U0102534

旅

上田义彦

Yoshihiko Ueda

旅

〔日〕上田义彦 著

熊怡萱 译

人民邮电出版社

北京

图书在版编目（CIP）数据

旅 /（日）上田义彦著；熊怡萱译. -- 北京：人
民邮电出版社，2023.8（2024.6 重印）
ISBN 978-7-115-60153-7

Ⅰ. ①旅… Ⅱ. ①上… ②熊… Ⅲ. ①商业摄影—日
本—现代—摄影集 Ⅳ. ① J439.9

中国版本图书馆 CIP 数据核字 (2022) 第 189220 号

著作合同登记号 图字：01-2021-6488

内容提要

上田义彦是日本久负盛名的商业摄影师，他长期与爱马仕、无印良品、优衣库、资生堂、全日空、耐克等全球知名公司合作，执掌三得利乌龙茶主题广告拍摄长达 20 余年。他的作品风格朴素、安静而内敛，极具东方审美韵味。

本书是上田义彦的摄影精选作品合集，收录了他 1982 年至 2022 年具有代表性的作品三百余张，不仅包括他各个时期拍摄的经典商业广告，还有他创作的人像、风光、艺术探索作品以及在全球各地的旅行记录。

本书适合摄影爱好者、摄影师阅读和收藏。

著　　　　　[日] 上田义彦

译　　　　　熊怡萱

责任编辑　　王　汀

责任印制　　陈　犇

书籍设计　　顾瀚允（T-Workshop.com）

人民邮电出版社出版发行　　北京市丰台区成寿寺路 11 号

邮　　编　100164

电子邮件　315@ptpress.com.cn

网　　址　https://www.ptpress.com.cn

北京雅昌艺术印刷有限公司印刷

开　　本　889×1194　1/16

印　　张　39.5

字　　数　182 千字

2023 年 8 月第 1 版

2024 年 6 月北京第 3 次印刷

定　　价　550.00 元

读者服务热线：(010)81055296

印装质量热线：(010)81055316

反盗版热线：(010)81055315

广告经营许可证：京东市监广登字 20170147 号

旅

在过去的 40 多年里，我带着我的相机走过了许多地方。每每回想起来，我的记忆便会出走远方，而定格于彼时彼处。这是一段缓慢、悠闲、漫无目的的彷徨之旅。我遇到了许多人。我通过镜头与人们对视。每一次，我都能看到奇迹。眼前这一期一会的光景令我深深震撼，我感恩每次邂逅，我的身体充满了喜悦。

这里登载的照片，正是那些曾经充满喜悦的记忆，但从今往后，我到底又该去向何处？用了 40 多年的时间，属于我自己的摄影才终于显露出了它模糊的轮廓。

我年轻的时候特别心急。是的，为了找到属于自己的摄影。

但这并非易事。当我意识到这一点时，我开始放慢了步调。

今后，我也将慢慢地继续我的摄影之旅。感受这个世界，享受摄影。我还能再拍多少照片呢？

我想继续感受这段旅程，去找寻那还未曾谋面的、属于自己的摄影。

上田义彦

I

海

海

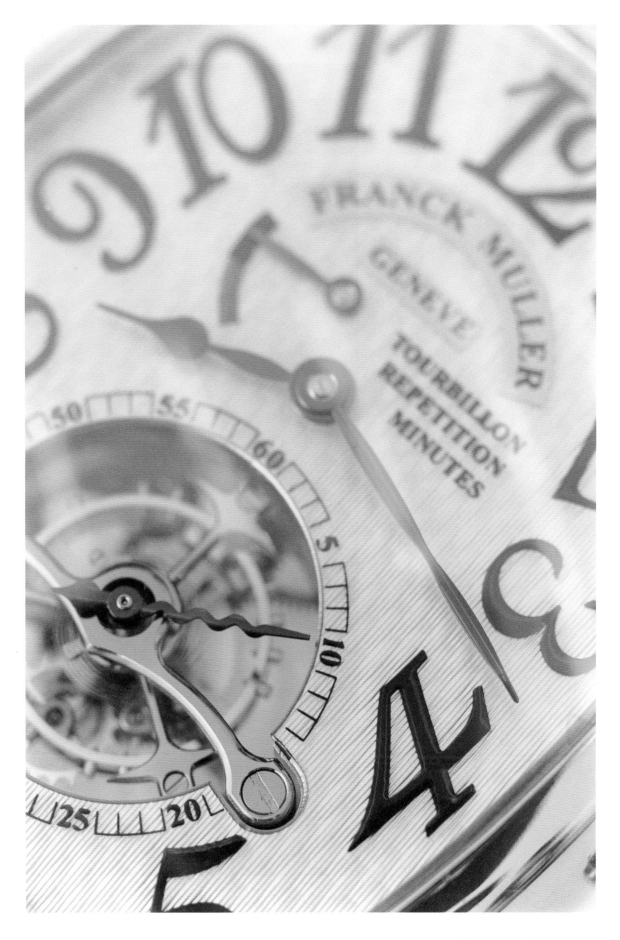

弗兰克·穆勒：6850 RMTENG

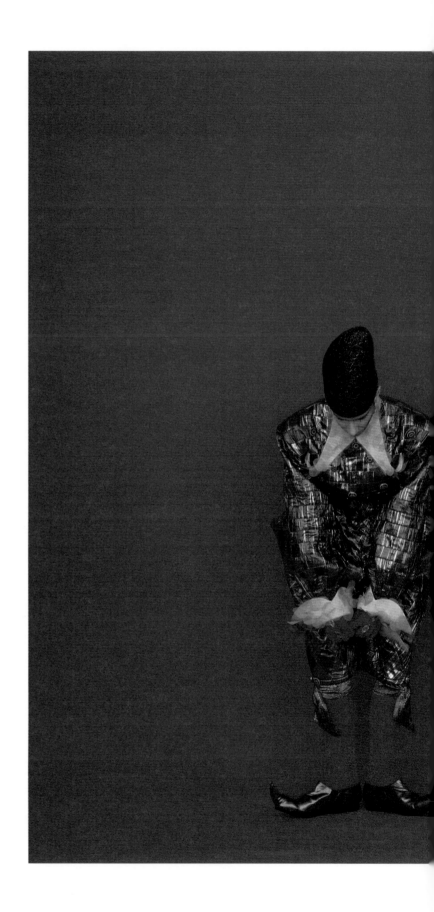

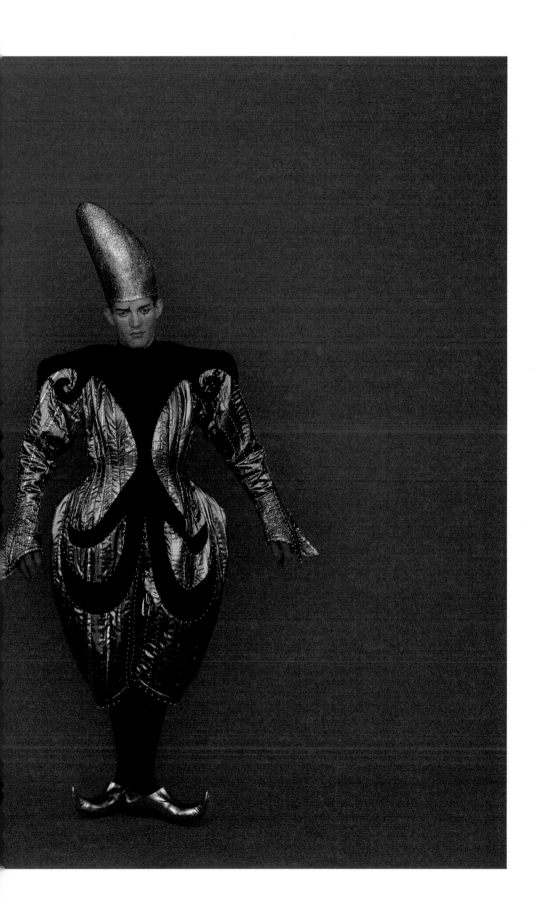

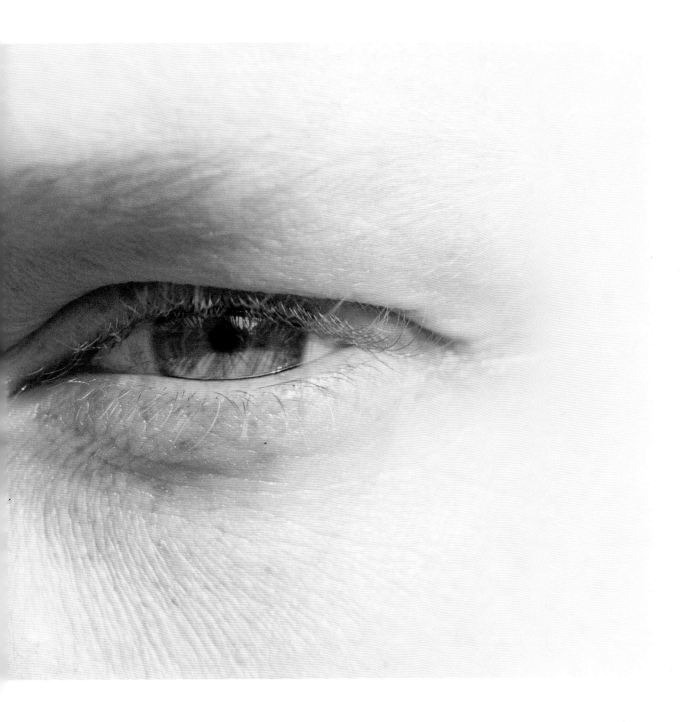

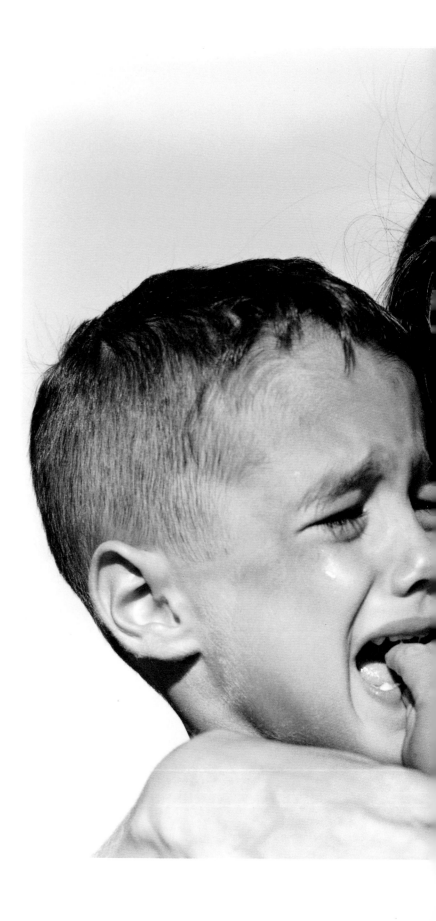

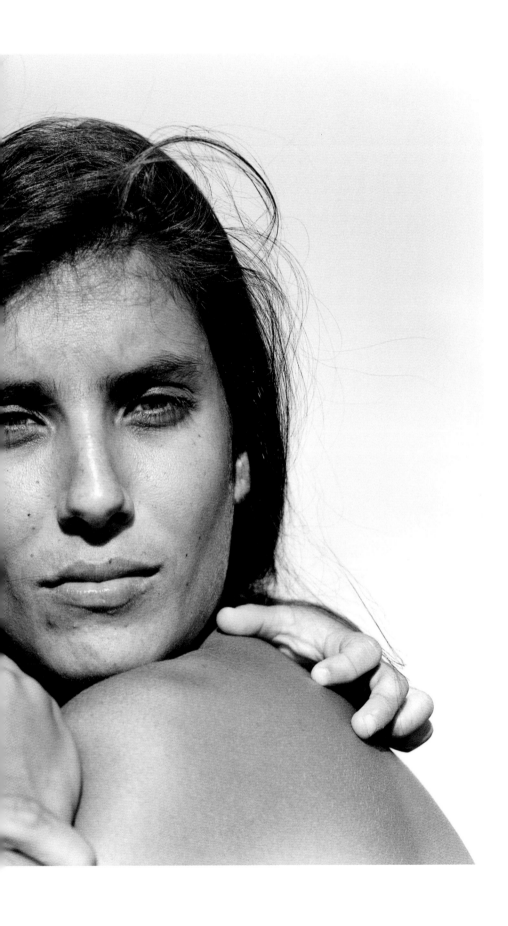

瑞克森·格蕾西与金·格蕾西

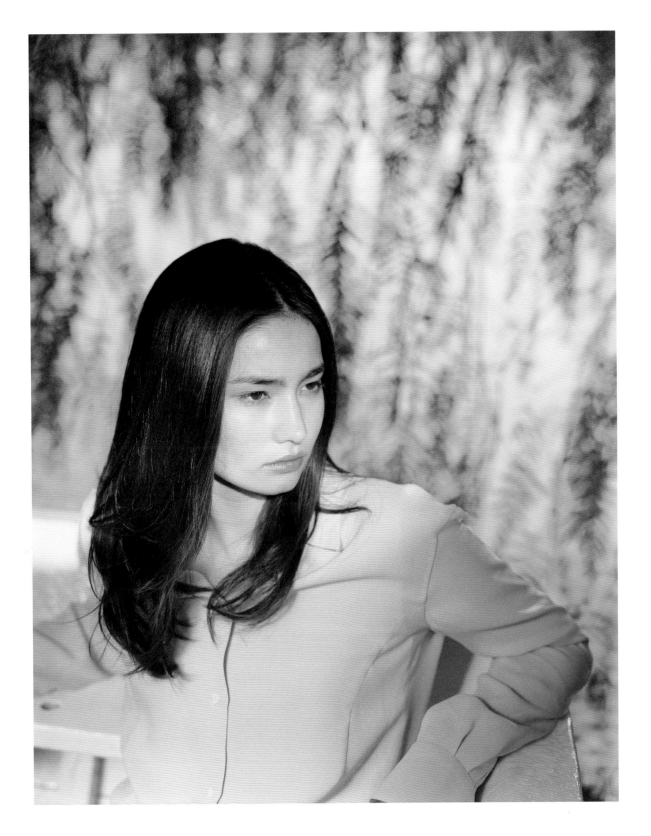

麦肯兹·汉密尔顿

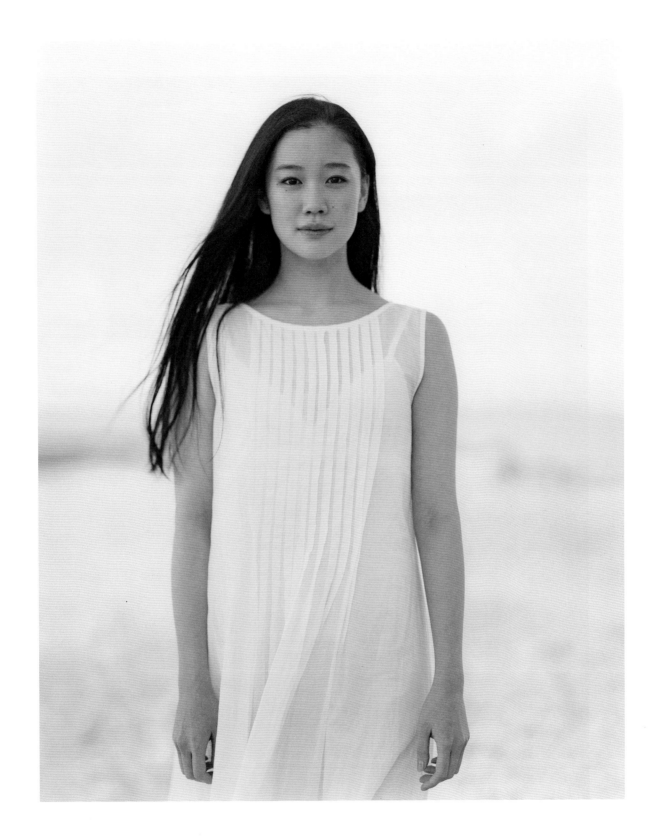

苍井优

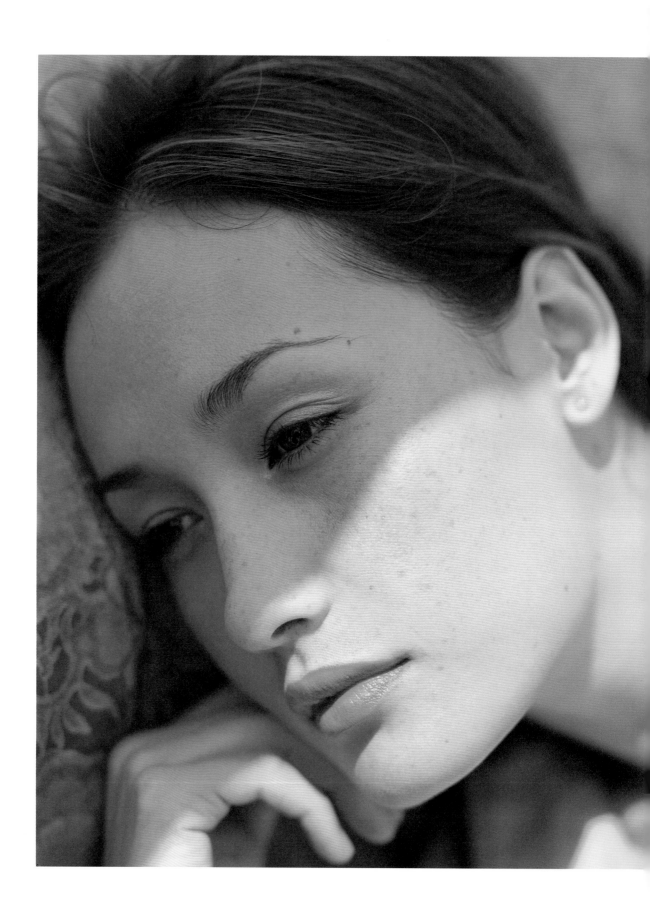

下田　2002

李美琪

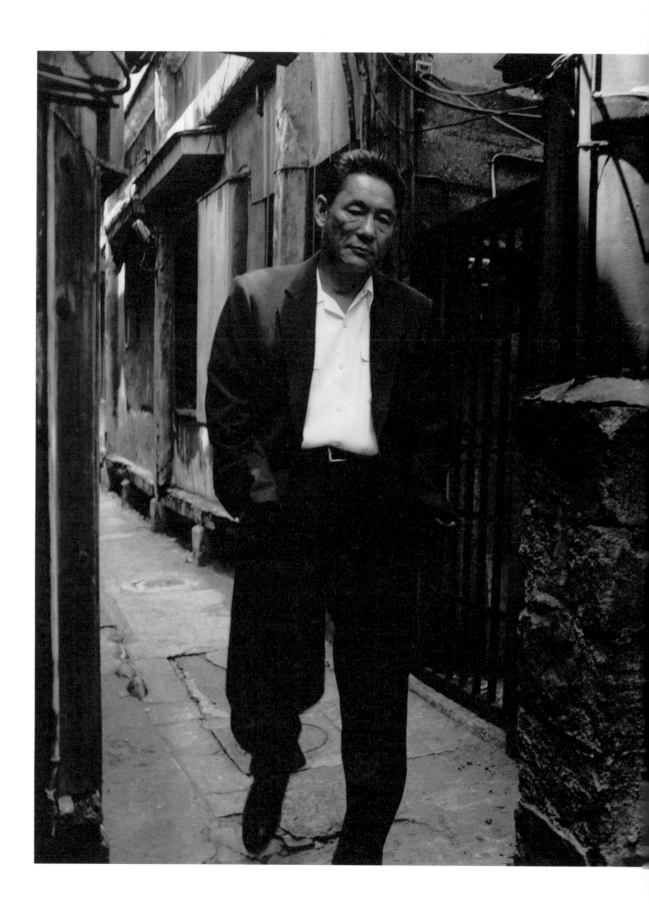

北野武

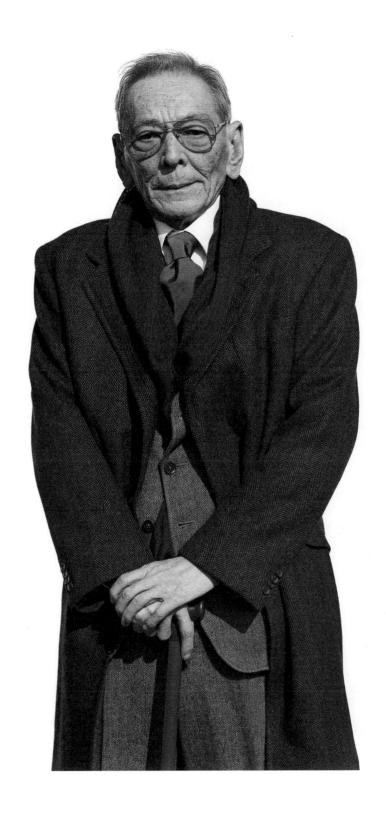

田村隆一

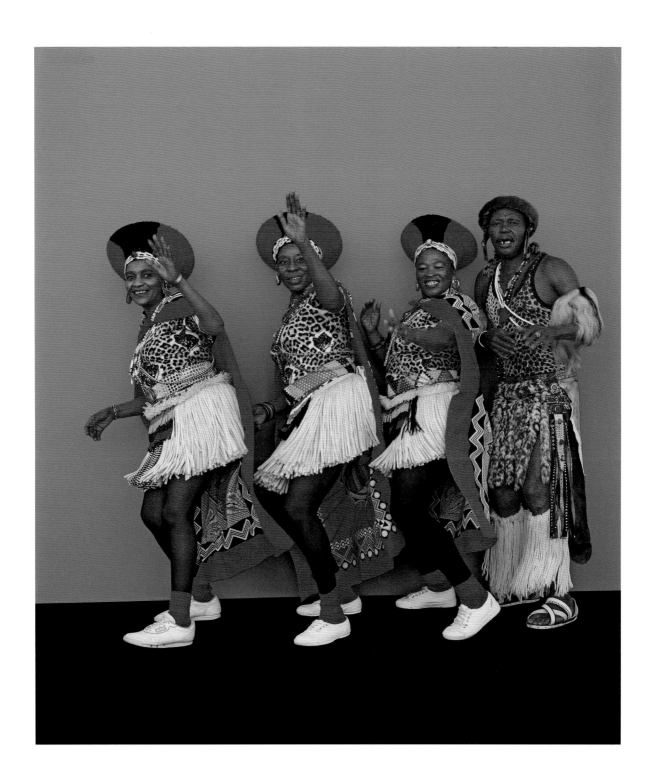

马赫拉蒂尼和马赫特拉女王们

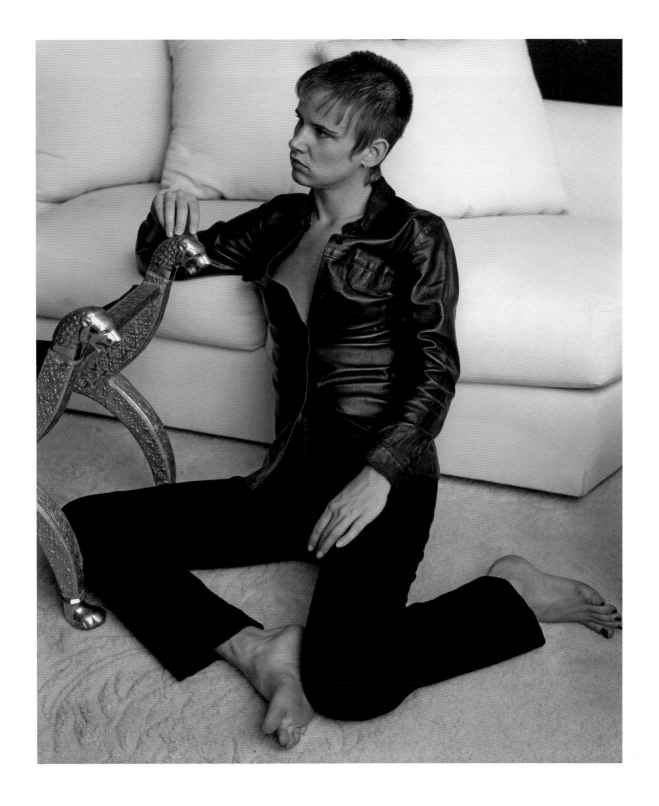

朱丽叶特·刘易斯

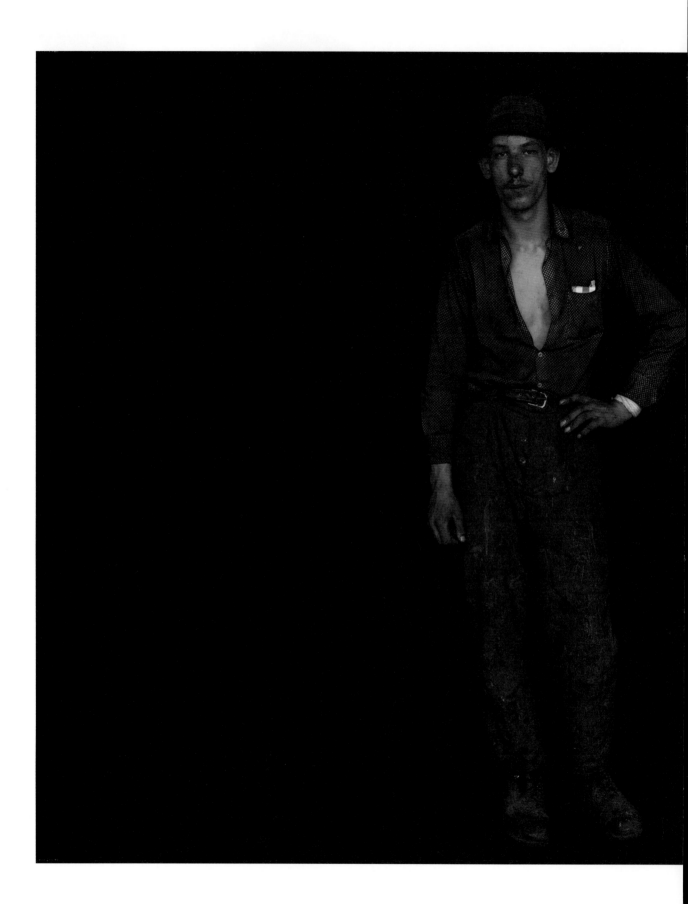

油漆工

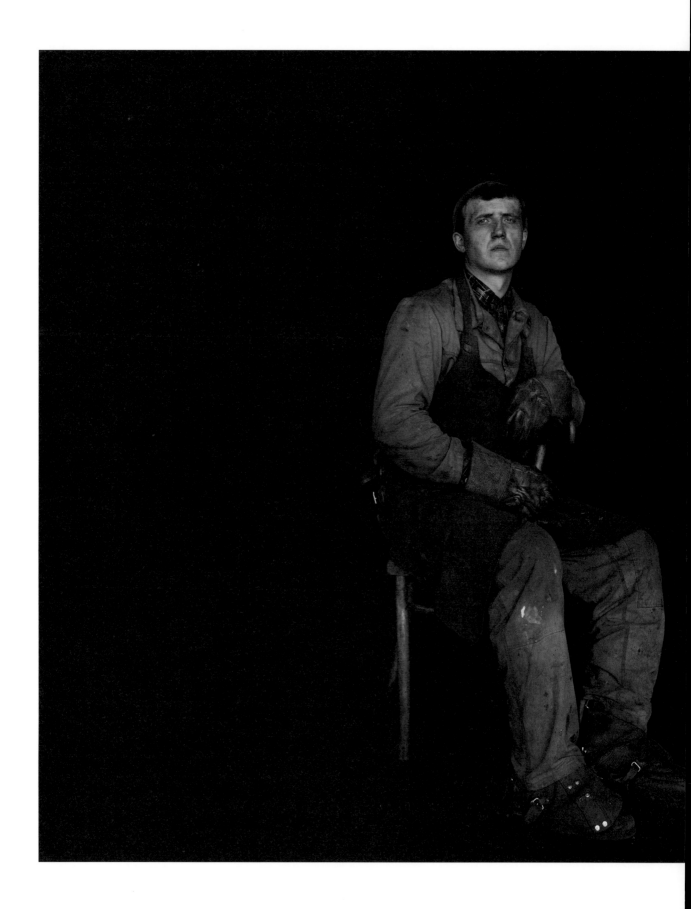

铁匠

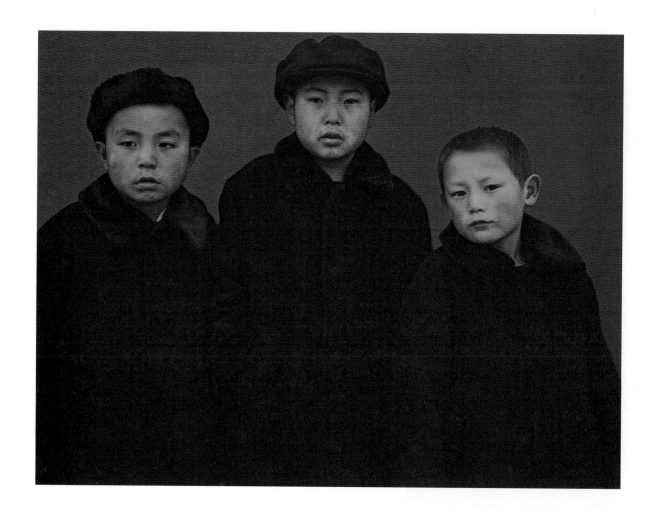

蒙古　1988

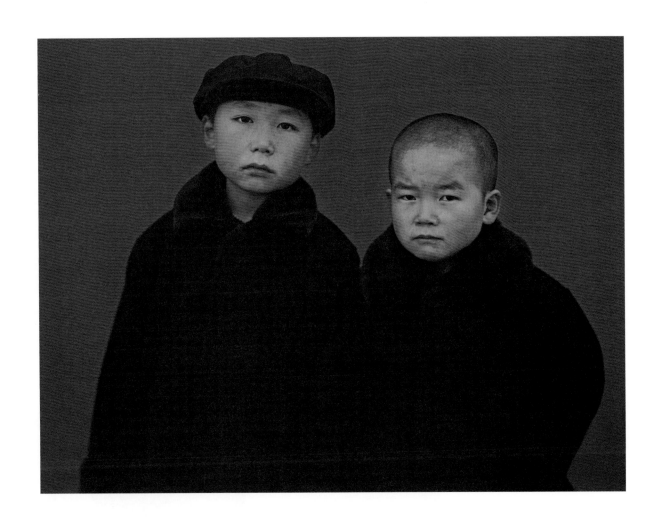

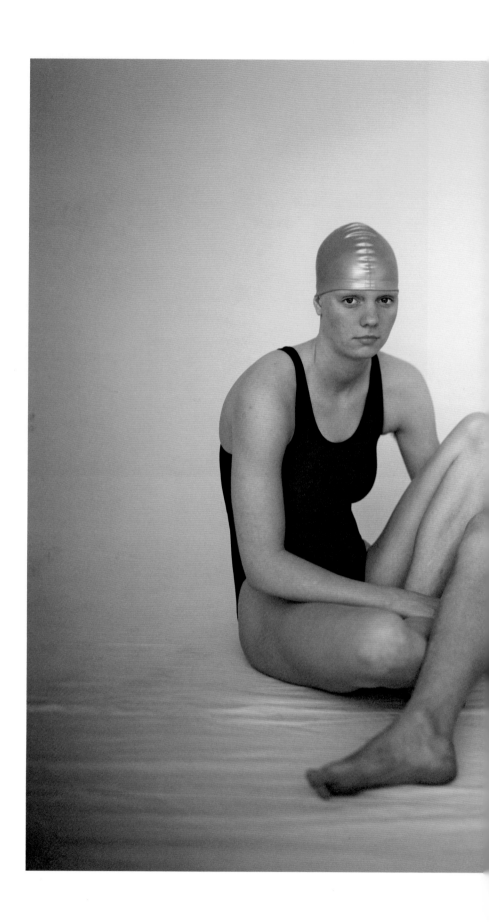

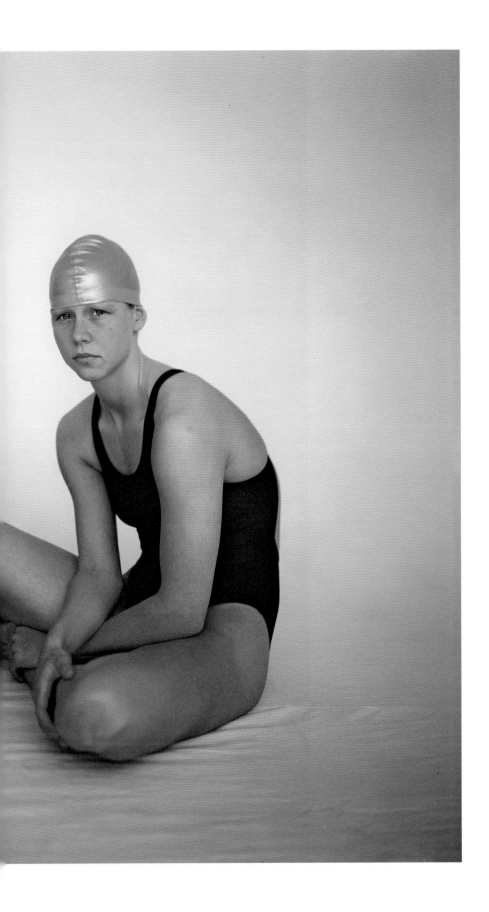

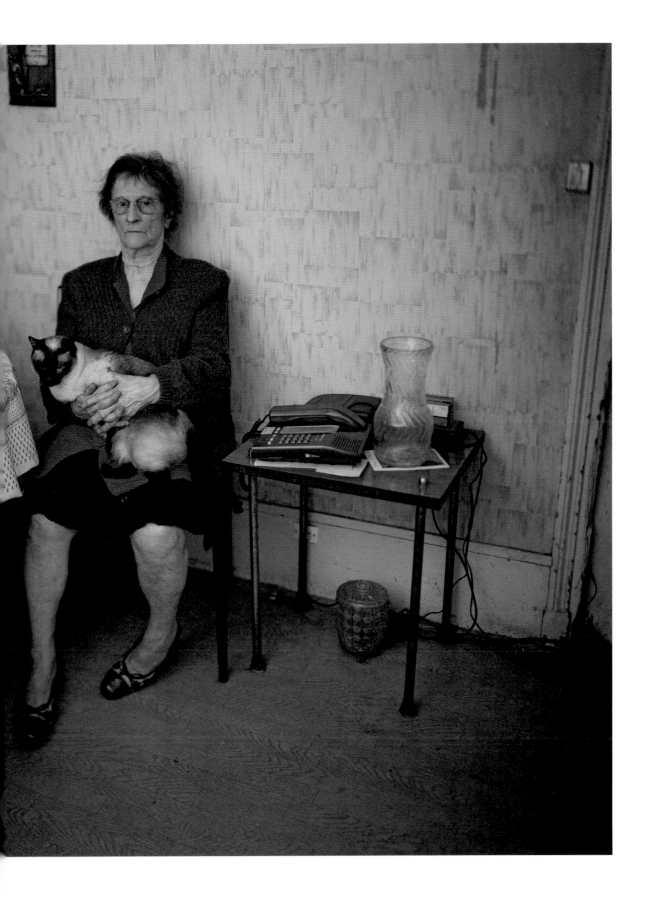

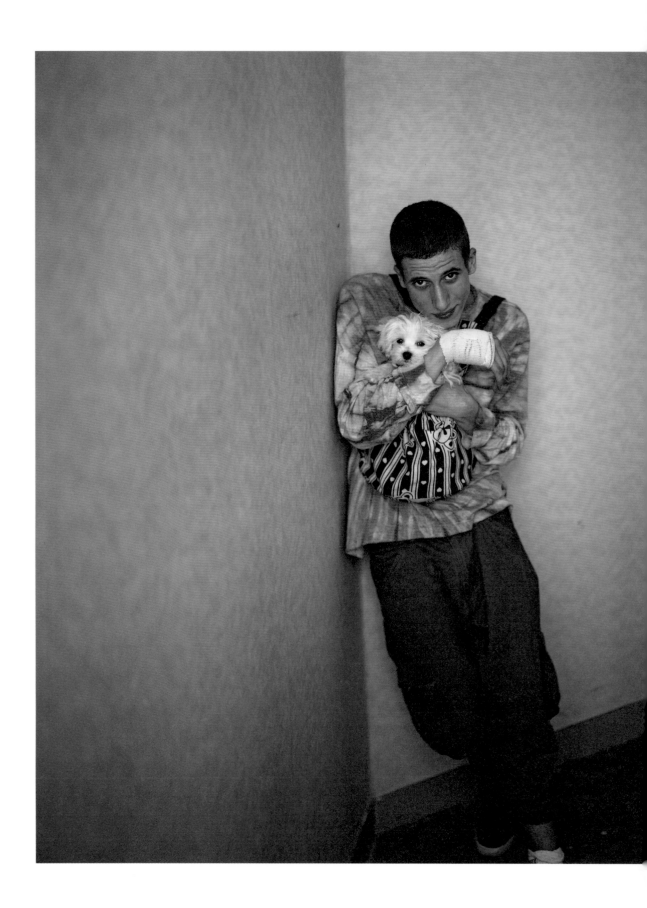

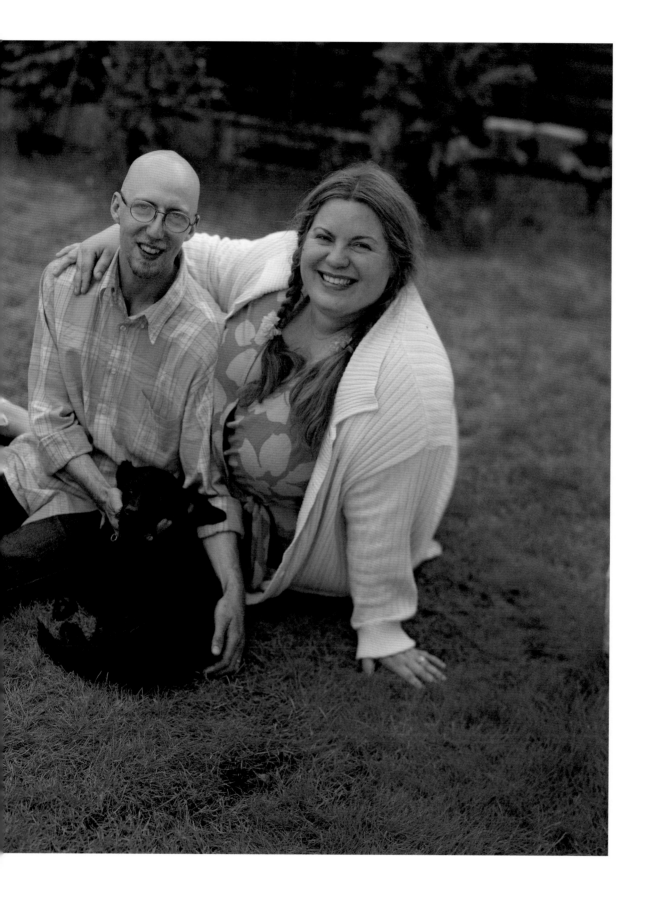

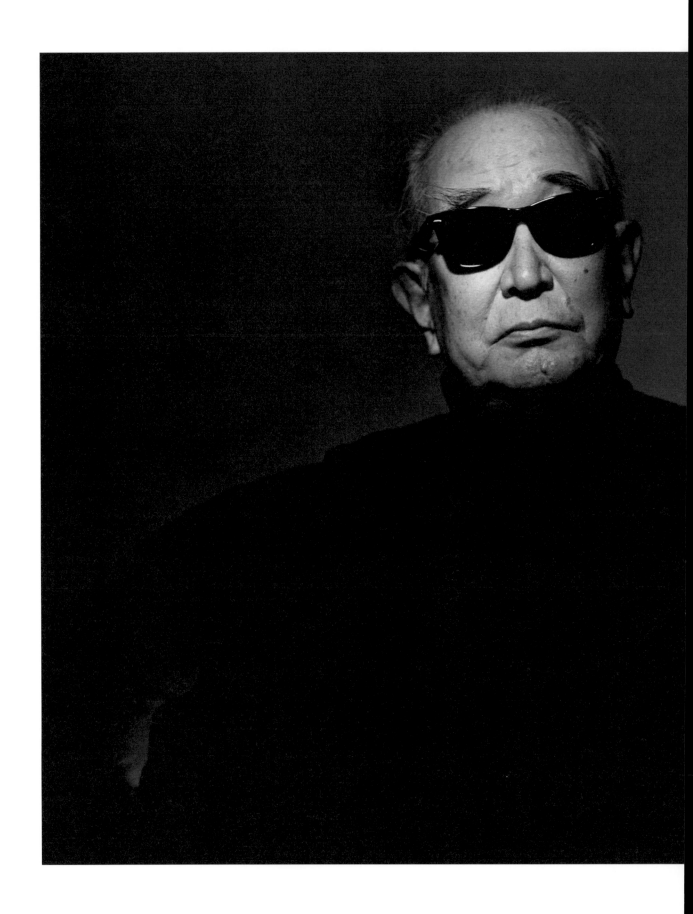

黑泽明

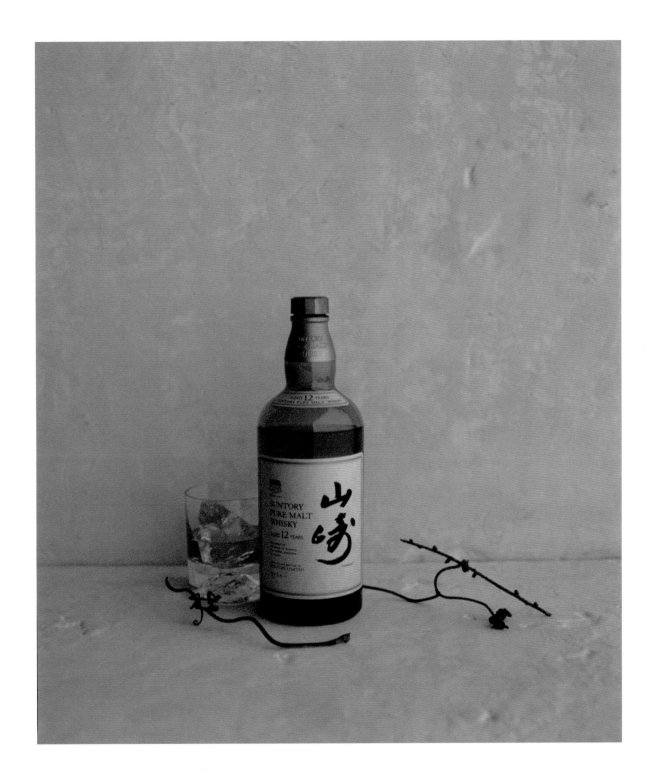

山崎威士忌

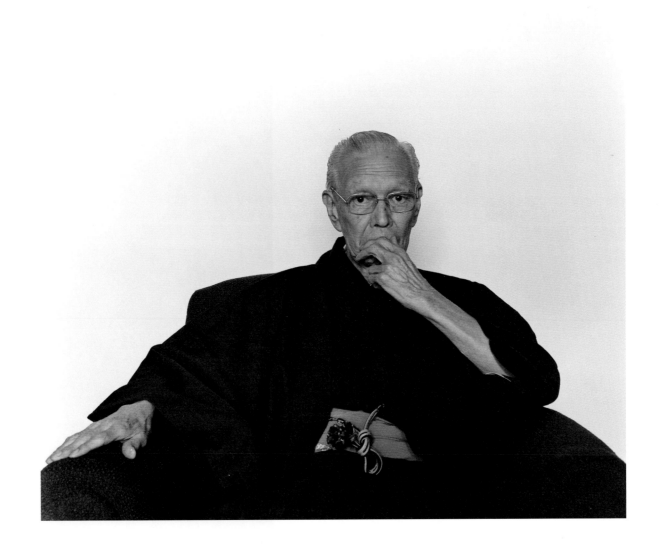

高桥义孝

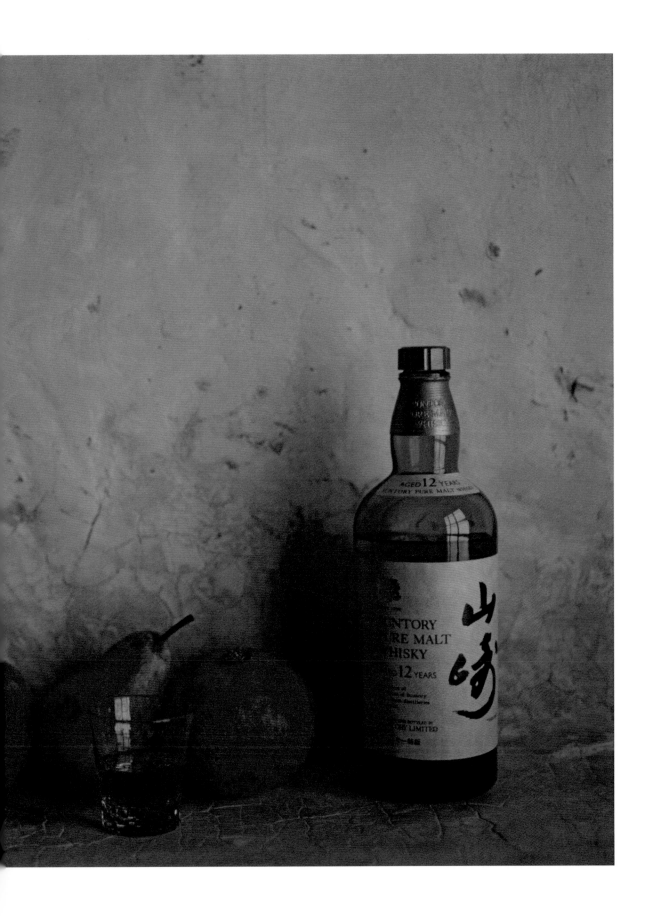

山崎威士忌

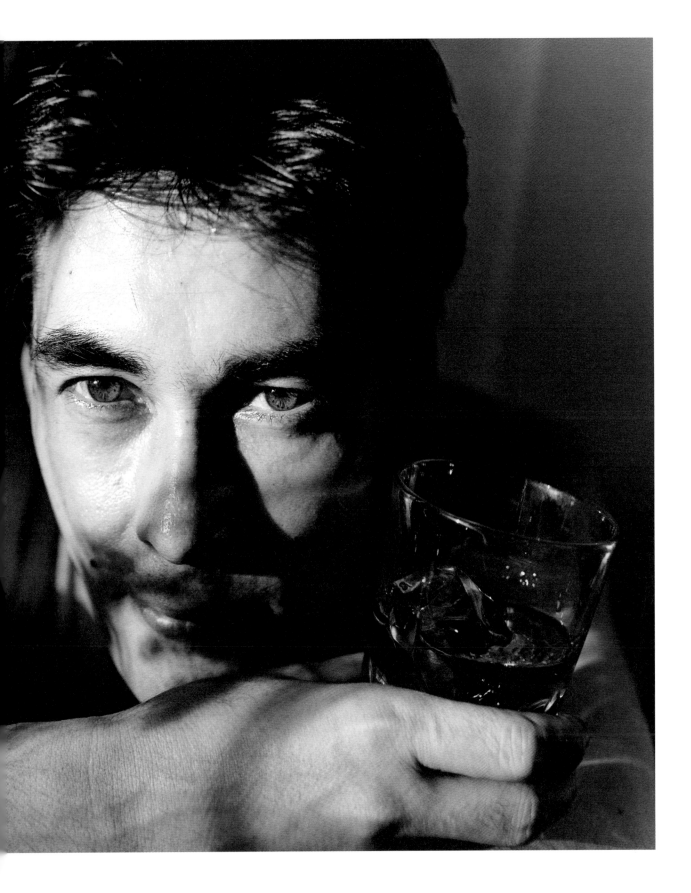

迈阿密 1988

鲇川诚

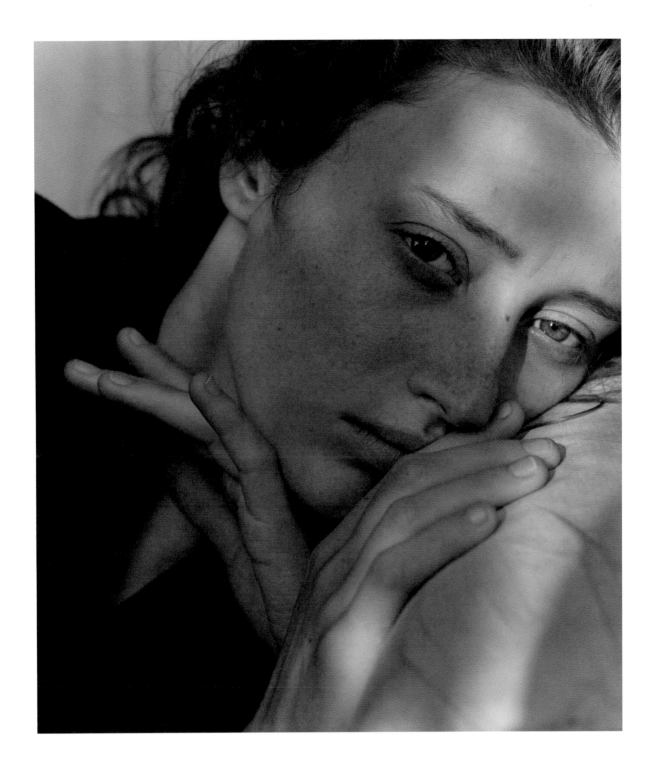

玛丽 - 索菲·威尔森

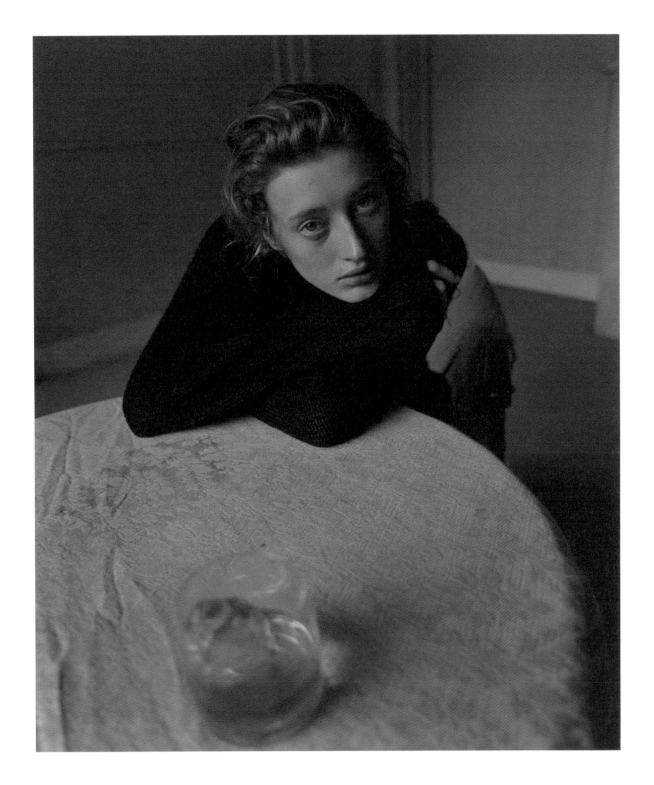

玛丽 - 索菲 · 威尔森

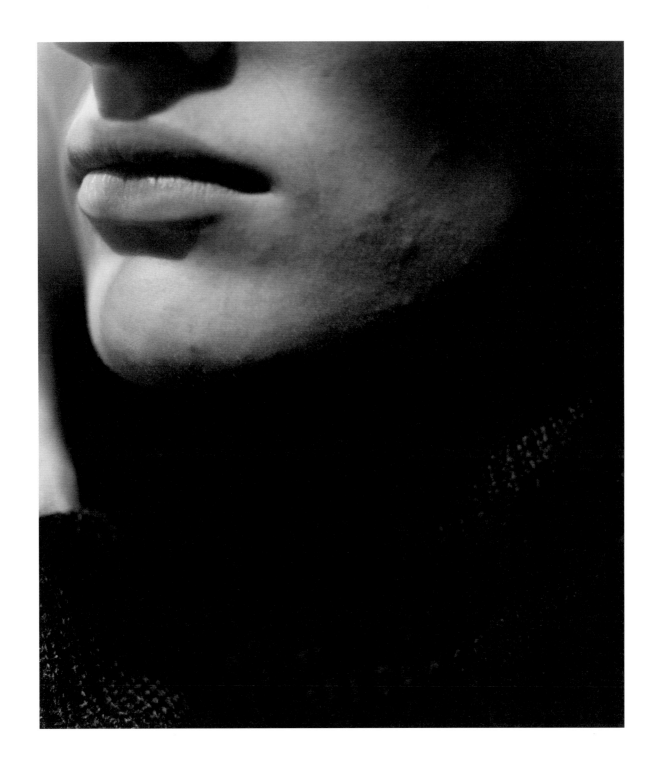

玛丽 - 索菲 · 威尔森

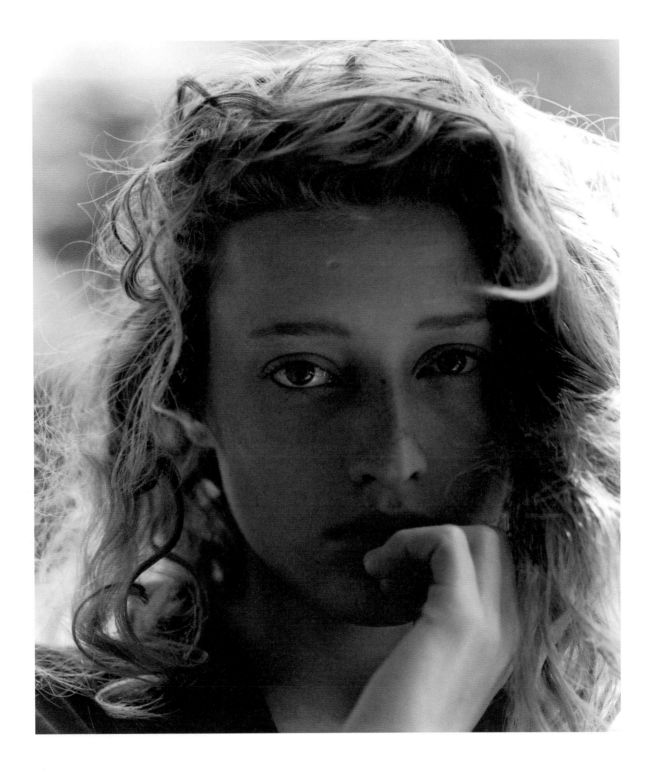

玛丽 - 索菲 · 威尔森

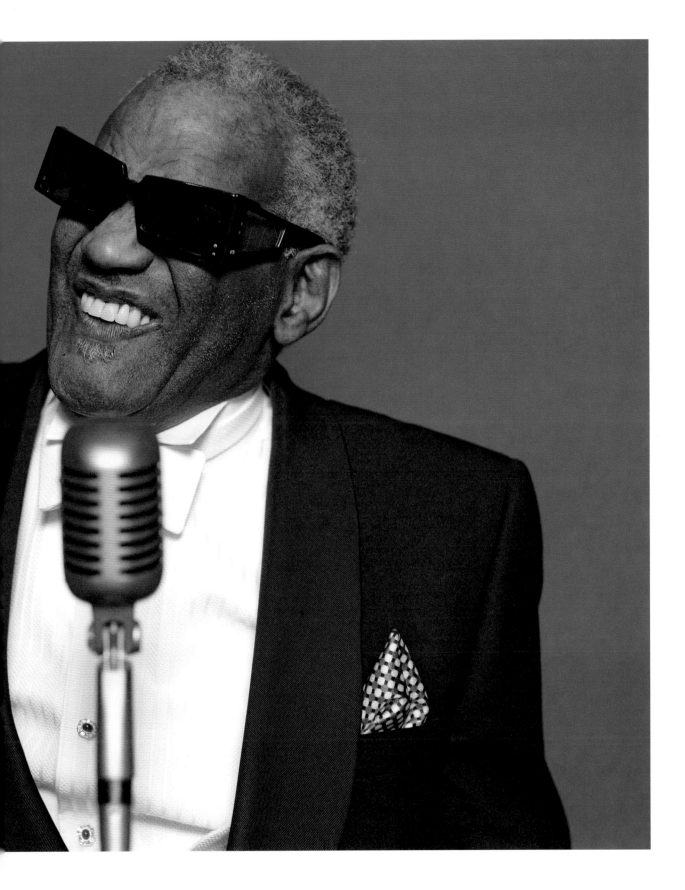

雷·查尔斯

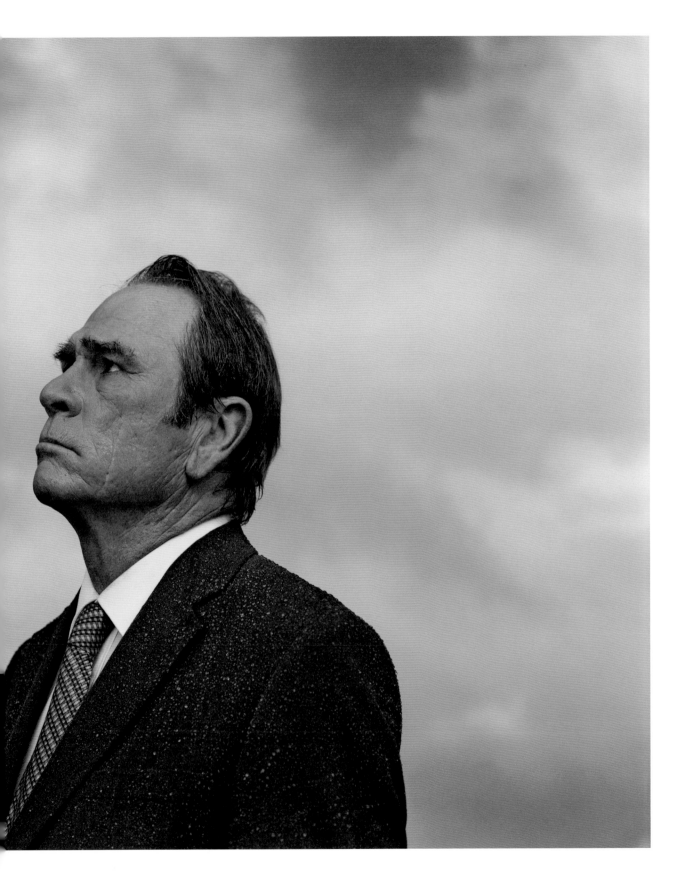

汤米·李·琼斯

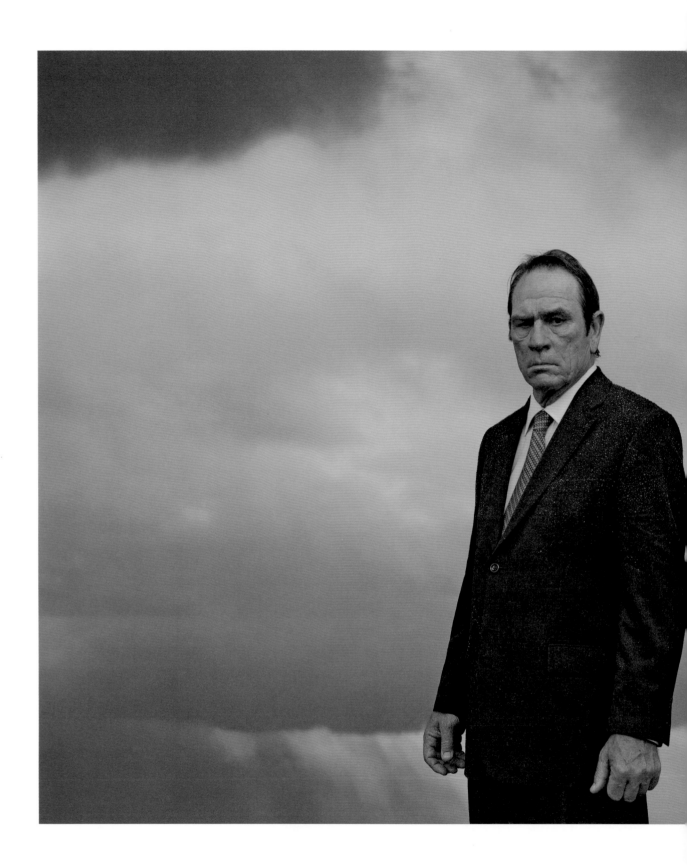

汤米·李·琼斯

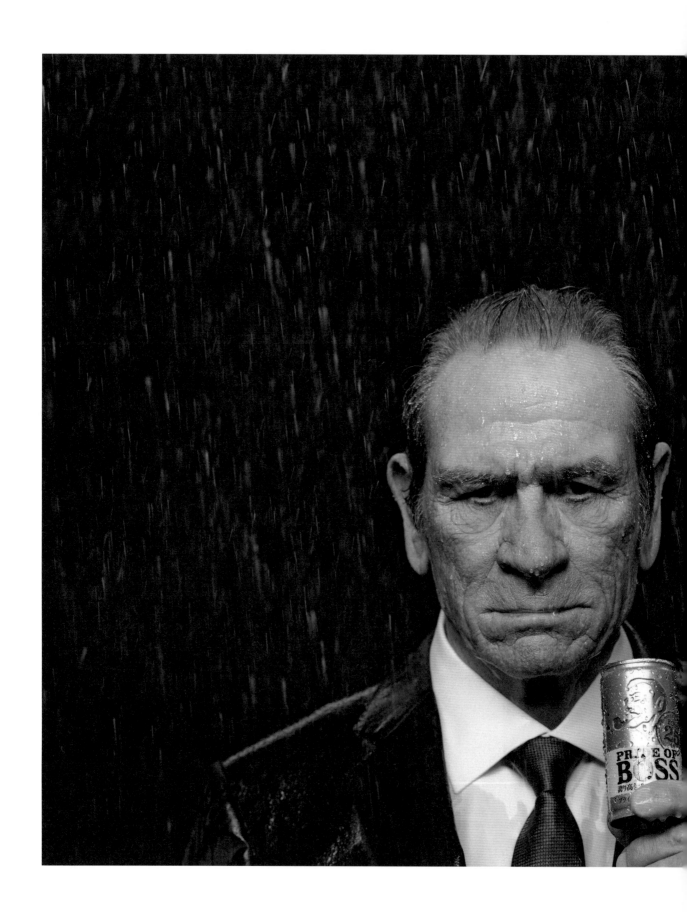

汤米·李·琼斯

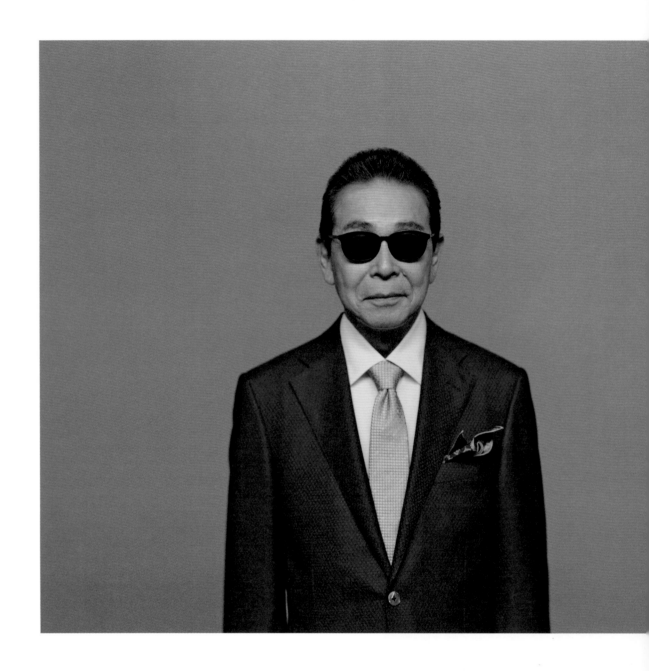

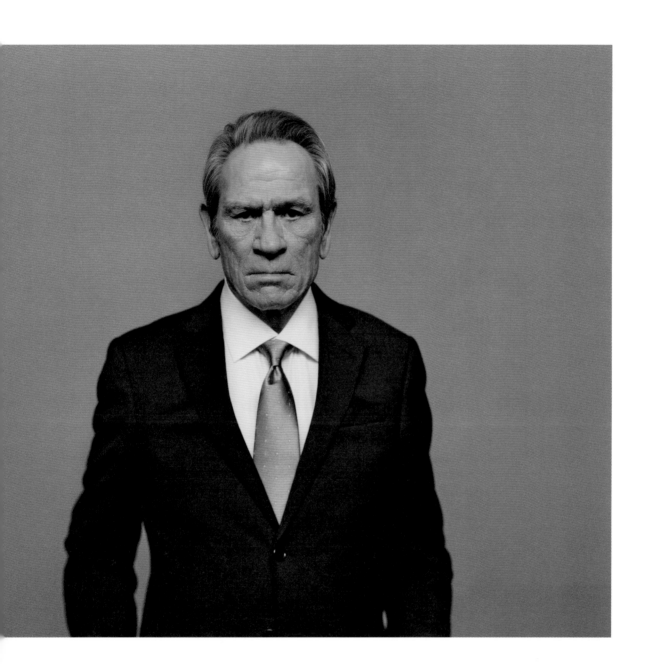

森田一义与汤米·李·琼斯

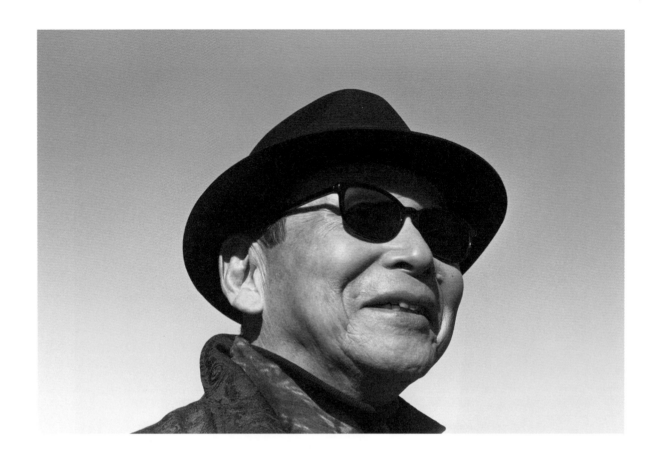

森田一义

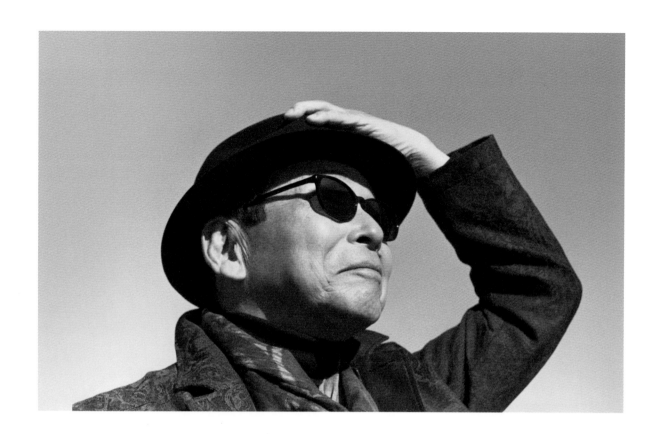

森田一义

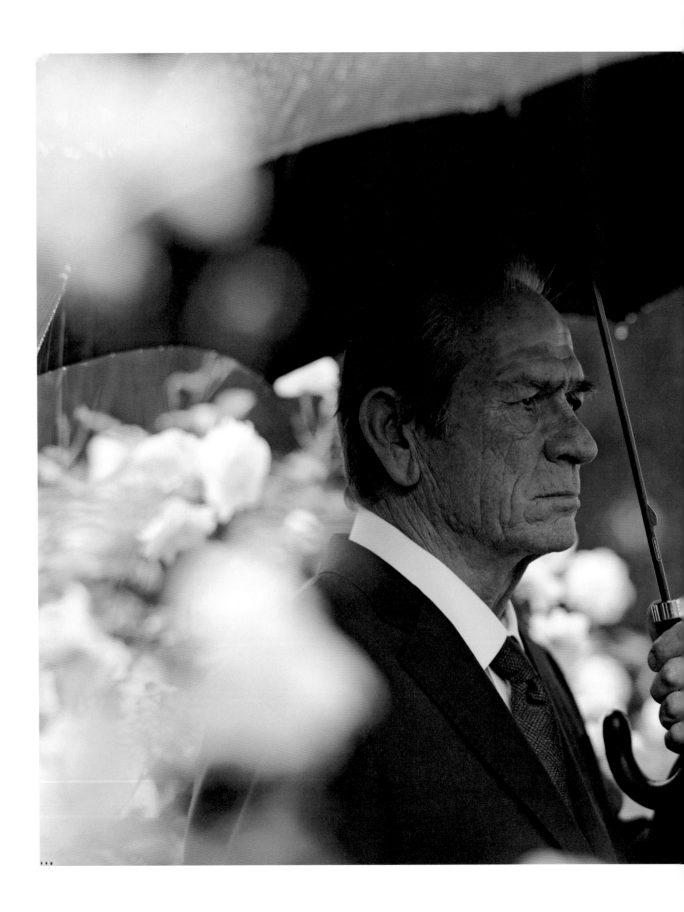

汤米·李·琼斯

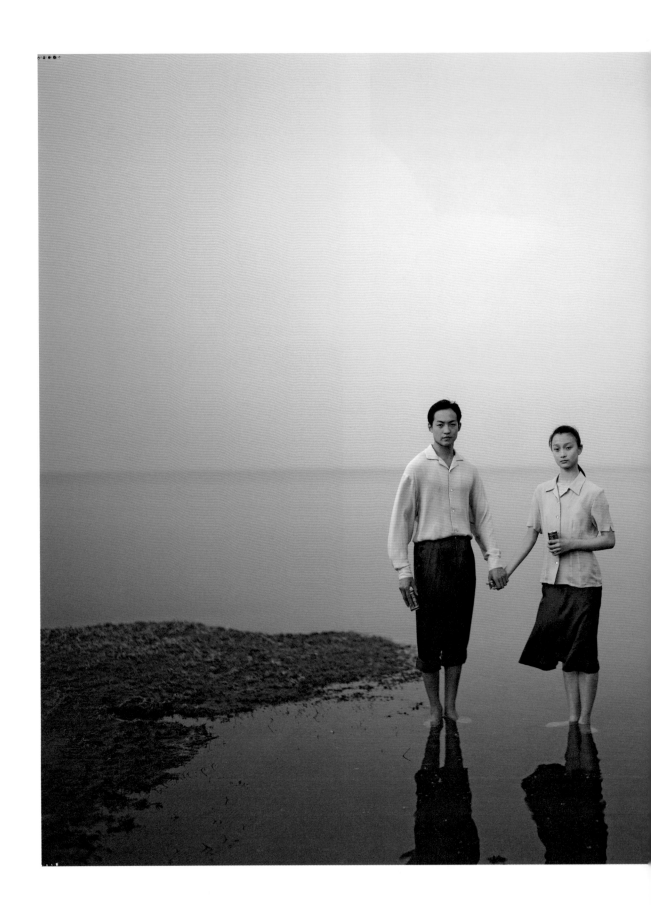

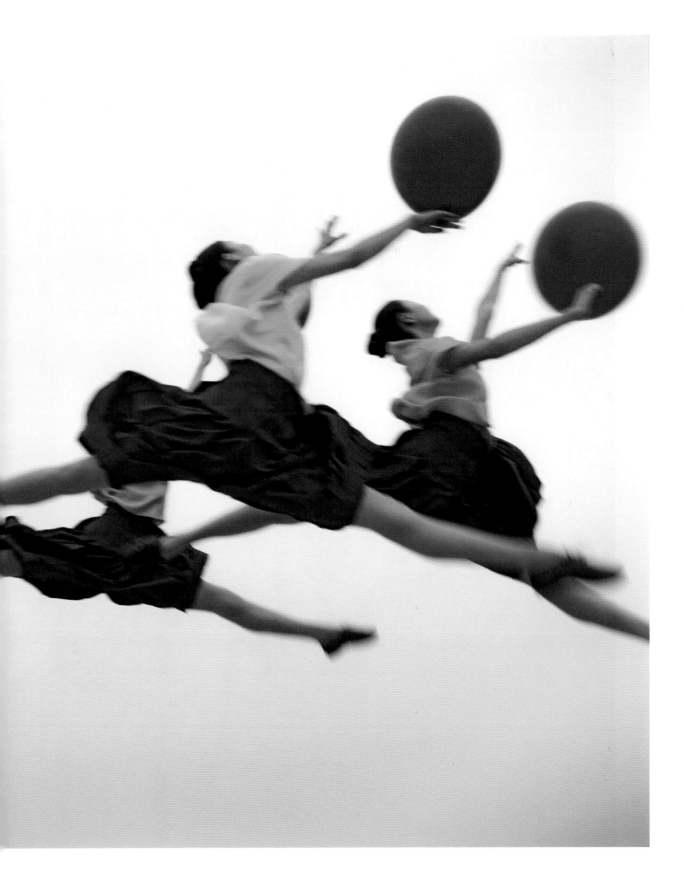

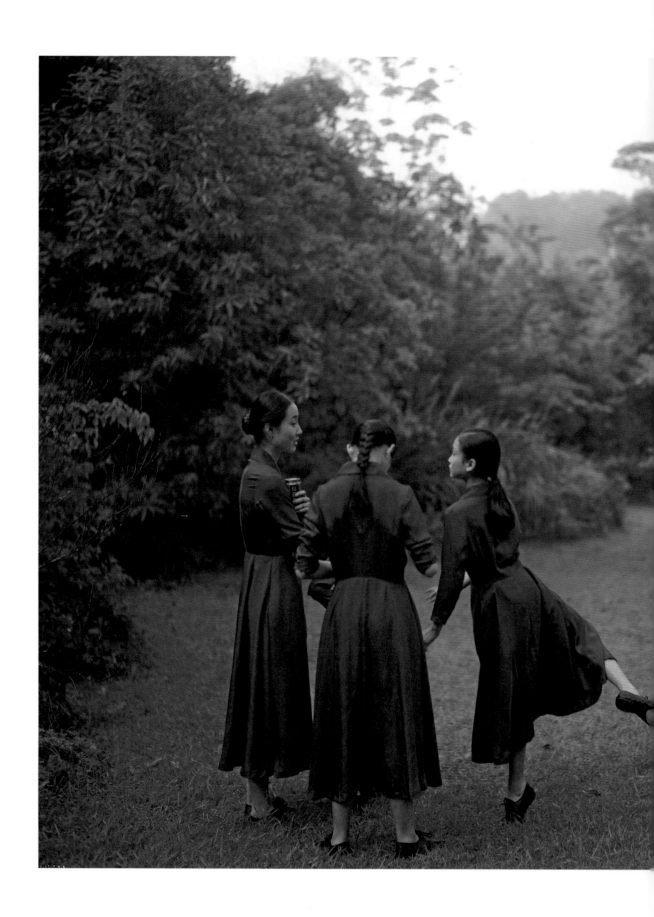

武夷山　1995

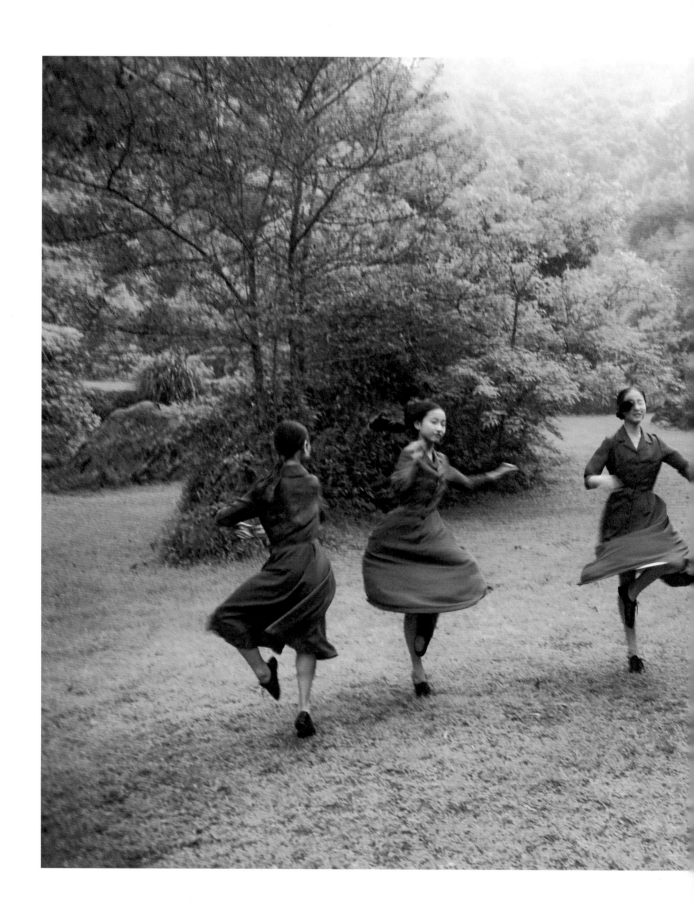

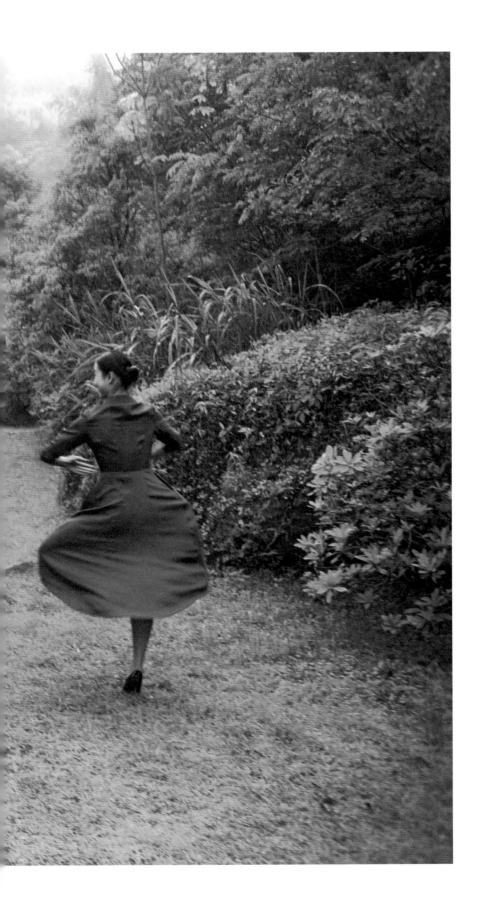

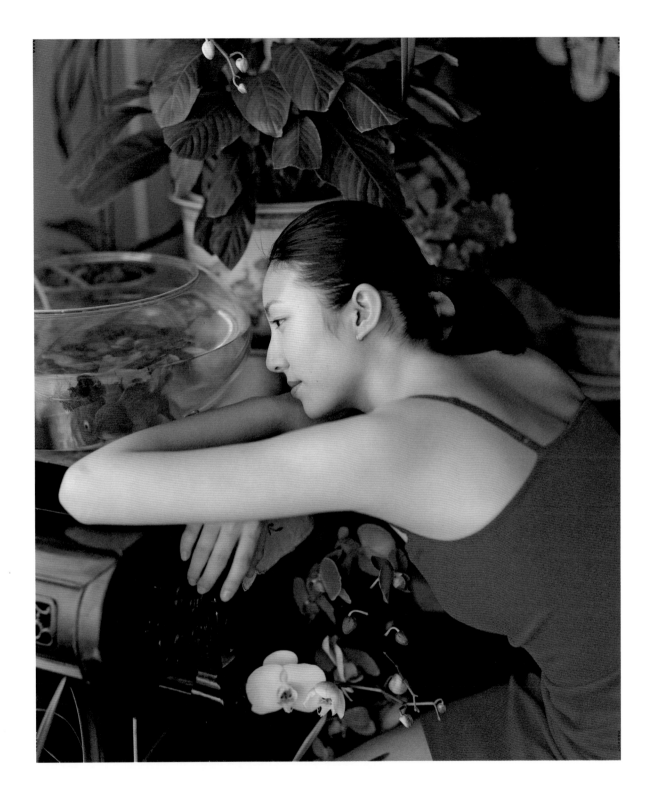

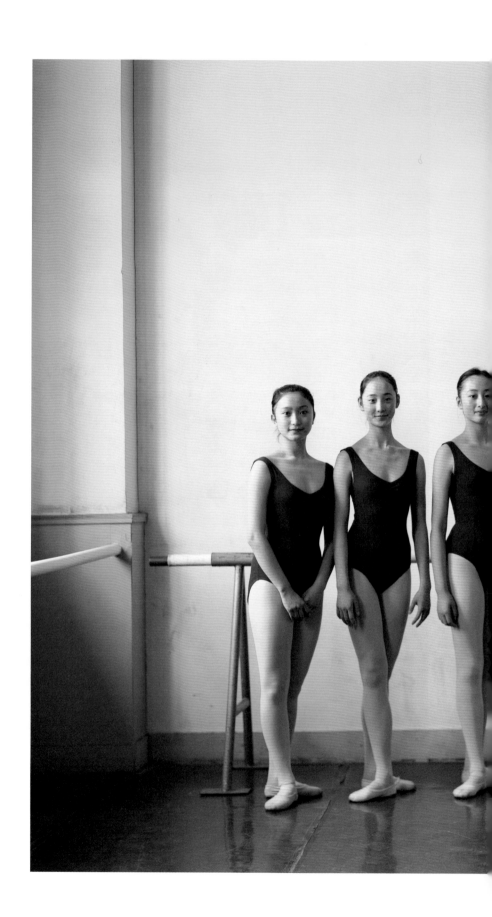

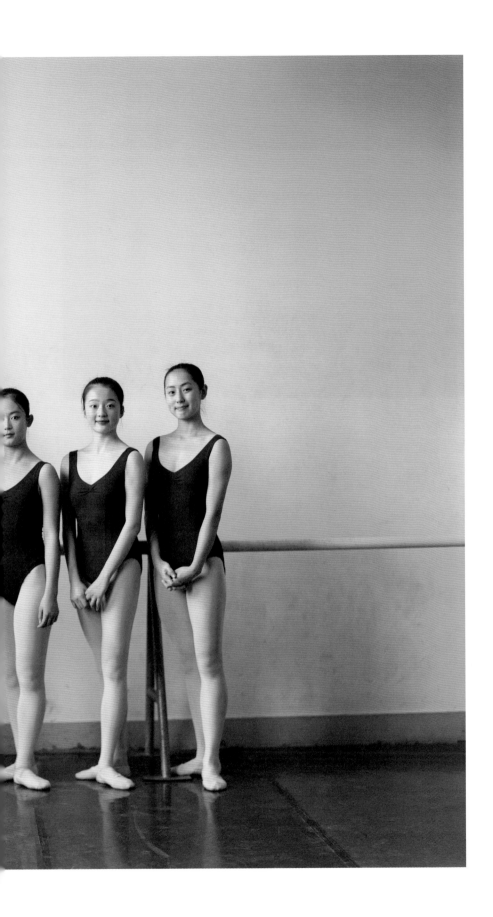

上海市舞蹈学校

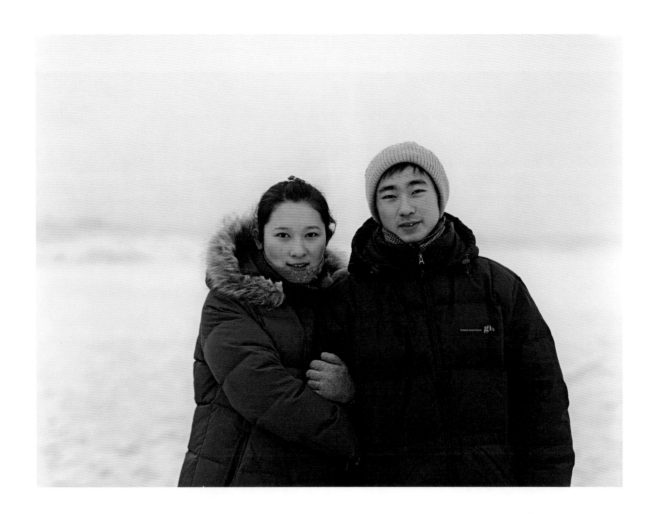

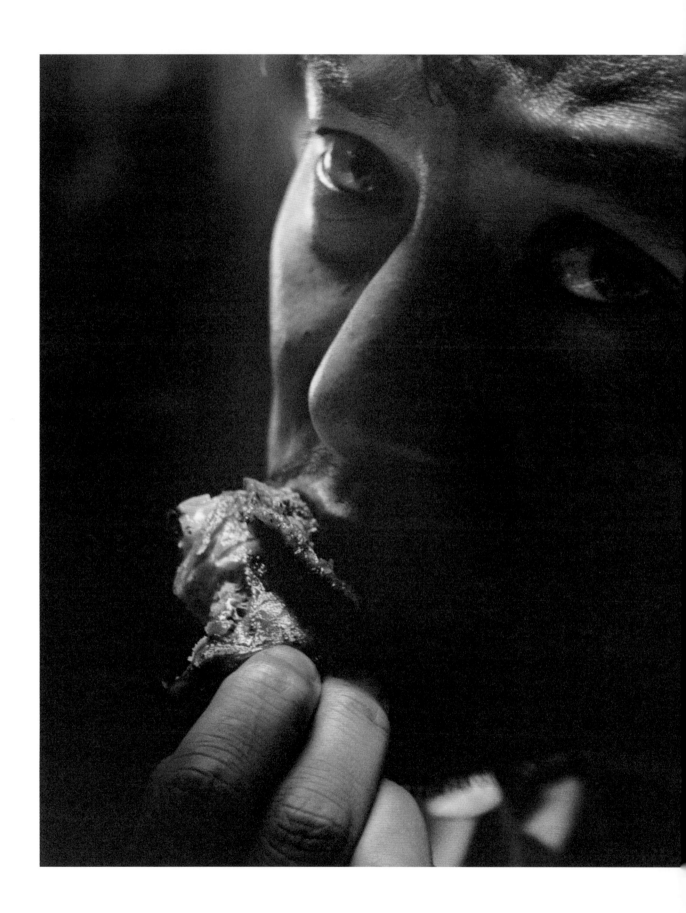

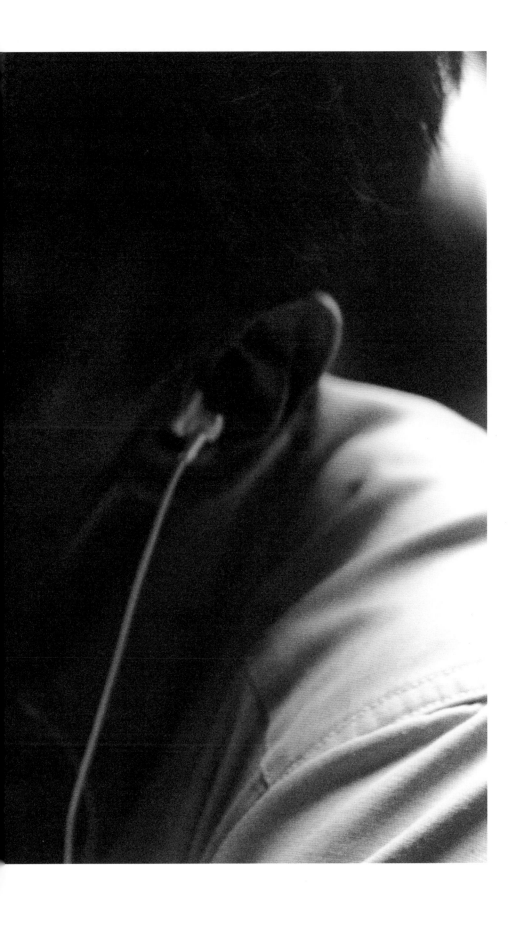

张震

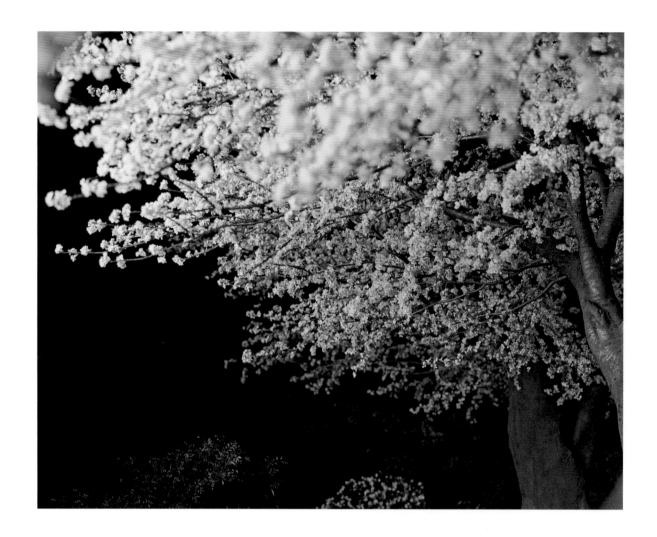

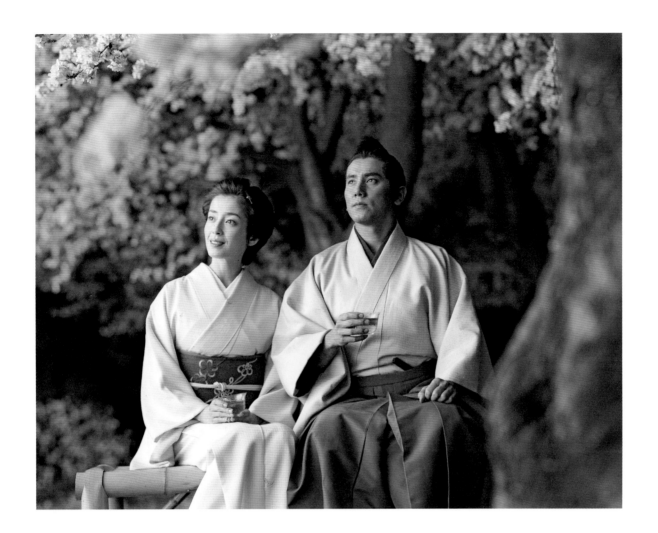

宫泽理惠与本木雅弘

吉永小百合

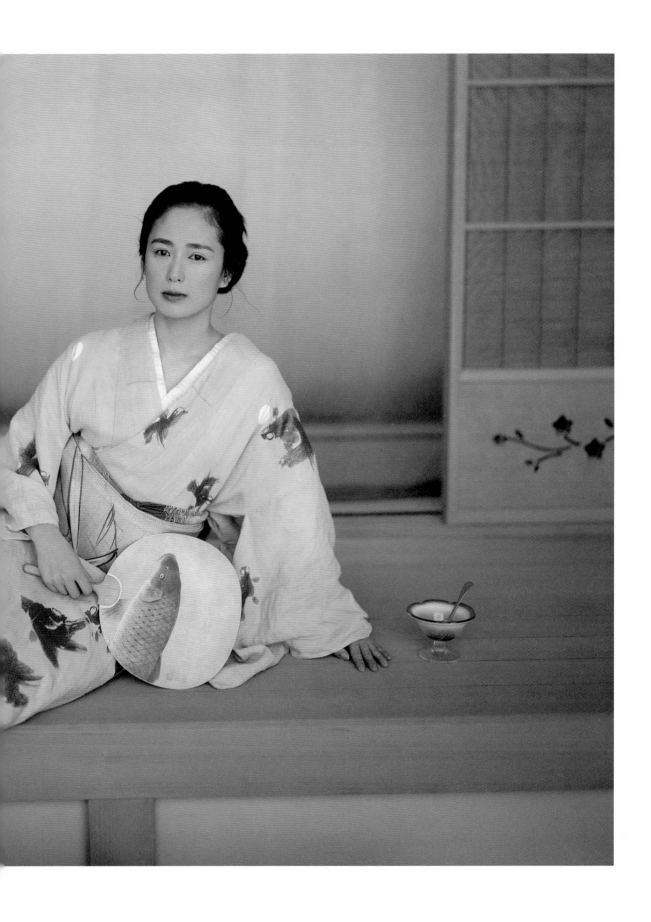

藤谷美和子

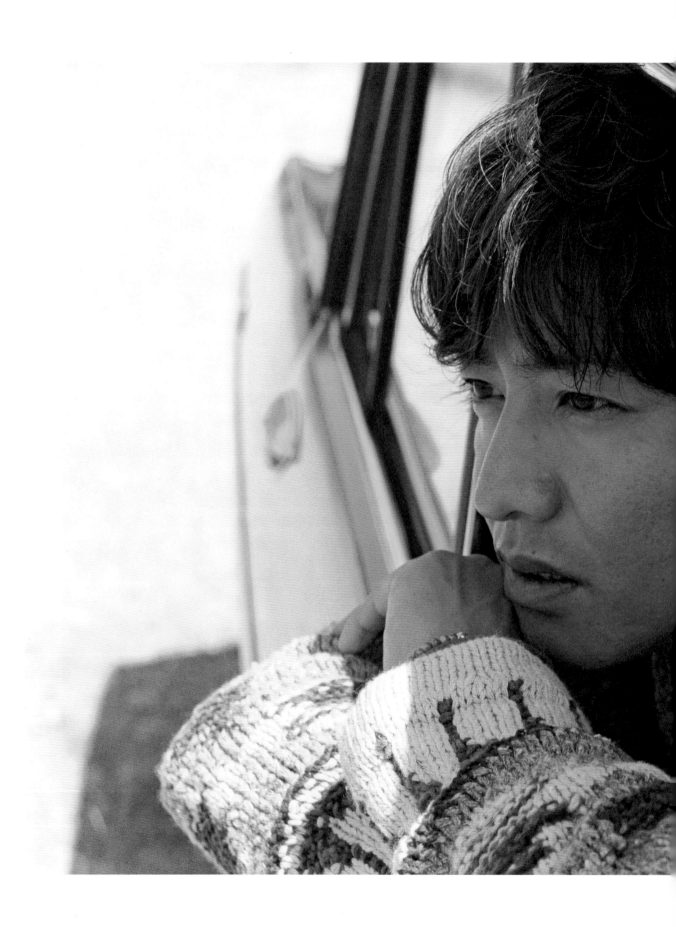

木村拓哉

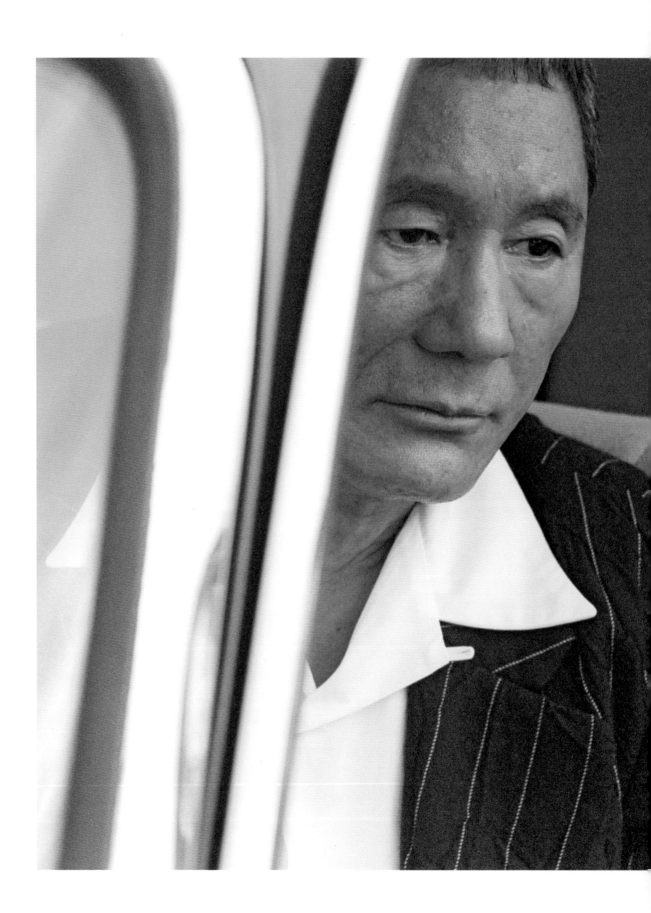

北野武

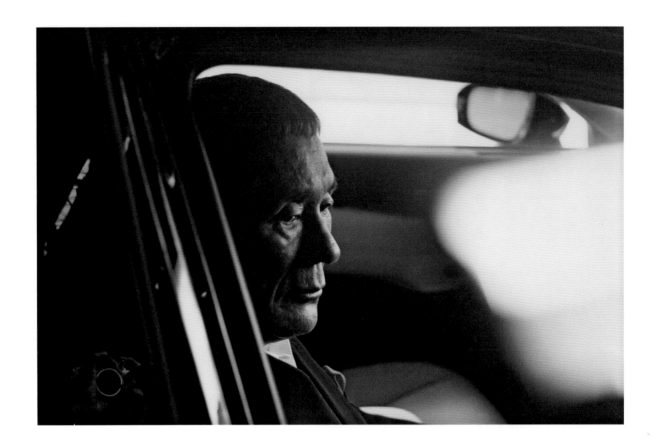

北野武

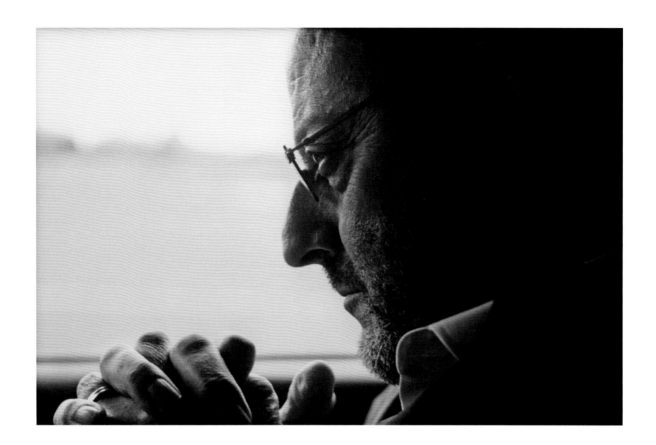

让·雷诺

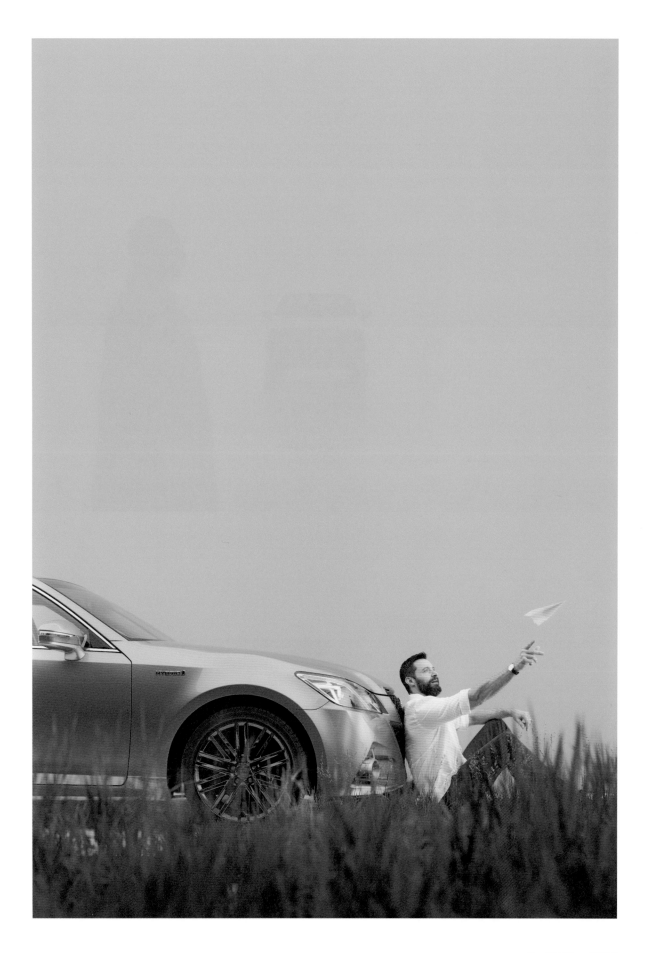

休·迈克尔·杰克曼

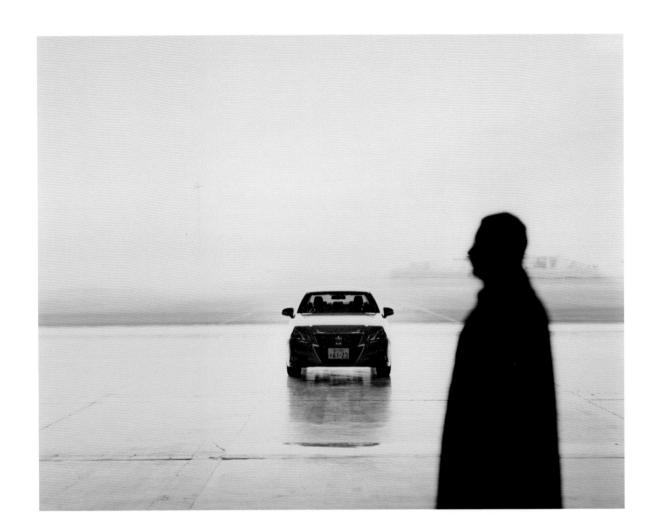

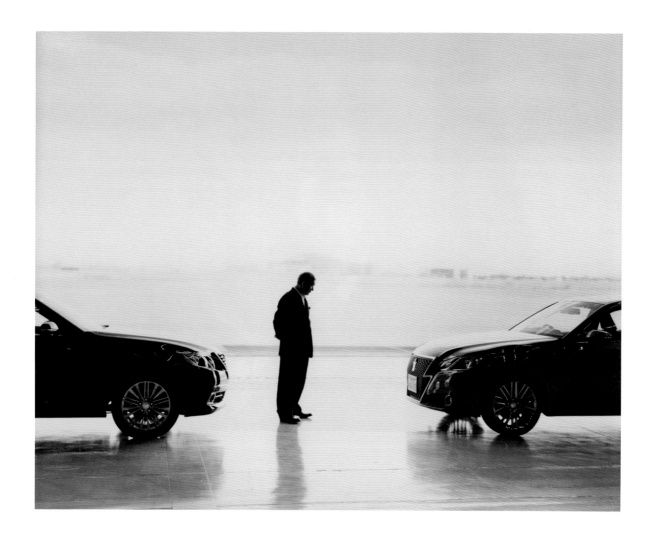

北野武

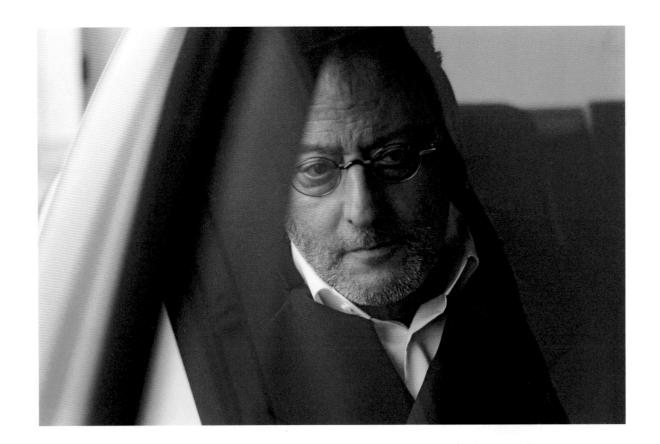

让·雷诺

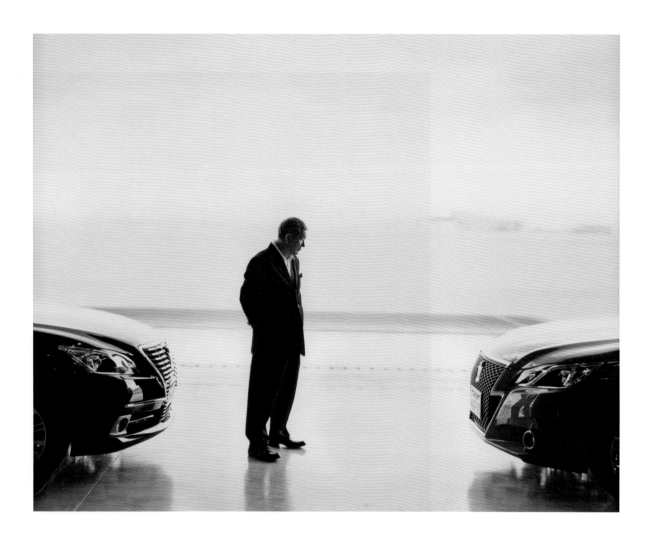

北野武

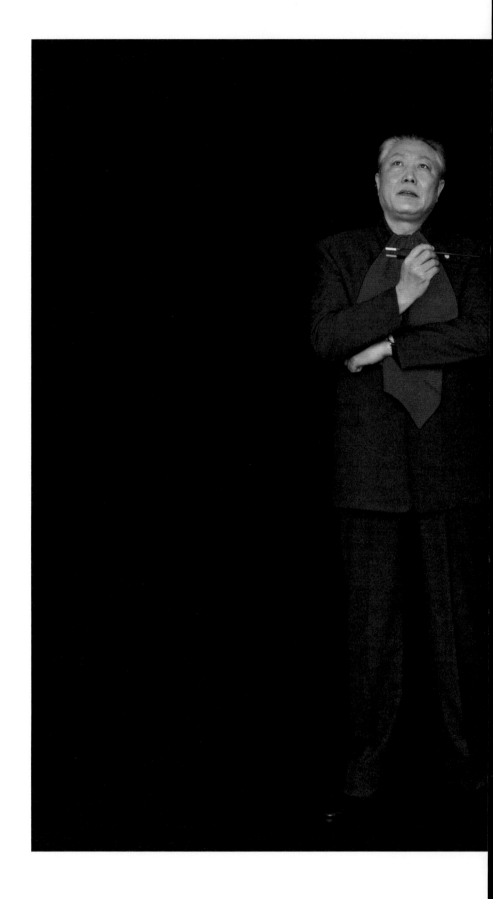

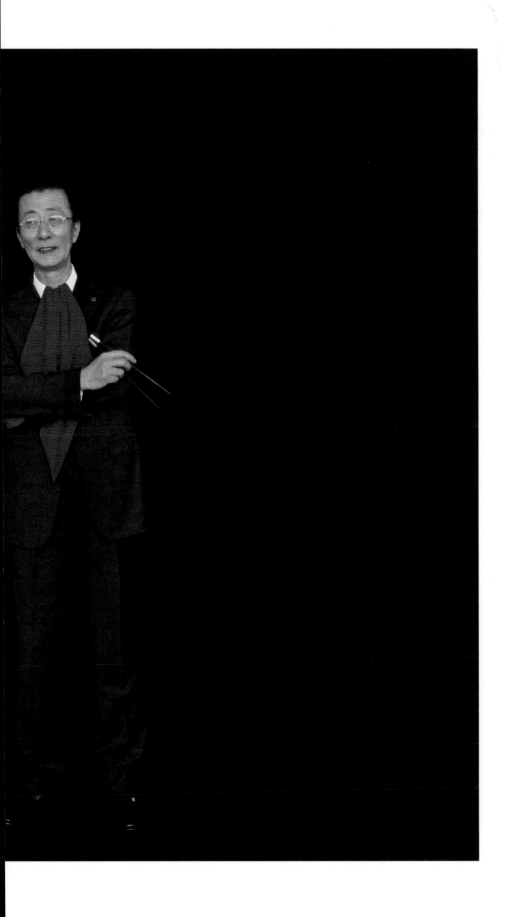

胡荣华与陈金惠

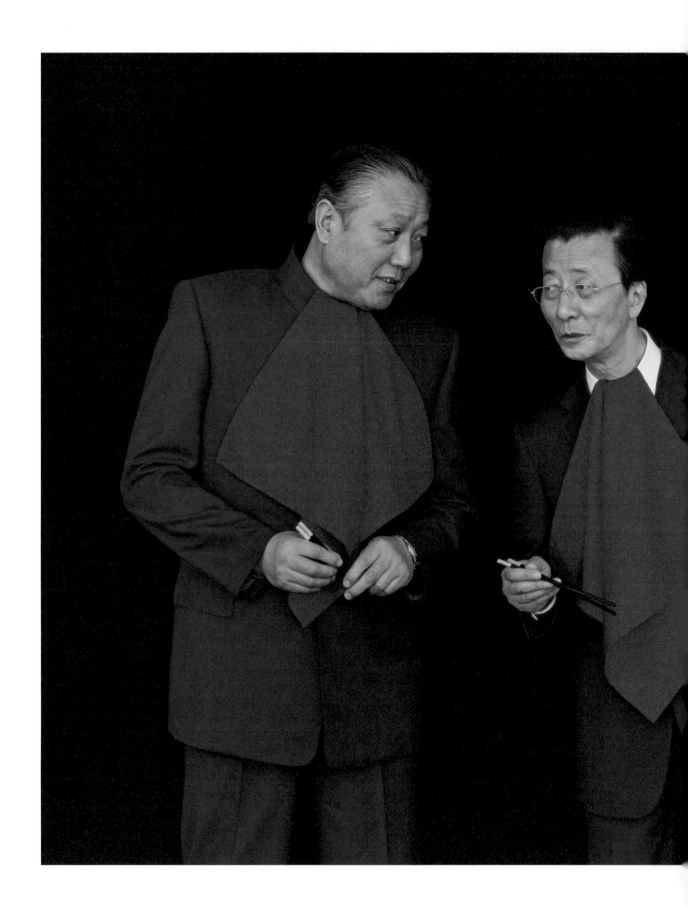

胡荣华与陈金惠

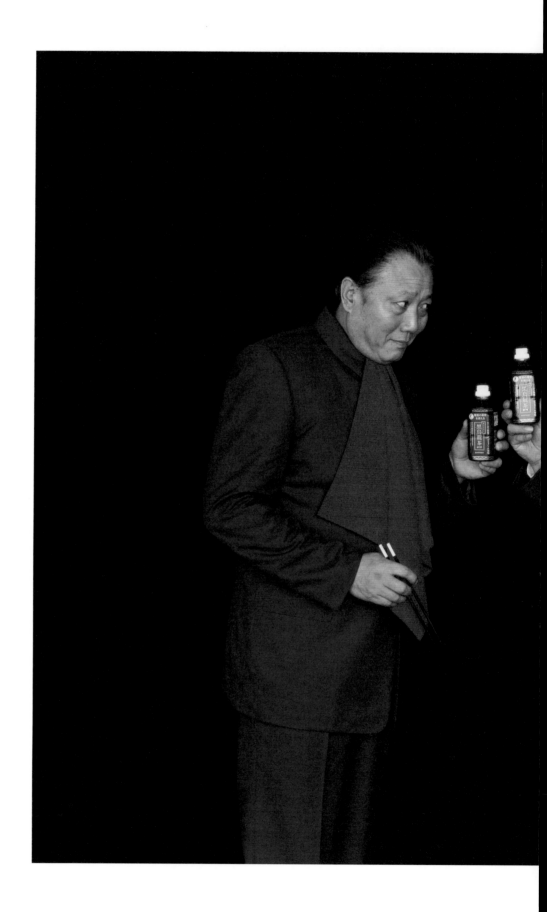

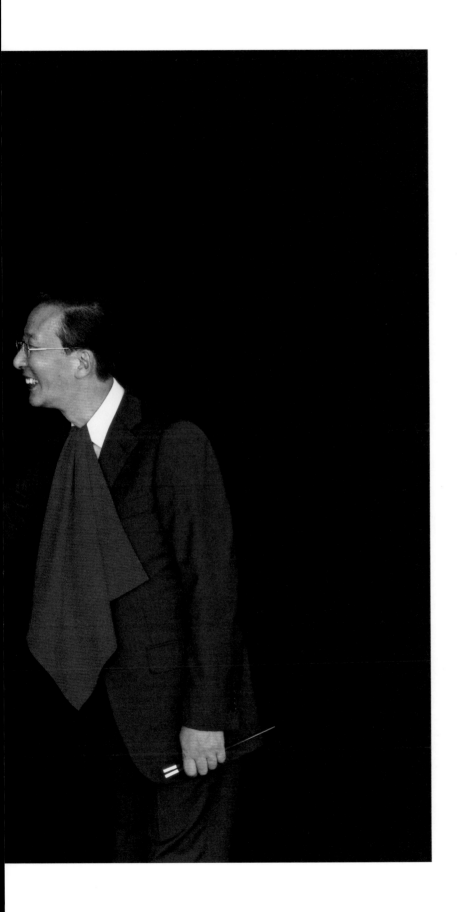

胡荣华与陈金惠

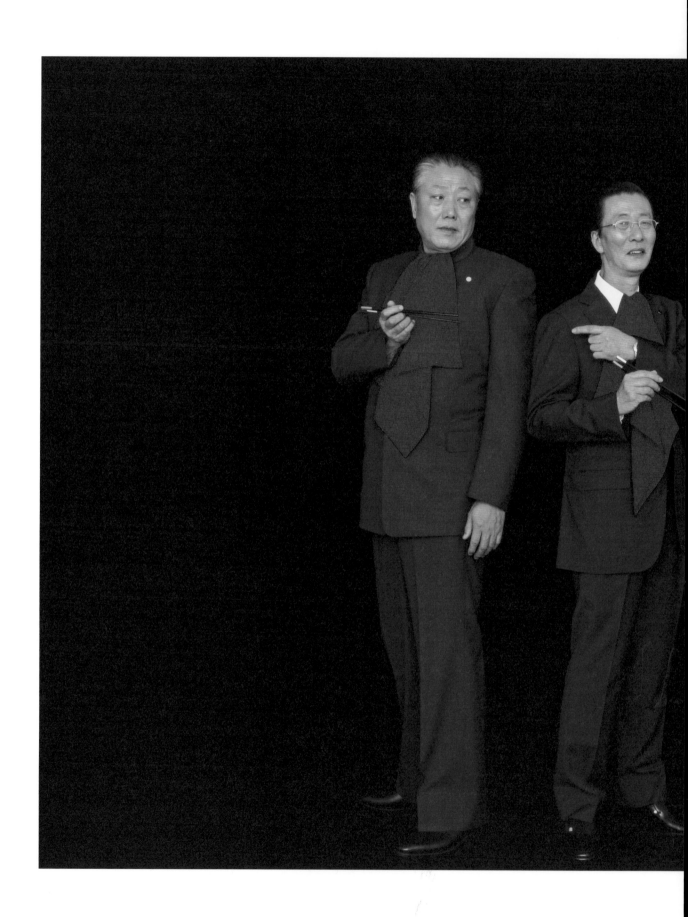

胡荣华与陈金惠

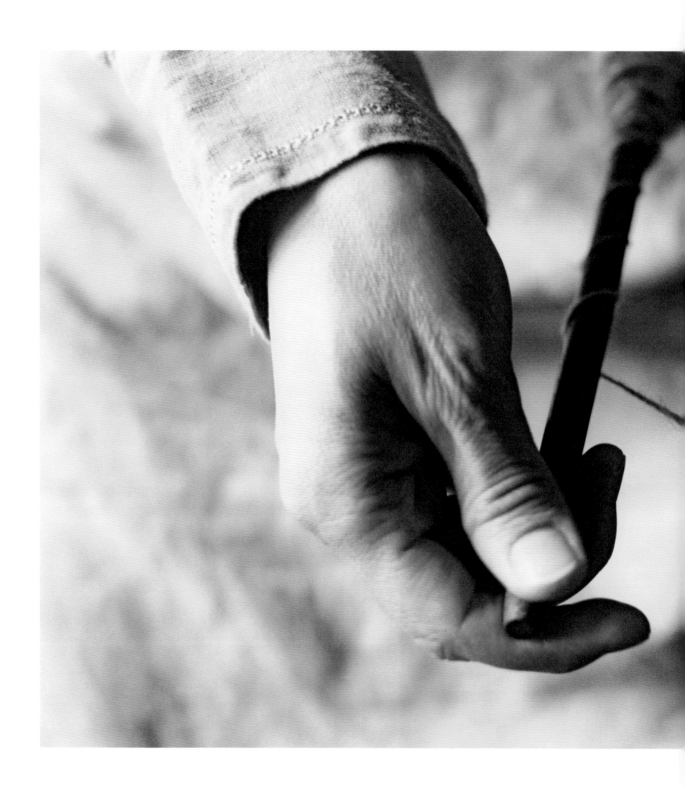

绪方伶香

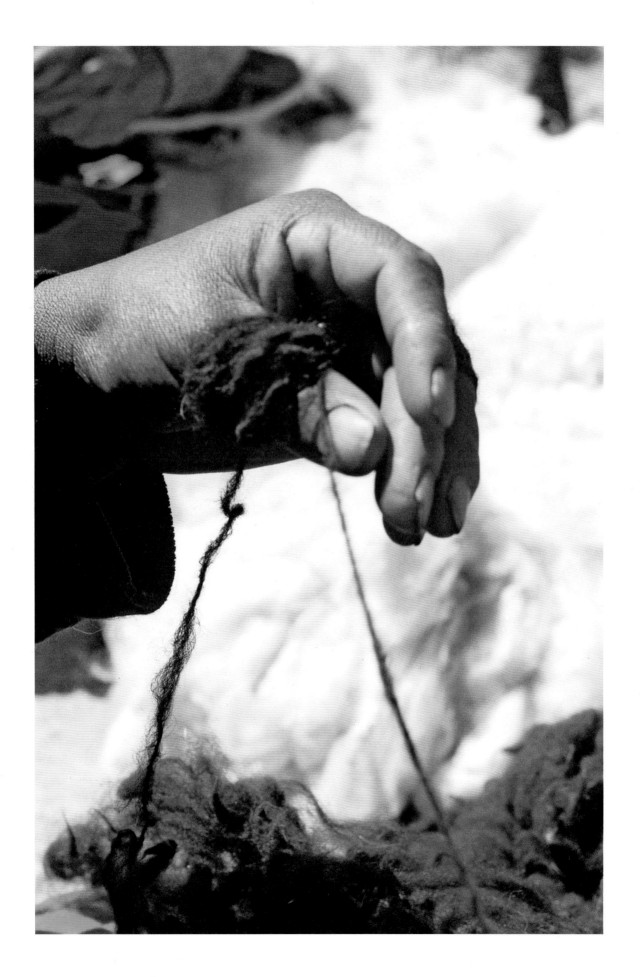

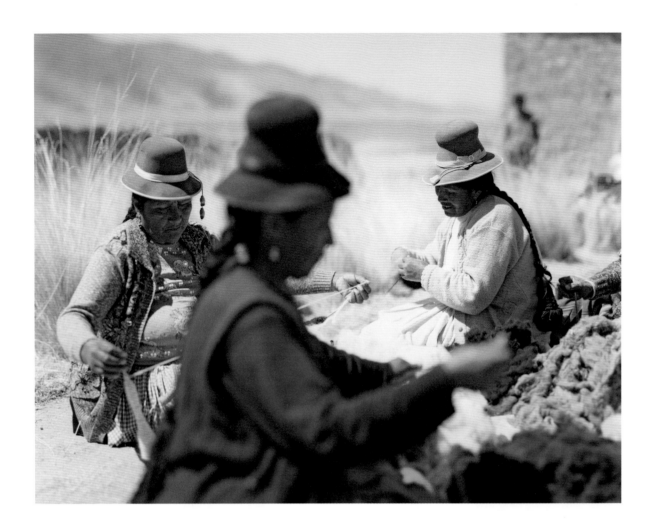

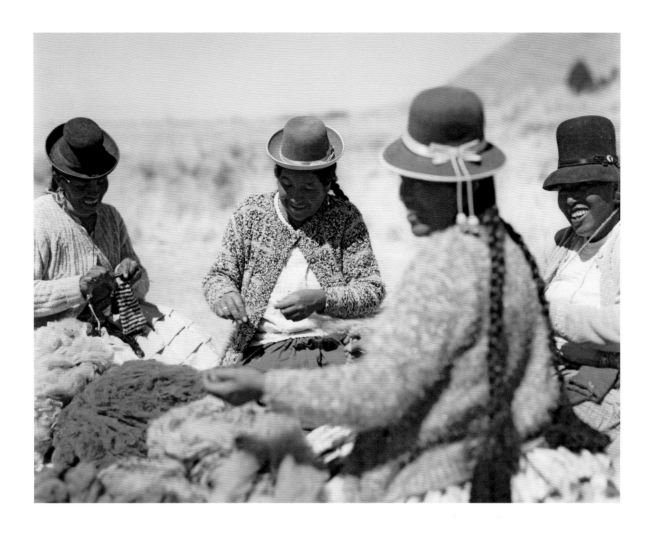

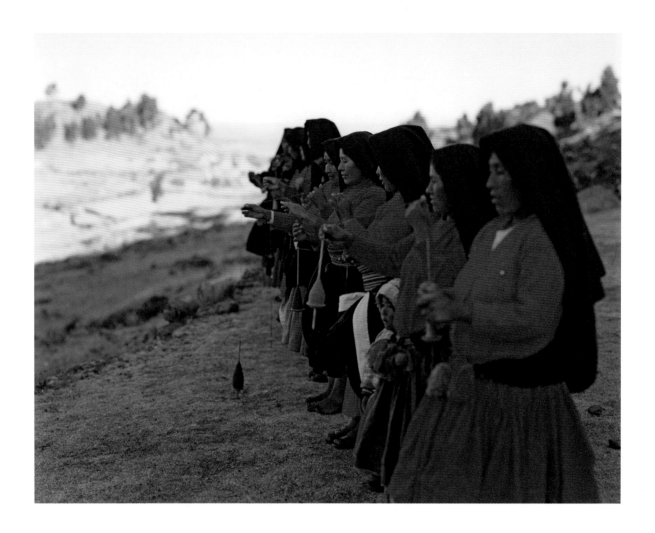

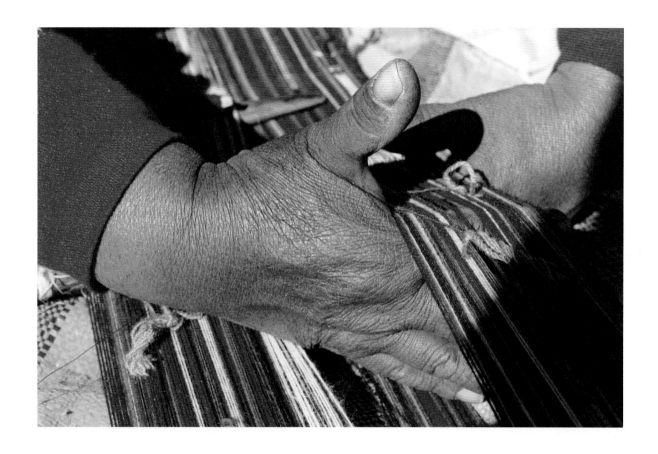

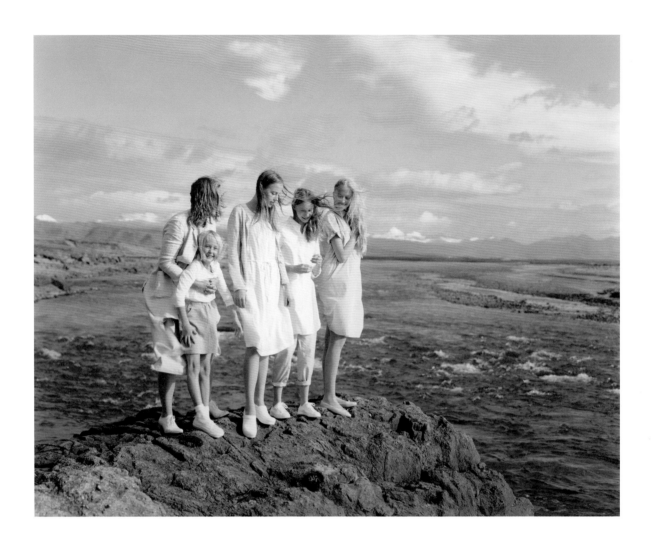

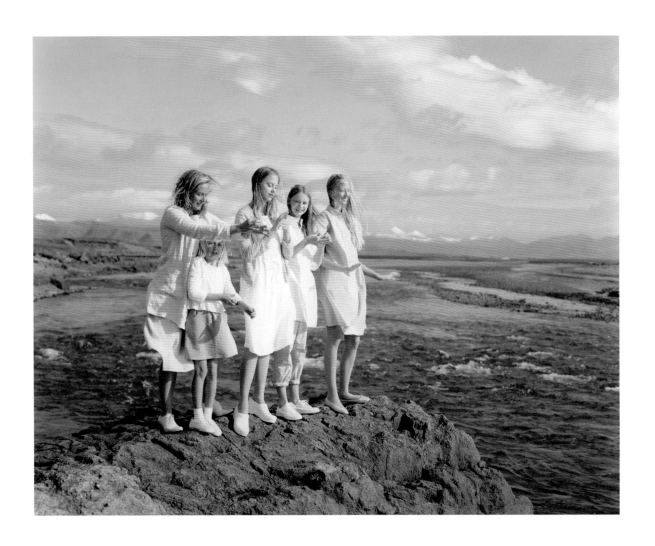

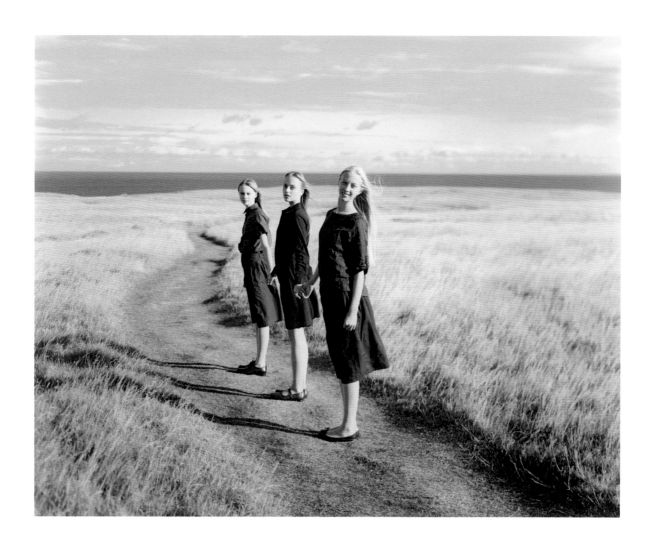

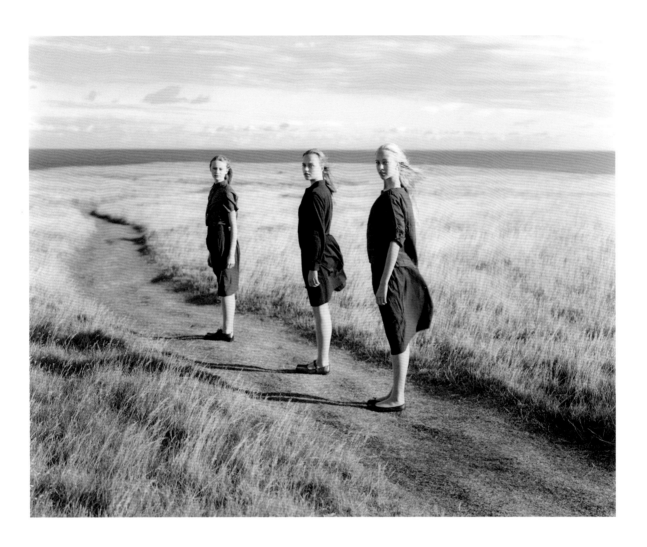

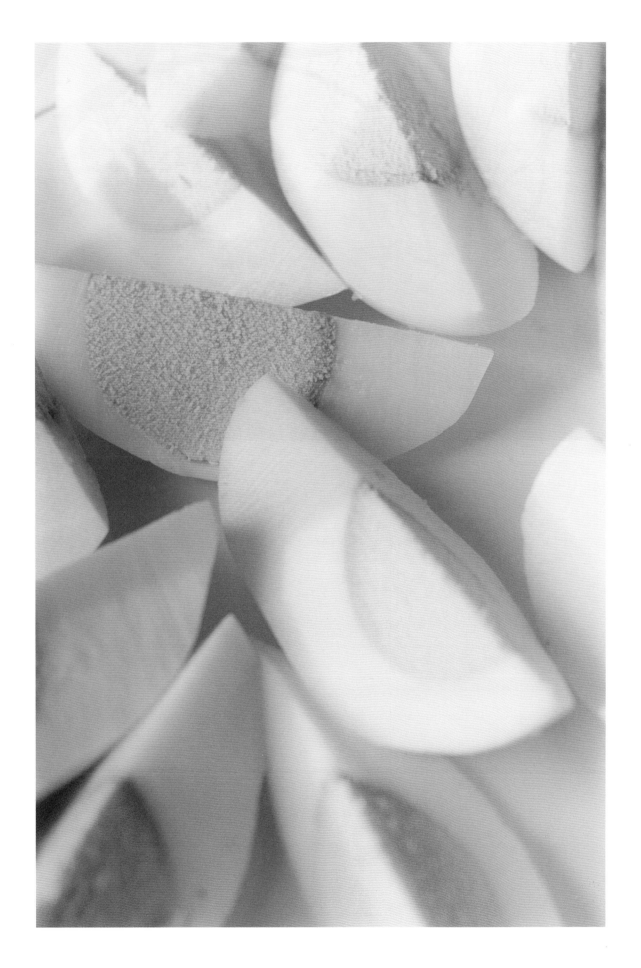

纽约 2008

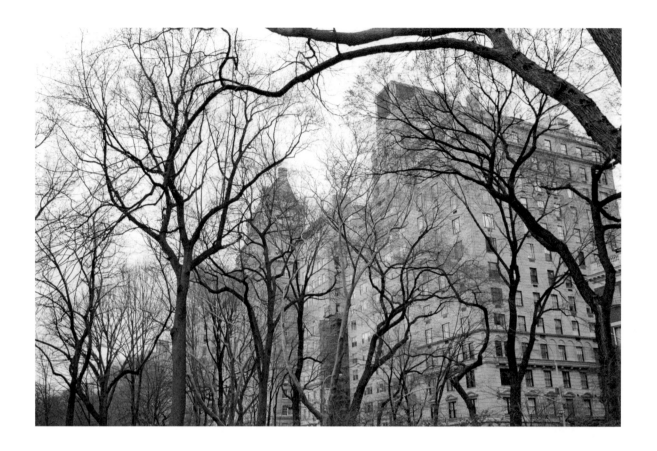

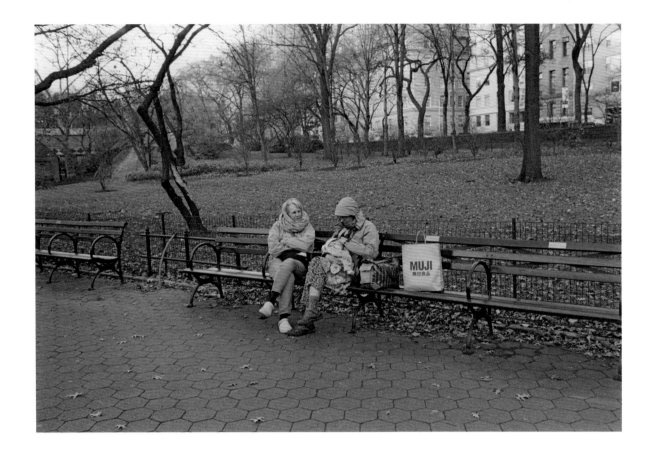

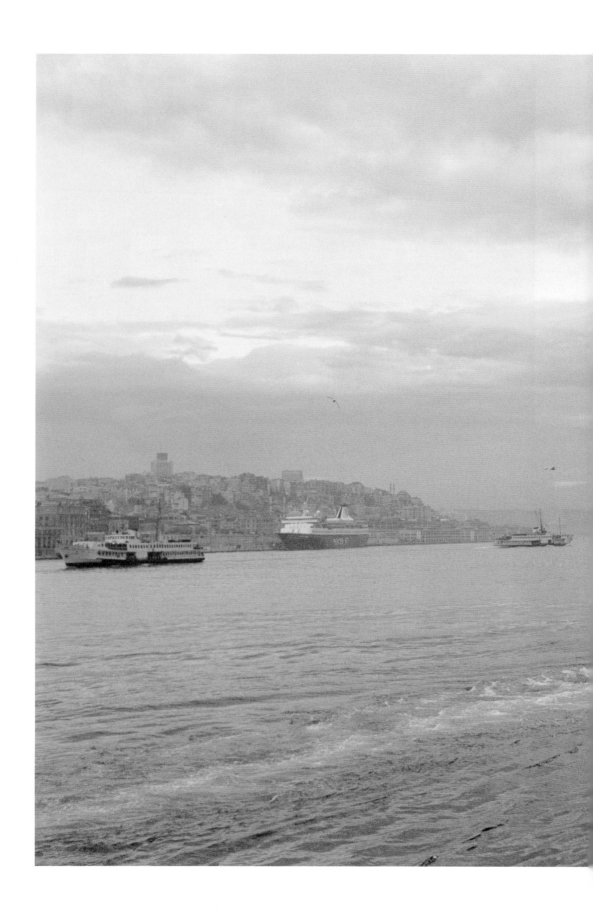

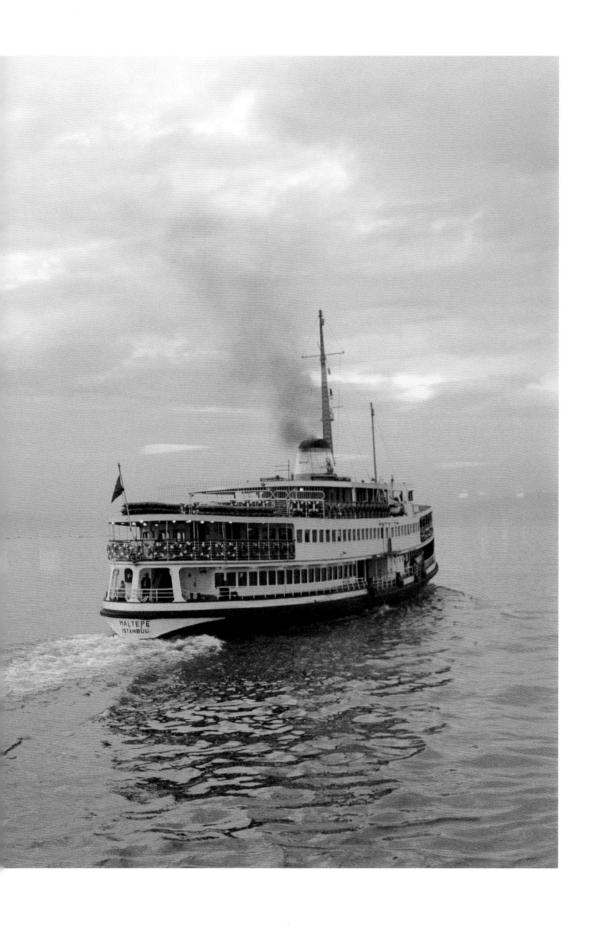

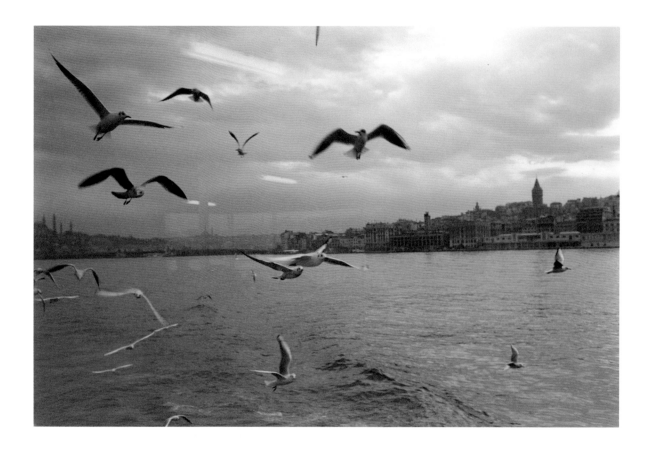

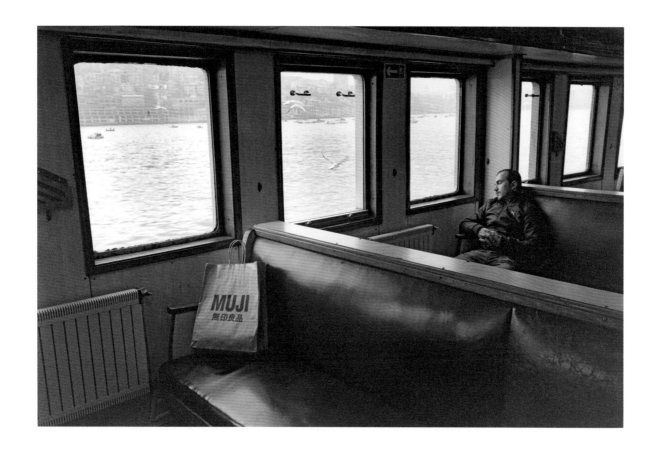

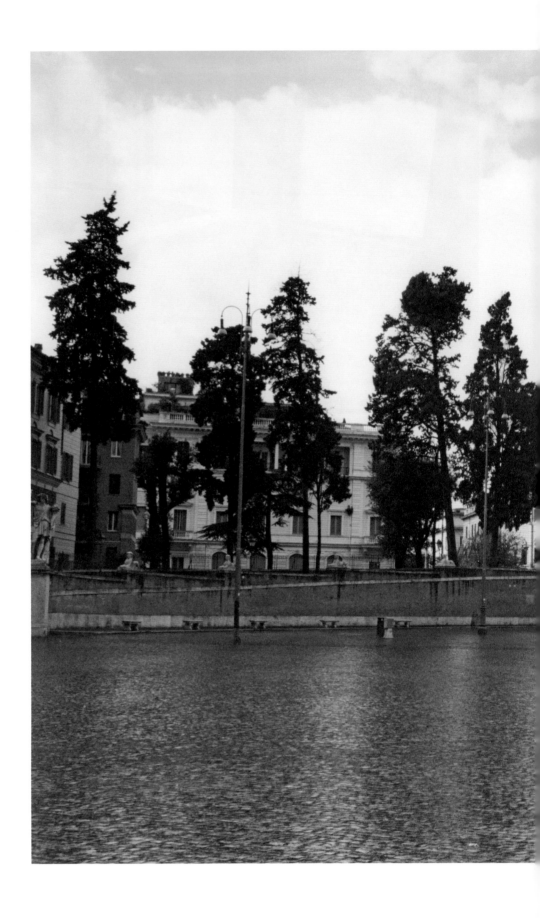

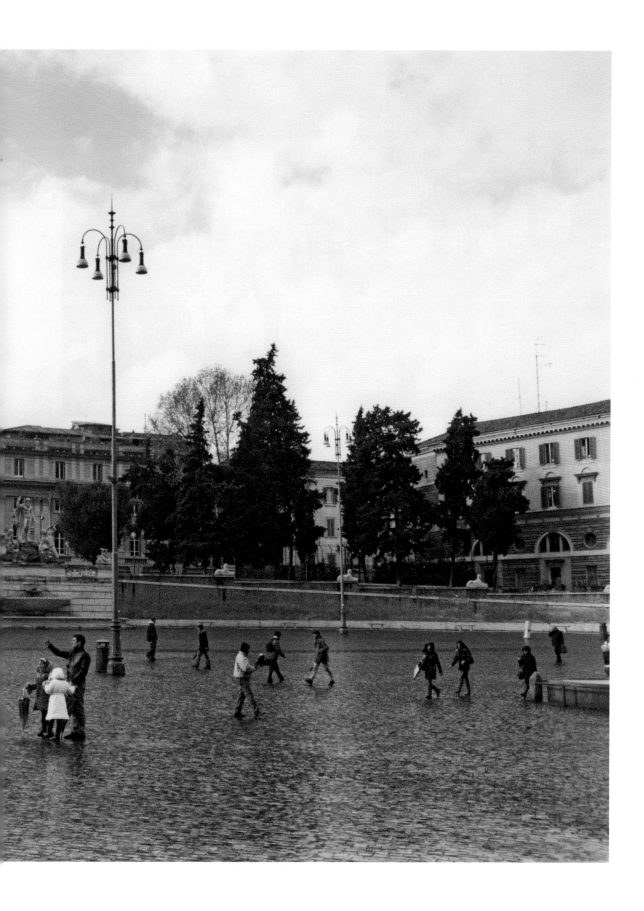

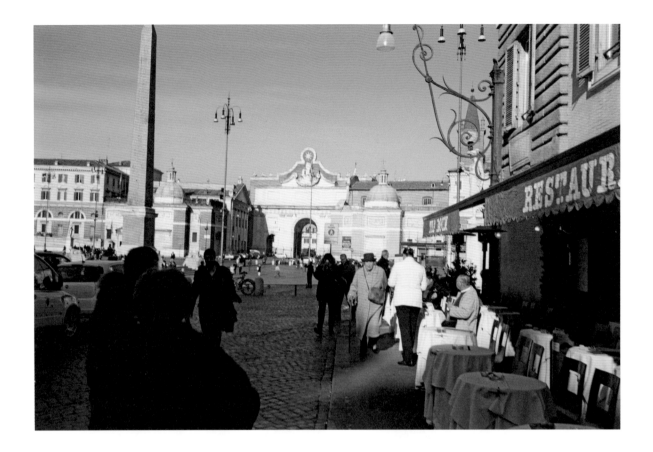

罗马 2008

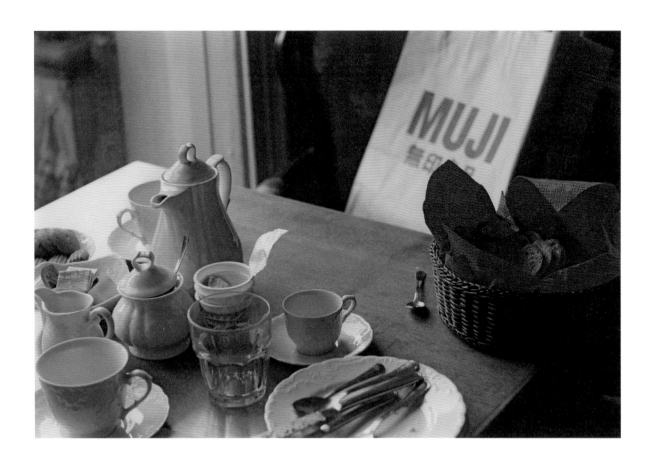

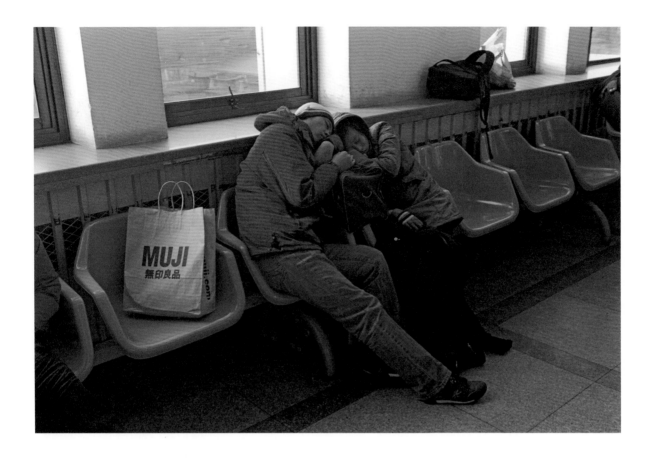

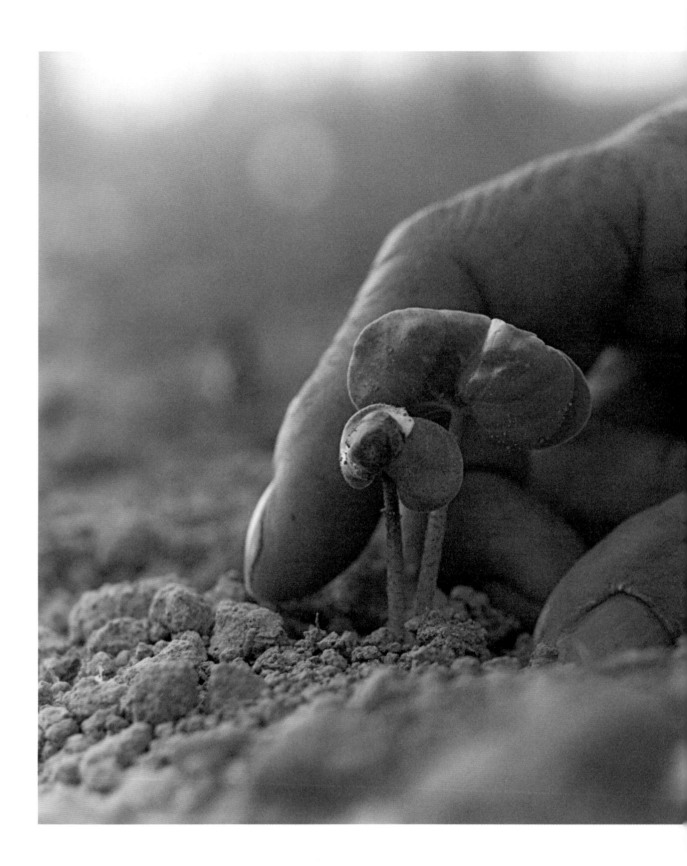

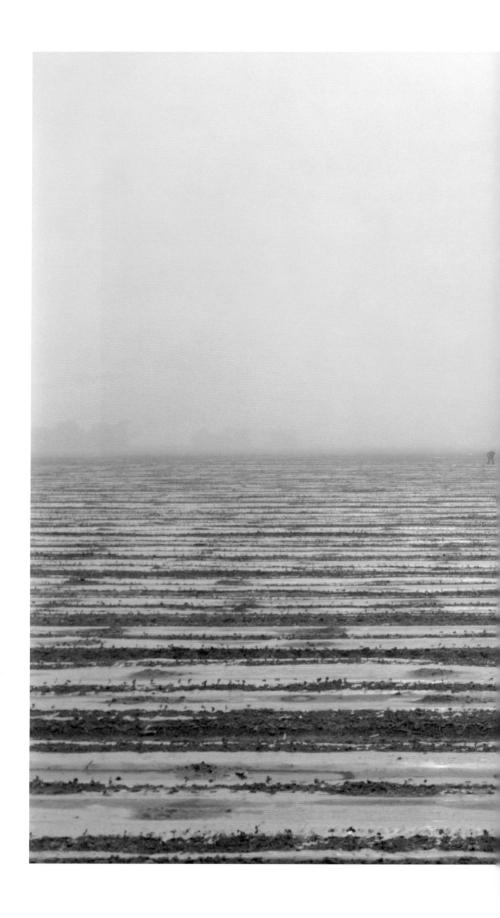

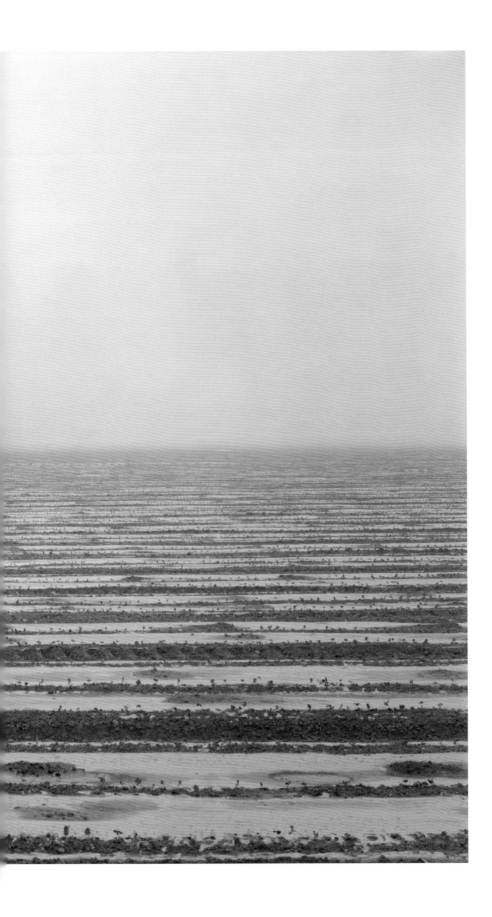

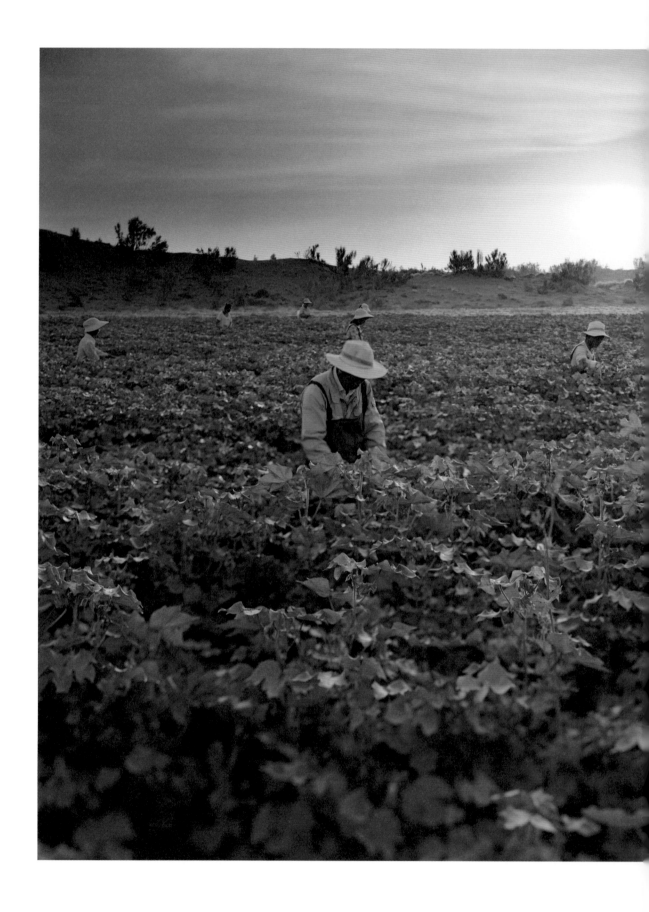

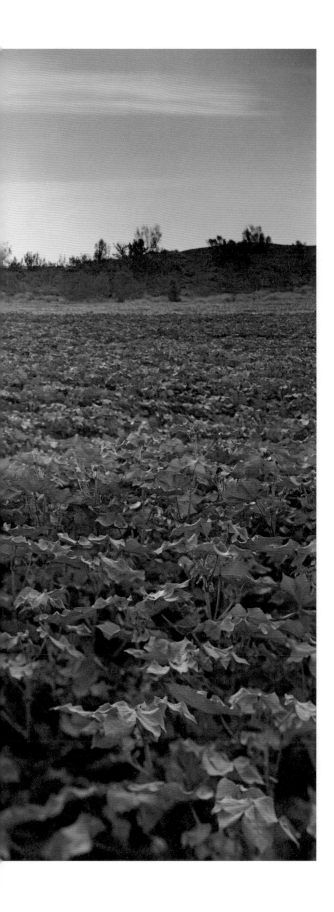

石河子 2017

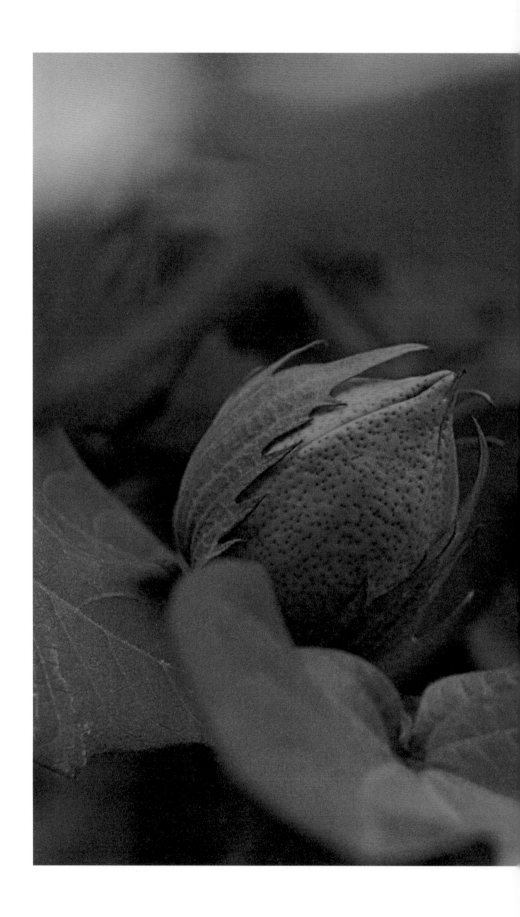

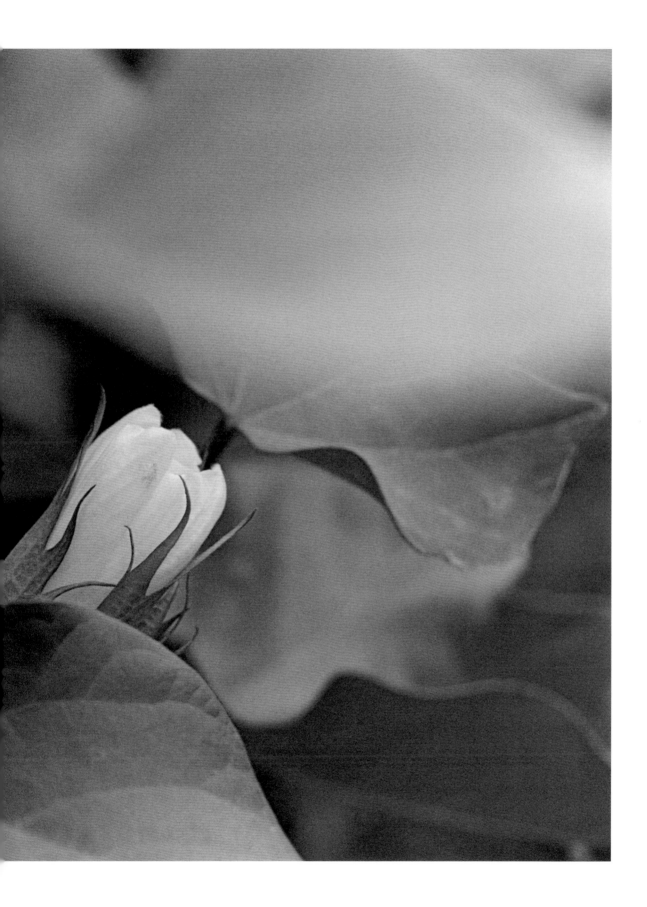

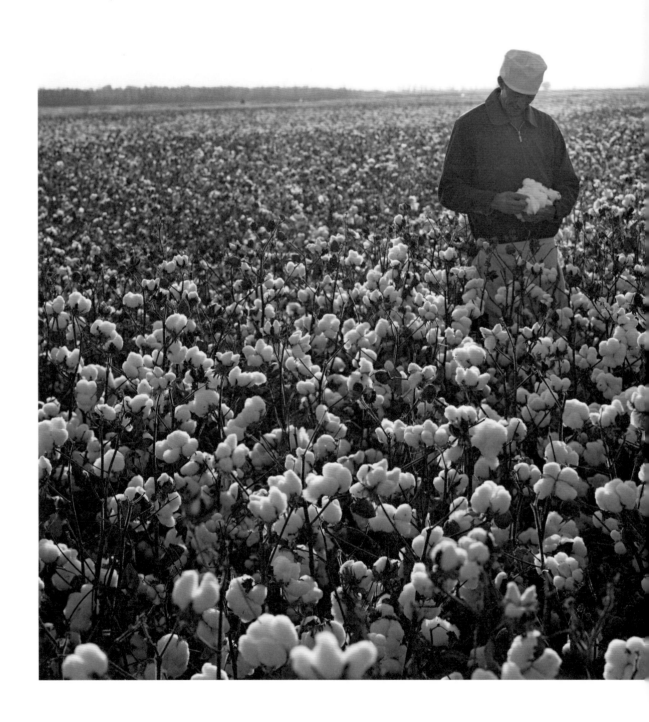

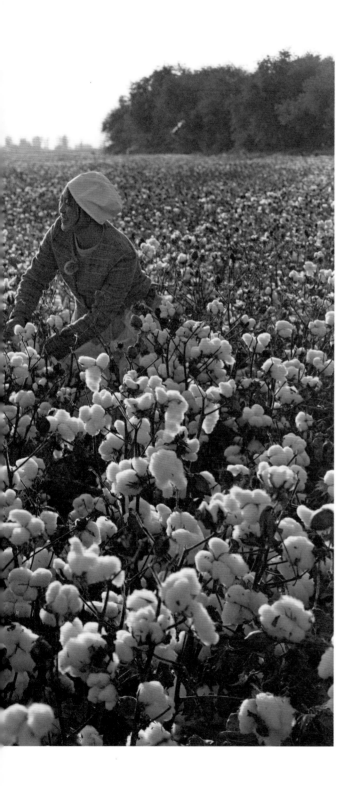

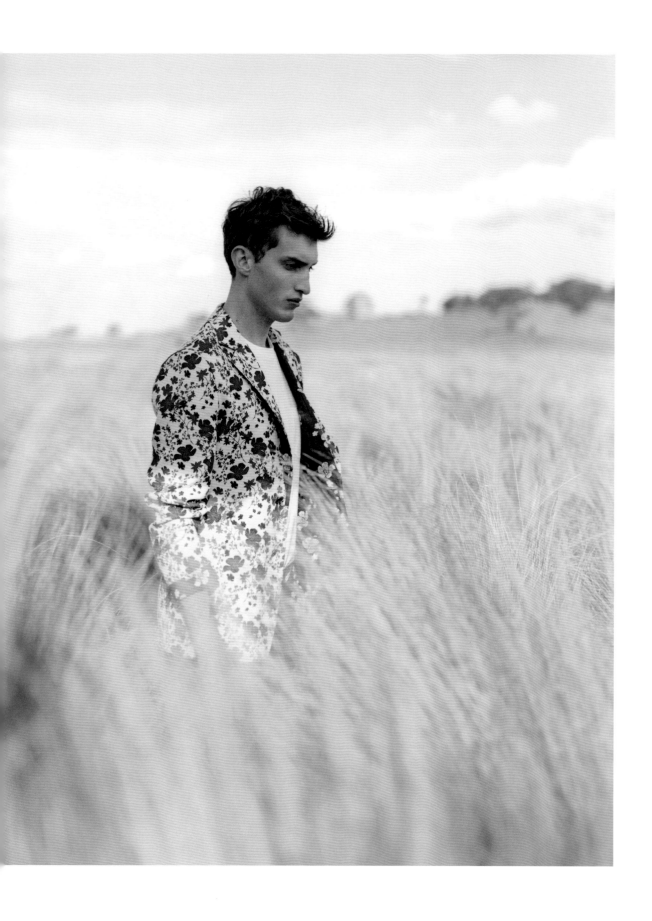

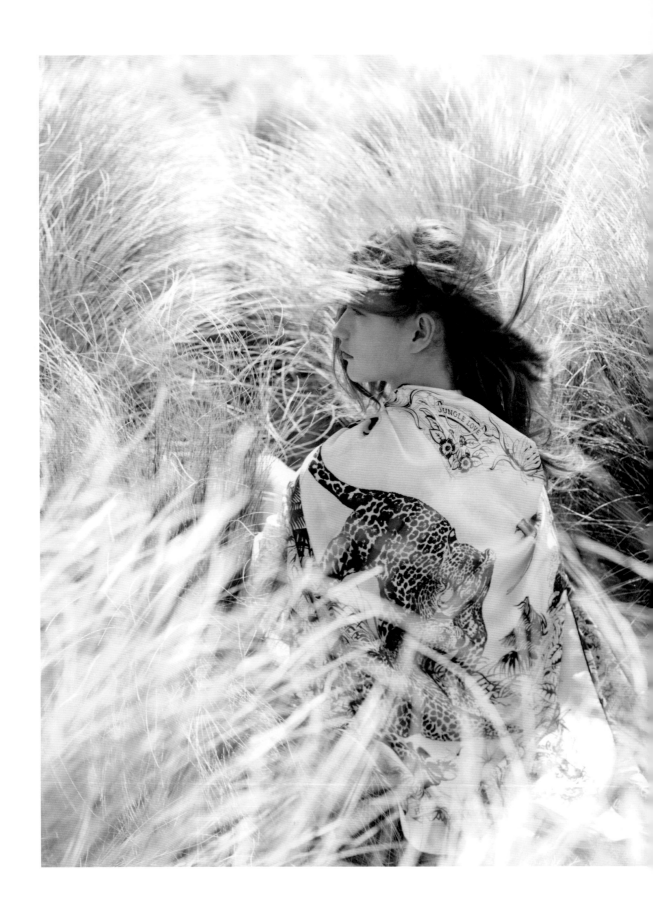

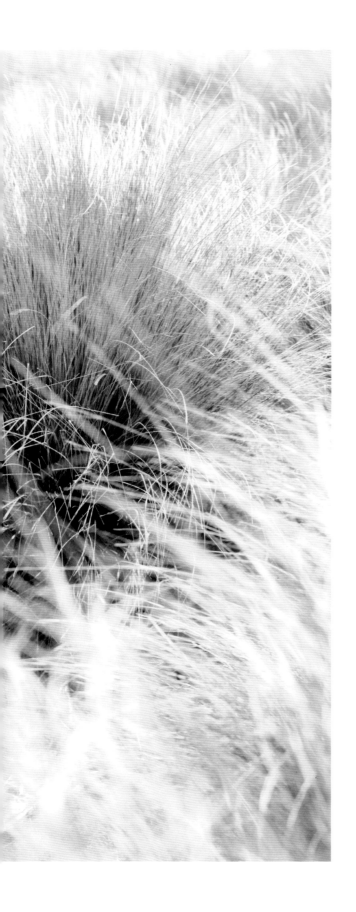

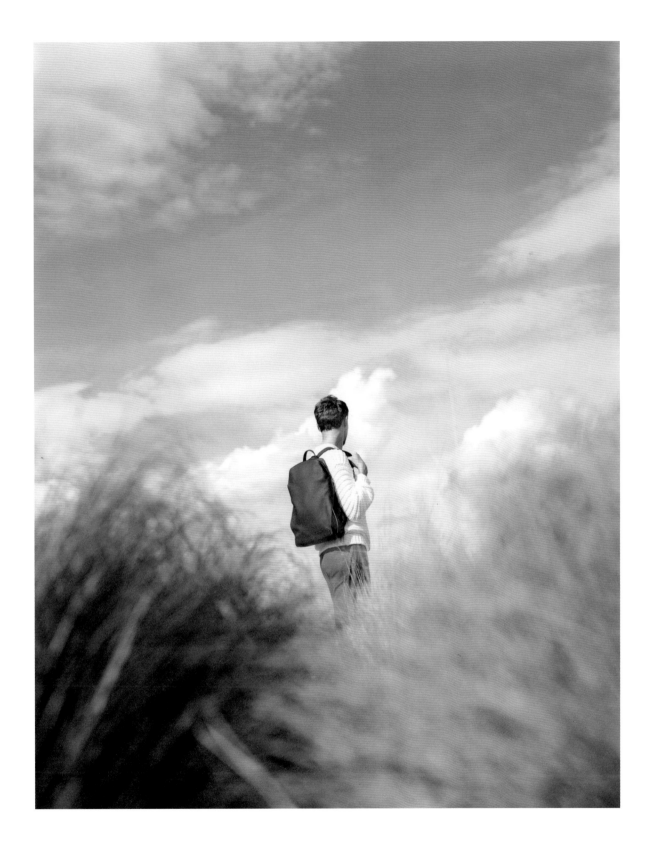

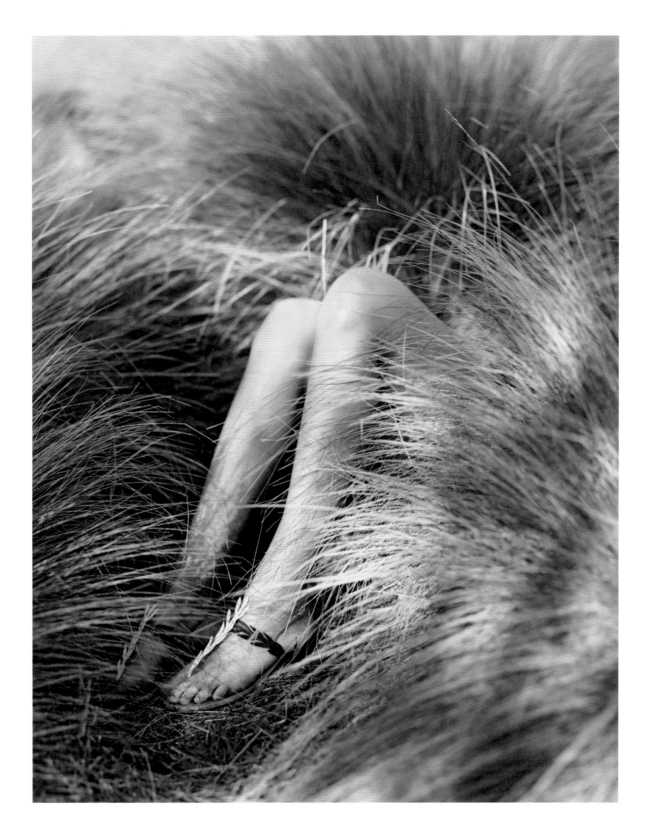

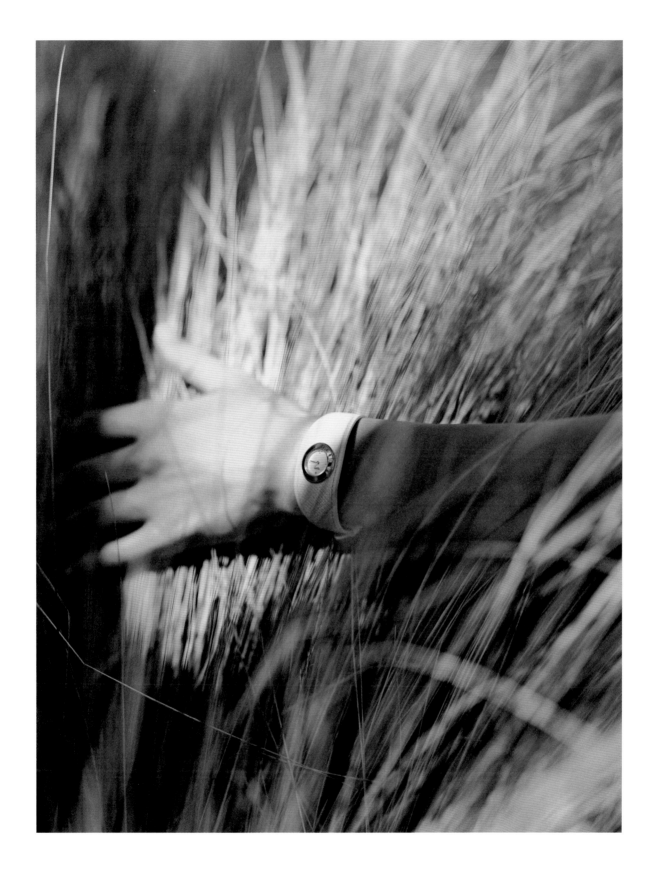

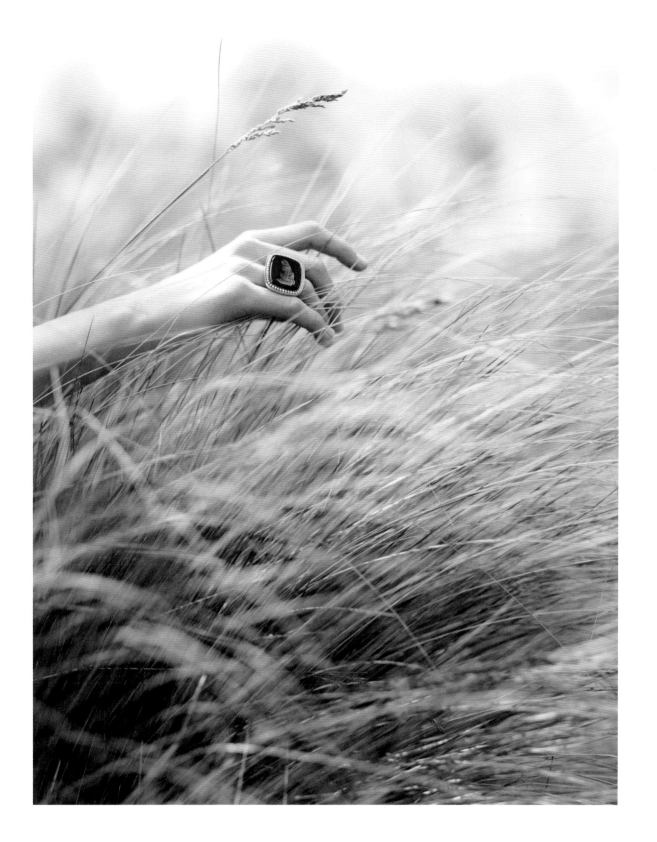

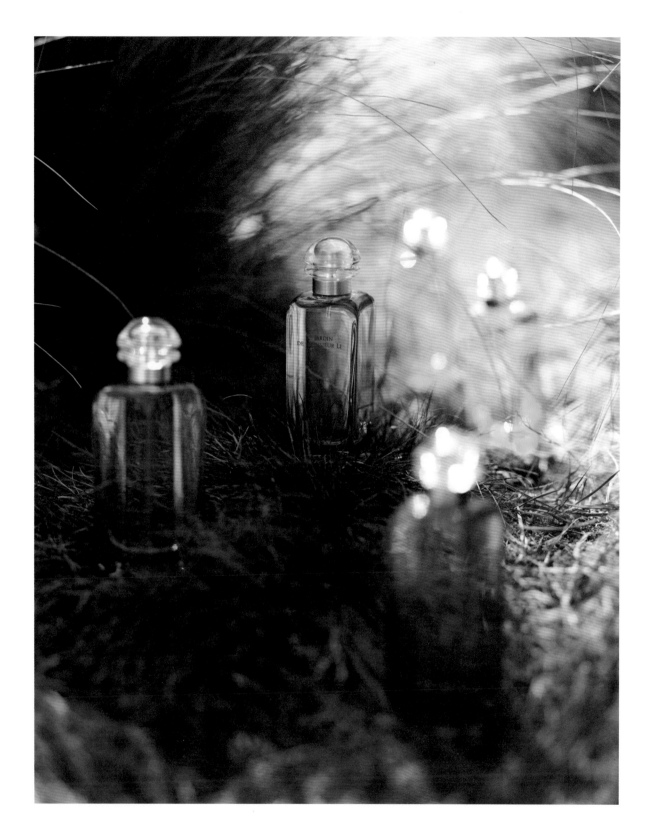

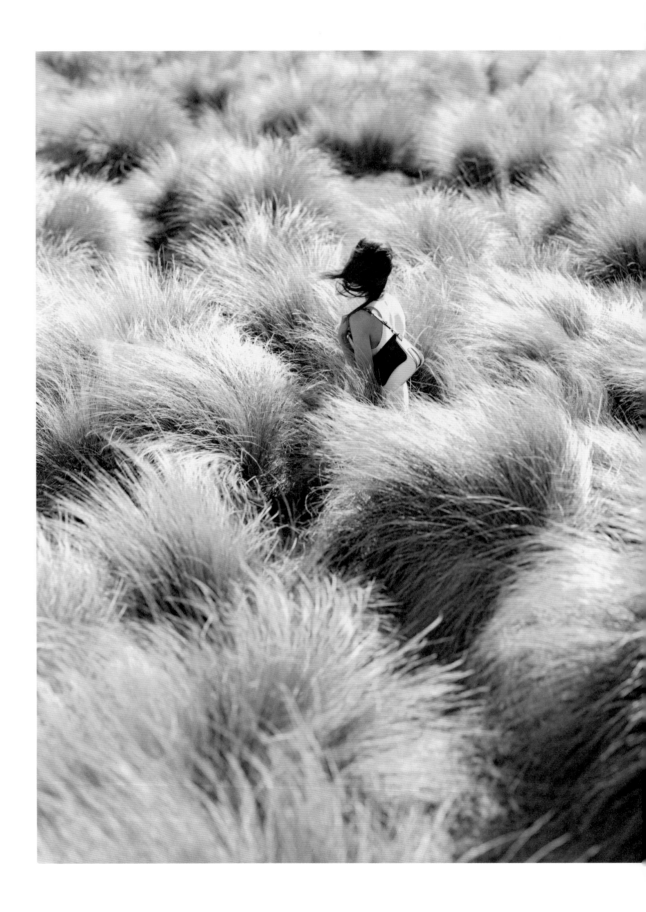

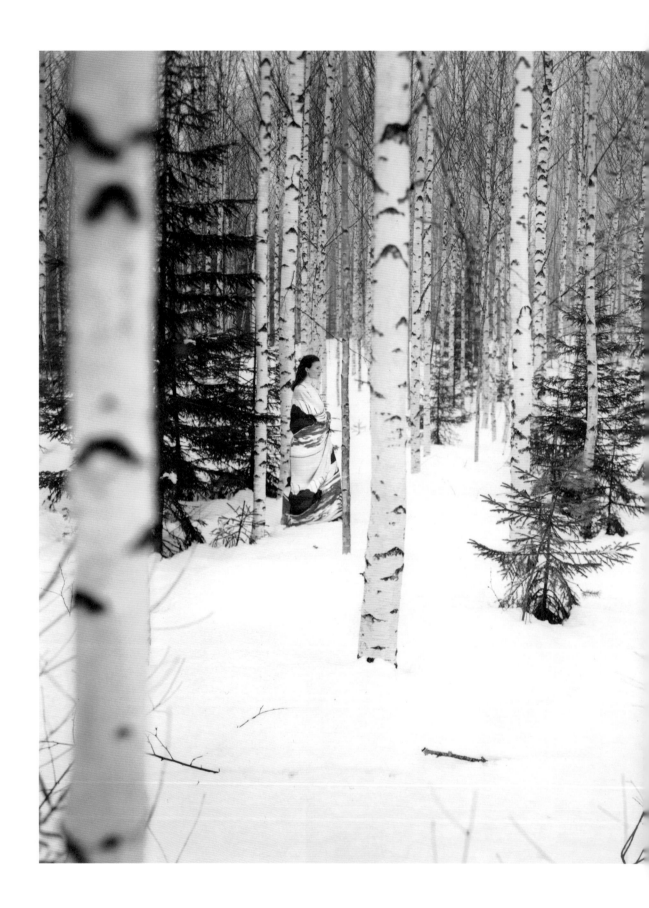

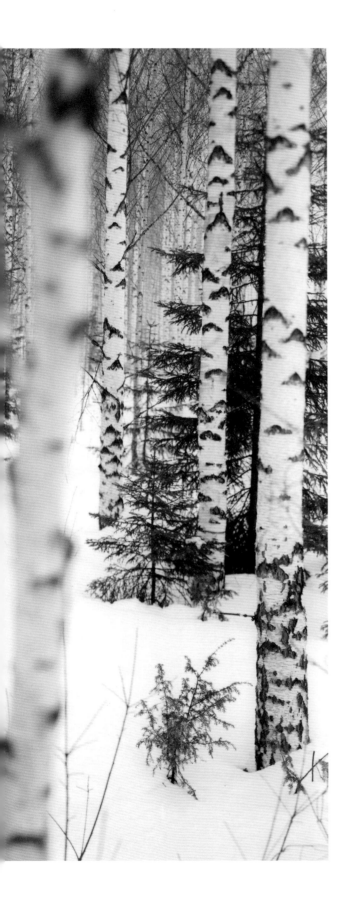

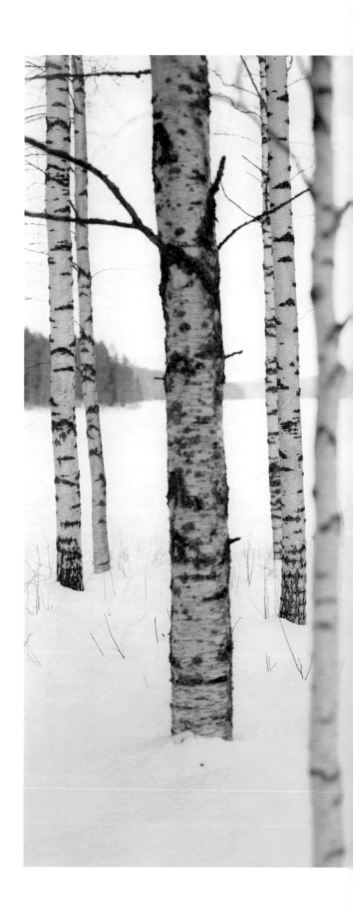

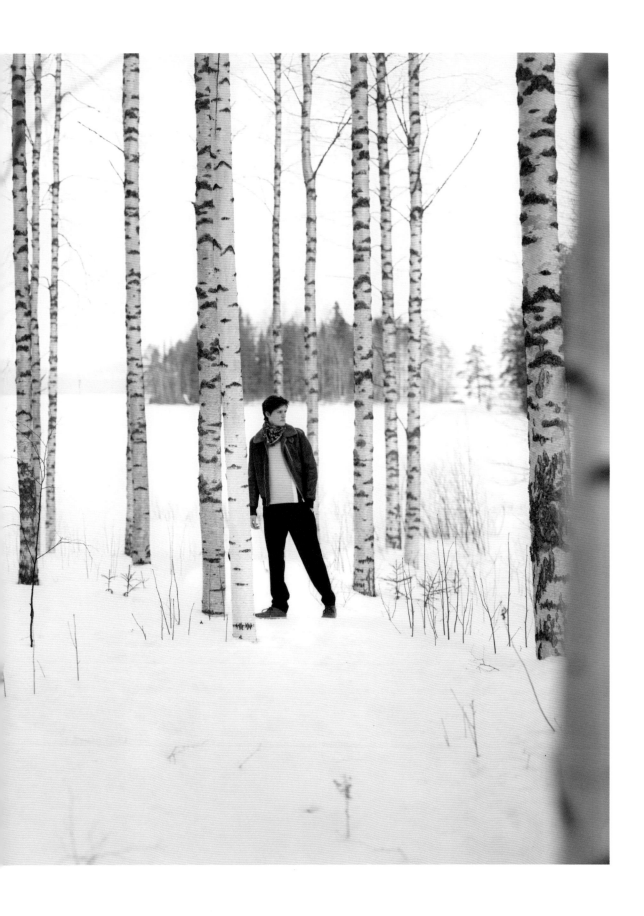

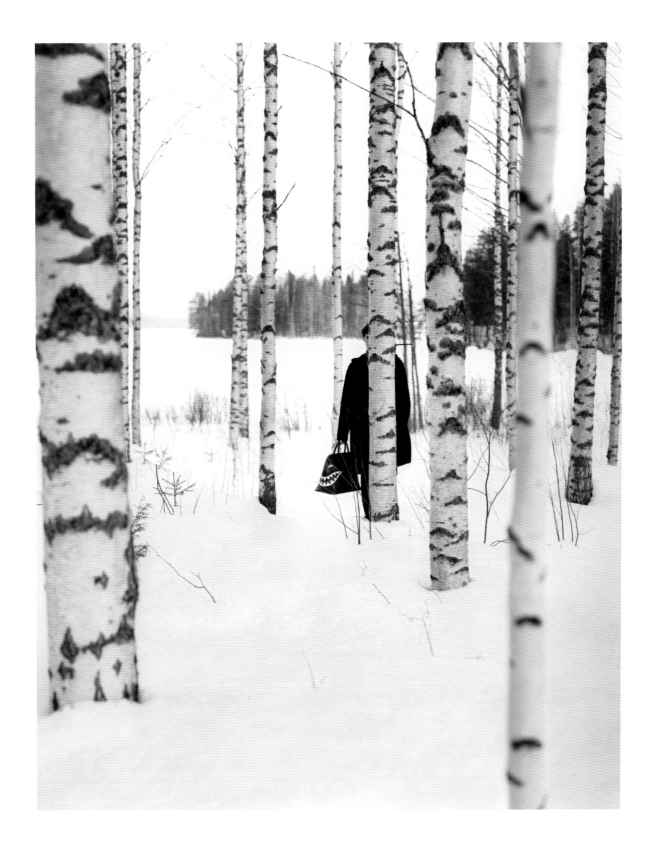

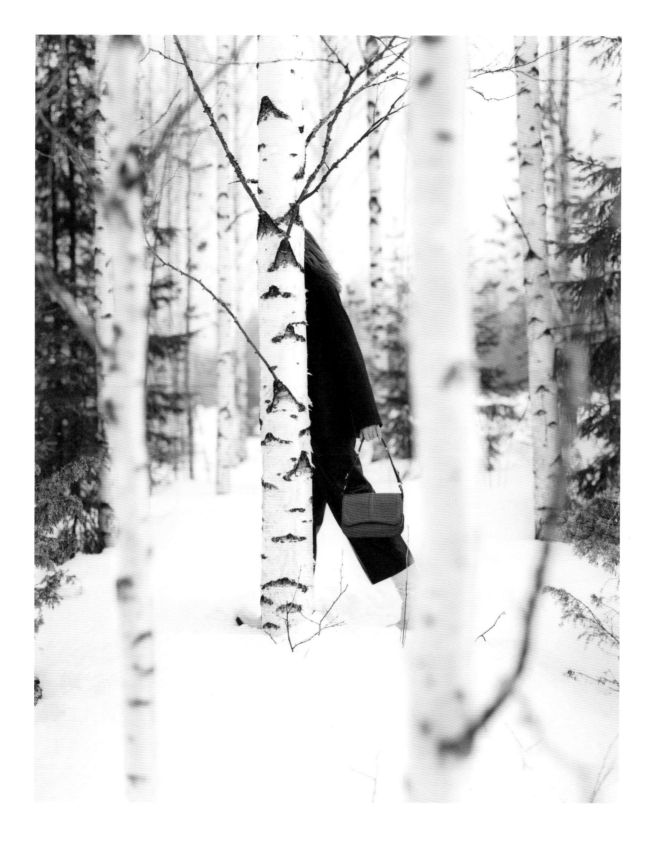

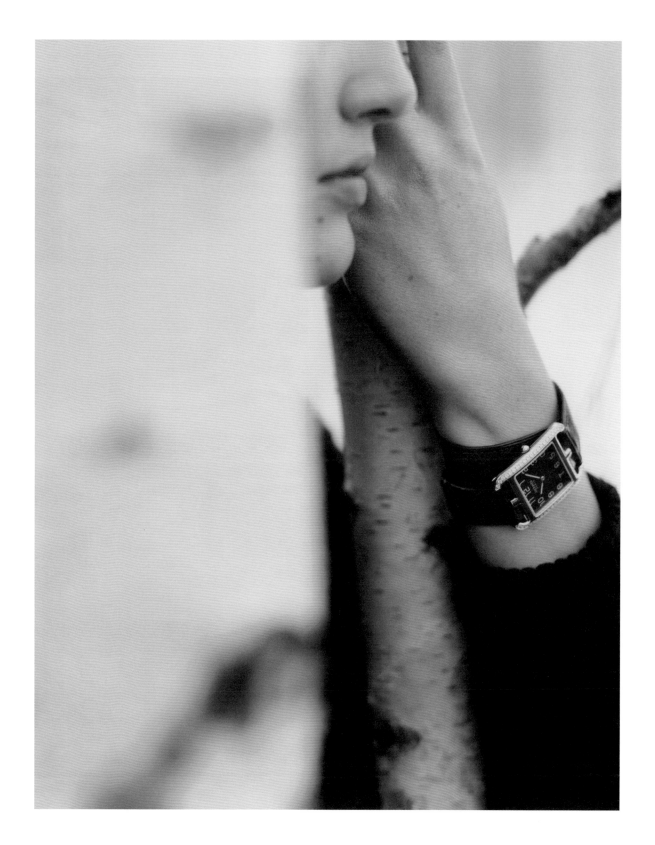

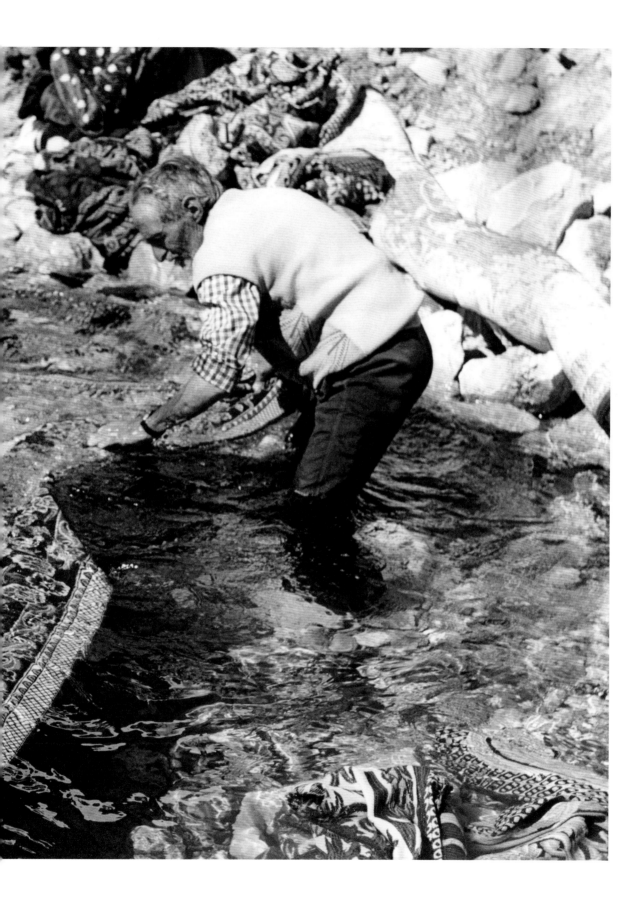

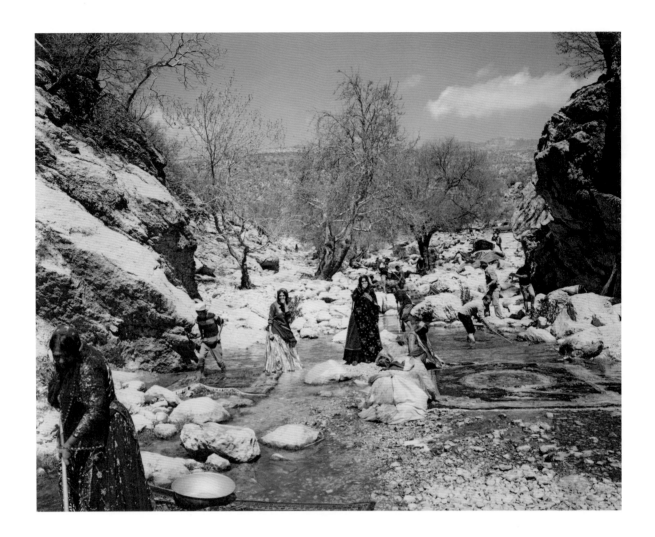

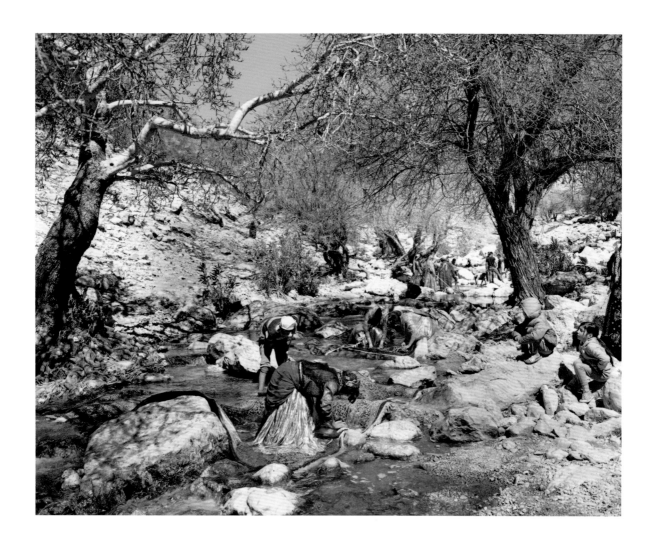

II

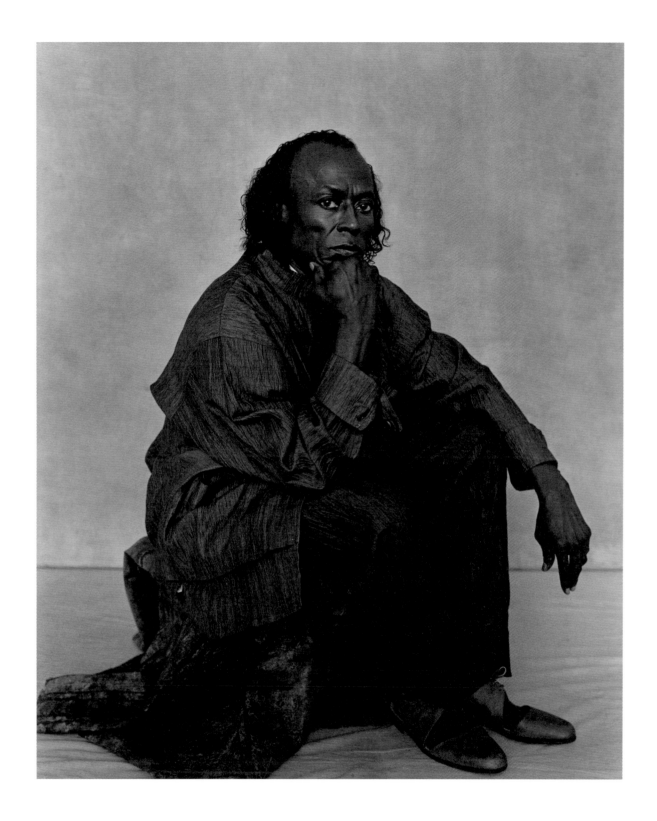

迈尔斯 · 戴维斯

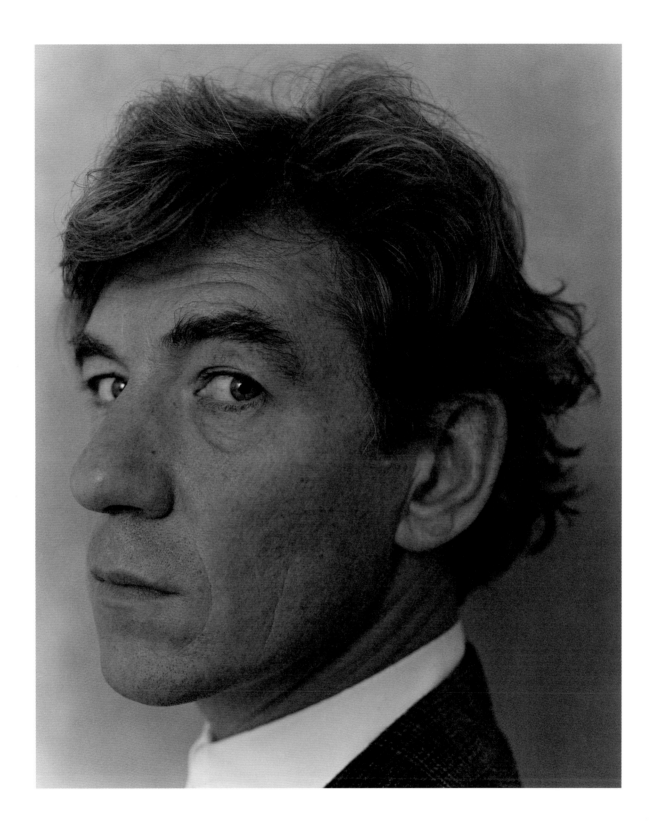

伊恩·麦克莱恩

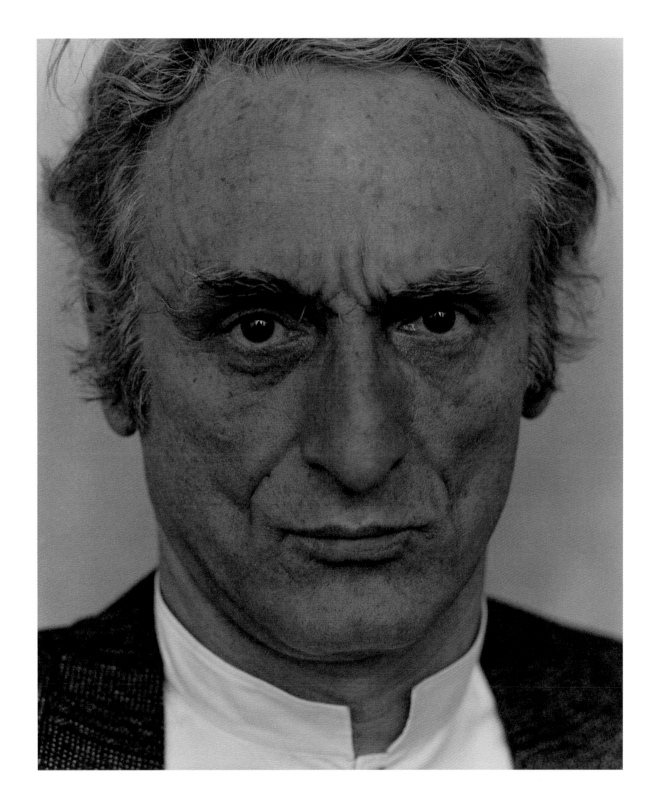

拉里·里弗斯

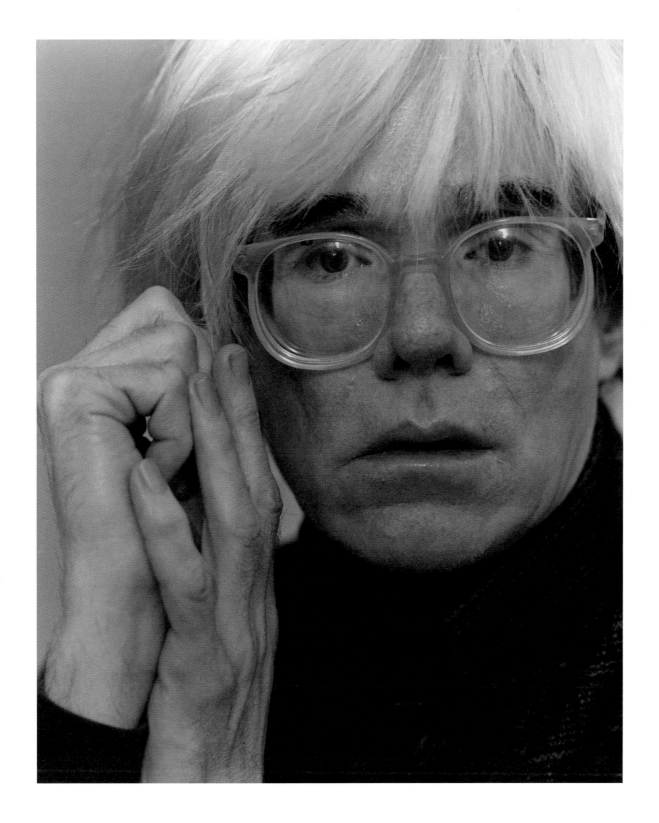

安迪·沃霍尔

199

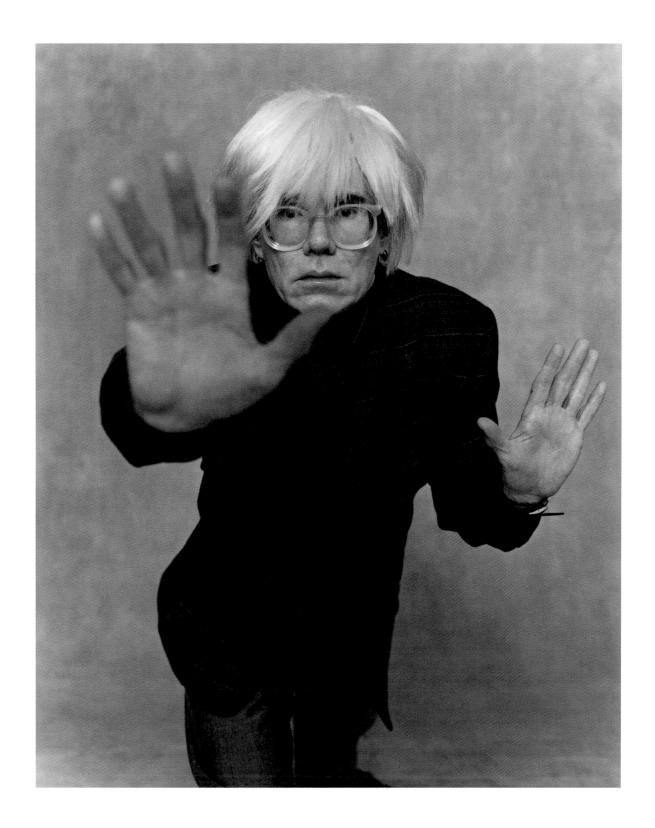

安迪·沃霍尔

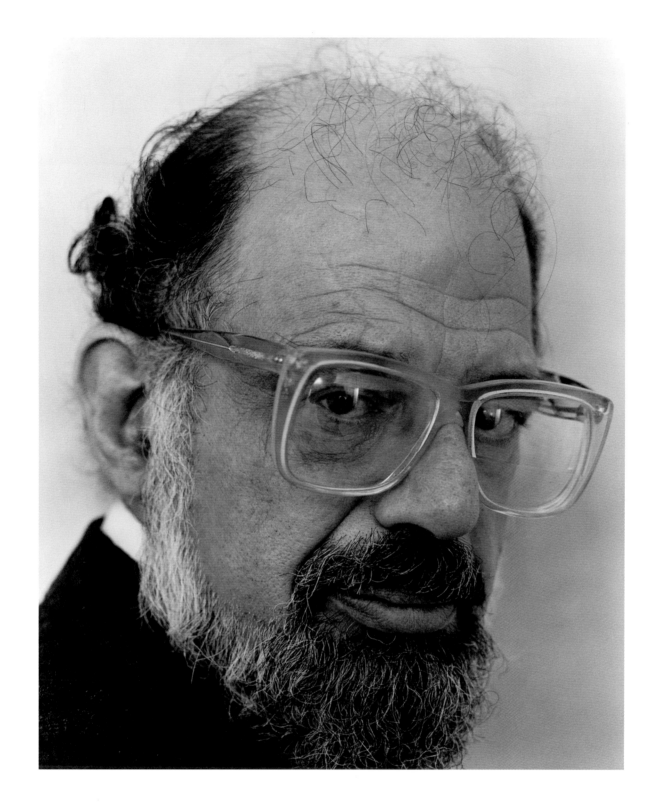

艾伦·金斯伯格

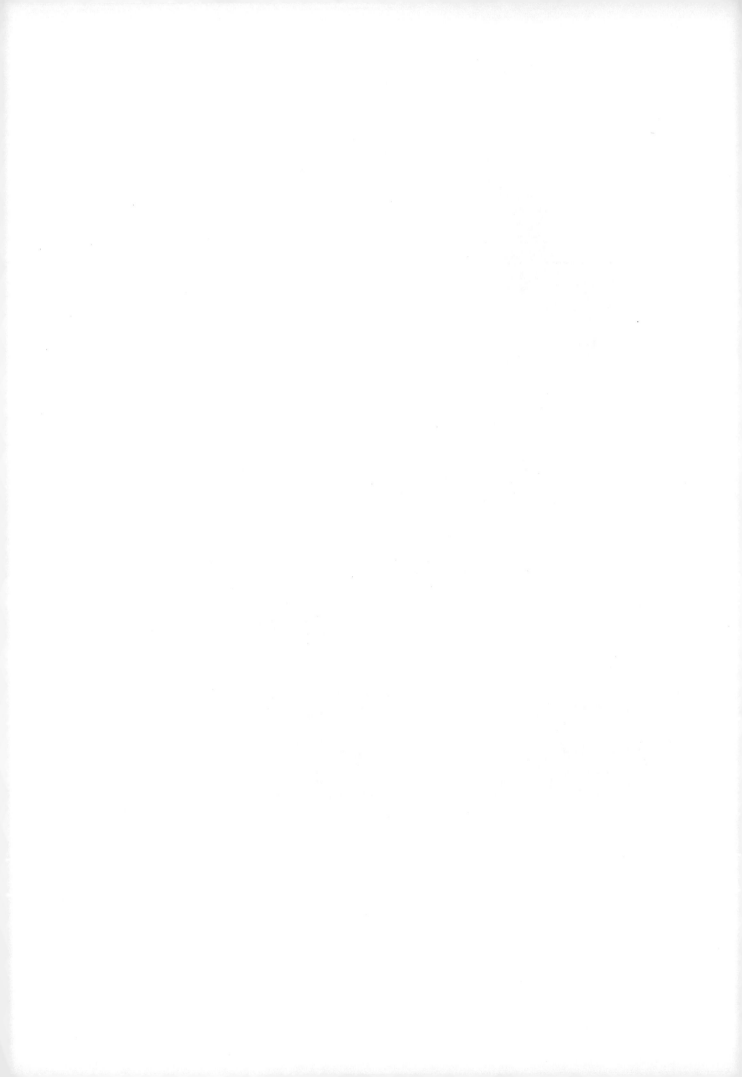

纽约 1986

罗伯特·梅普尔索普

205

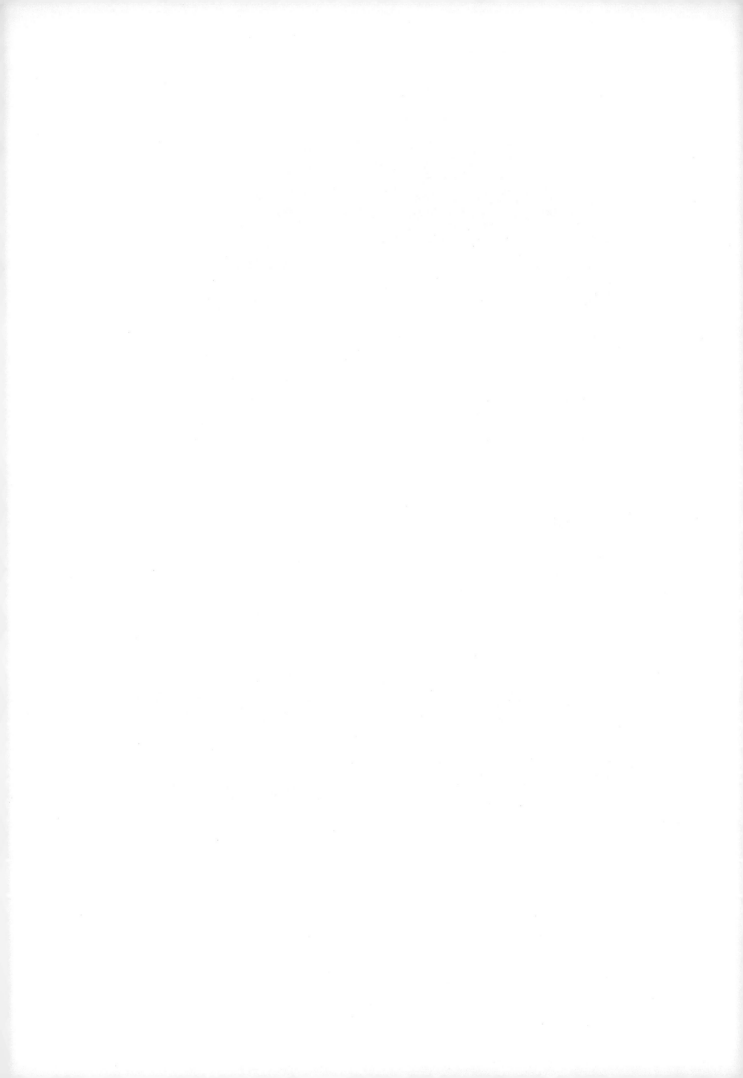

罗伯特·隆戈

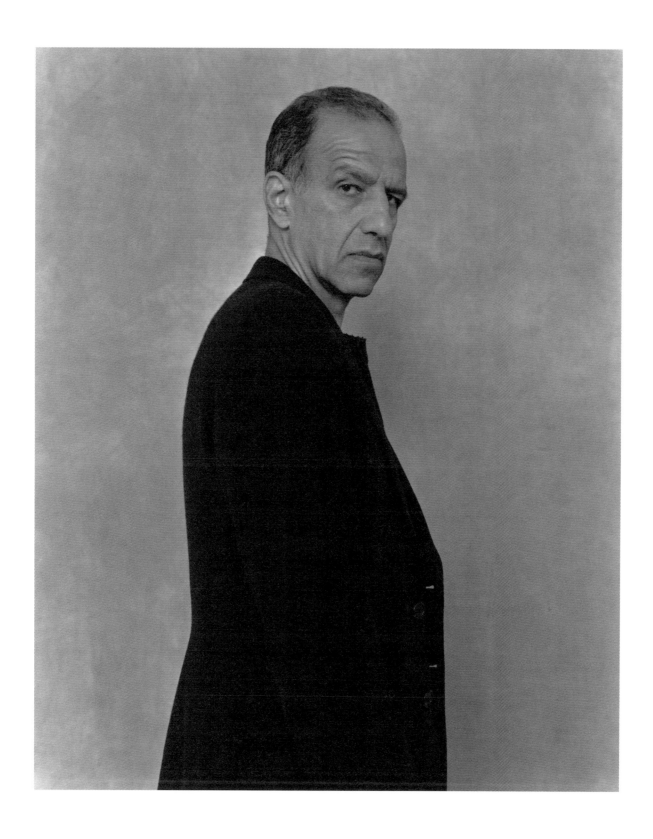

阿历克斯·卡茨

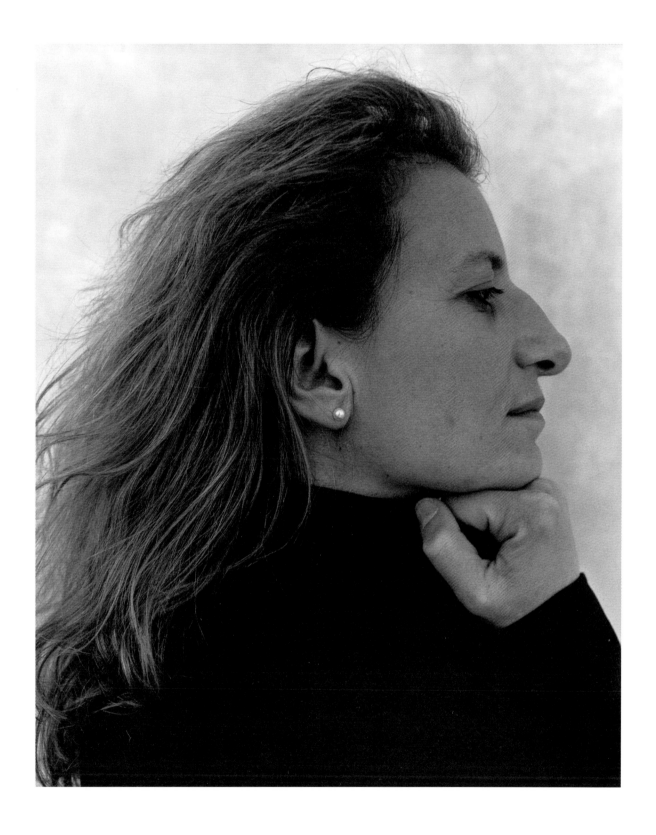

安妮·莱博维茨

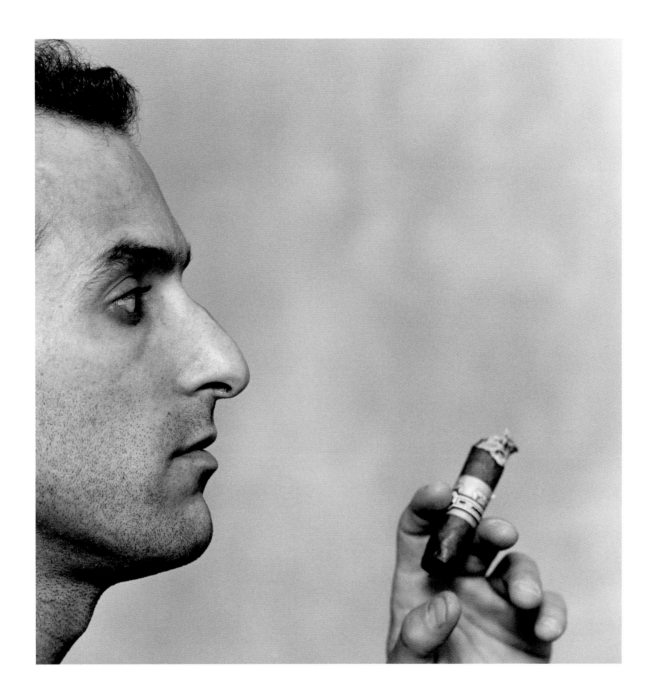

大卫·萨利

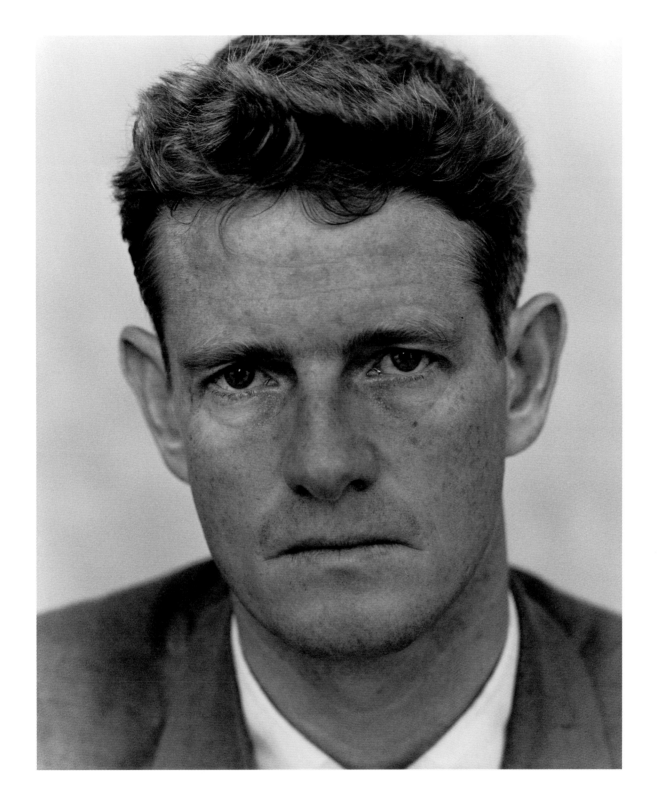

斯蒂芬·雷查德

215

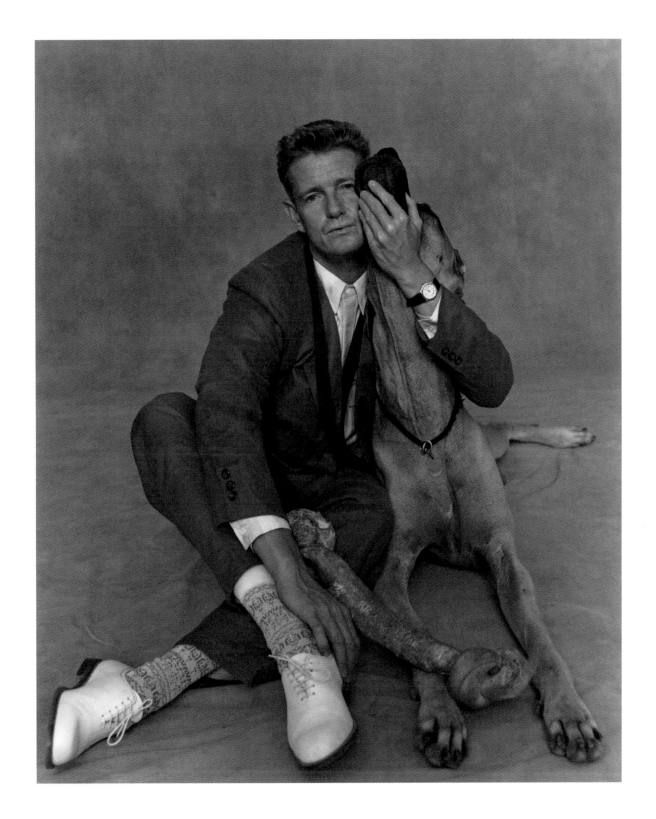

斯蒂芬·雷查德

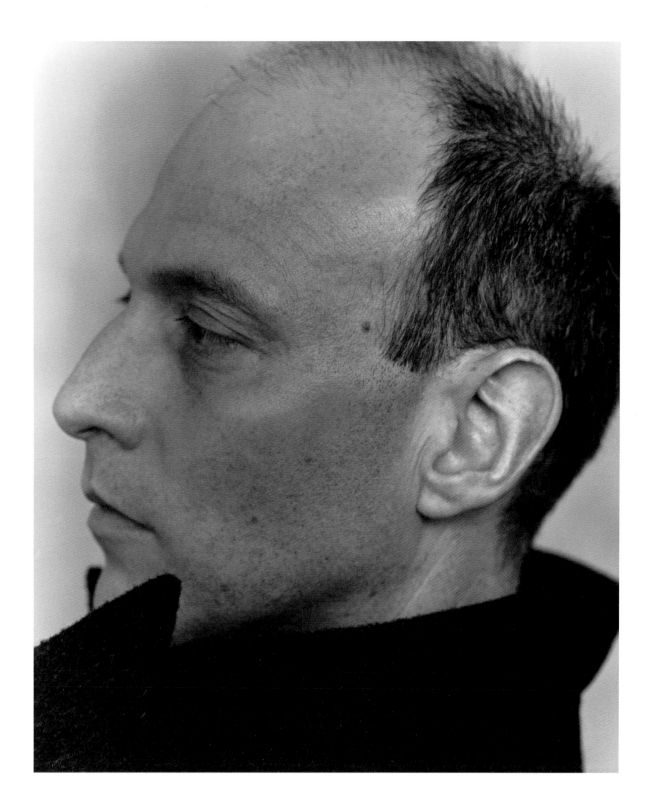

威廉姆·卡茨

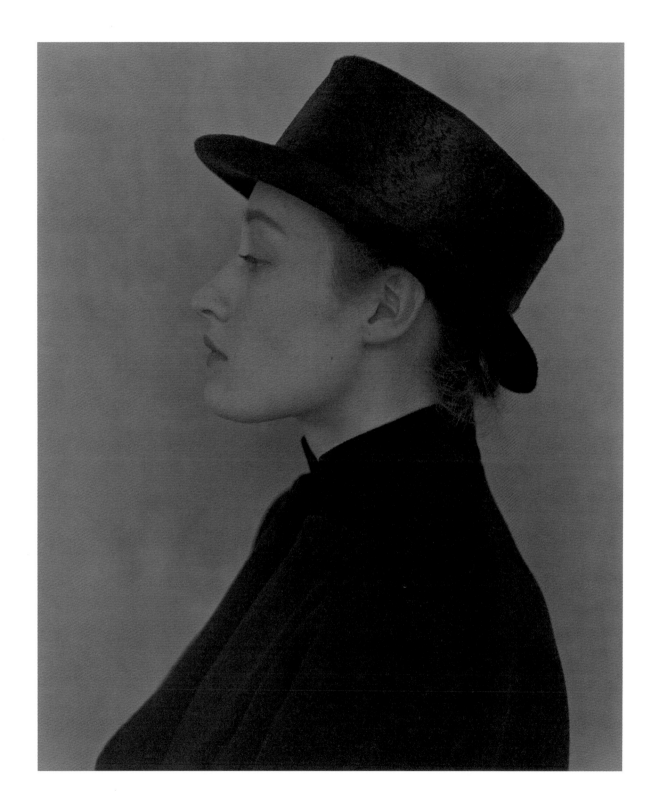

玛丽 - 索菲 · 威尔森

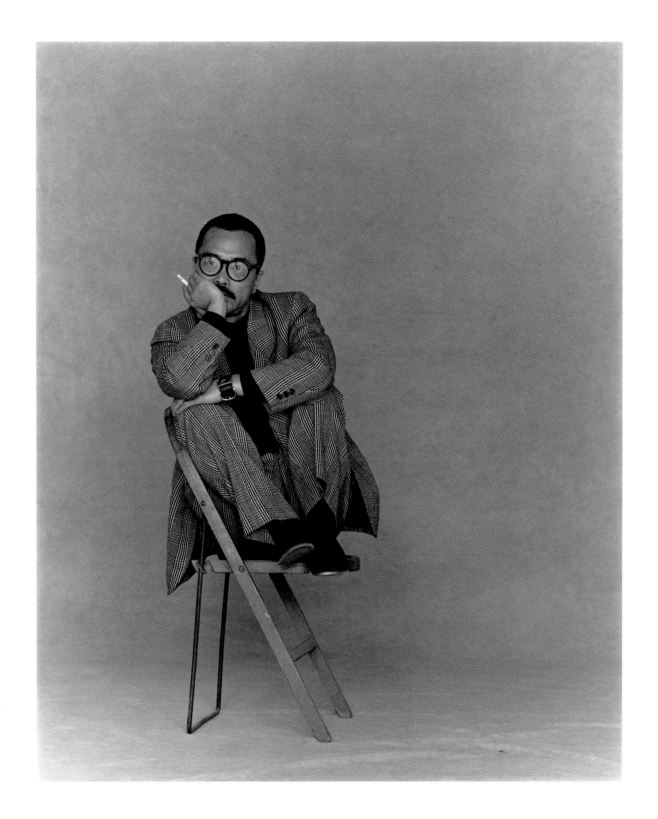

熊谷登喜夫

223

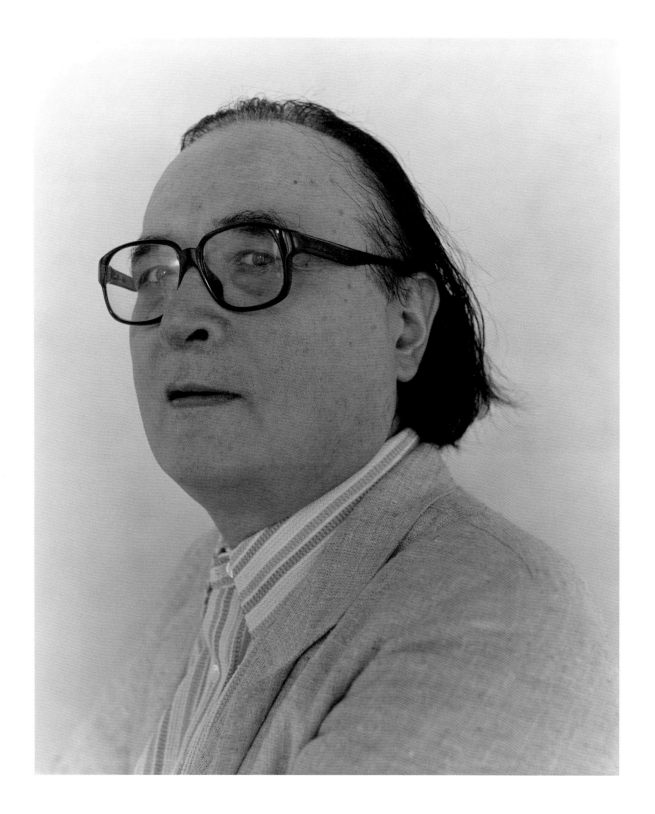

鮎川信夫

唐十郎

桐岛凯伦

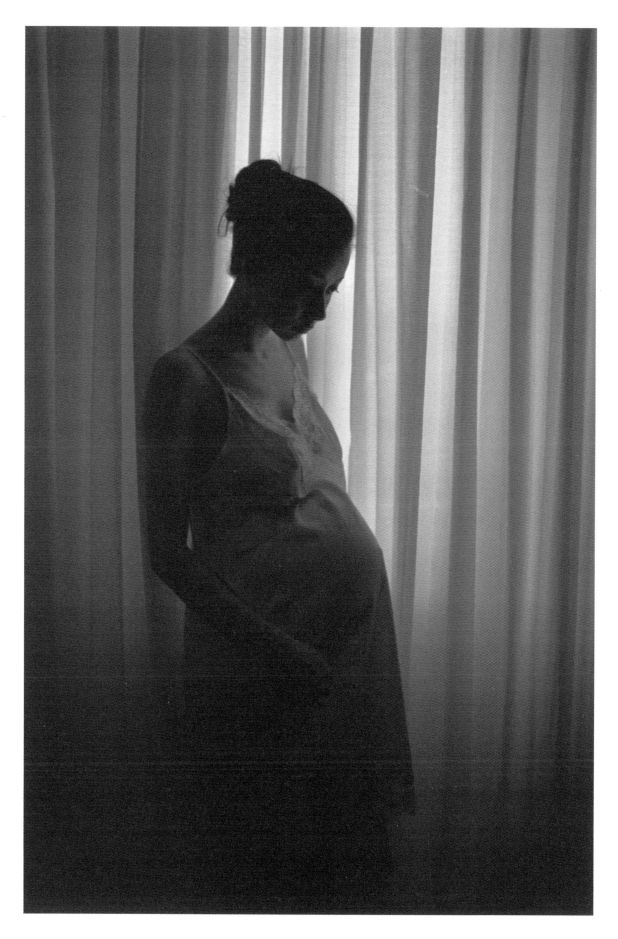

桐岛凯伦

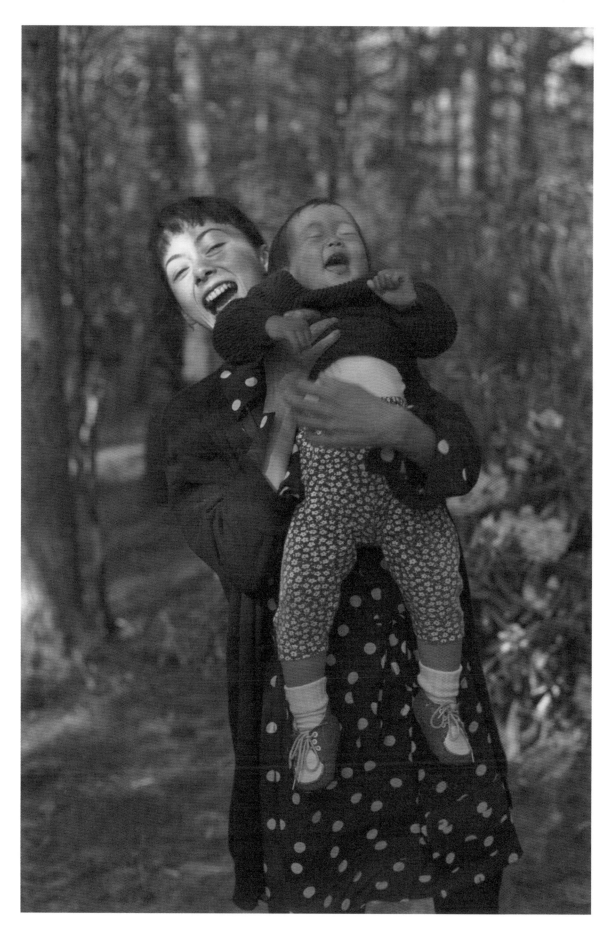

桐岛凯伦与森绘

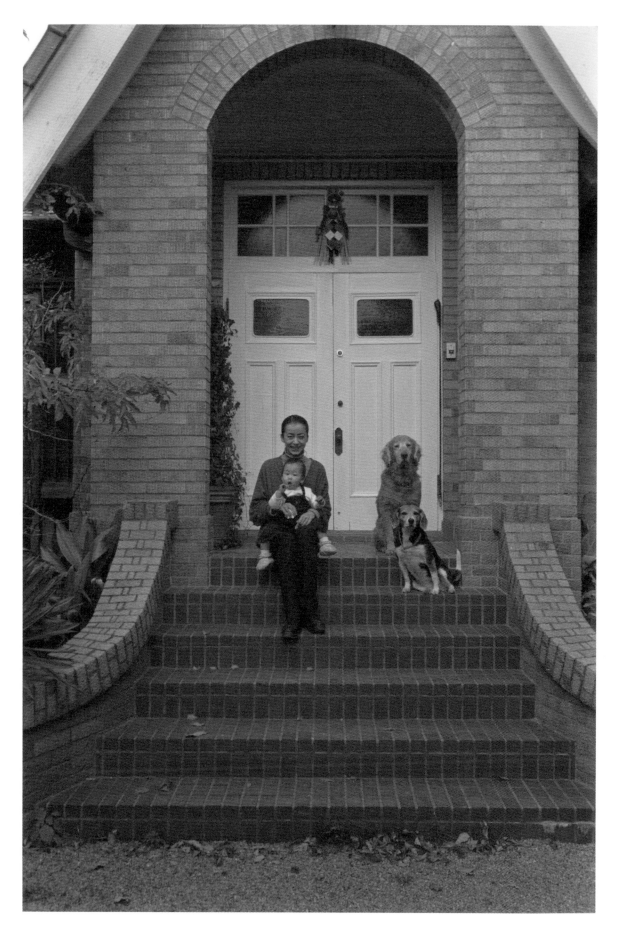

桐岛凯伦与森绘

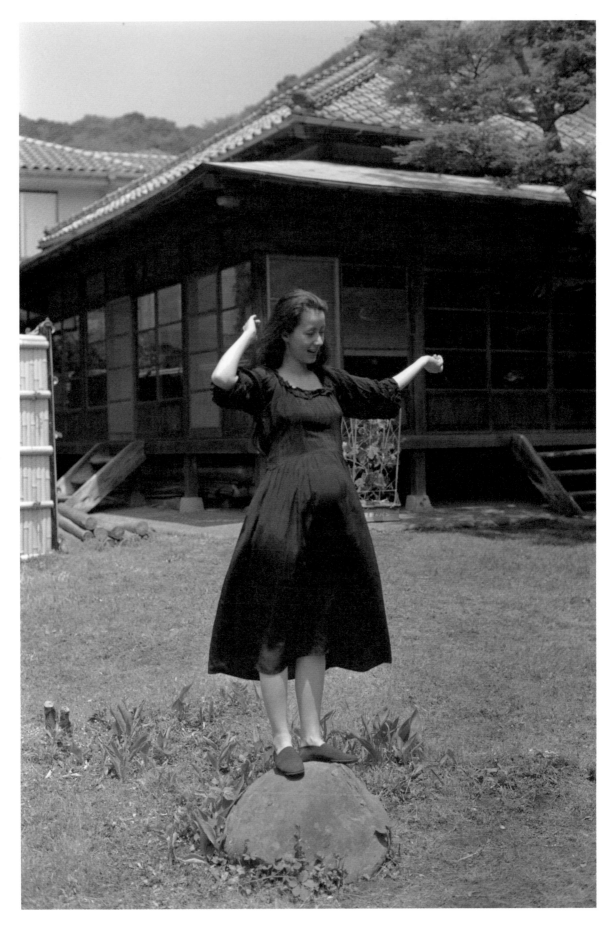

桐岛凯伦

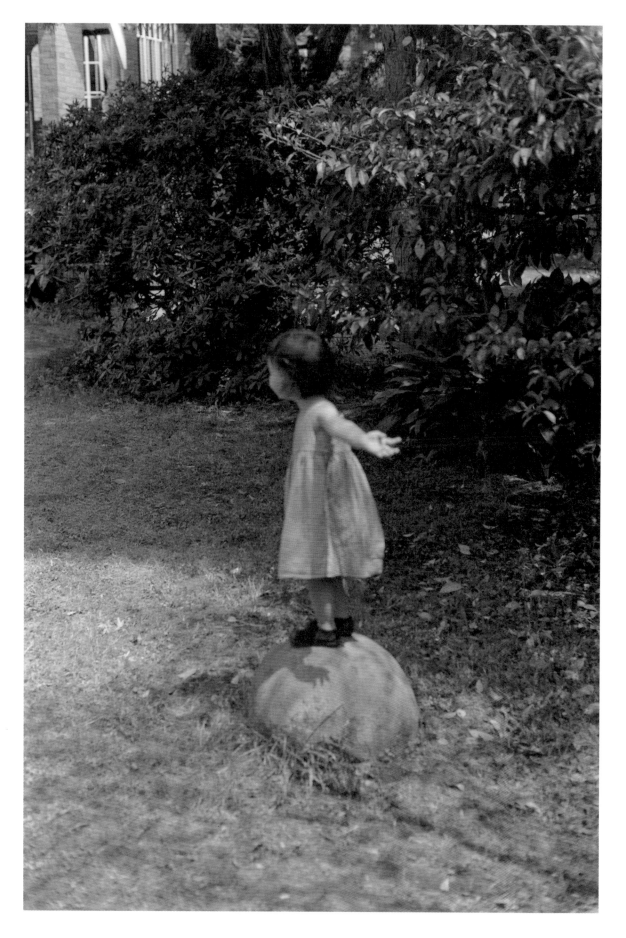

森绘

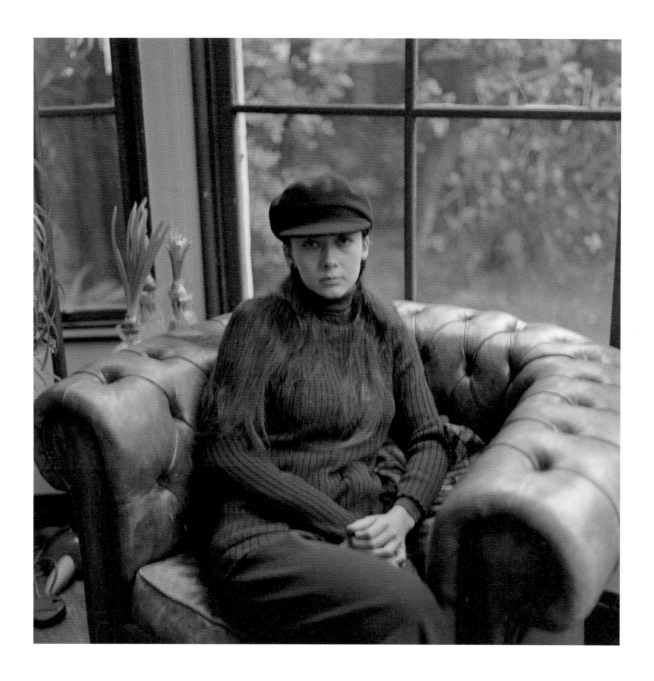

桐岛凯伦

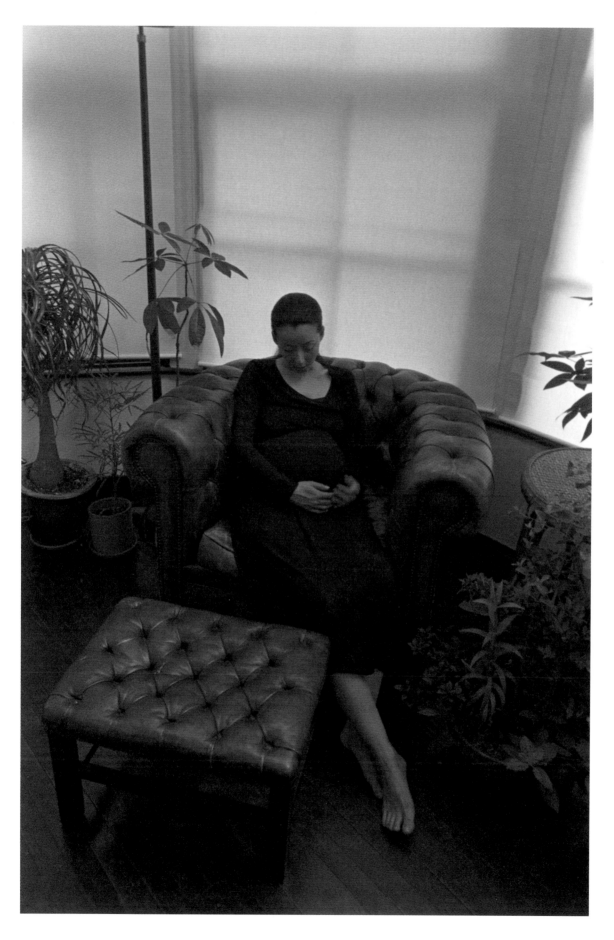

桐岛凯伦

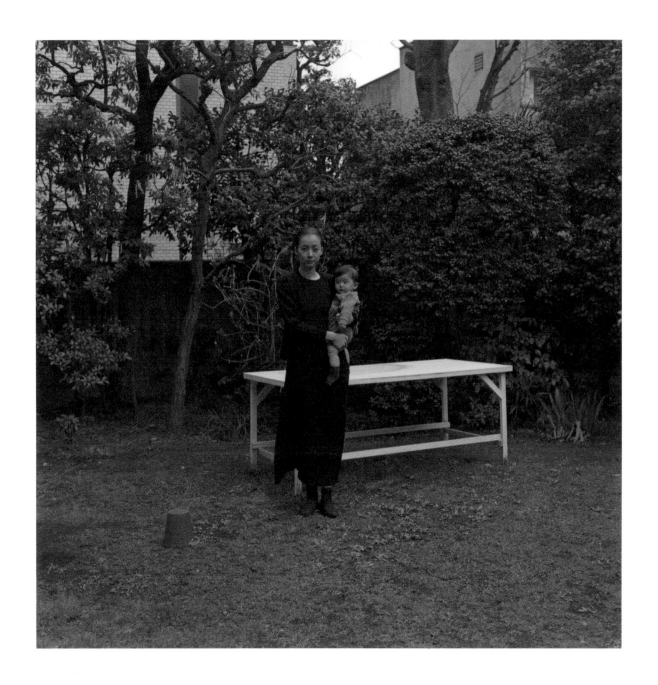

桐岛凯伦与汉娜

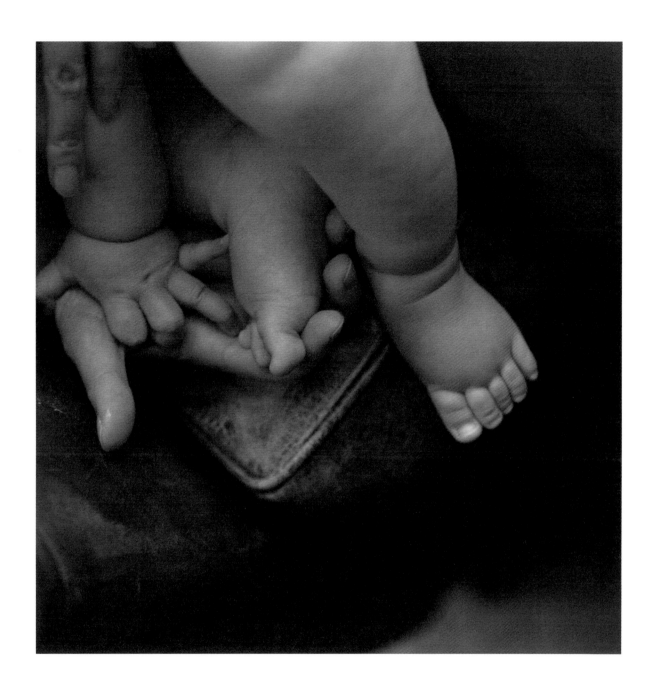

桐岛凯伦与汉娜

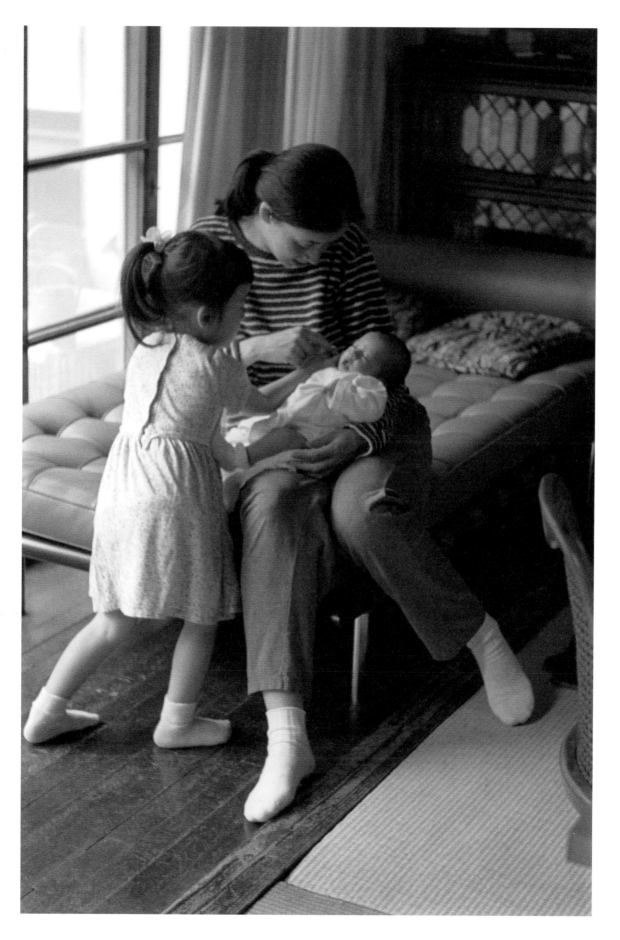

像绘、汉娜与桐岛凯伦

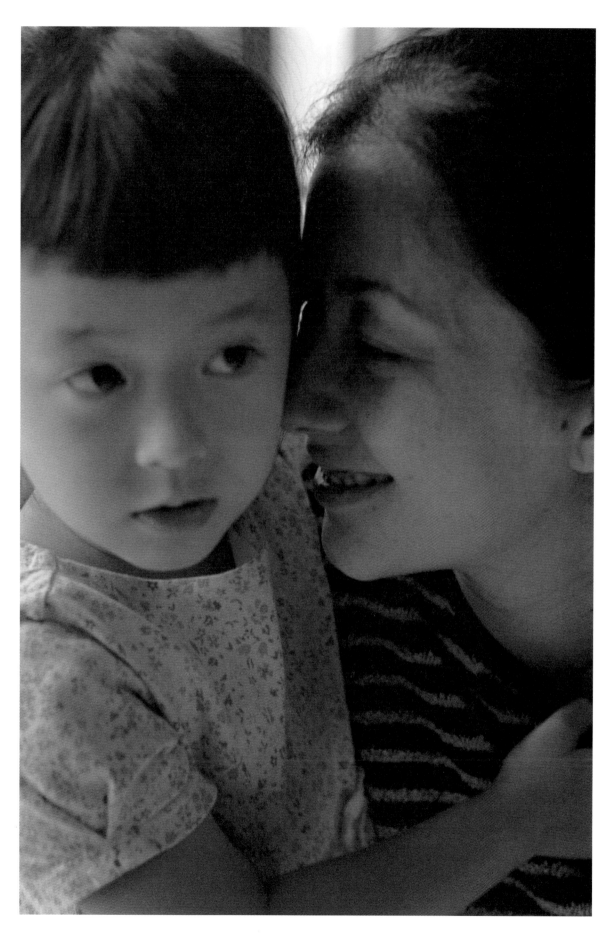

汉娜与桐岛凯伦

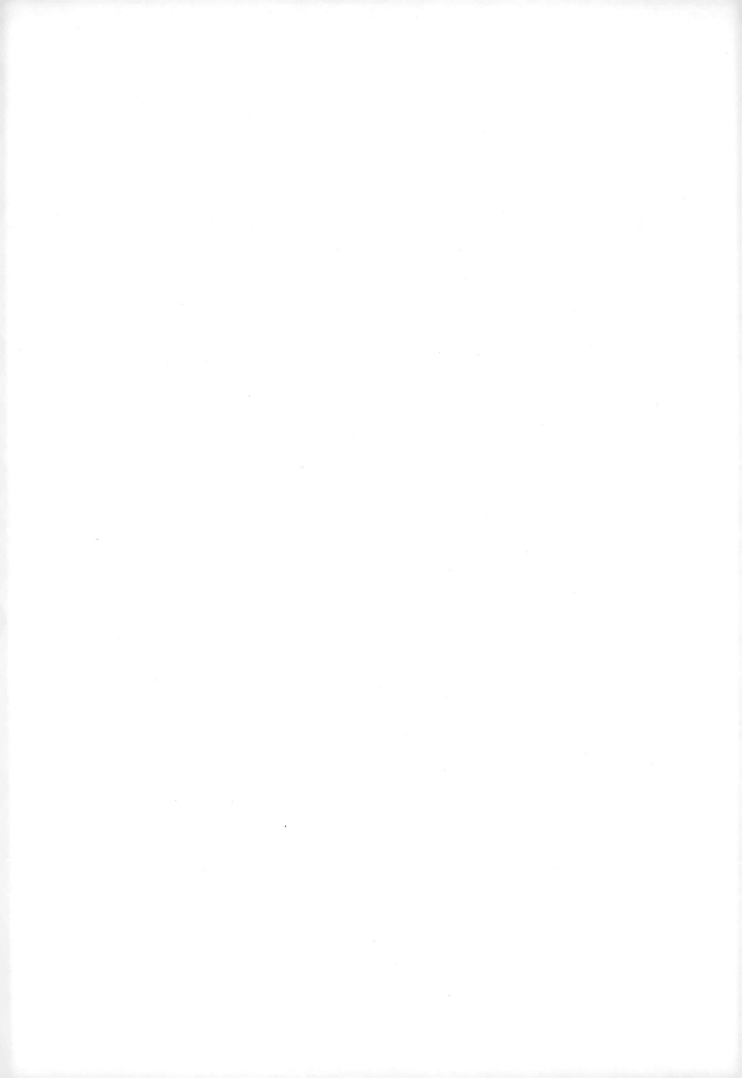

像绘、汉娜、森绘与桐岛凯伦

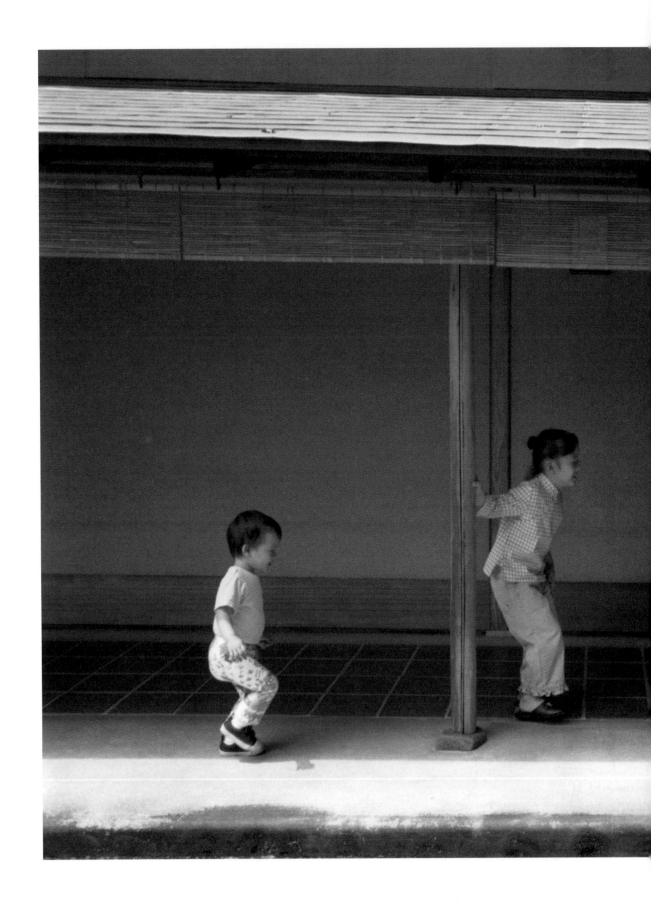

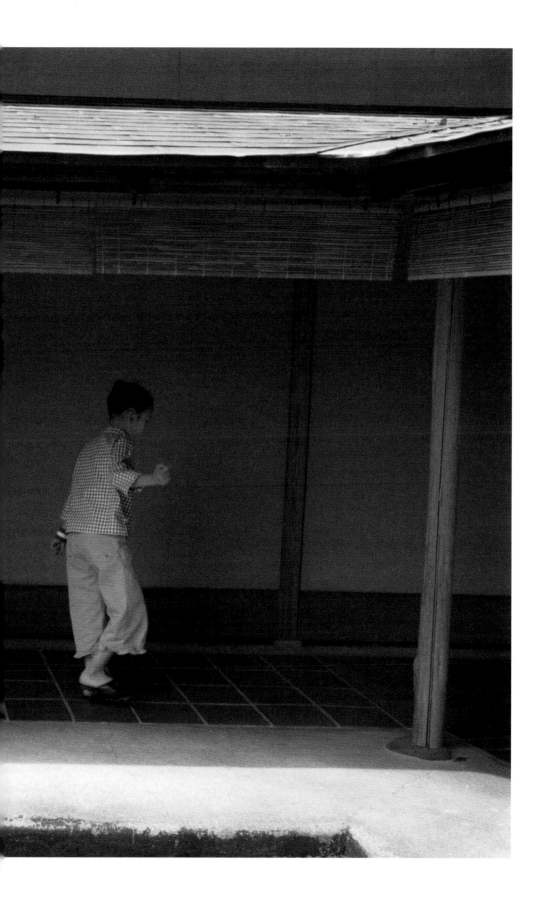

像绘、汉娜与森绘

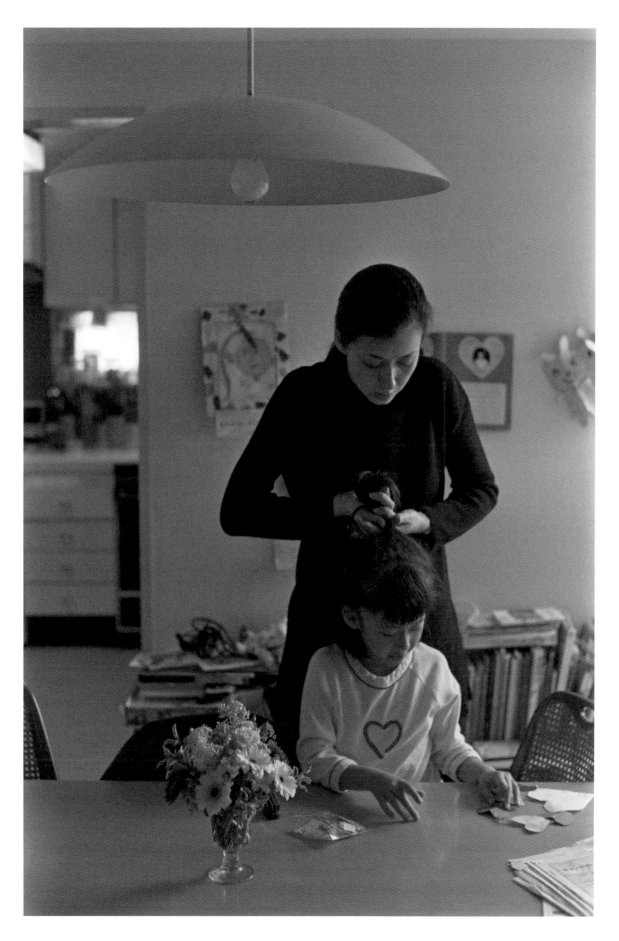

桐岛凯伦与汉娜

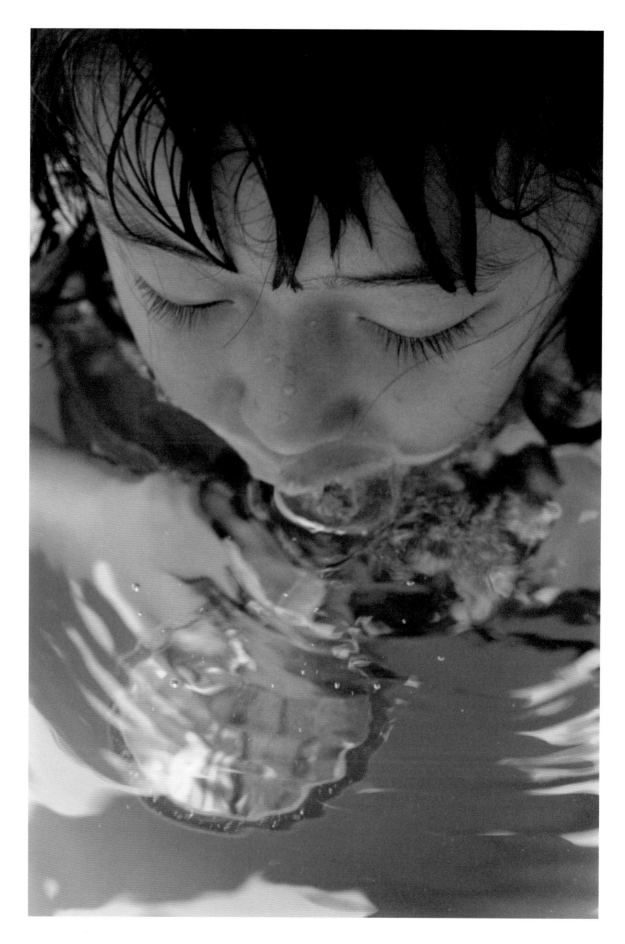

汉娜

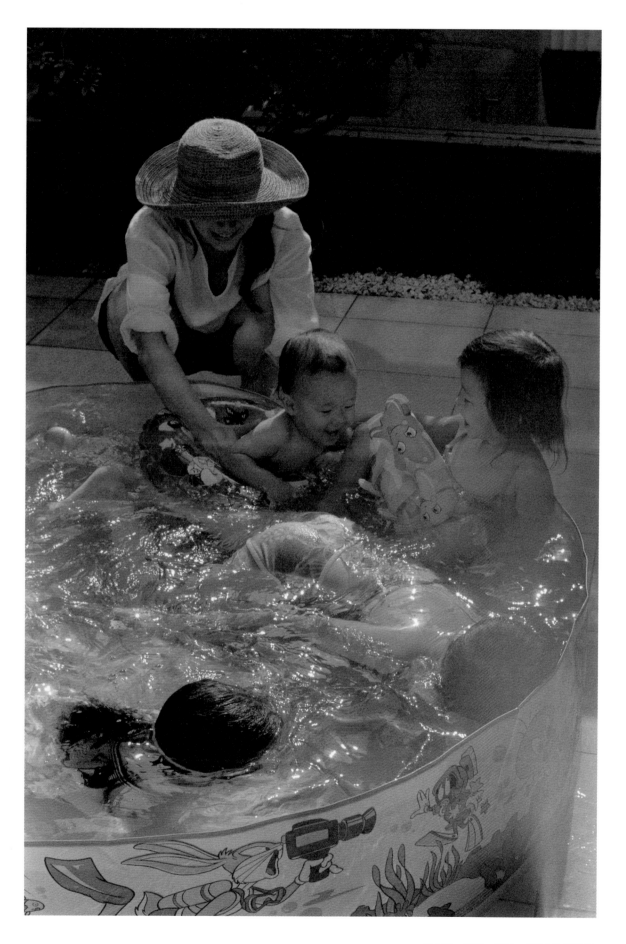

麟太郎、像绘、汉娜、森绘与桐岛凯伦

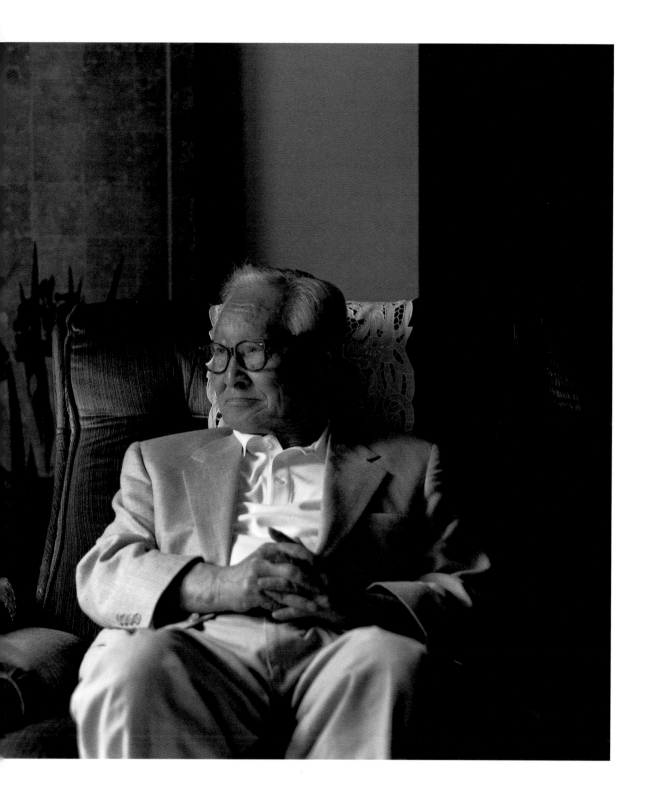

安冈章太郎

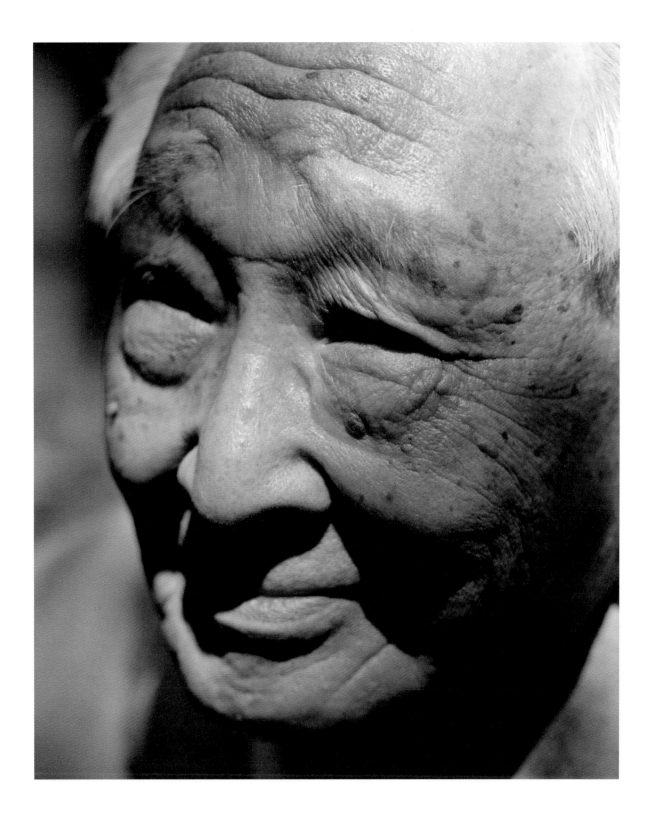

安冈章太郎

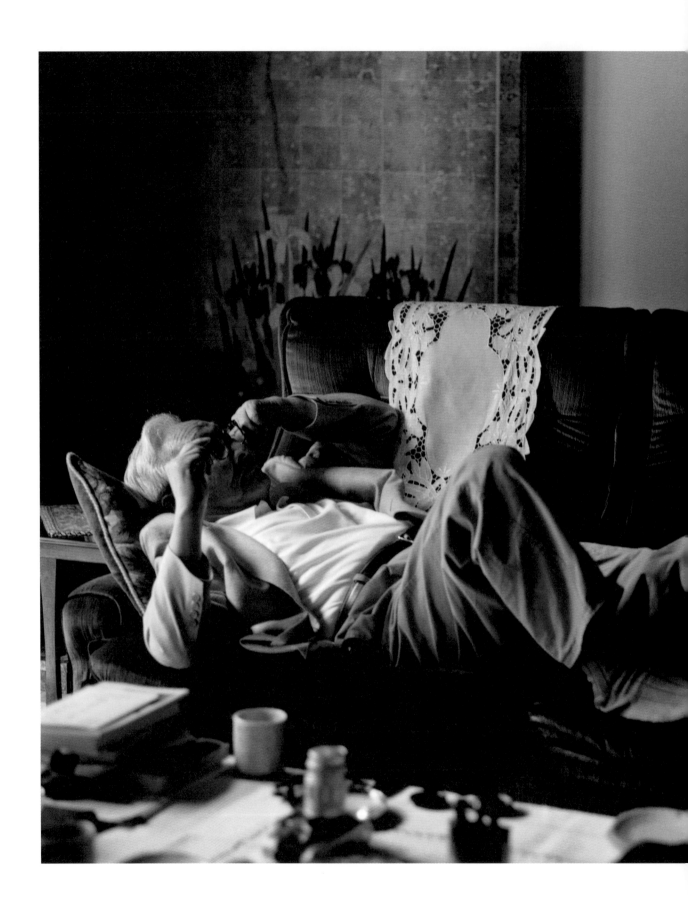

安冈章太郎

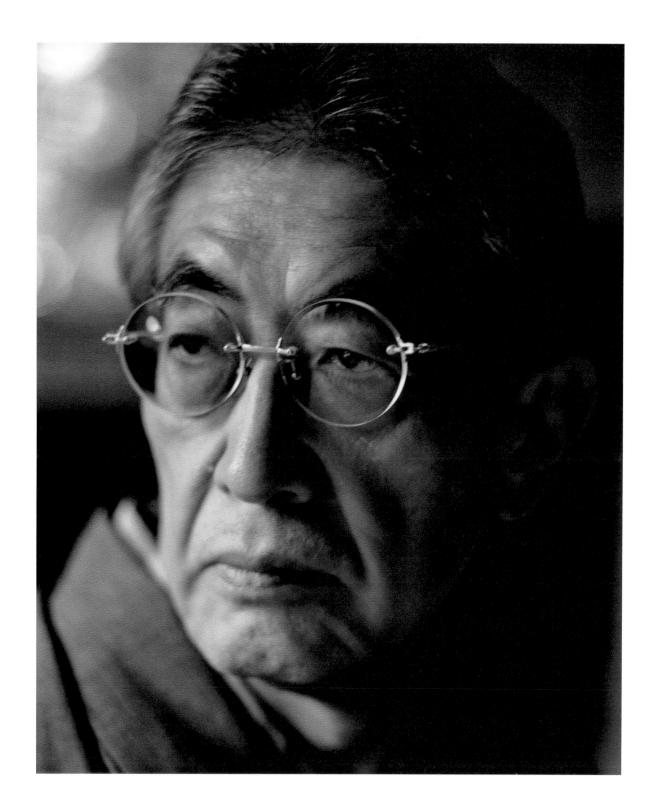

大島渚

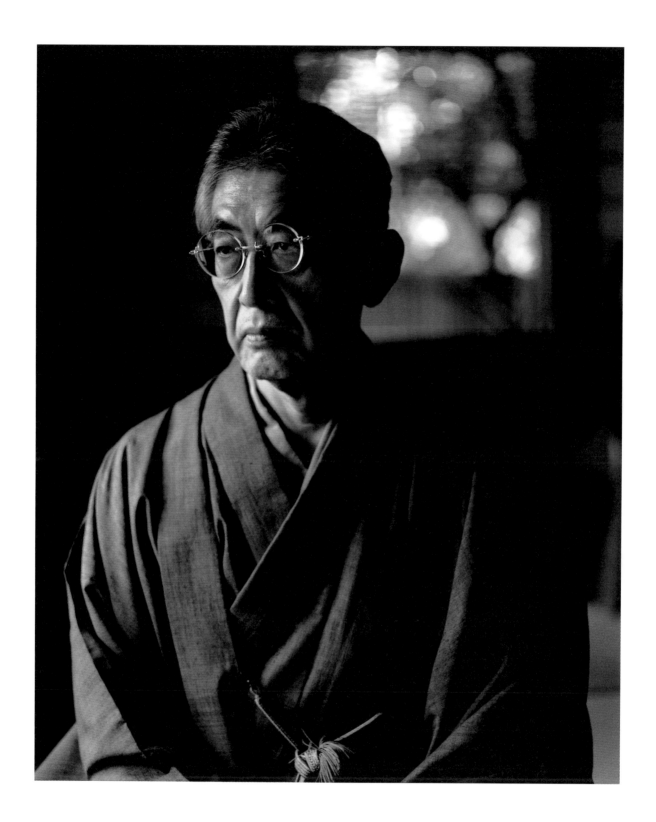

大島渚

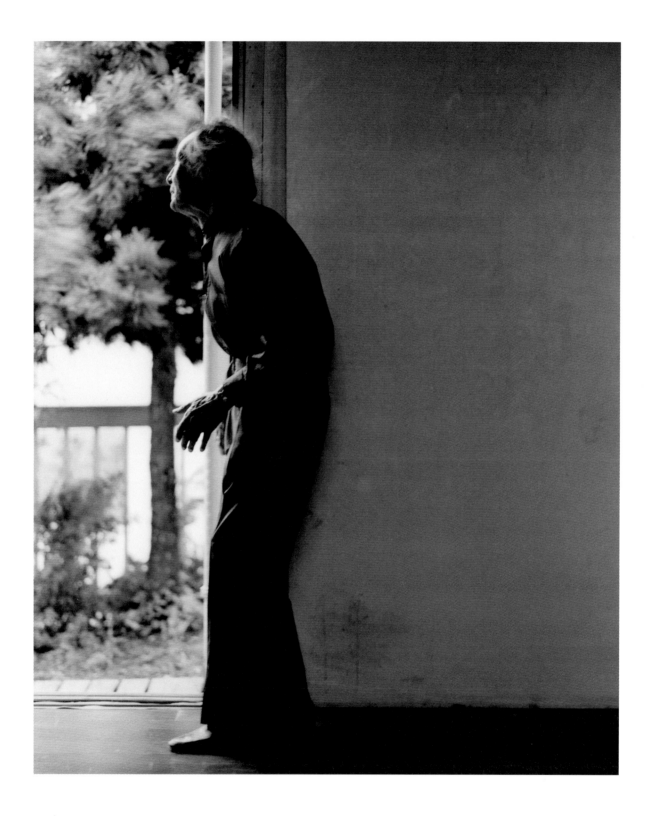

大野一雄

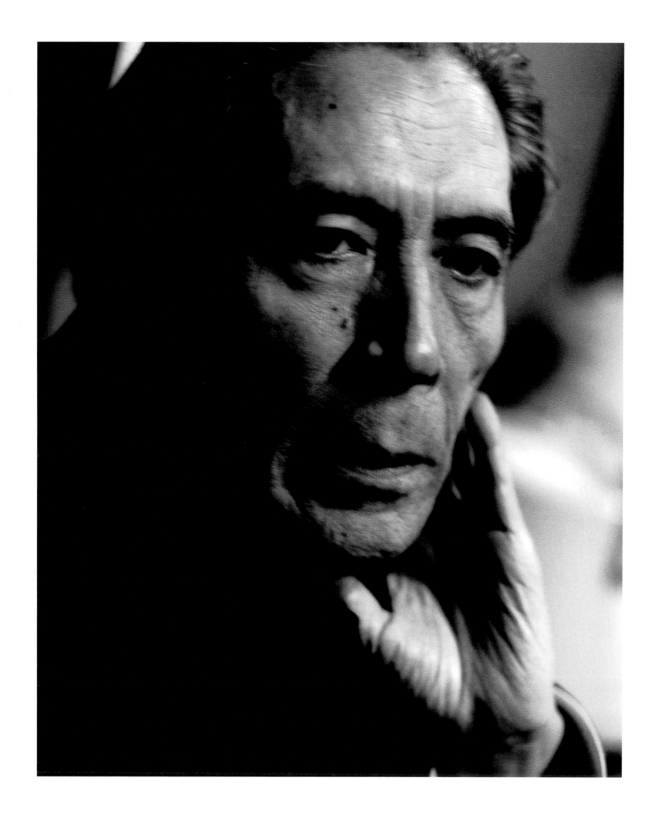

小川国夫

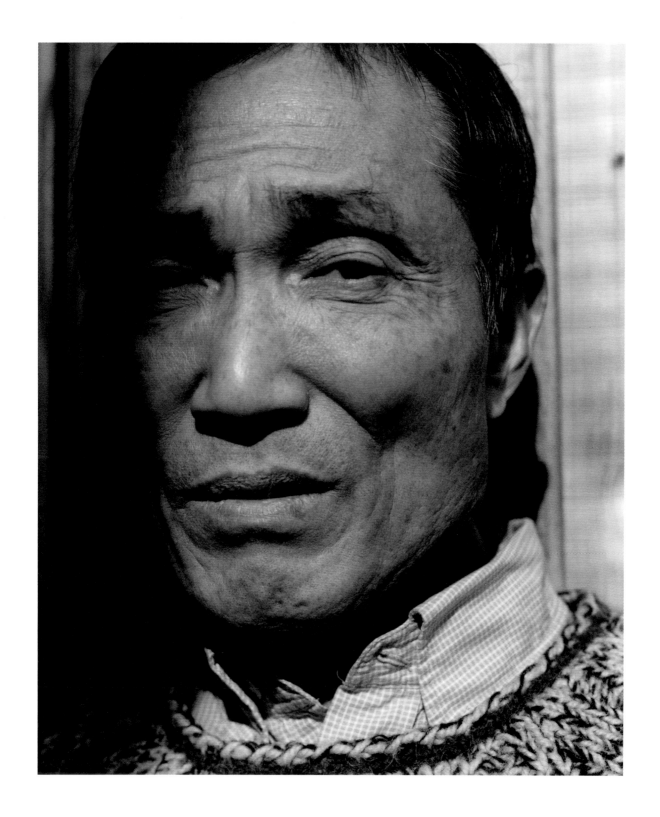

赤瀬川原平

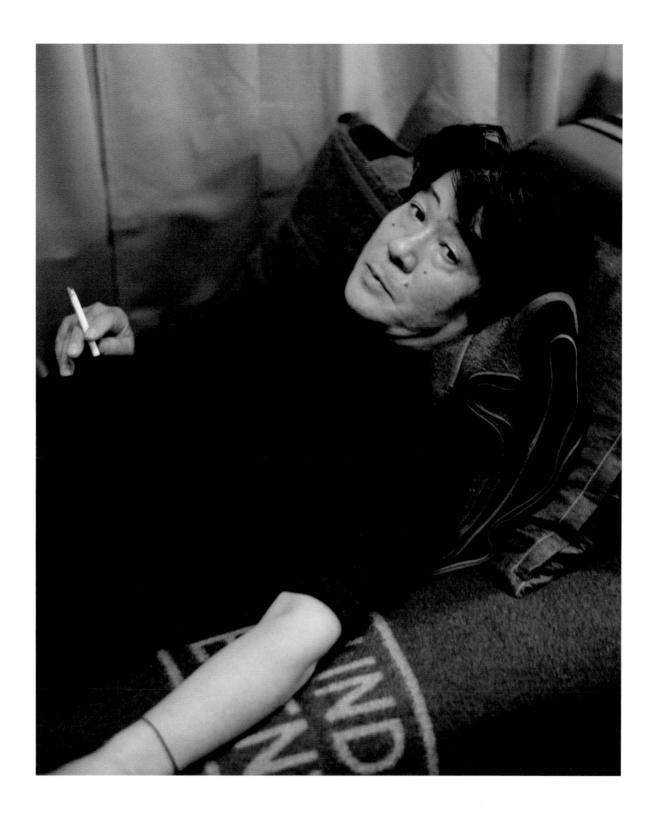

森山大道

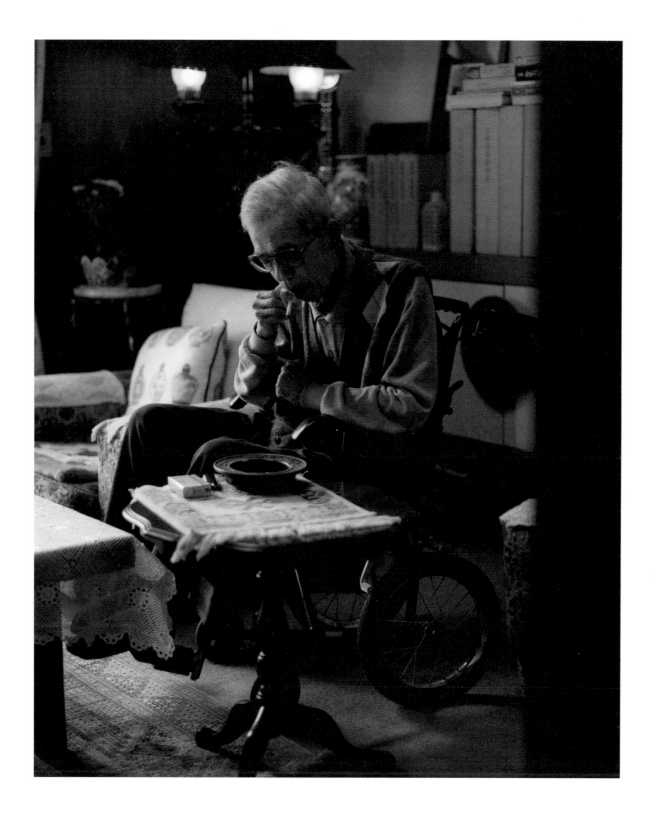

山田风太郎

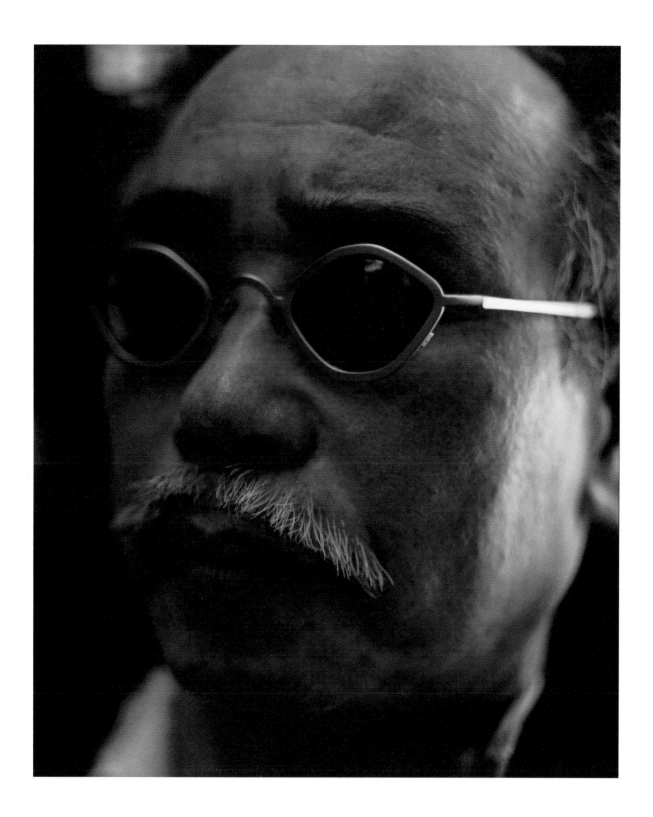

新宿 2001

荒木经惟

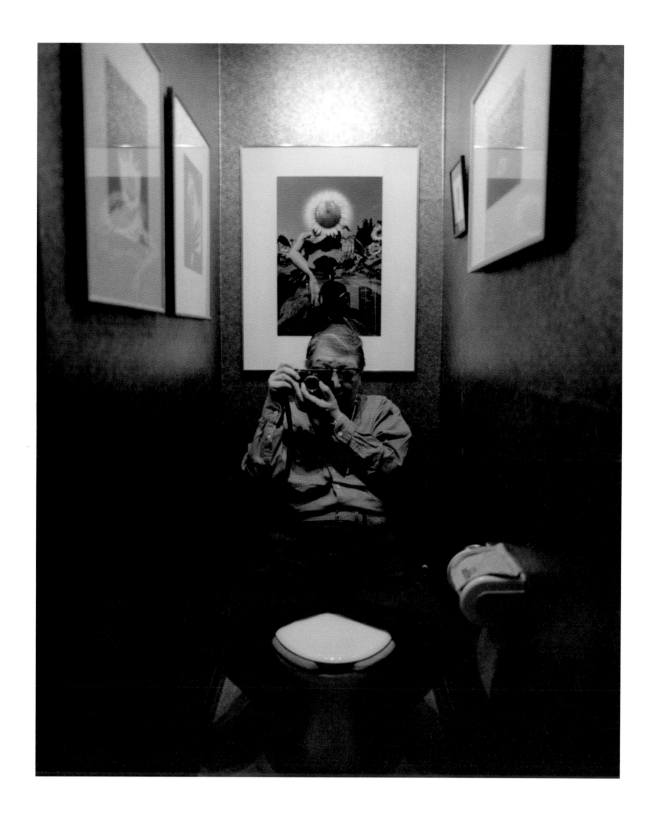

细江英公

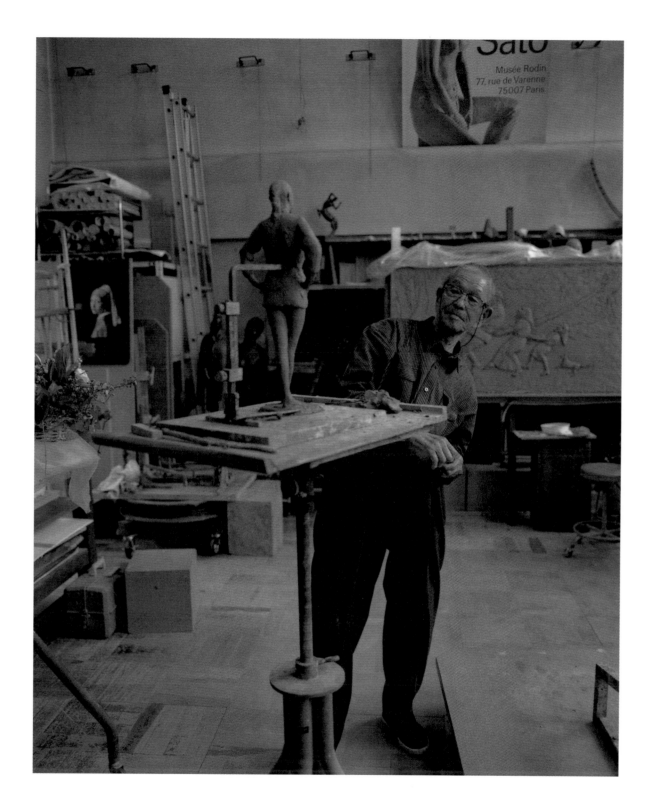

佐藤忠良

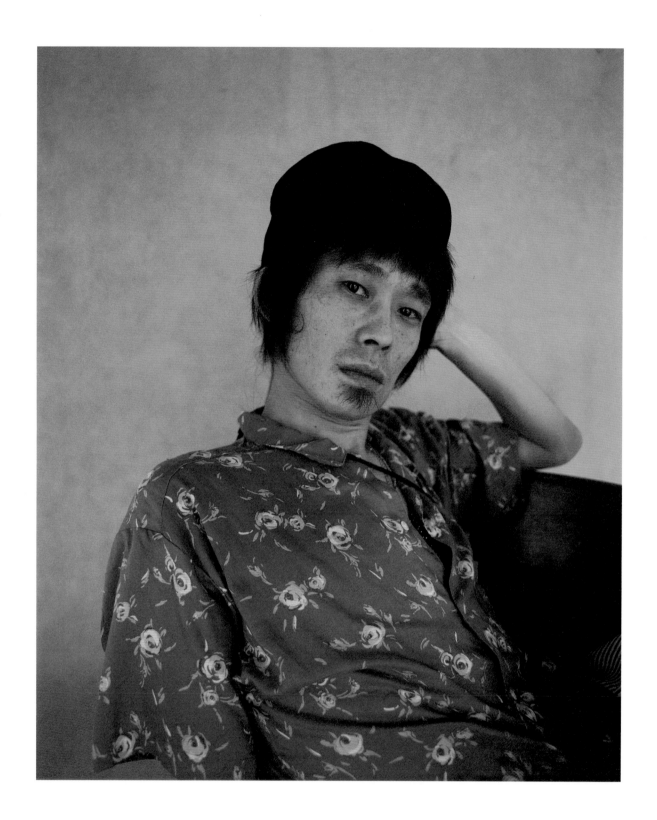

忌野清志郎

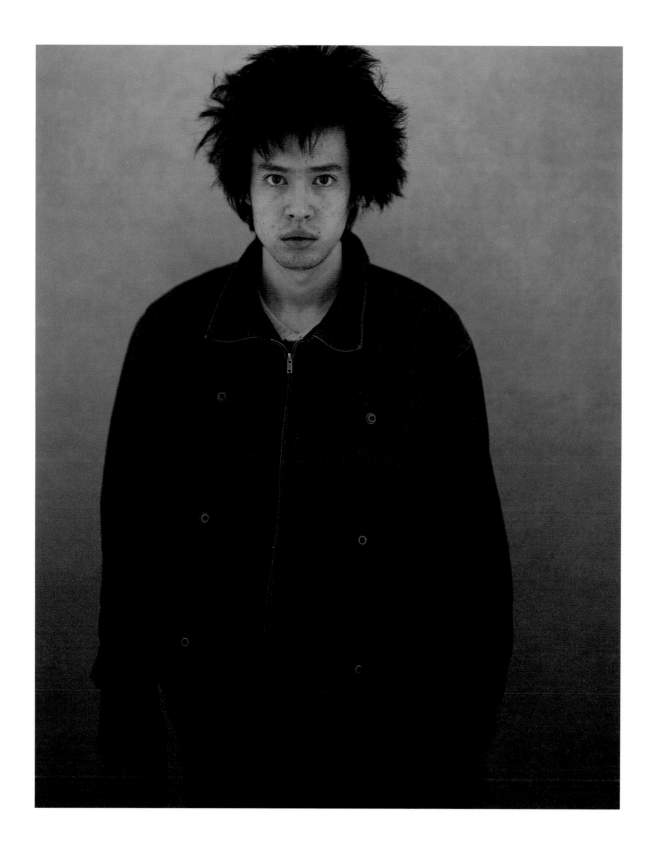

町田町蔵

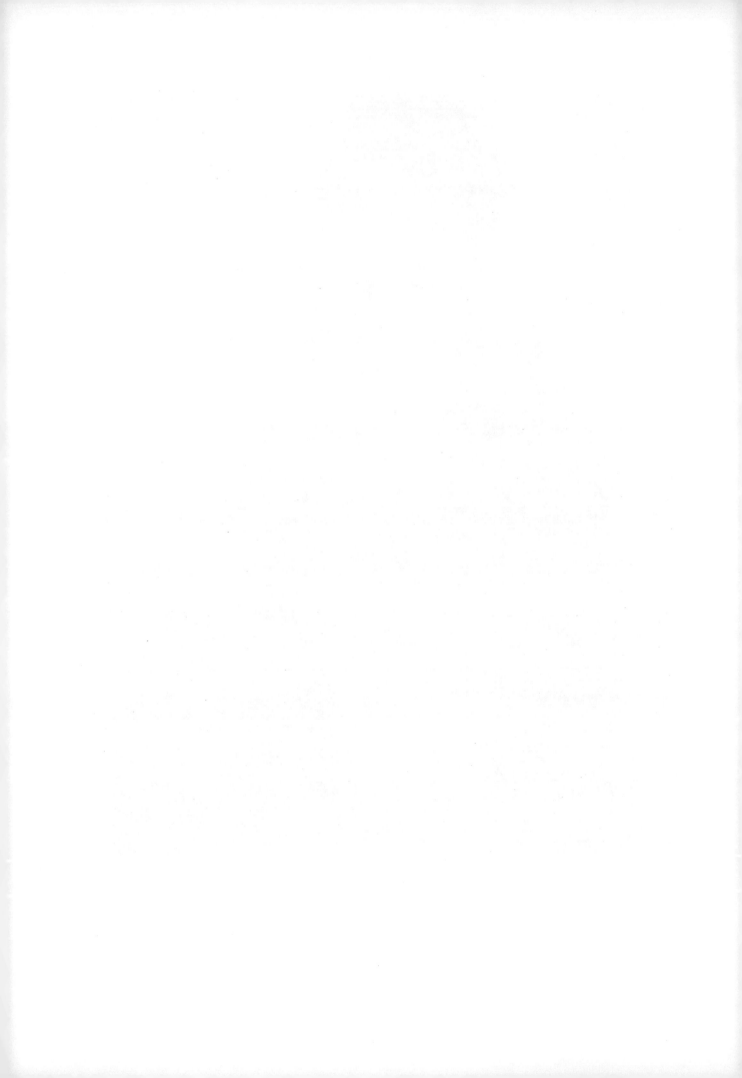

東京 1999

北野武

北野武

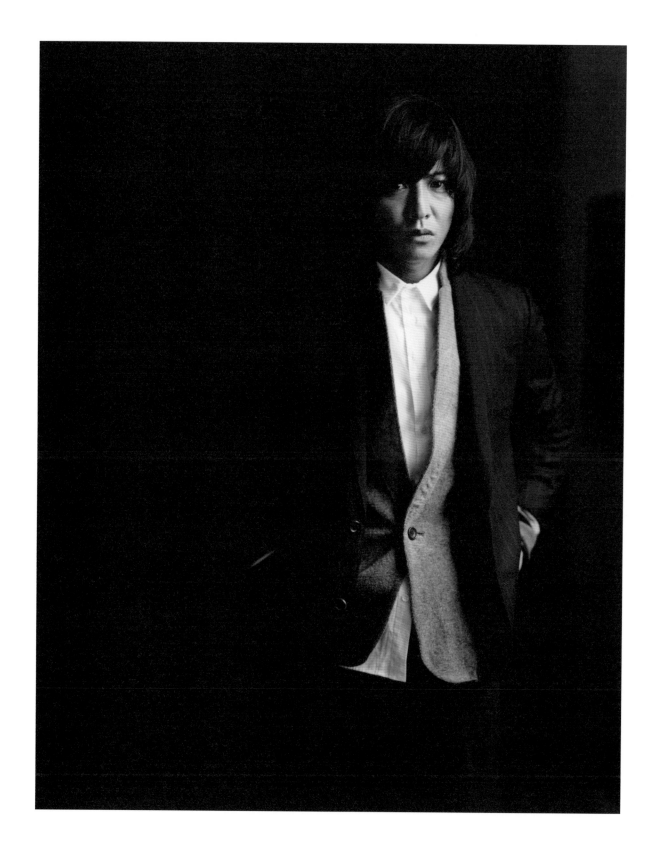

木村拓哉

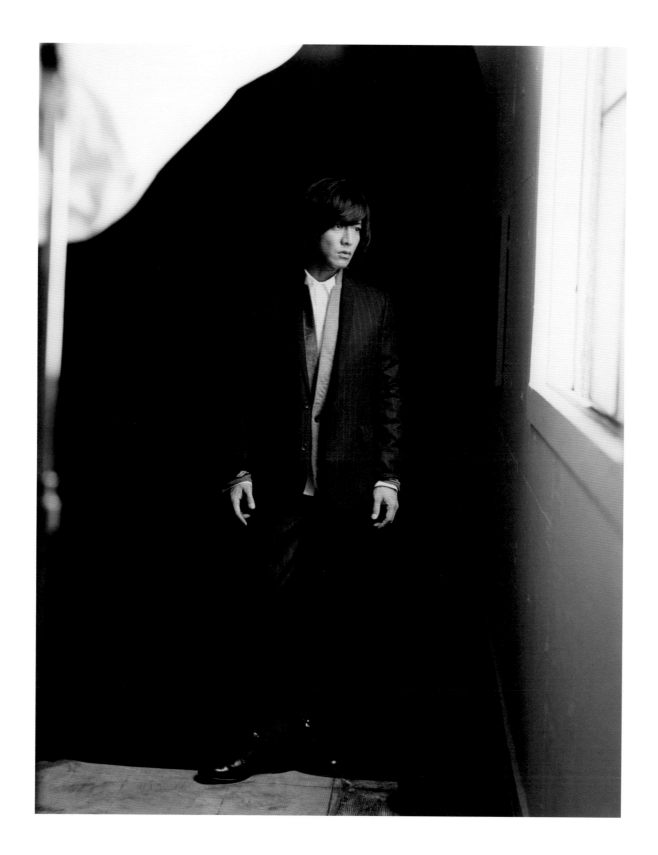

东京 2012

木村拓哉

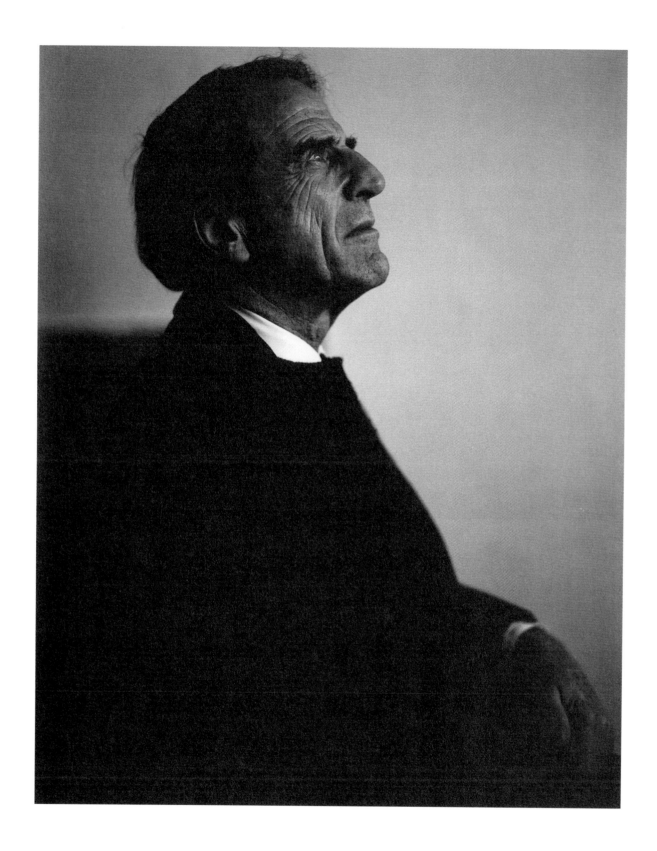

卢卡斯·佛斯

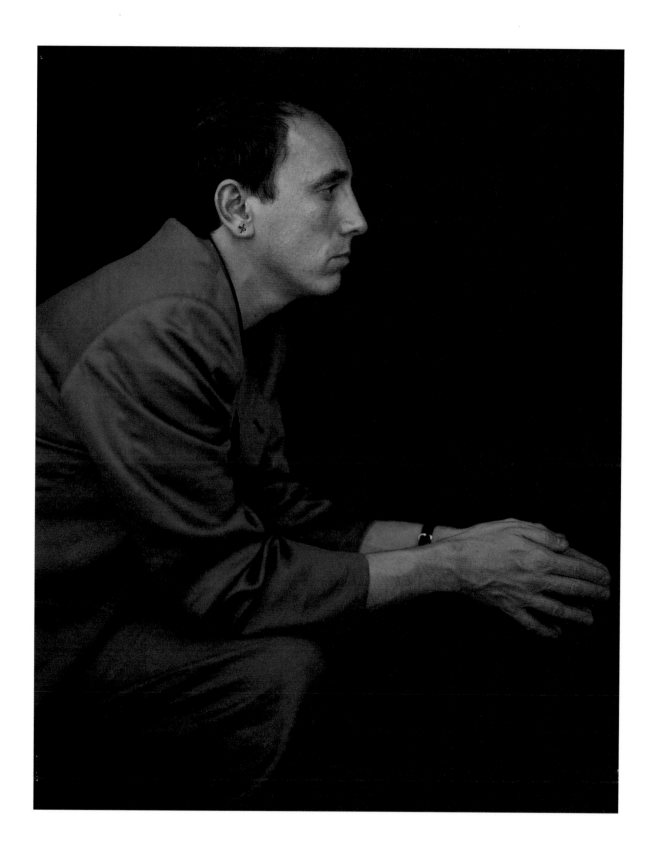

布赖恩·克拉克

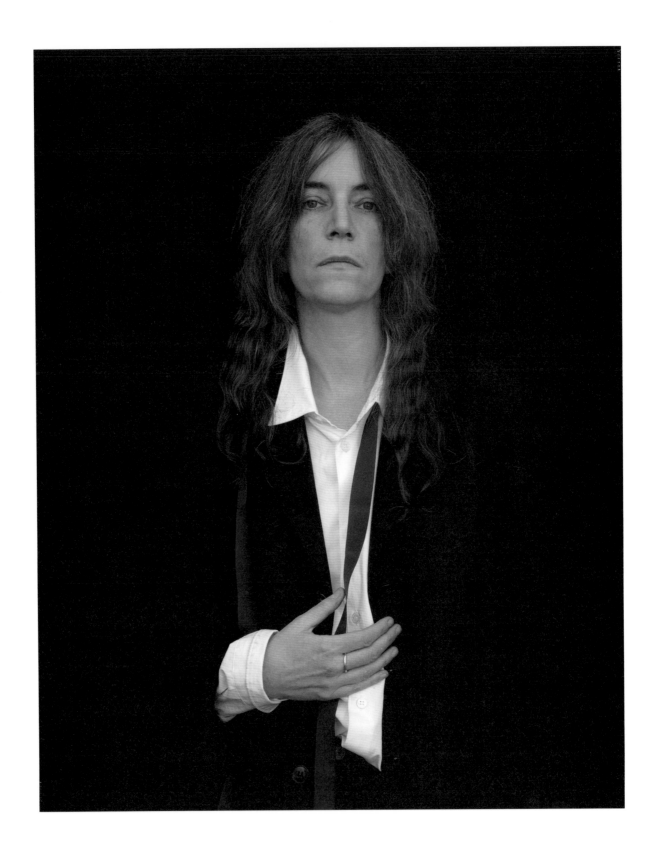

帕蒂·史密斯

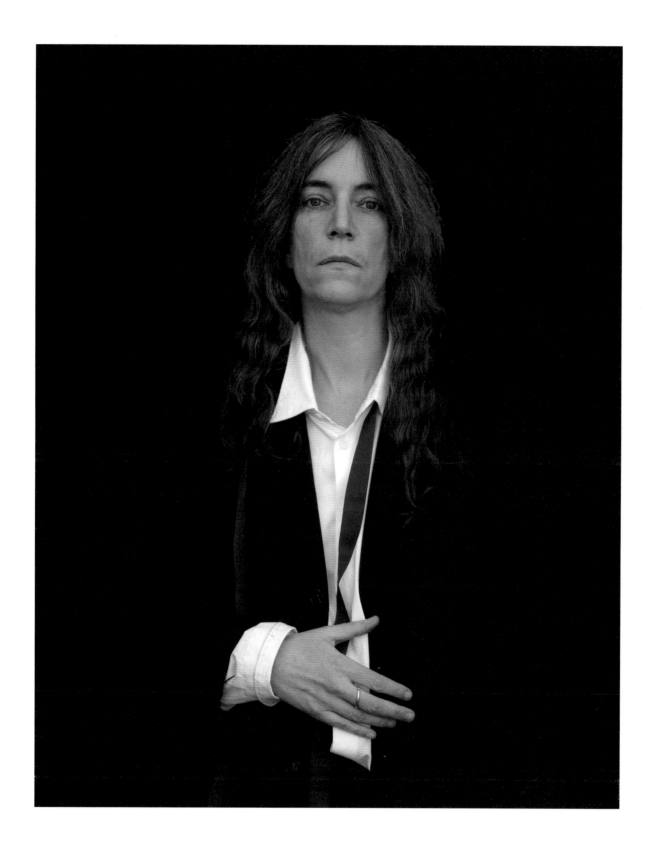

帕蒂·史密斯

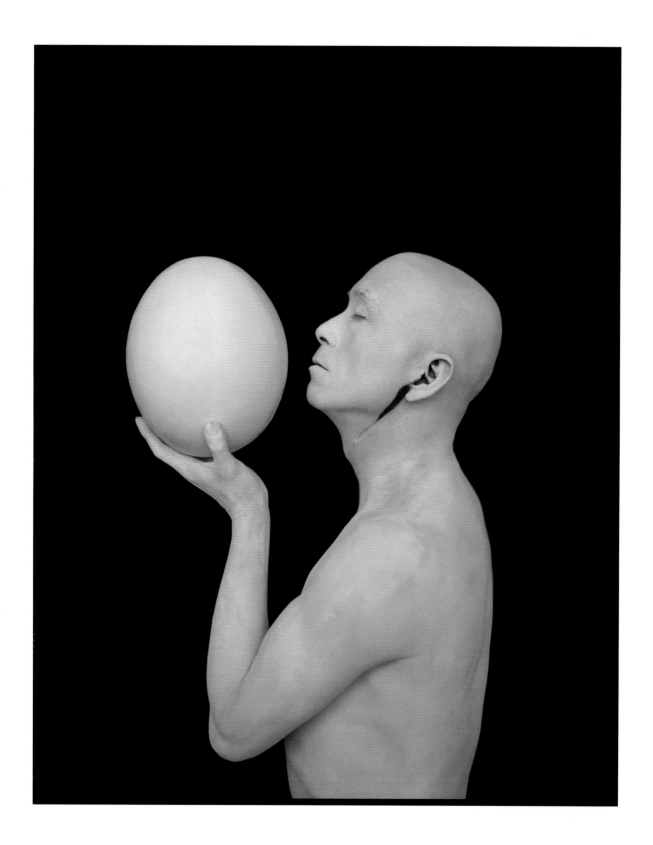

天儿牛大

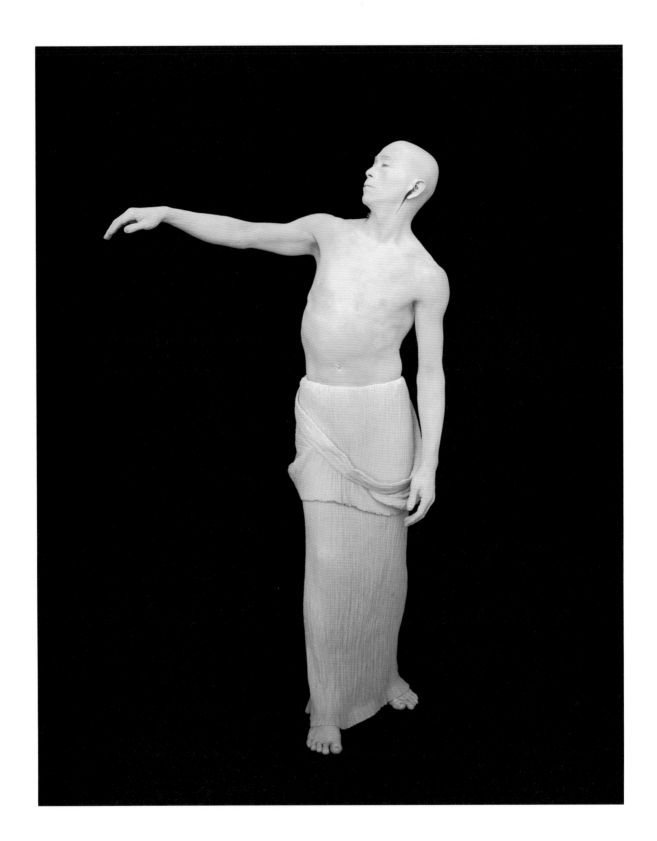

天儿牛大

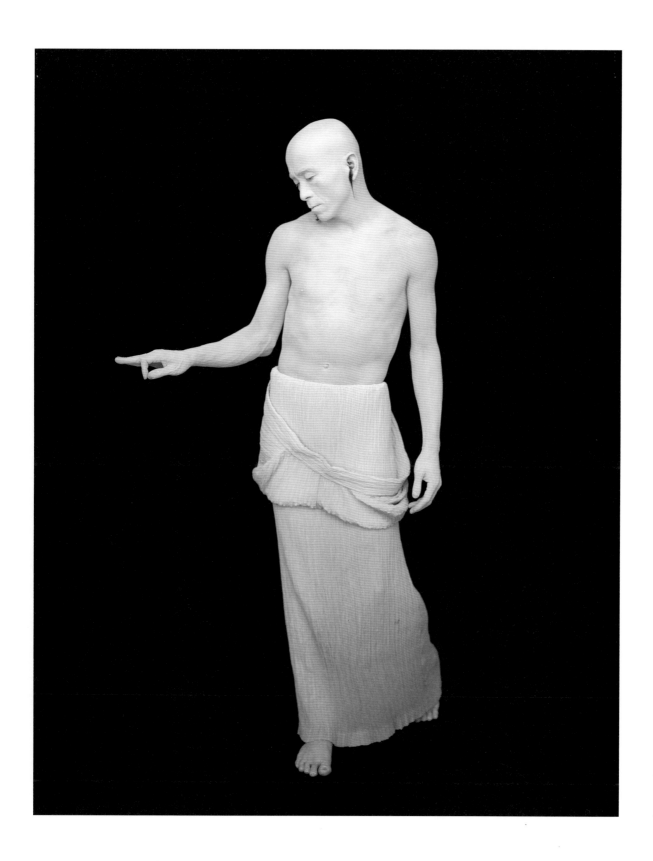

天儿牛大

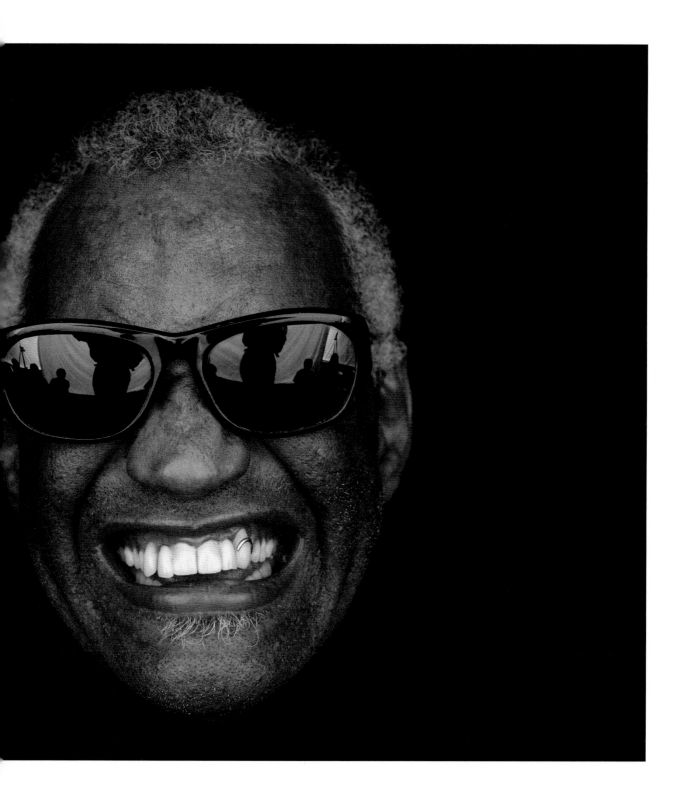

雷·查尔斯

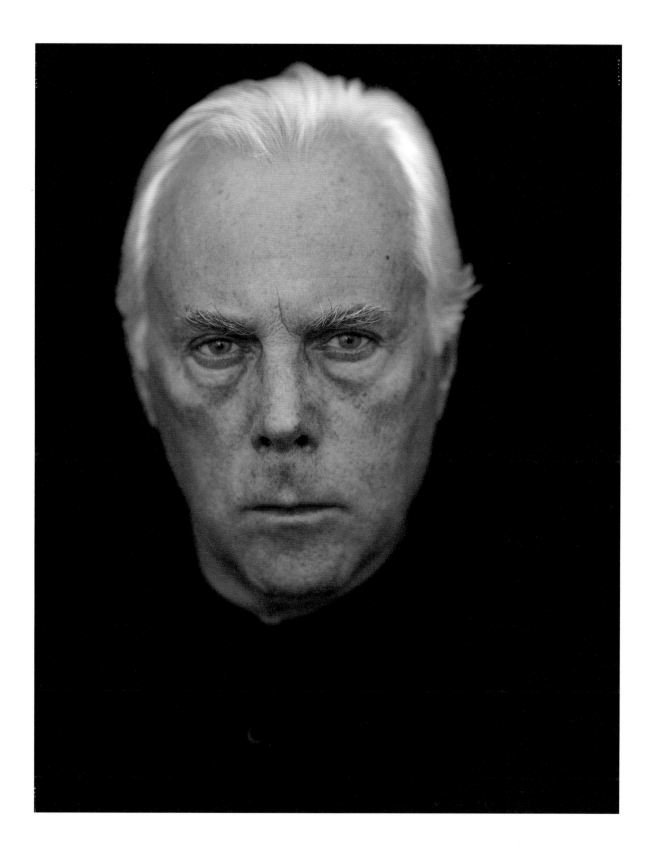

乔治·阿玛尼

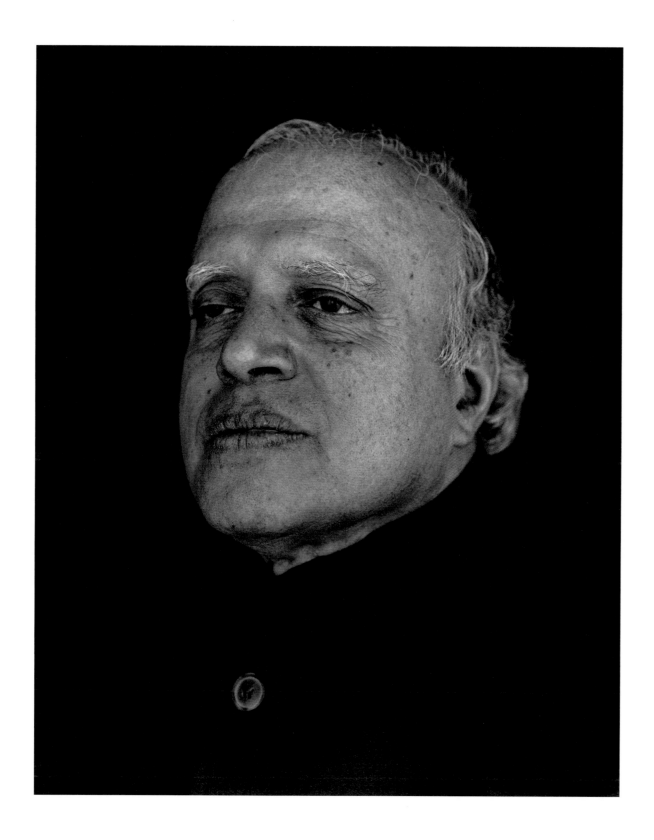

M.S.斯瓦米纳坦

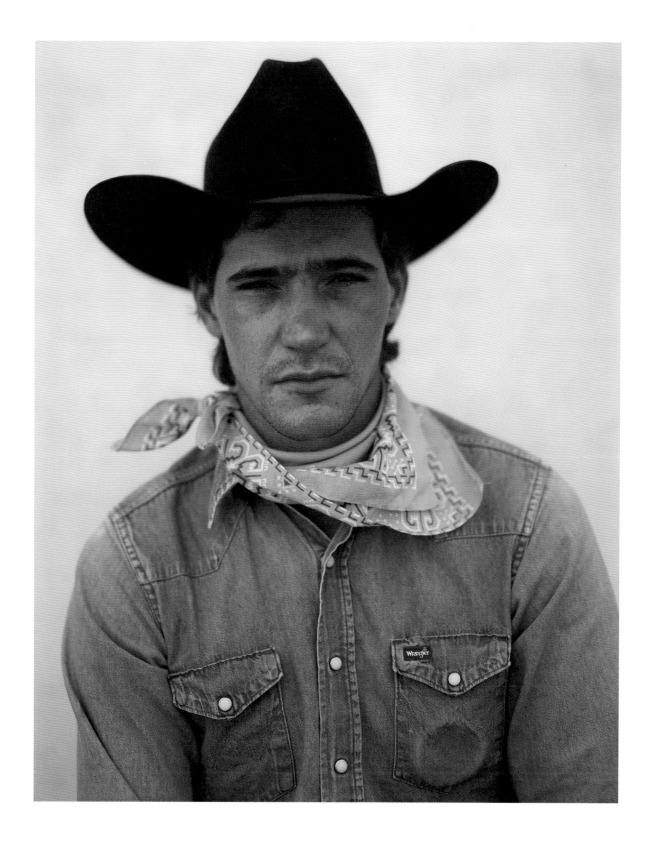

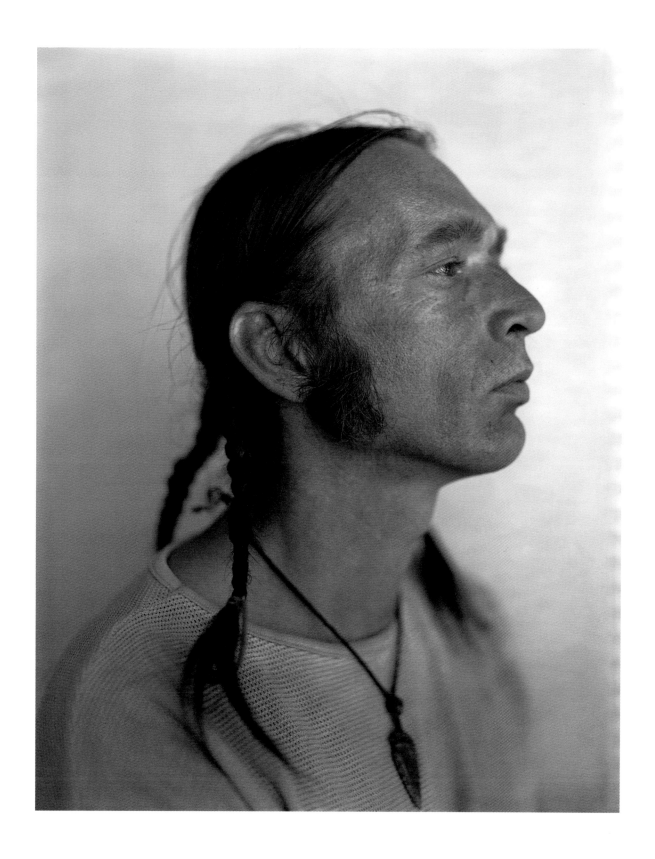

红乌鸦（Red Crow）

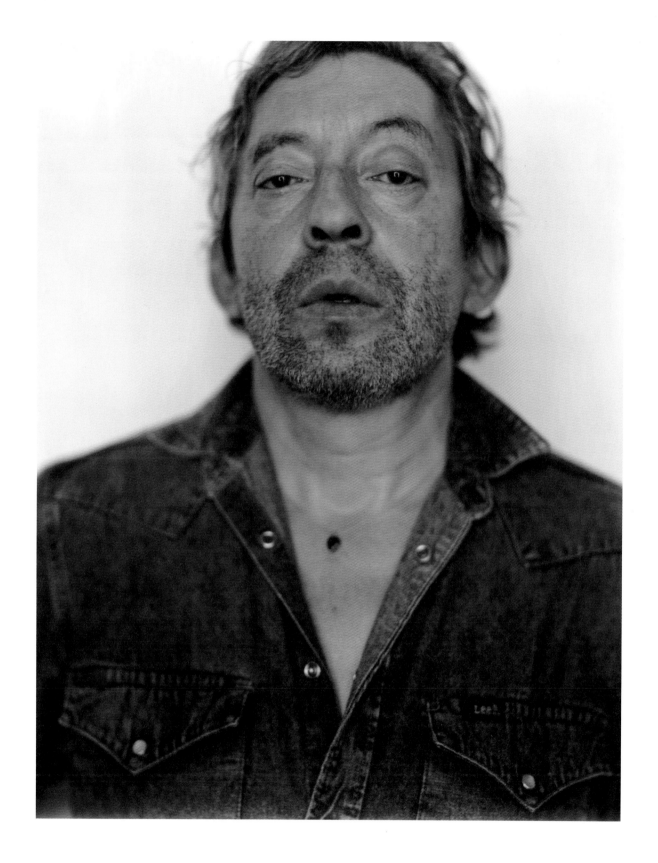

赛日·甘斯布

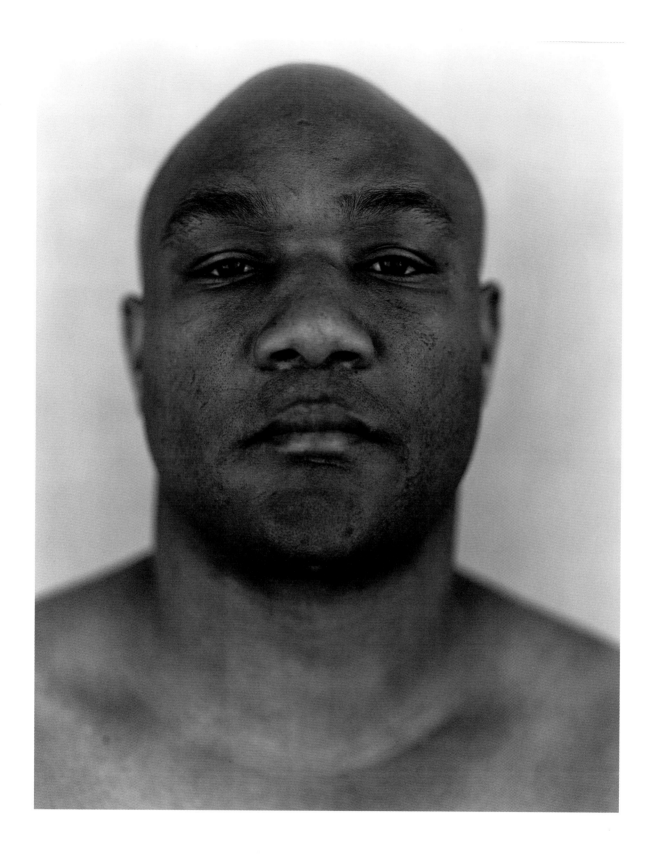

休斯顿　1991

乔治·福尔曼

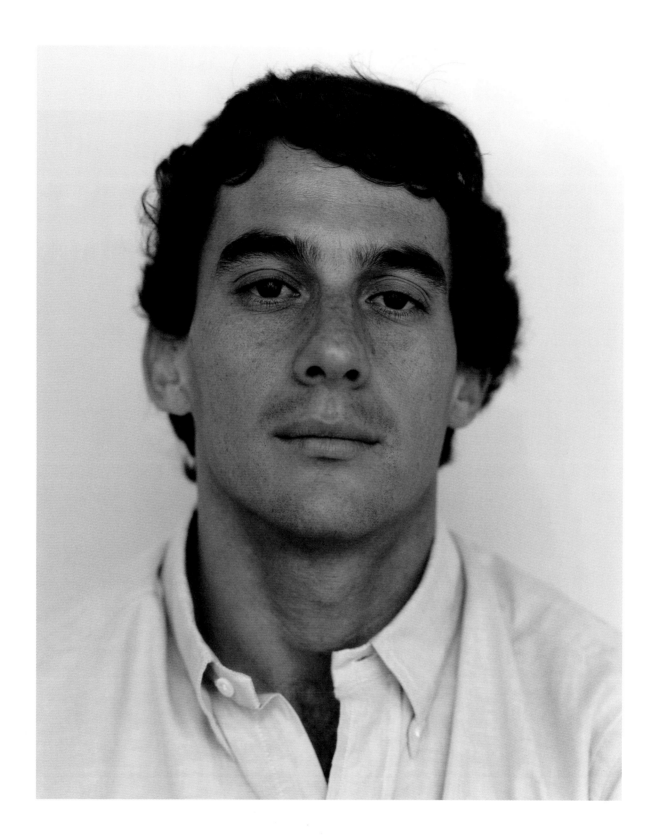

埃尔顿·塞纳

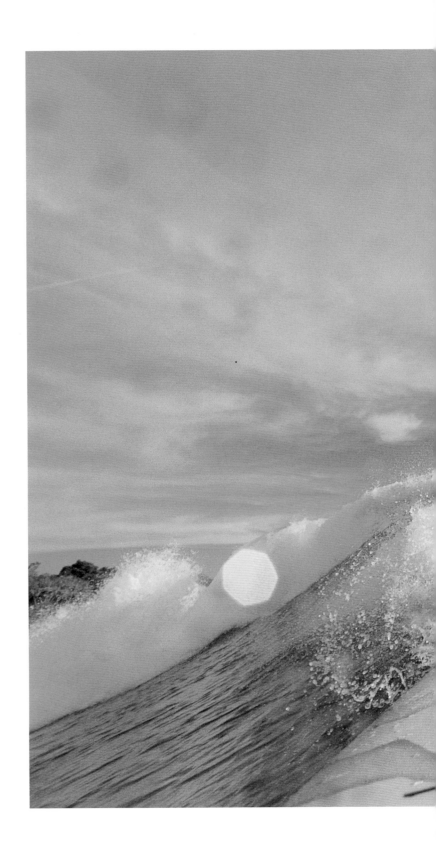

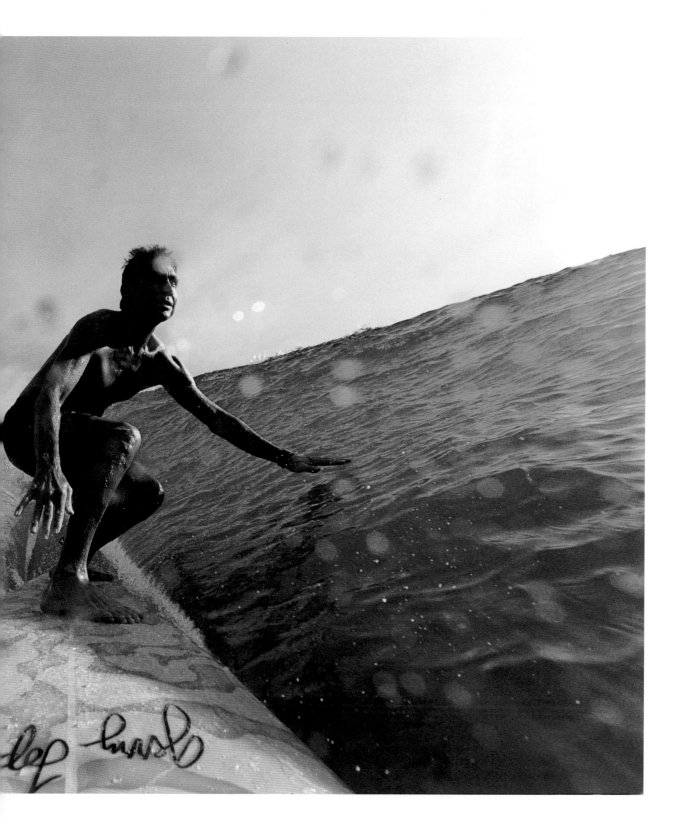

格里·洛佩斯

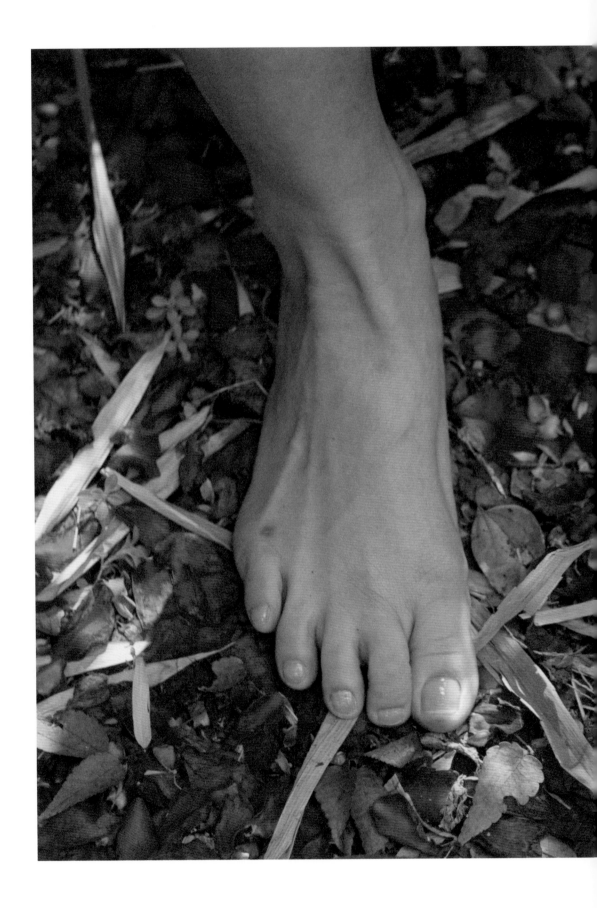

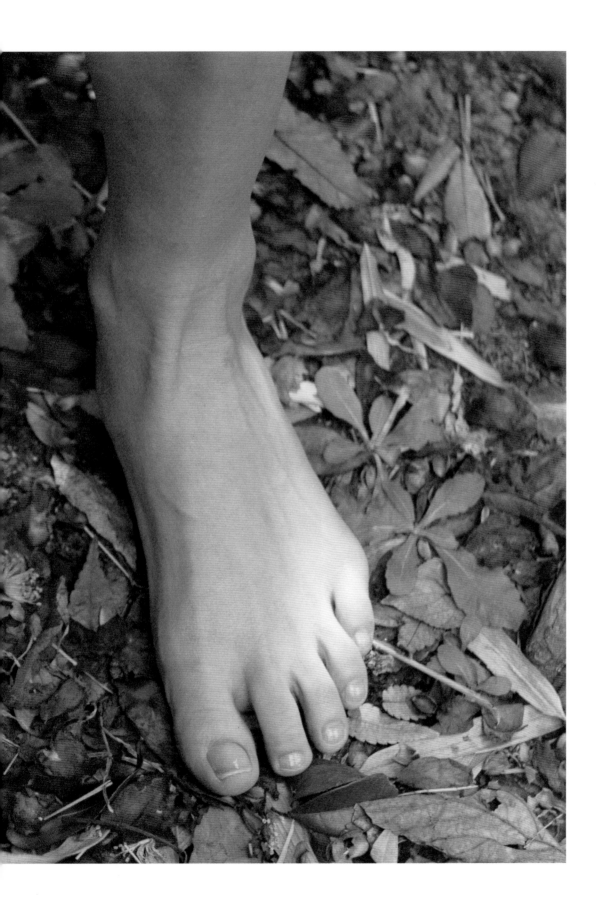

伊东美咲

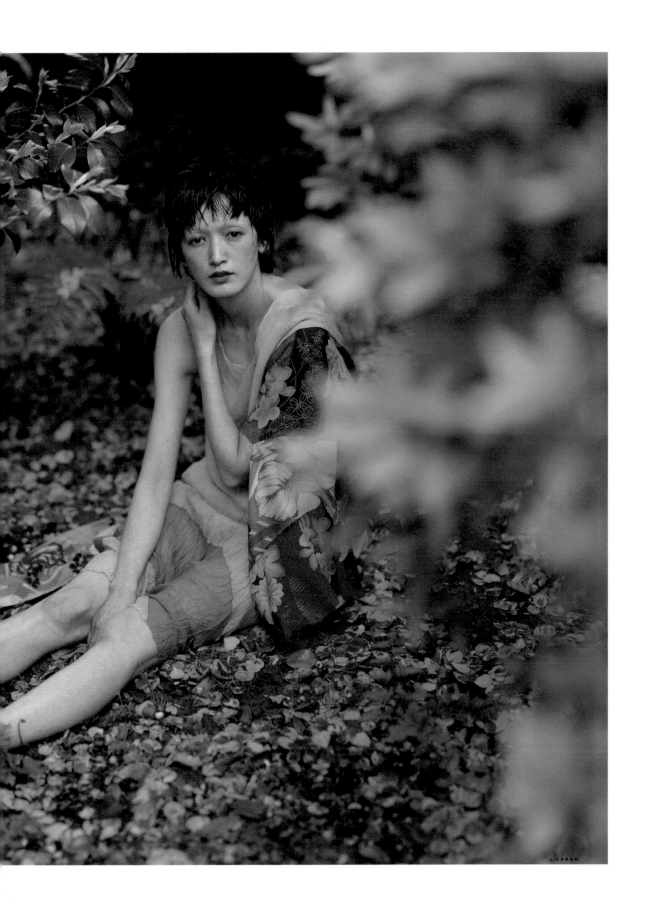

甲田益也子出演电影《白痴》

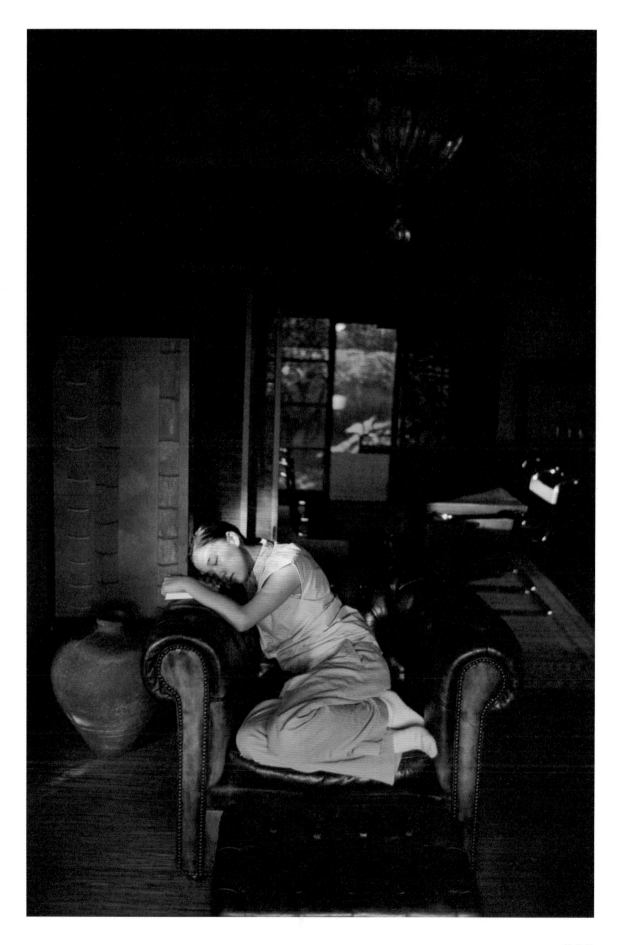

苍井优

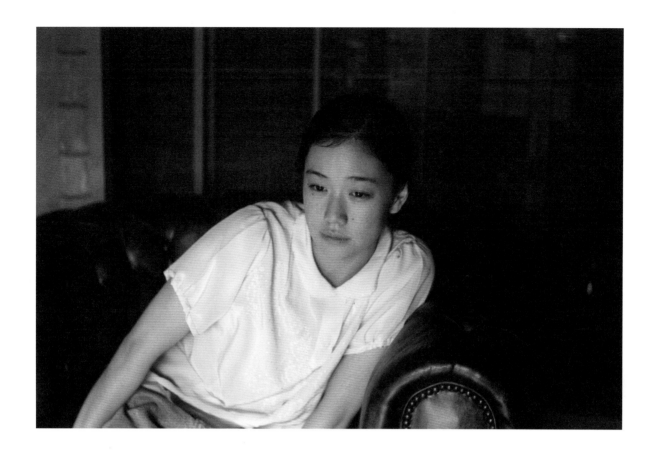

苍井优

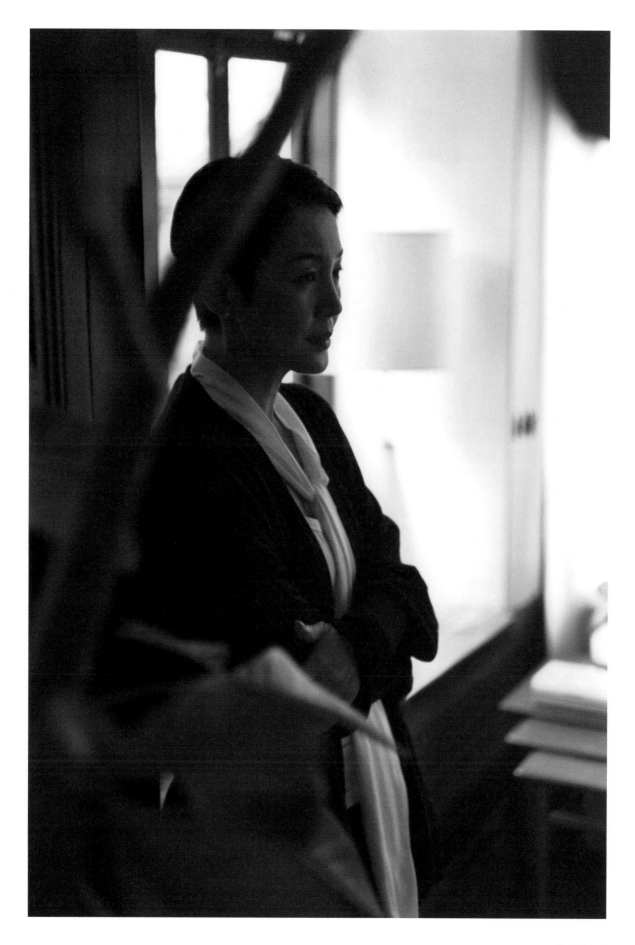

樋口可南子

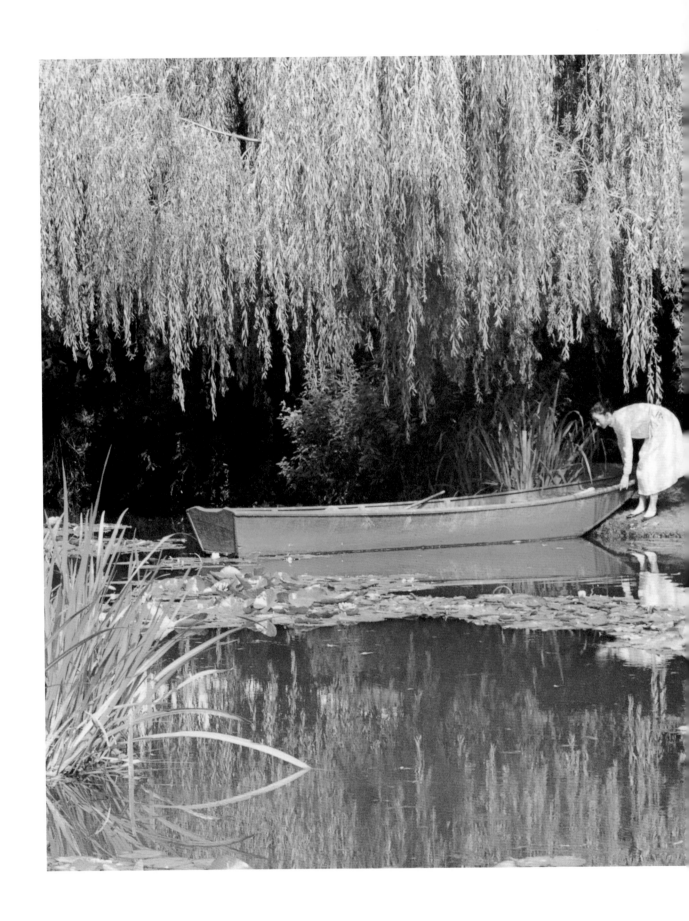

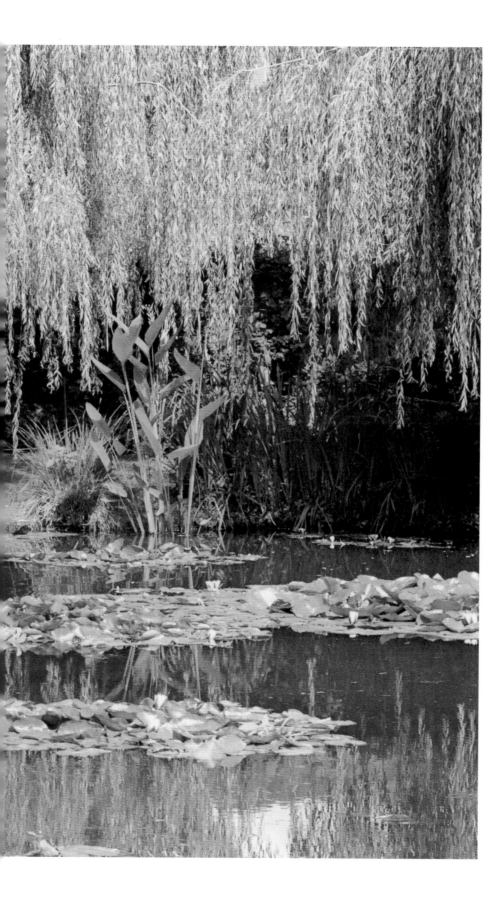

桐岛凯伦

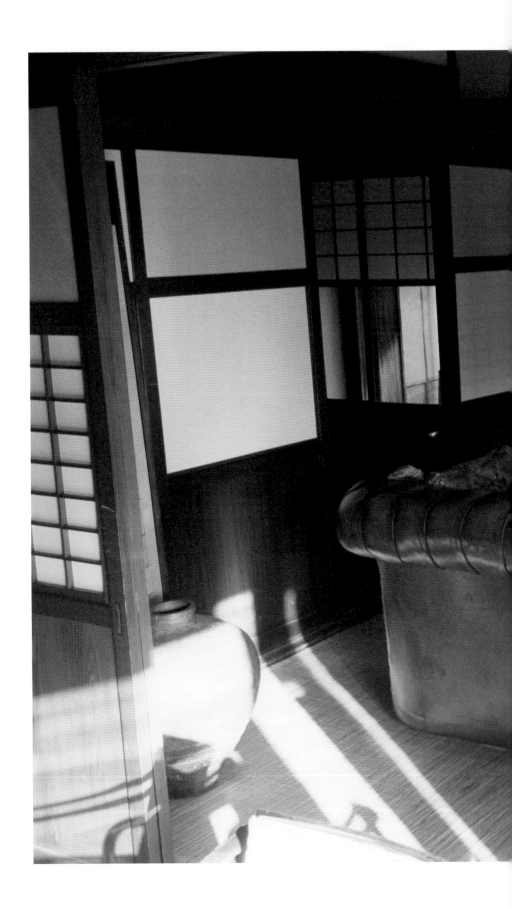

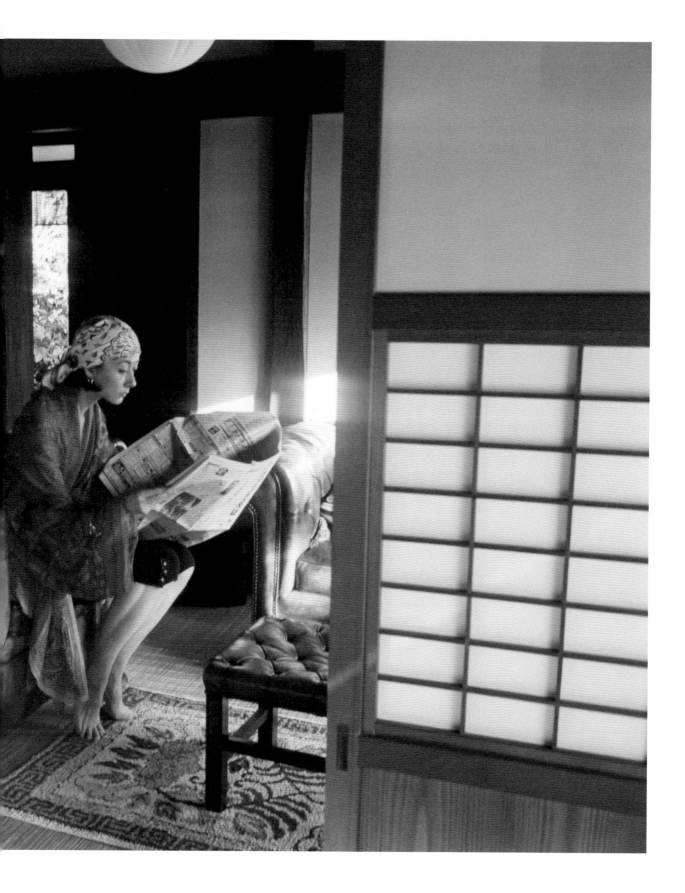

桐岛凯伦

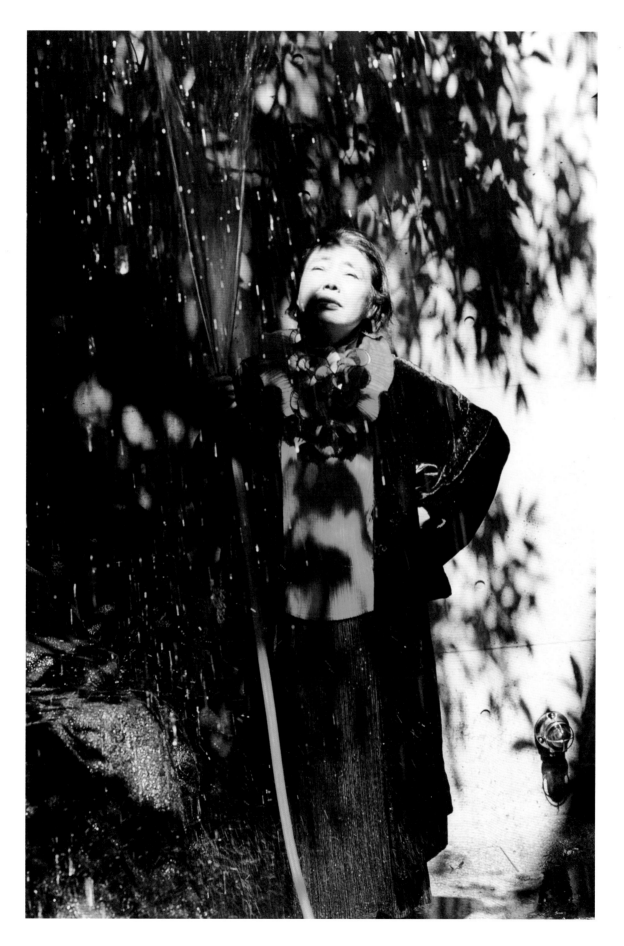

树木希林

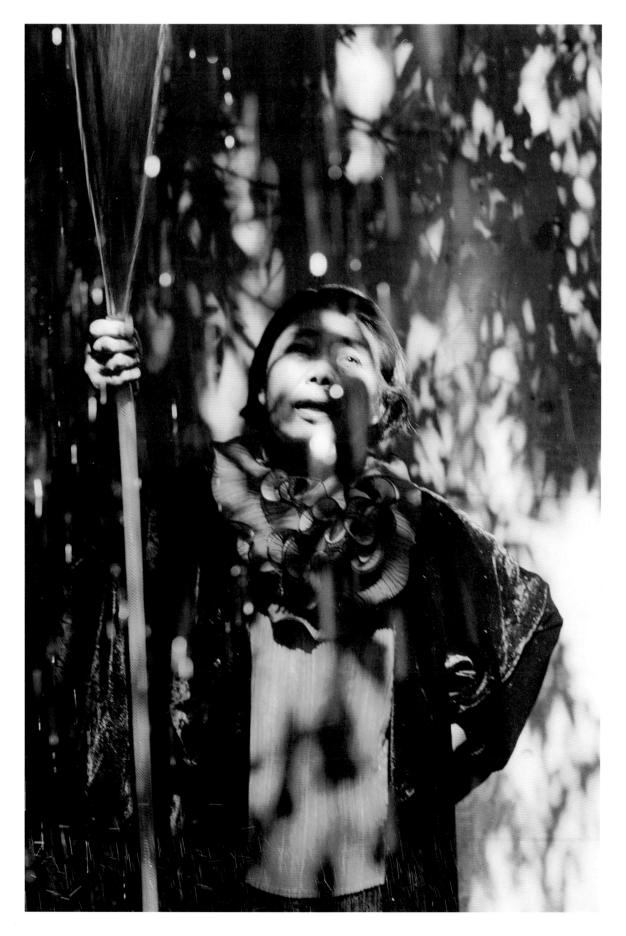

树木希林

司马库斯　2013

庄雯如

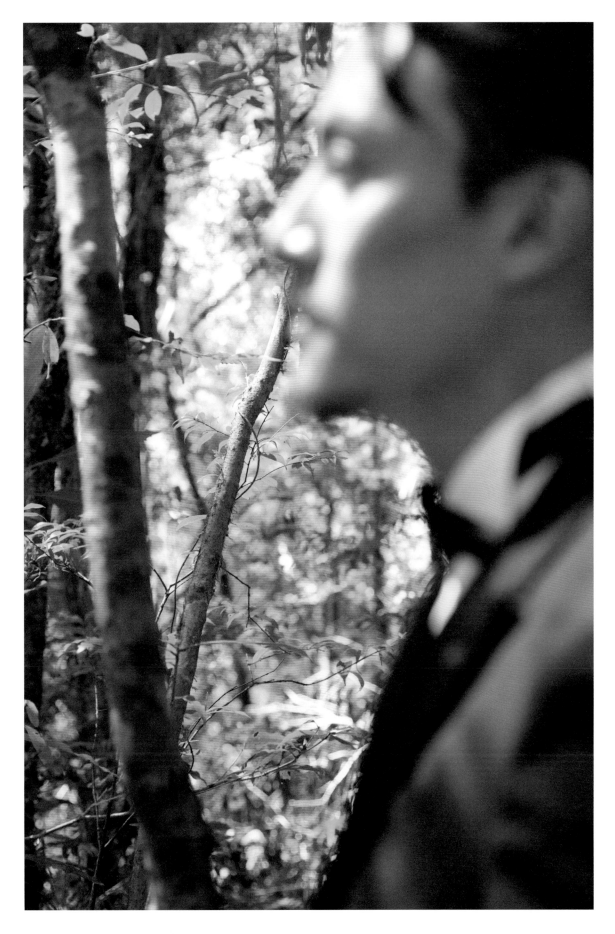

张震

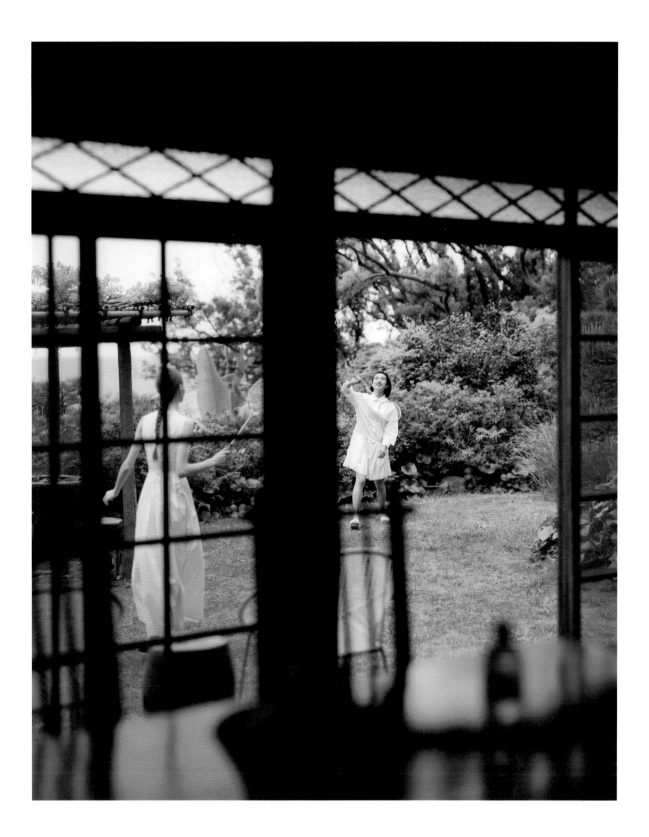

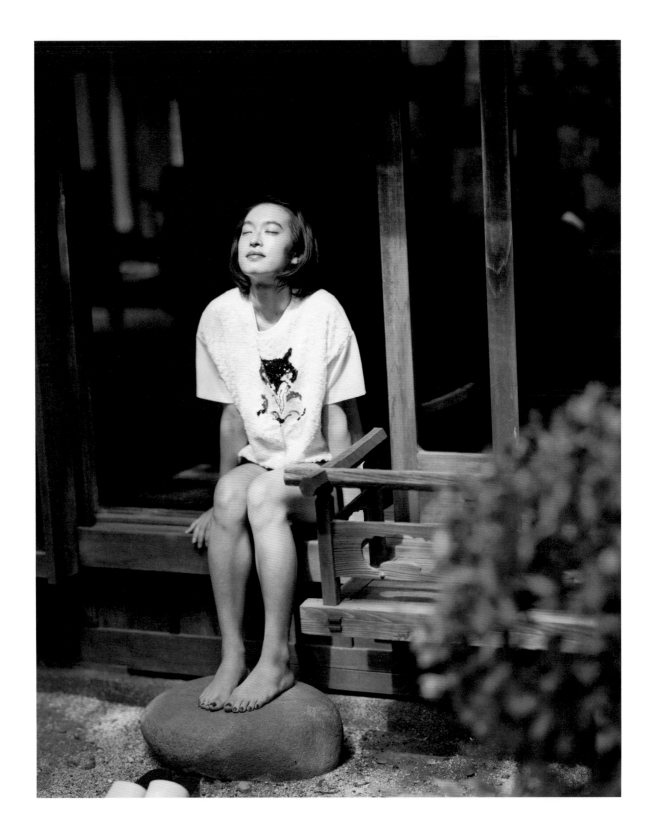

门胁麦

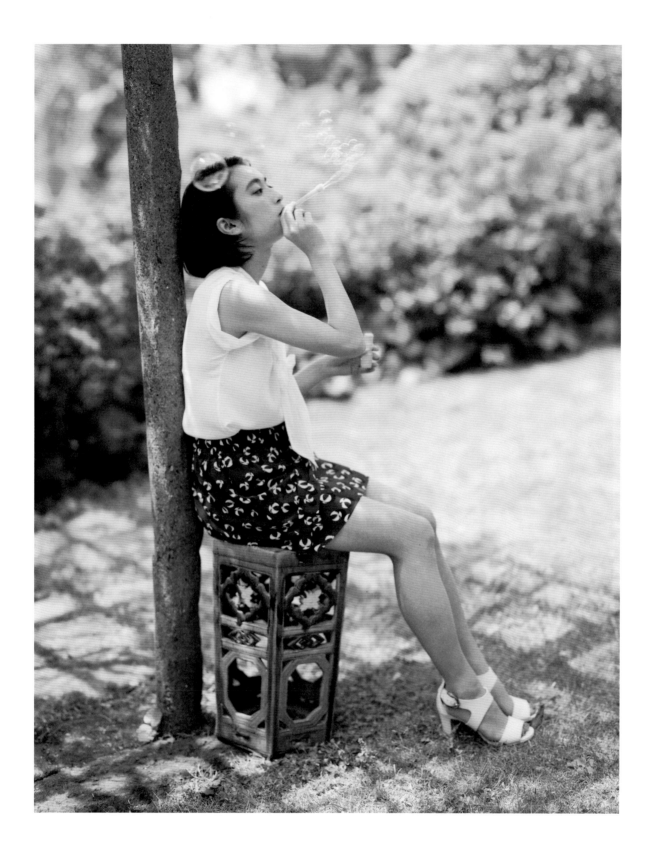

门胁麦

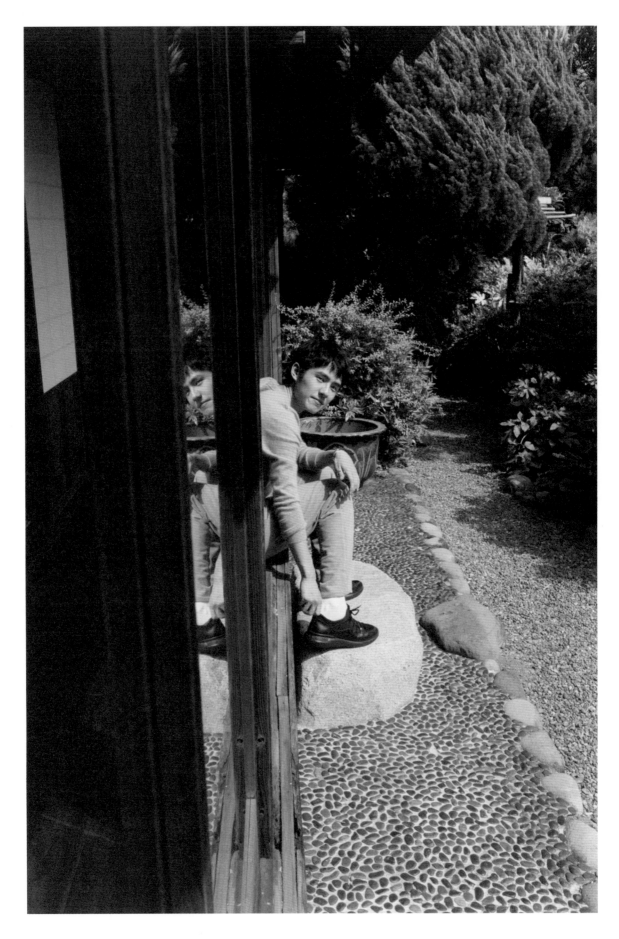

刘昊然

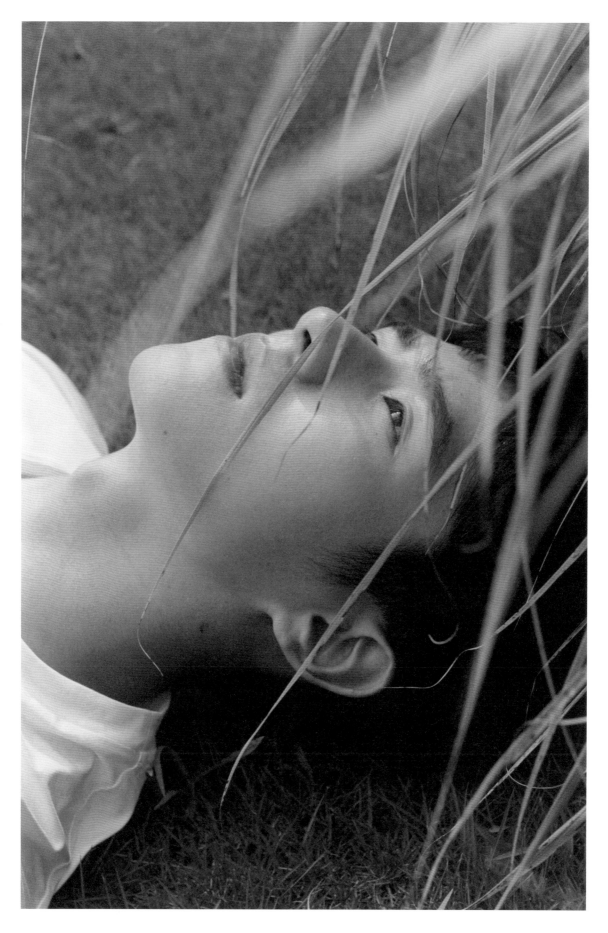

刘昊然

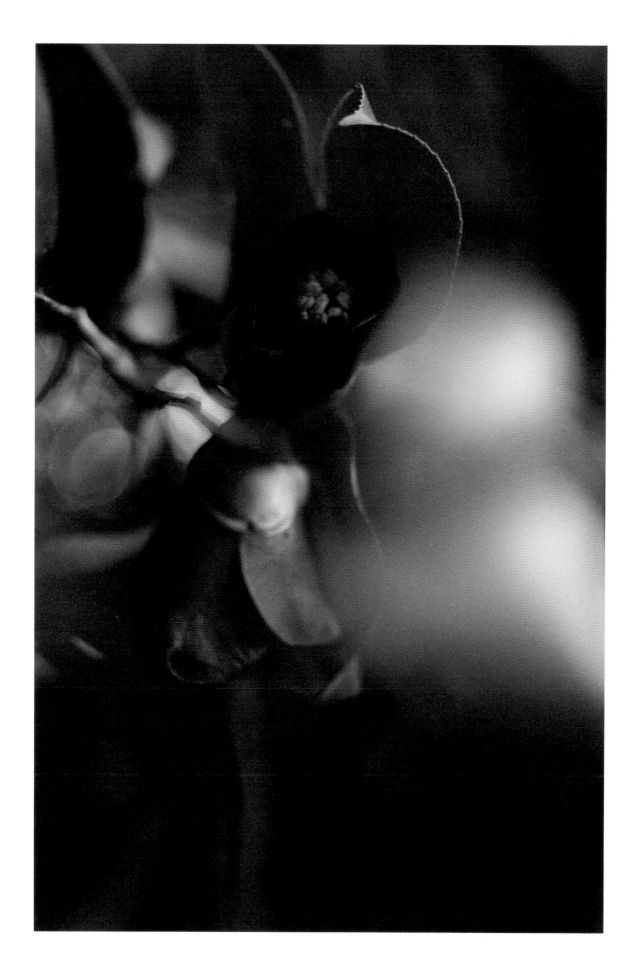

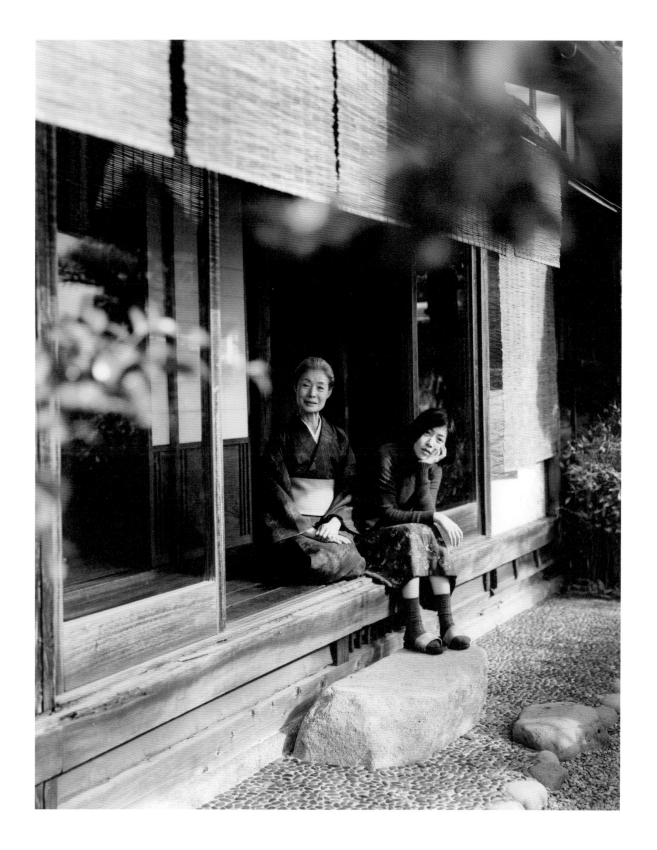

富司纯子与沈恩敬

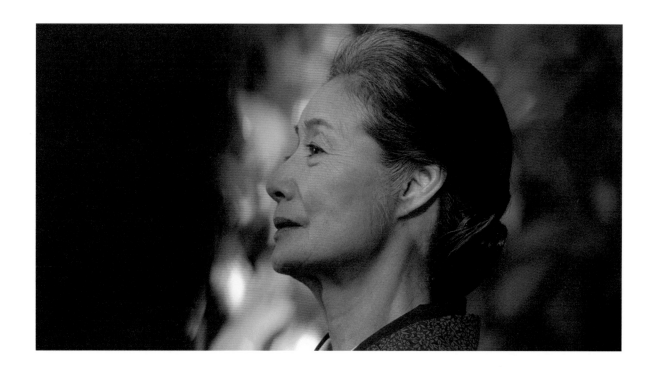

富司纯子

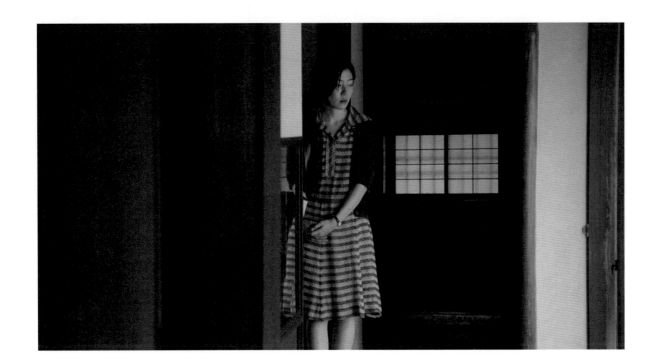

沈恩敬

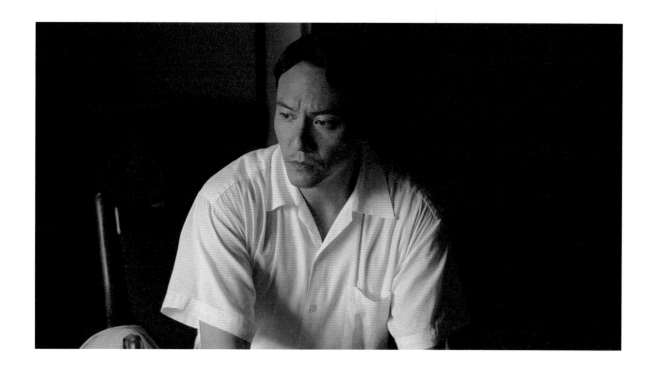

张震

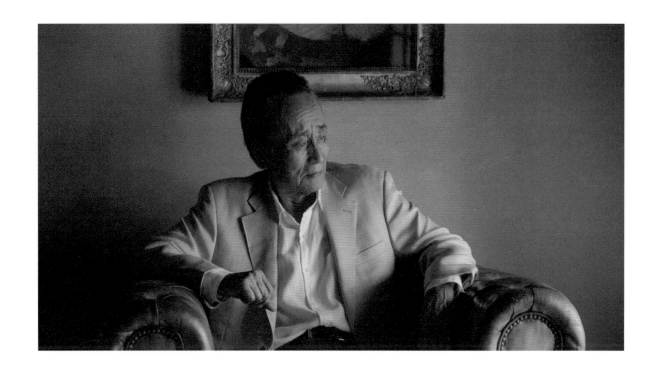

清水纮治

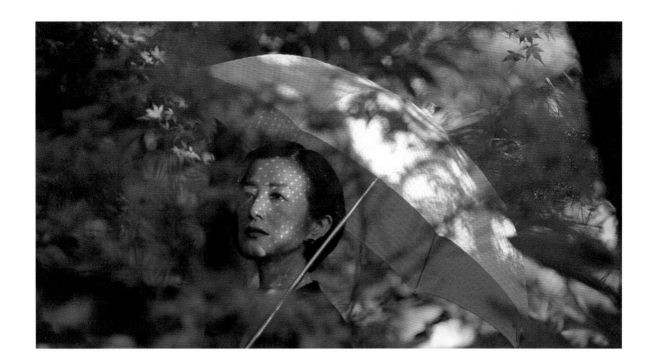

铃木京香

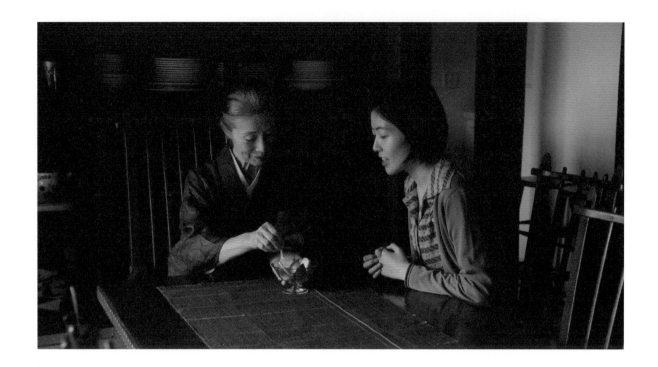

富司纯子与沈恩敬

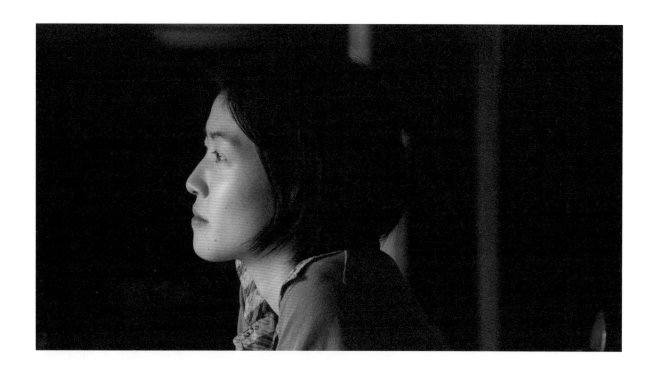

沈恩敬

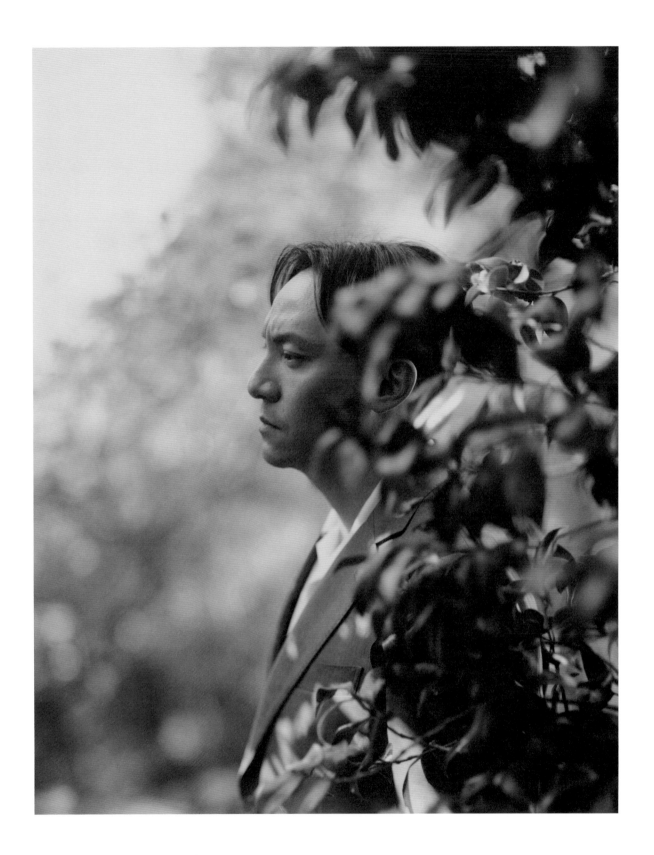

张震

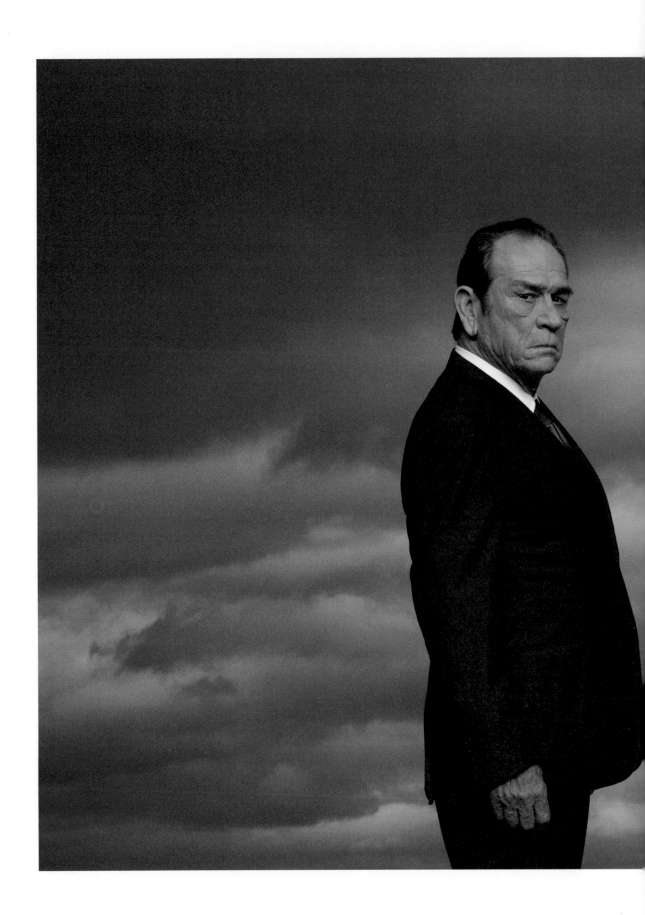

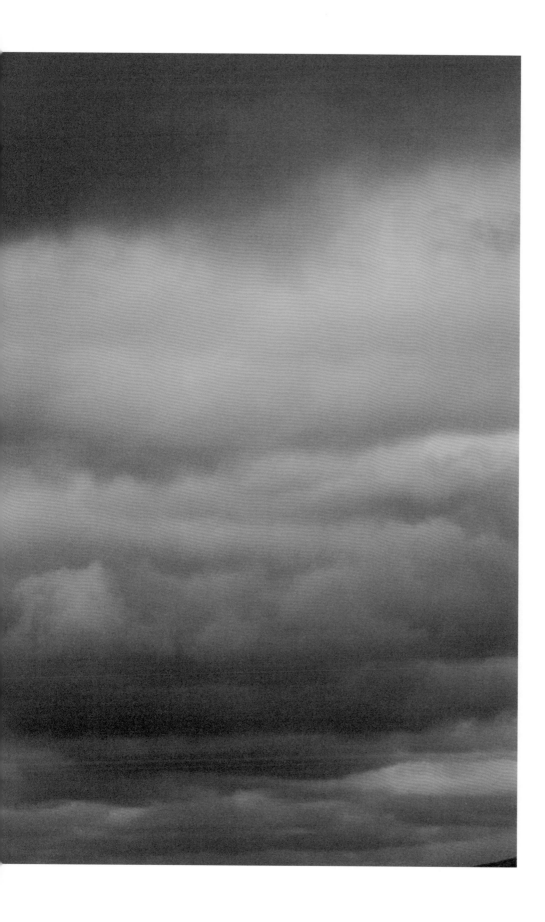

汤米·李·琼斯

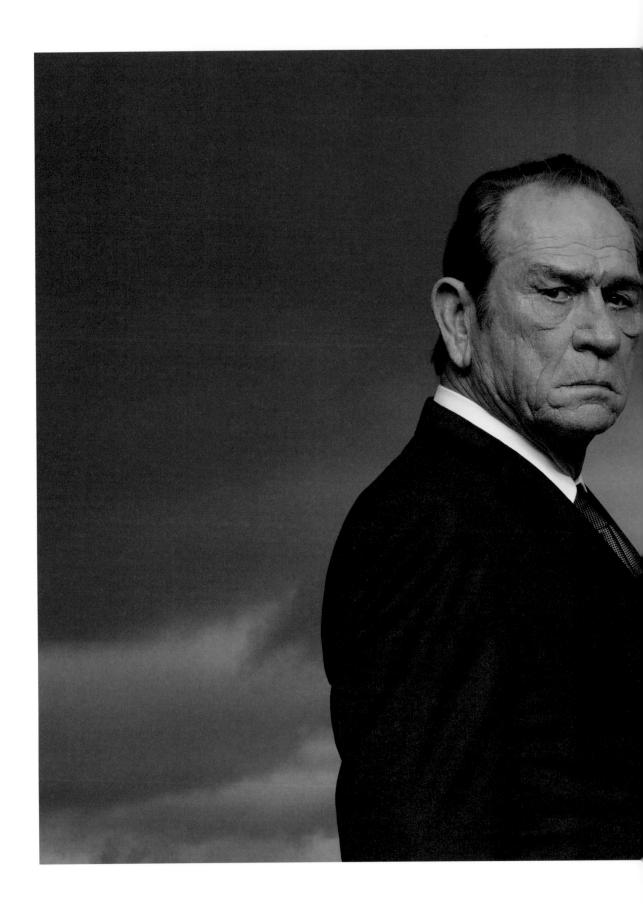

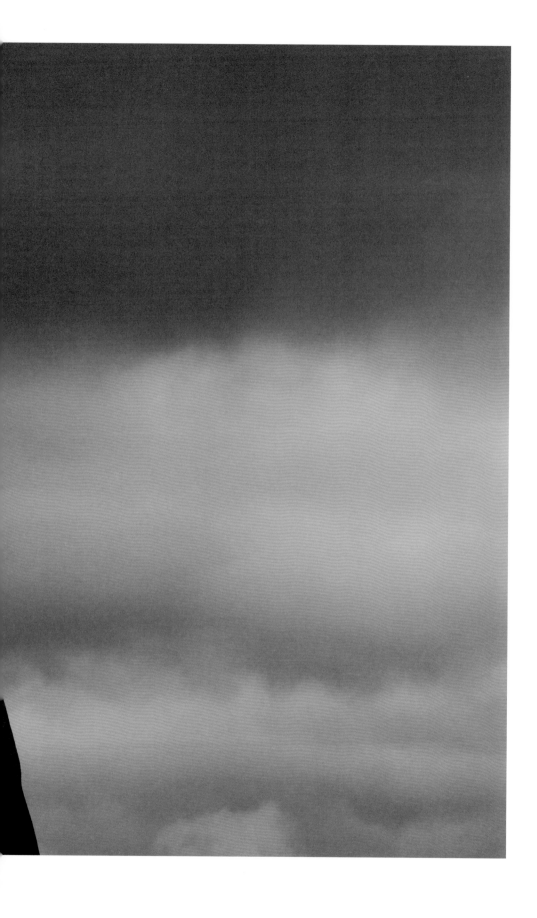

汤米·李·琼斯

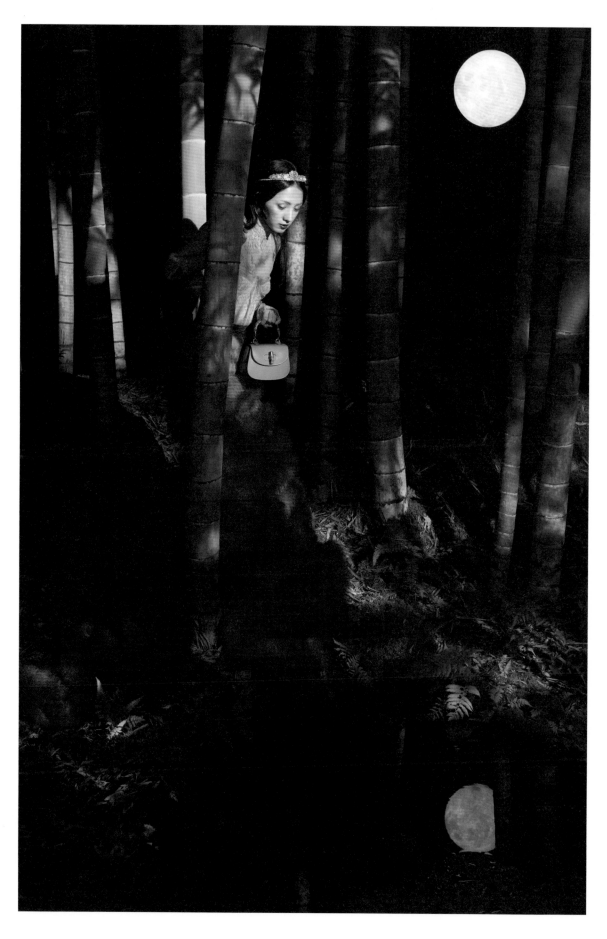

满岛光

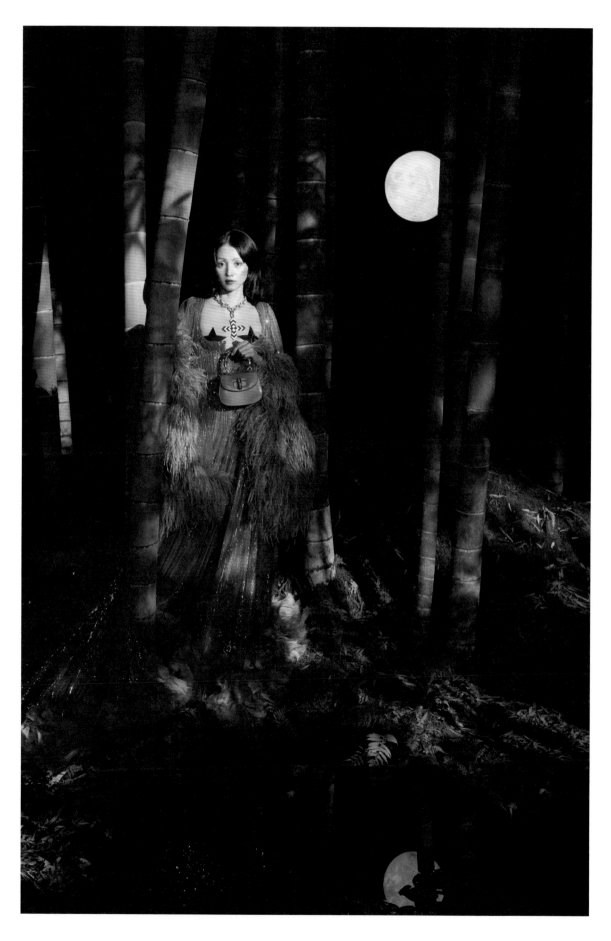

满岛光

III

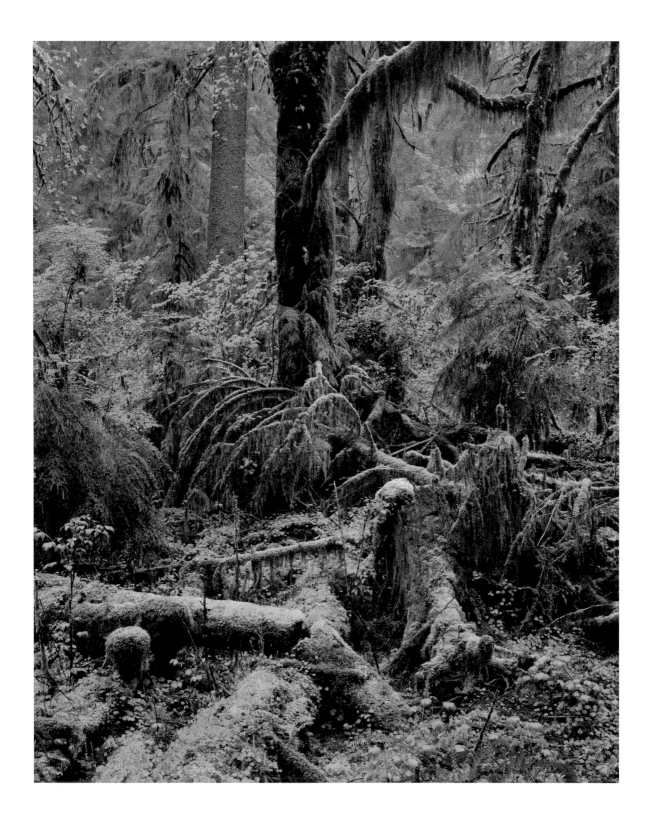

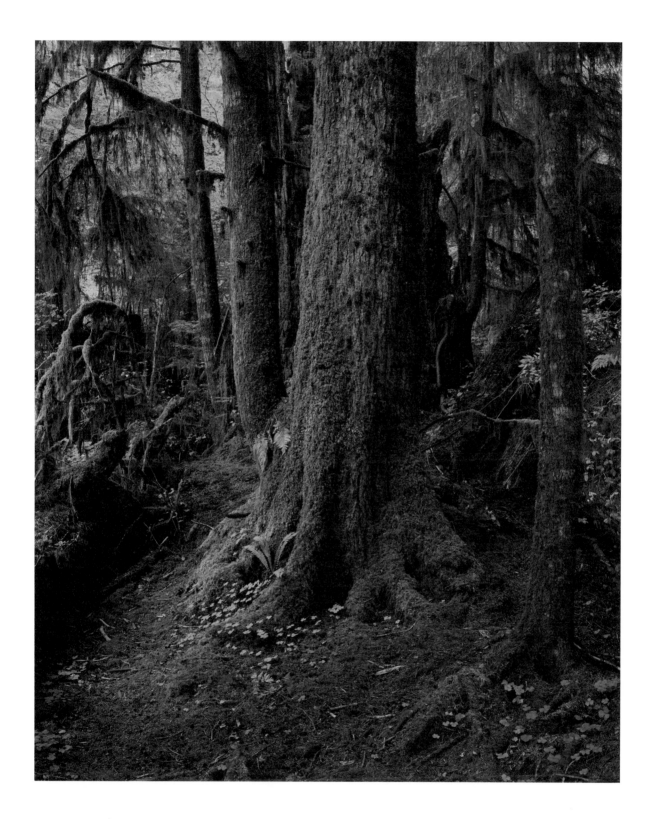

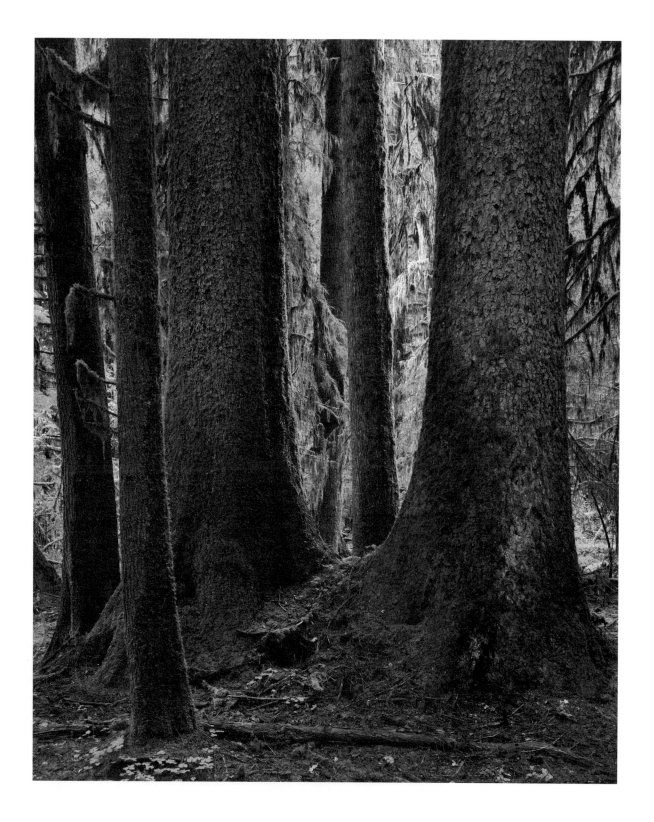

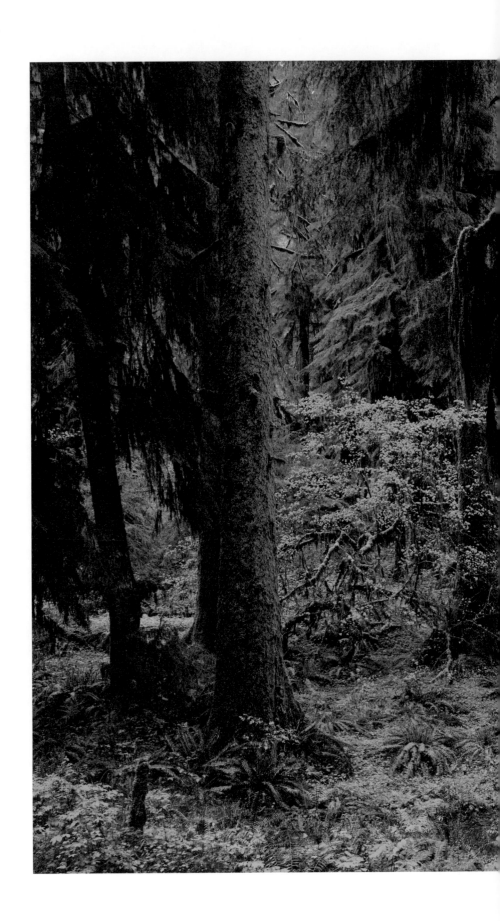

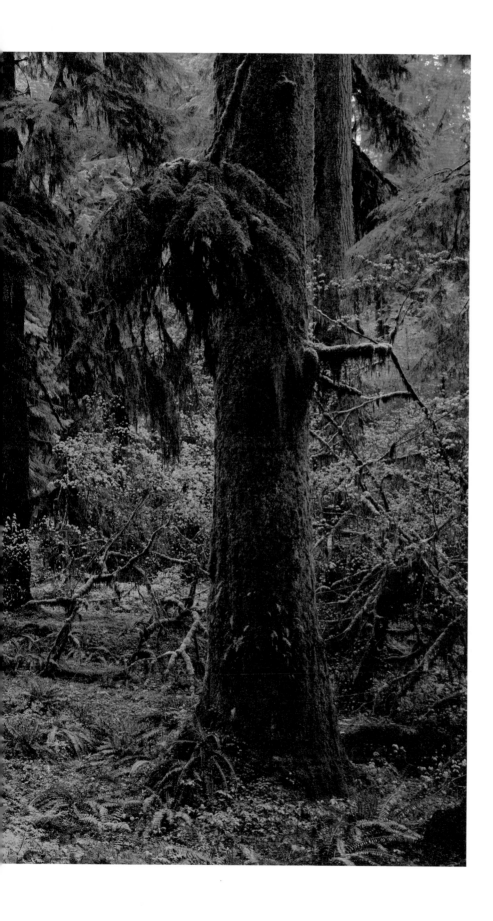

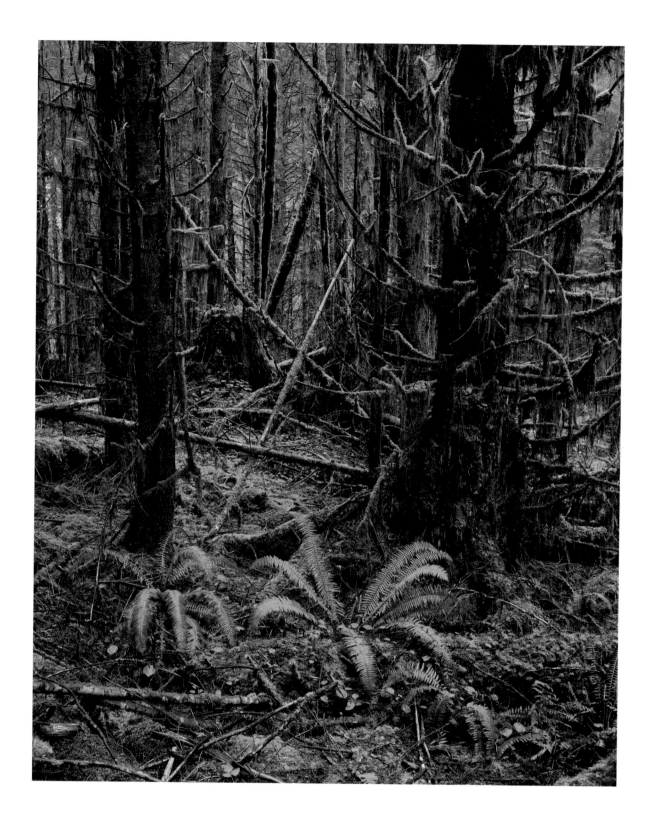

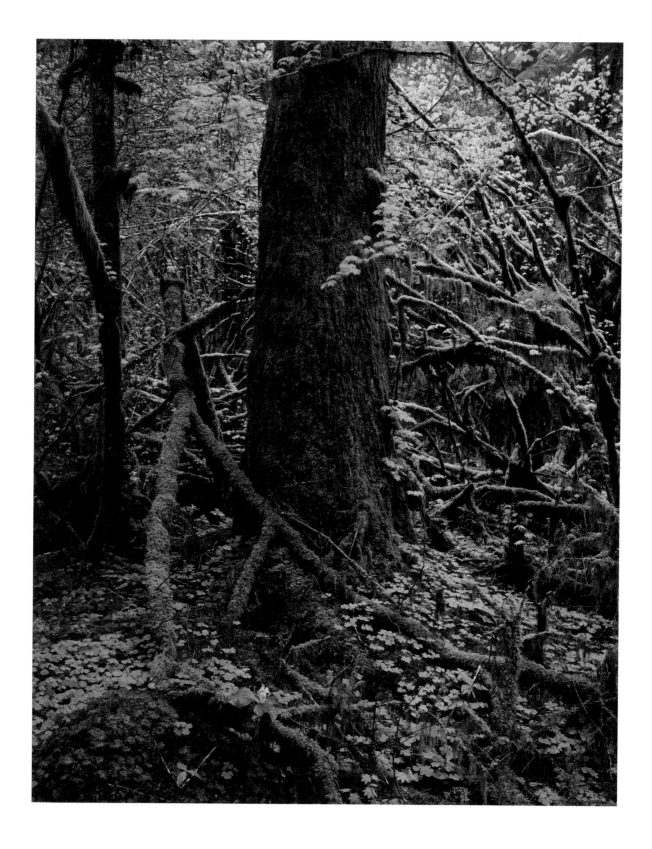

华盛顿州 1991

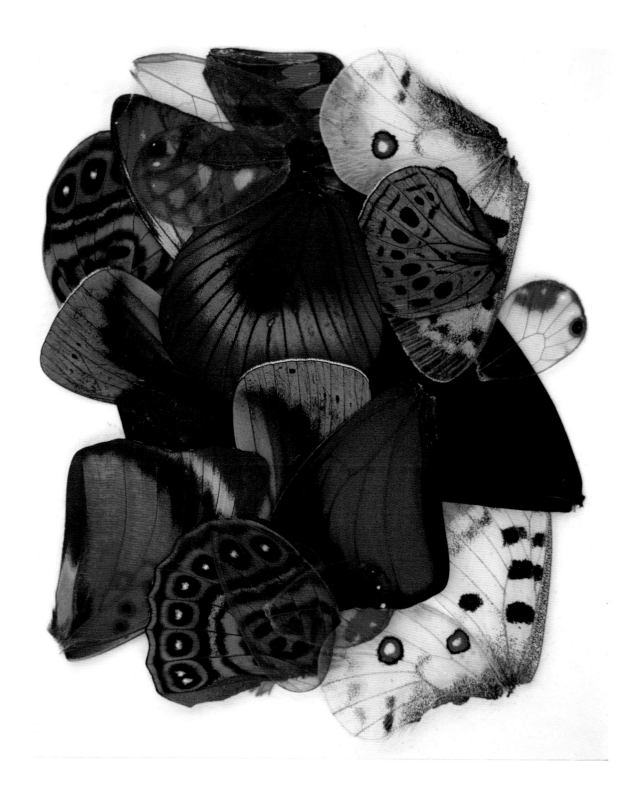

白色拼贴

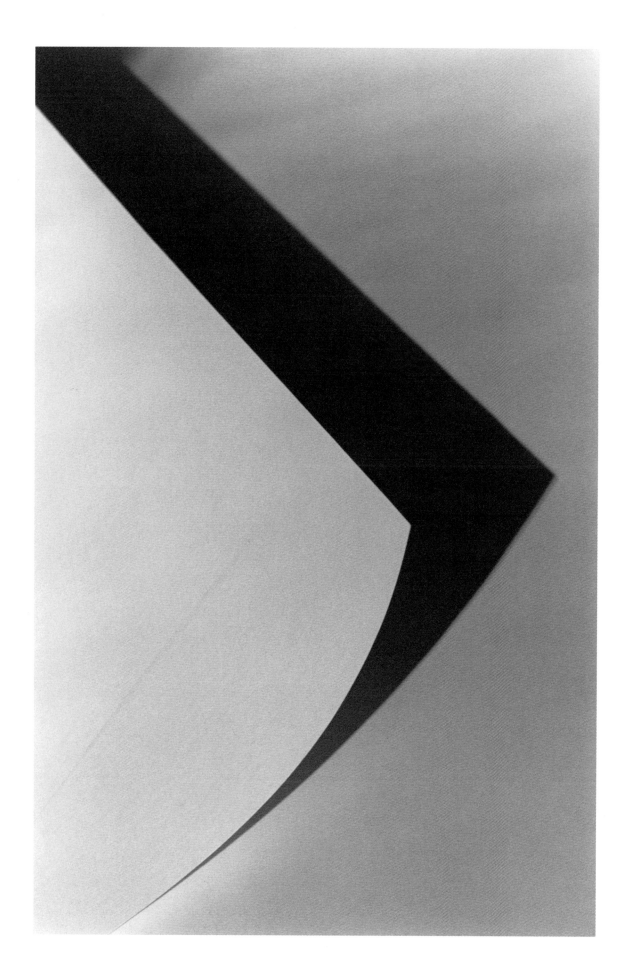

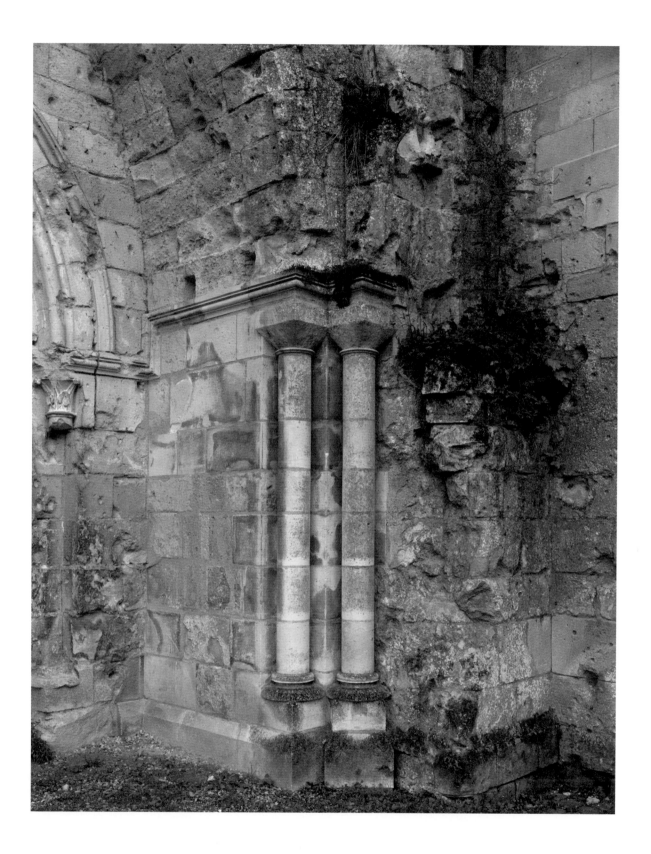

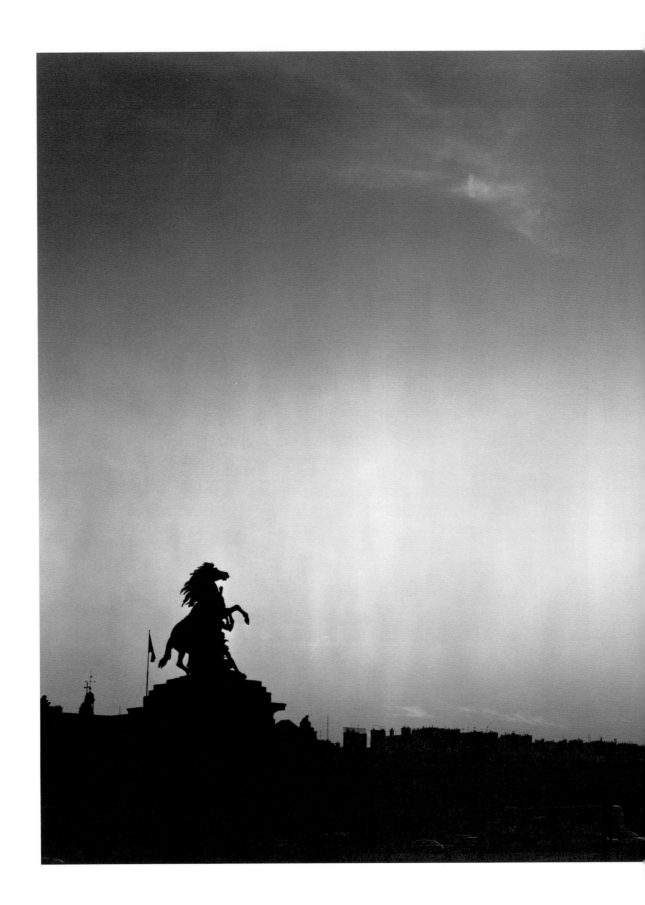

巴黎　1991

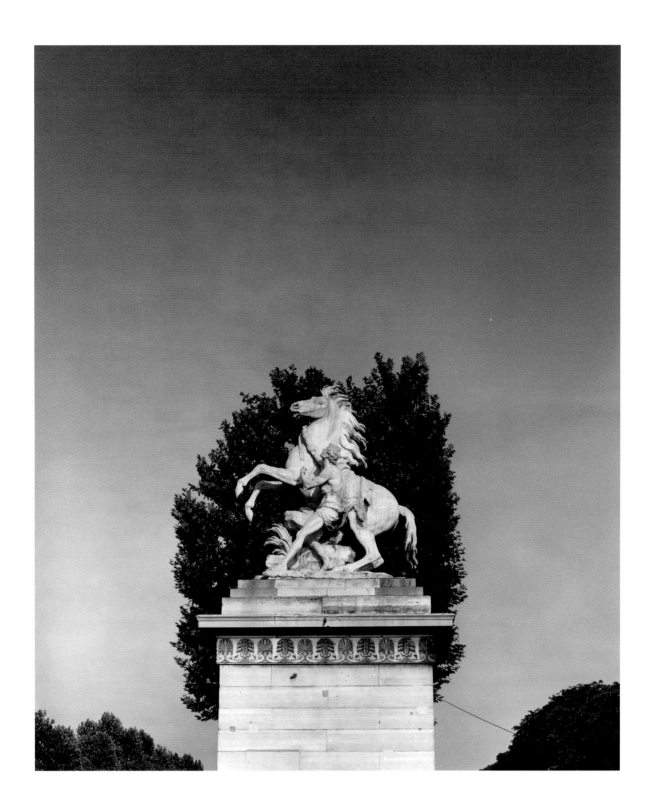

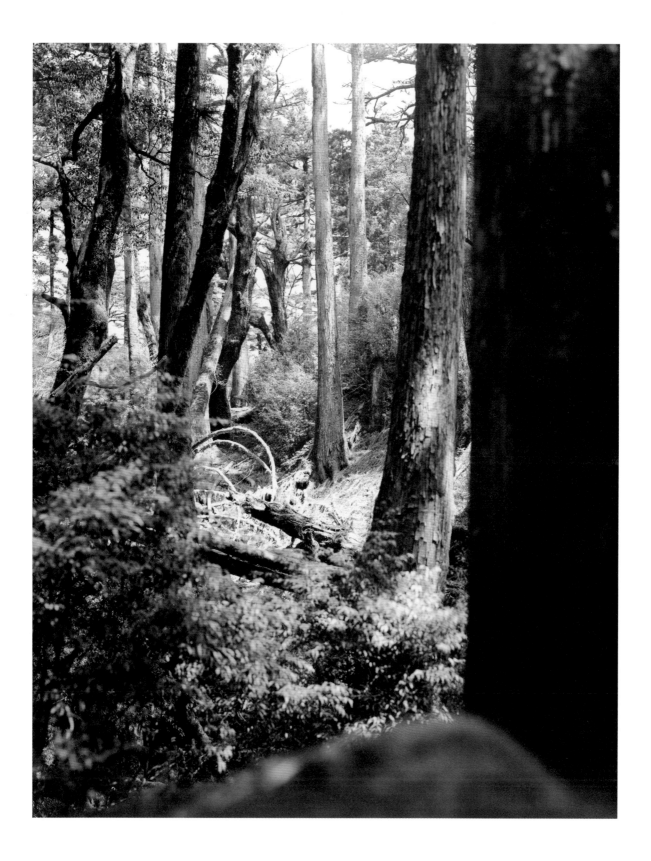

屋久島　2011

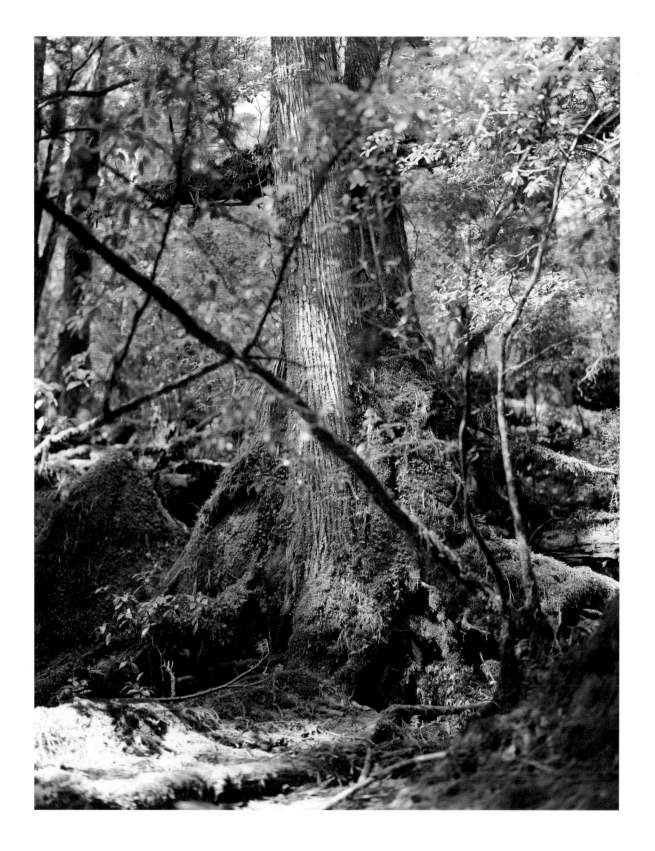

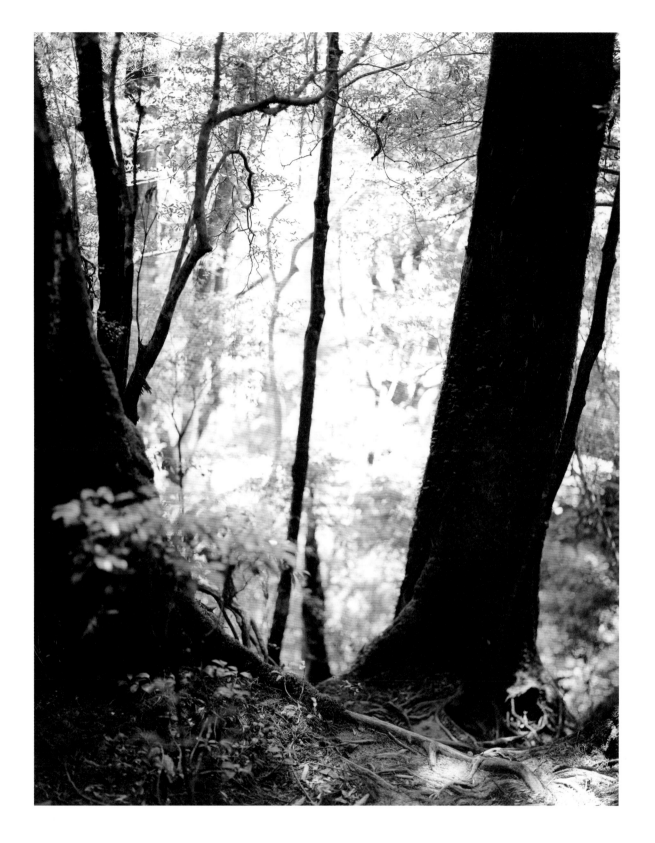

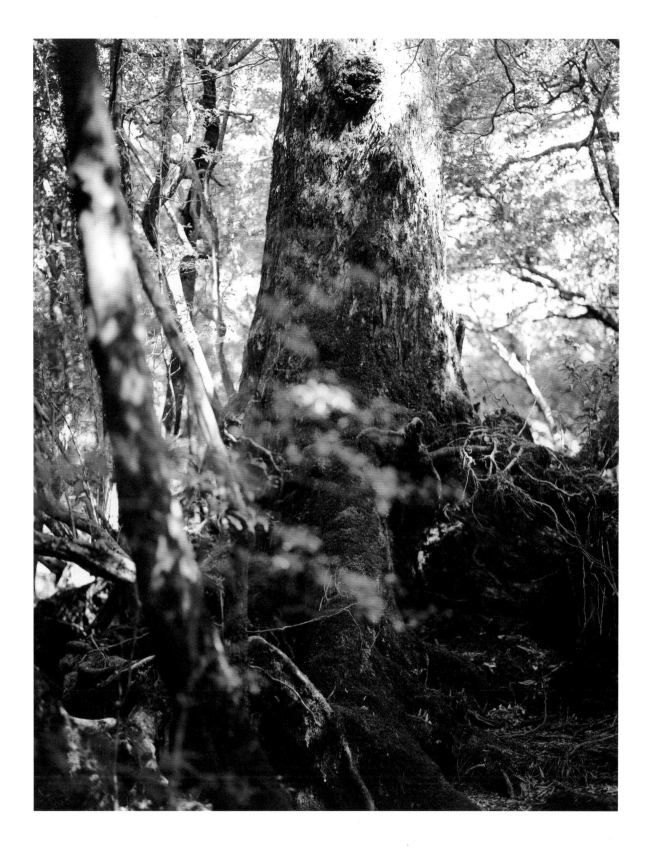

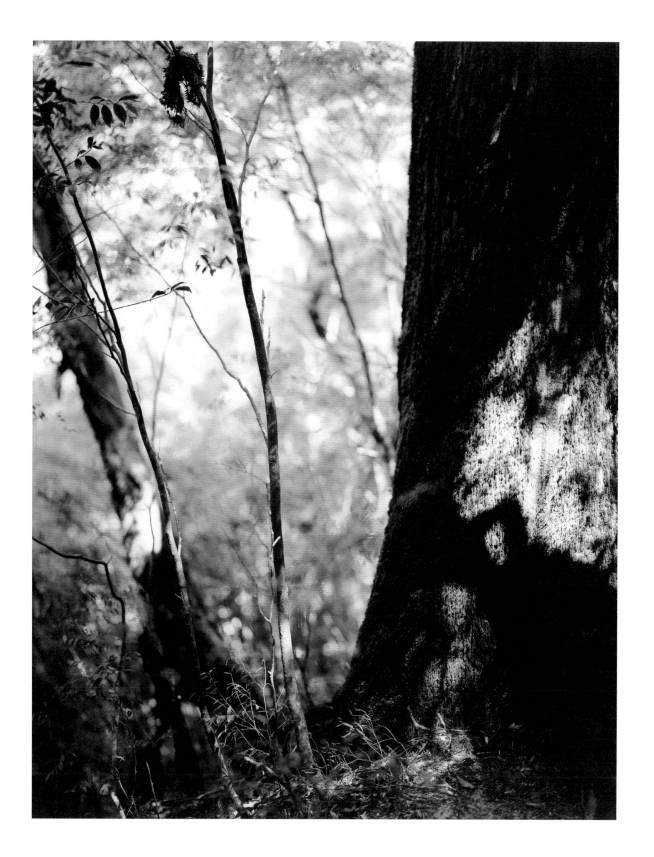

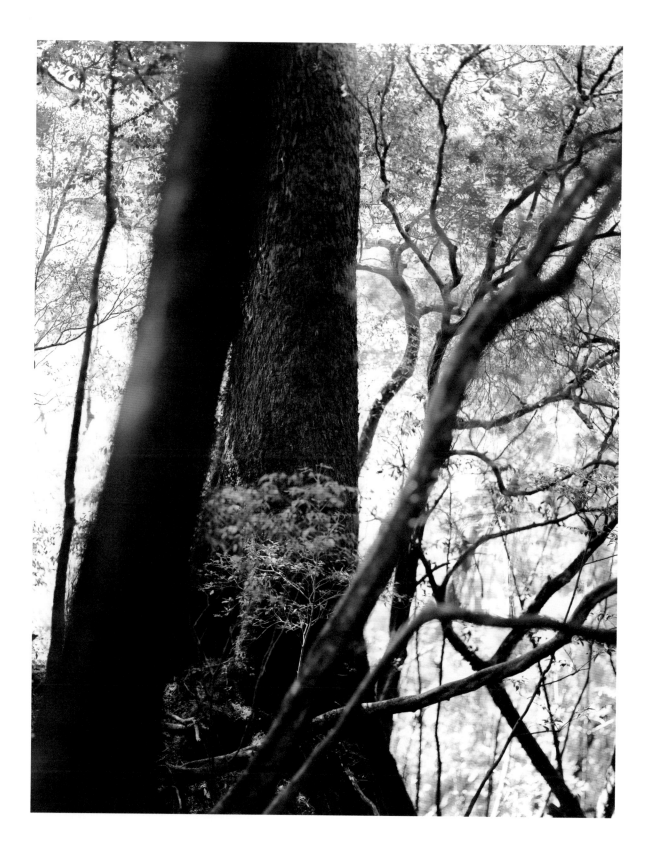

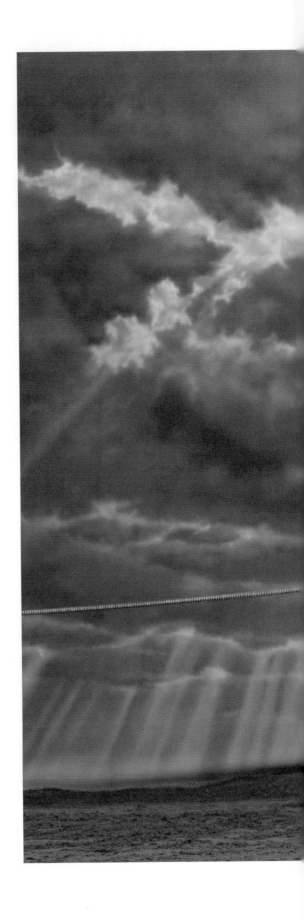

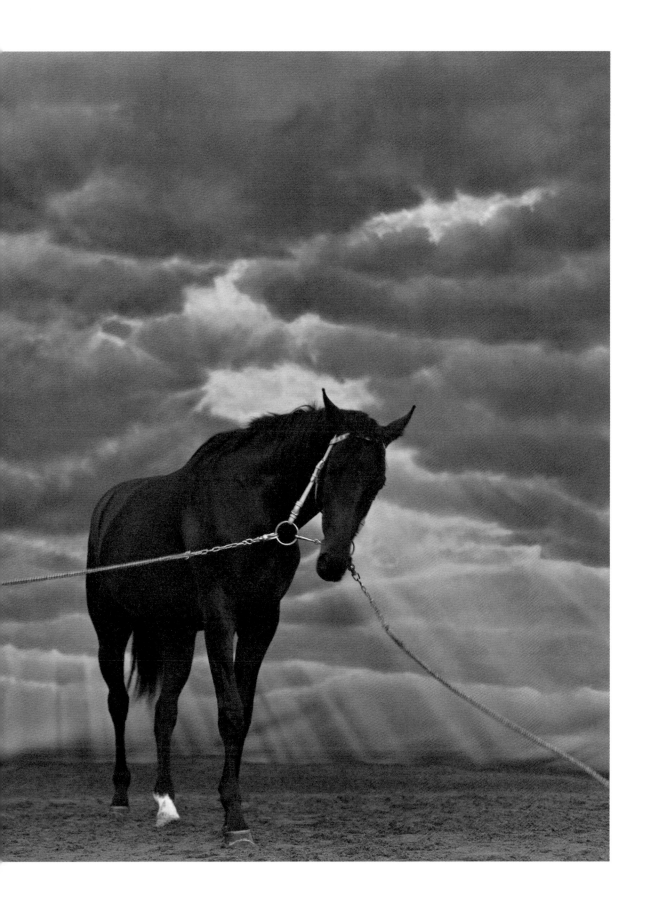

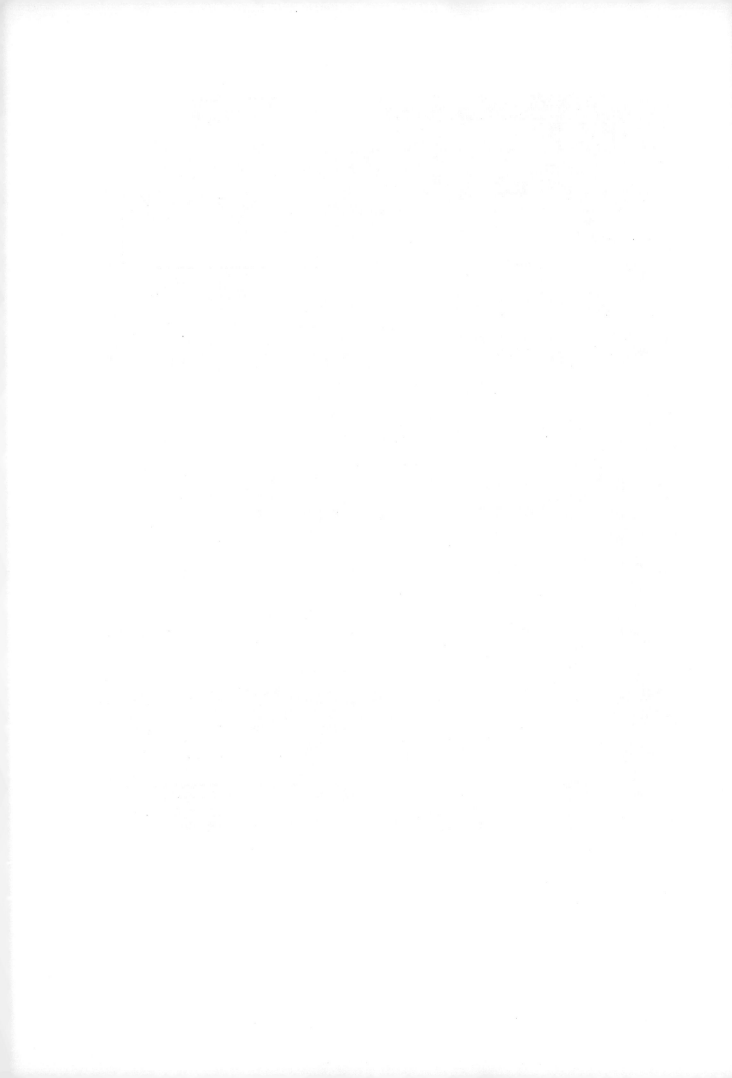

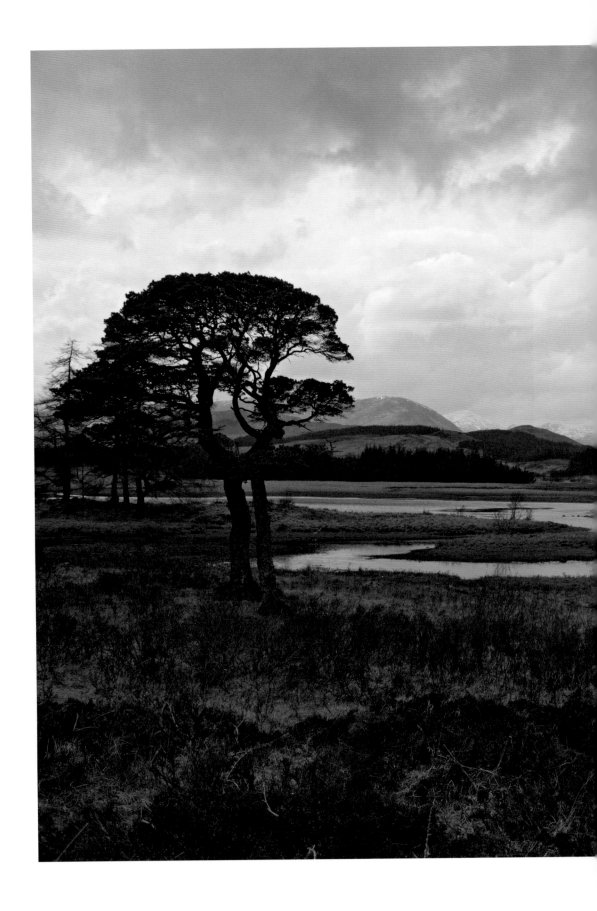

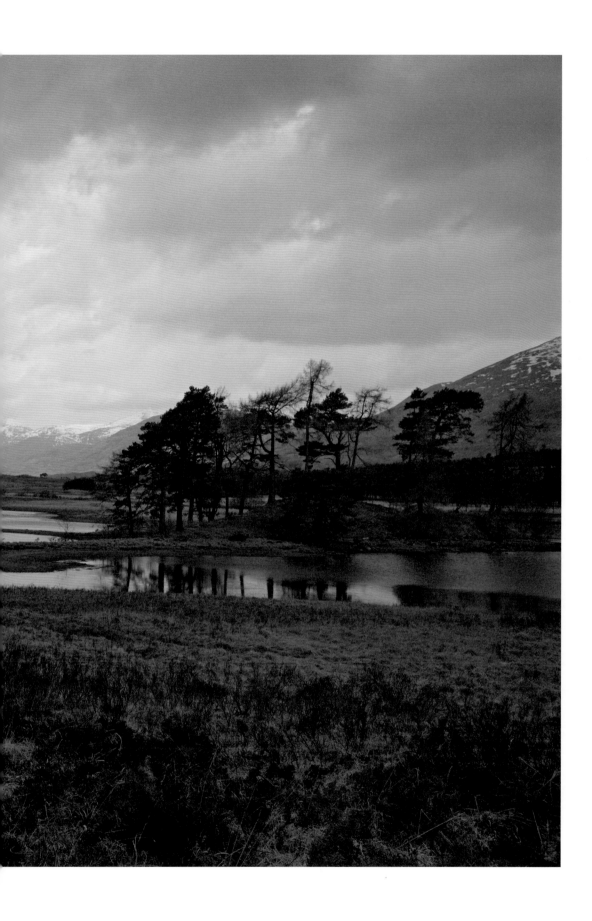

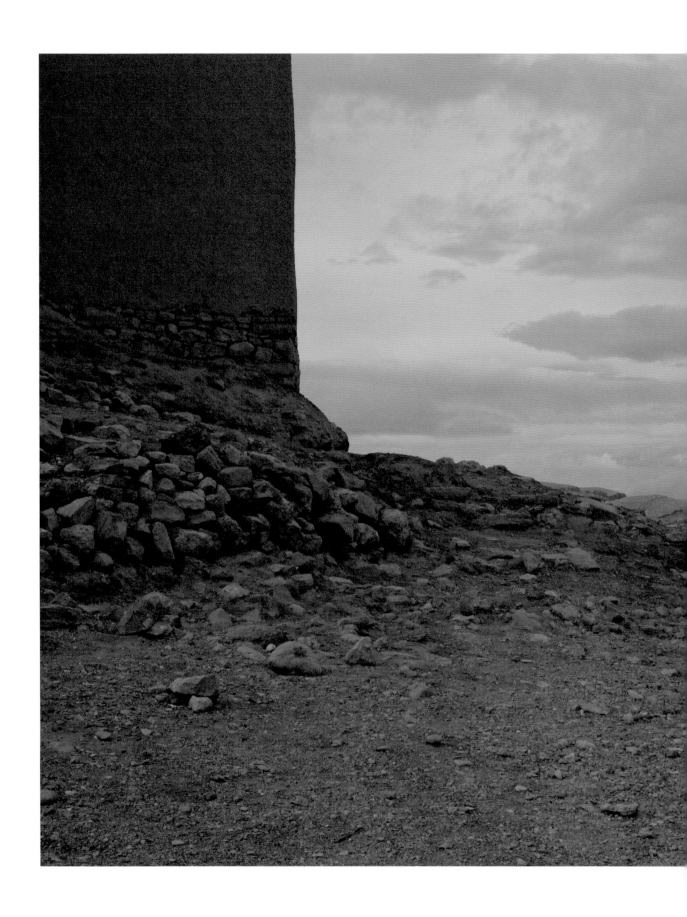

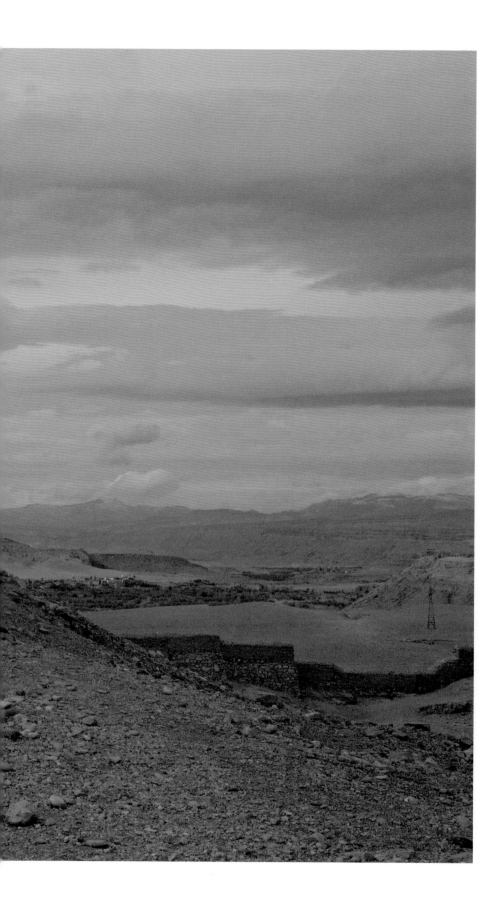

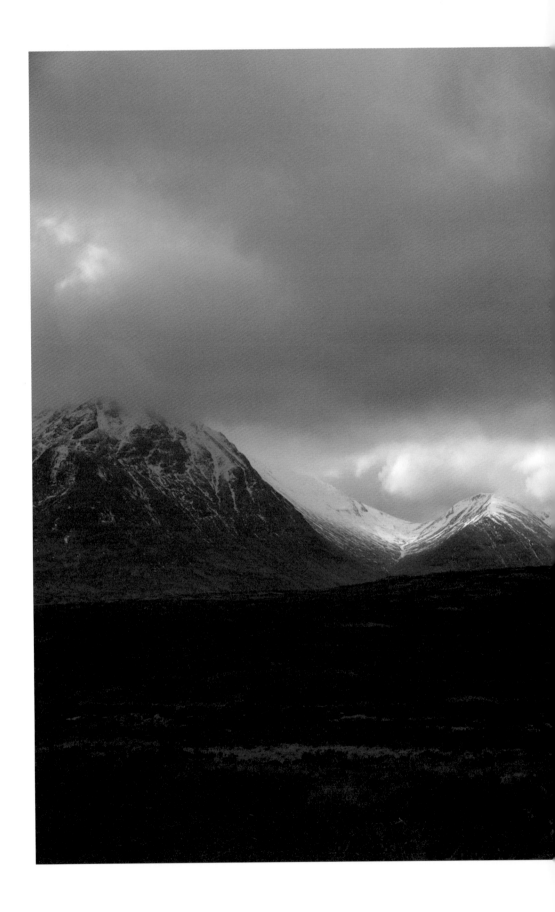

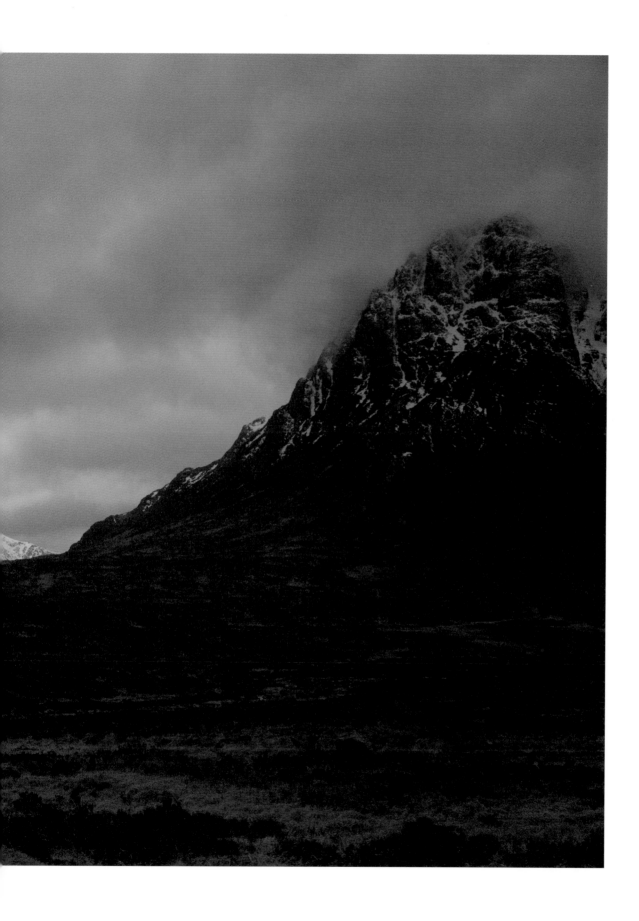

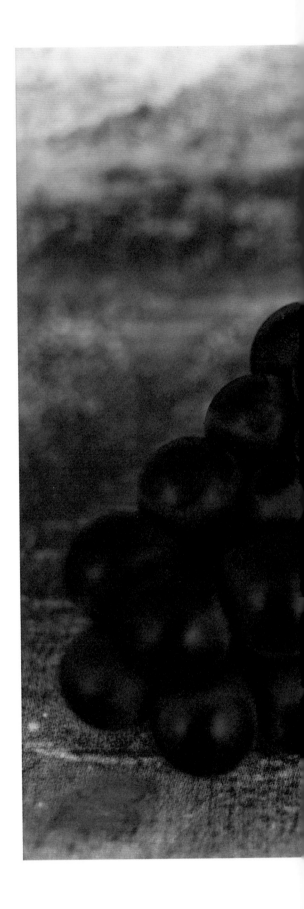

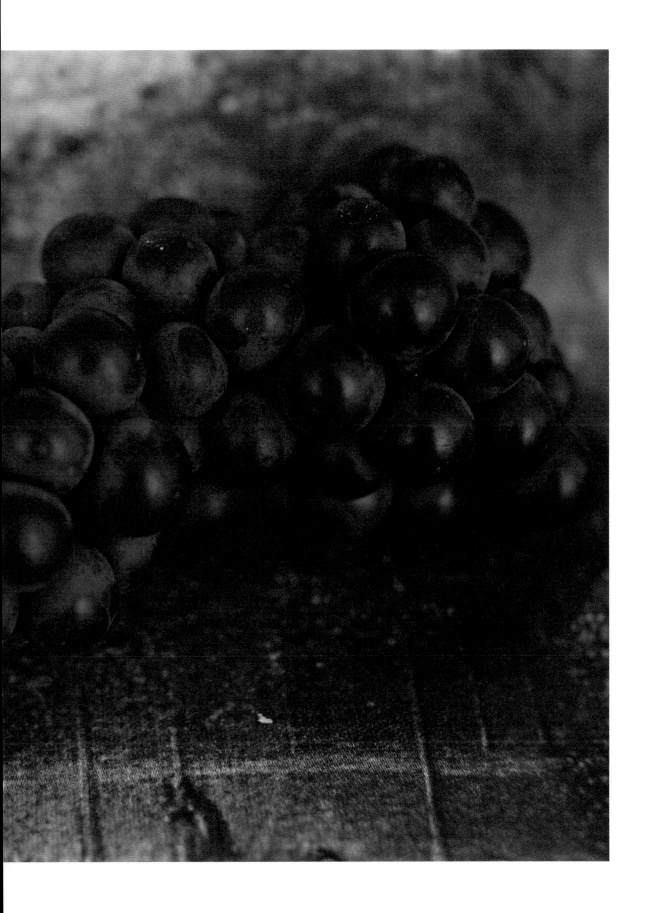

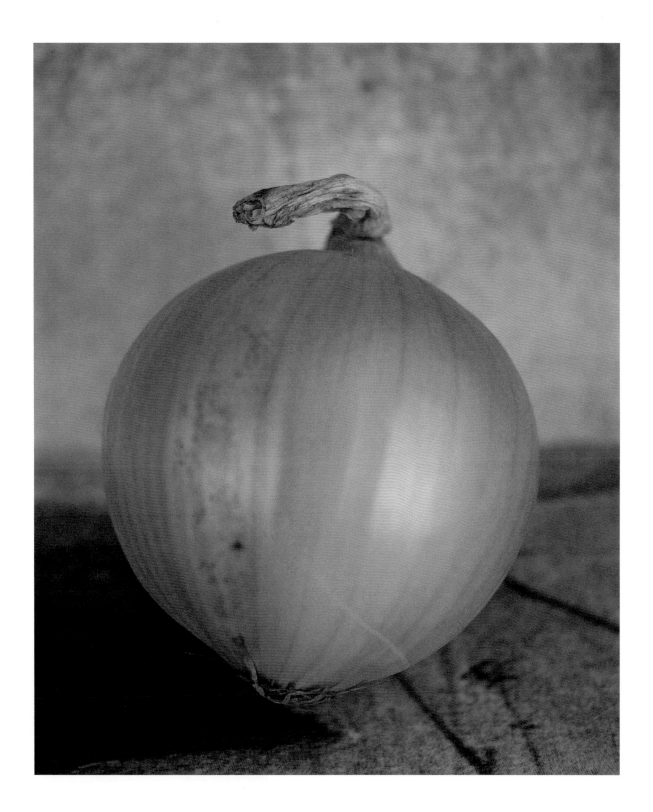

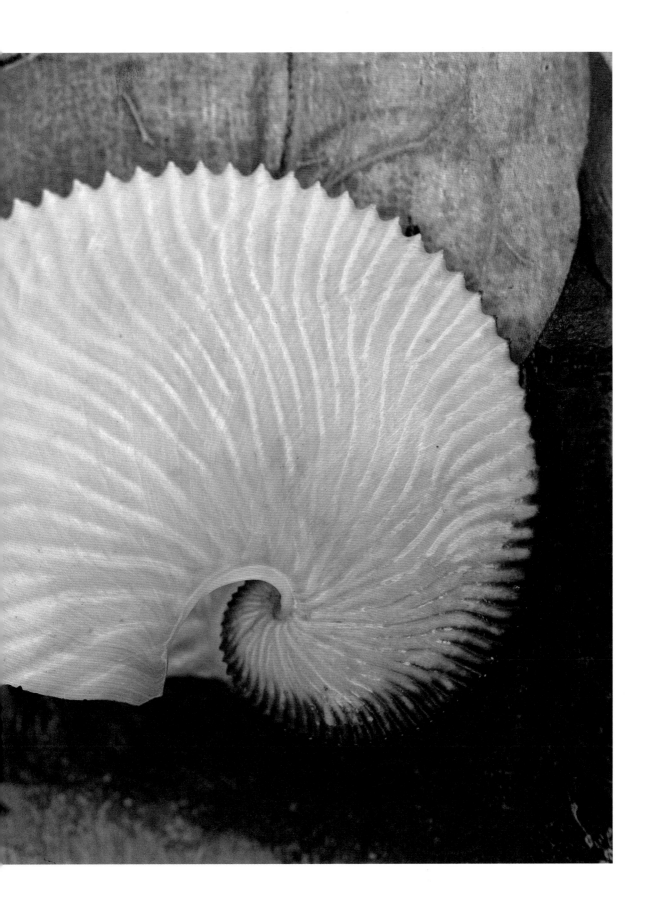

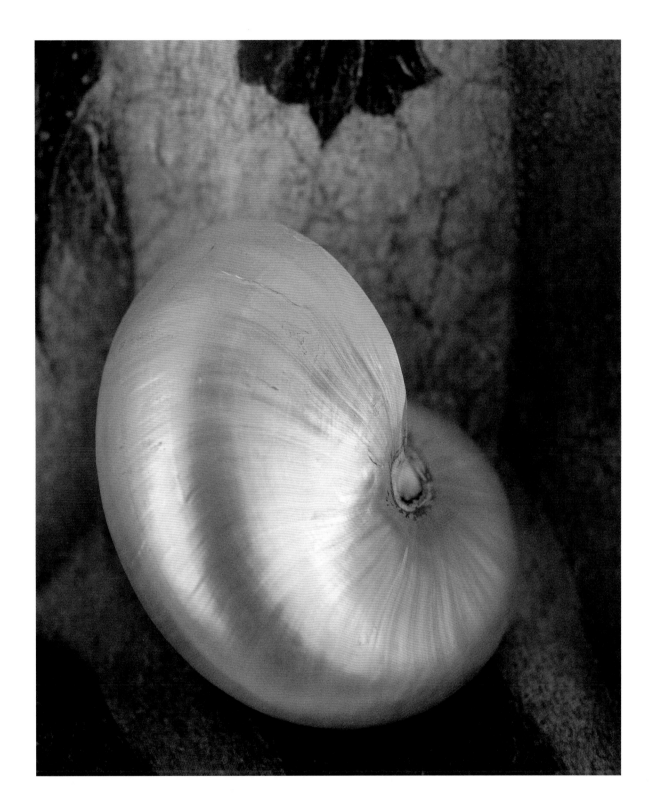

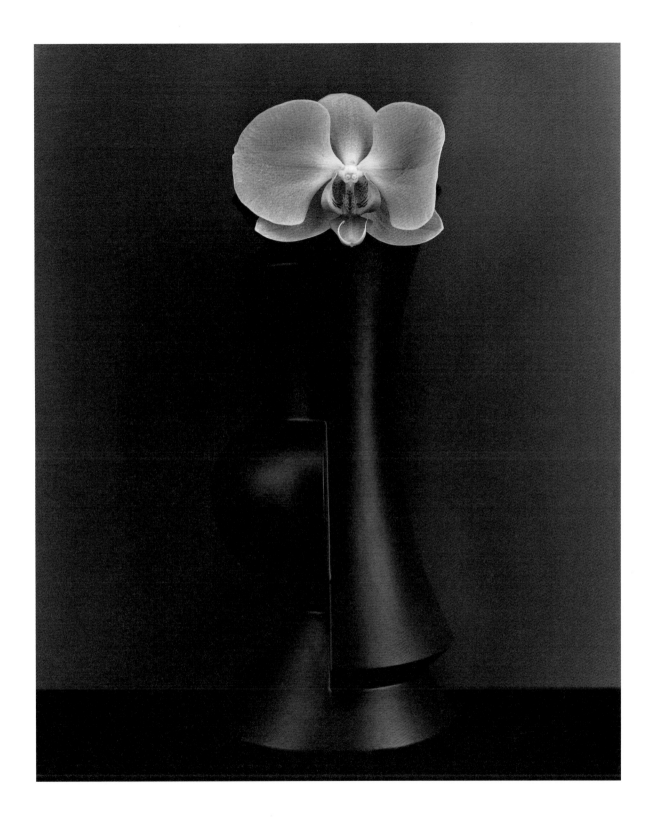

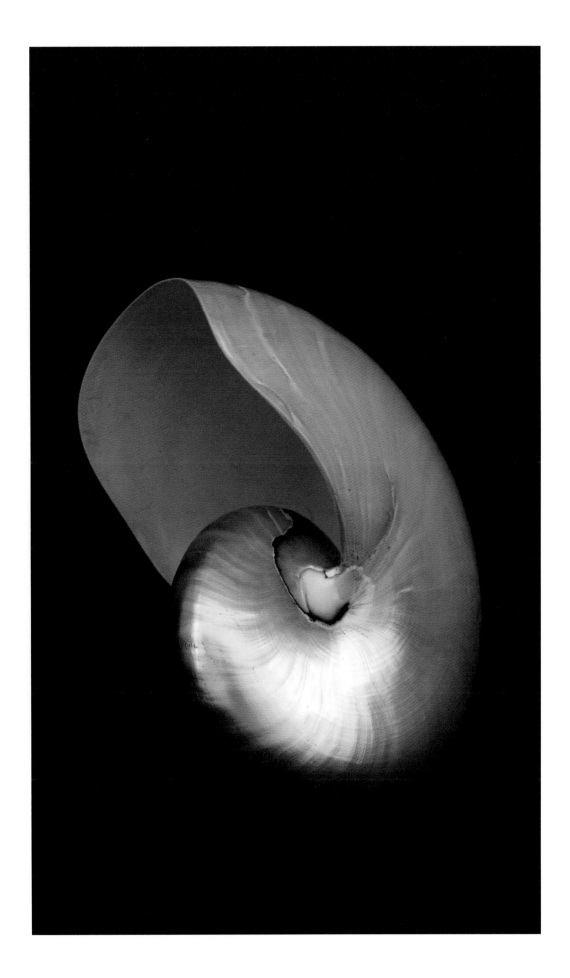

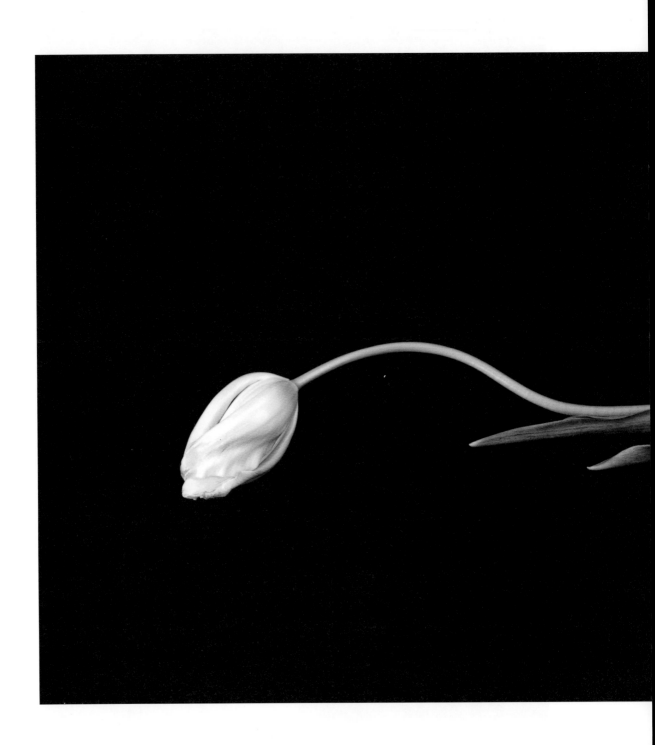

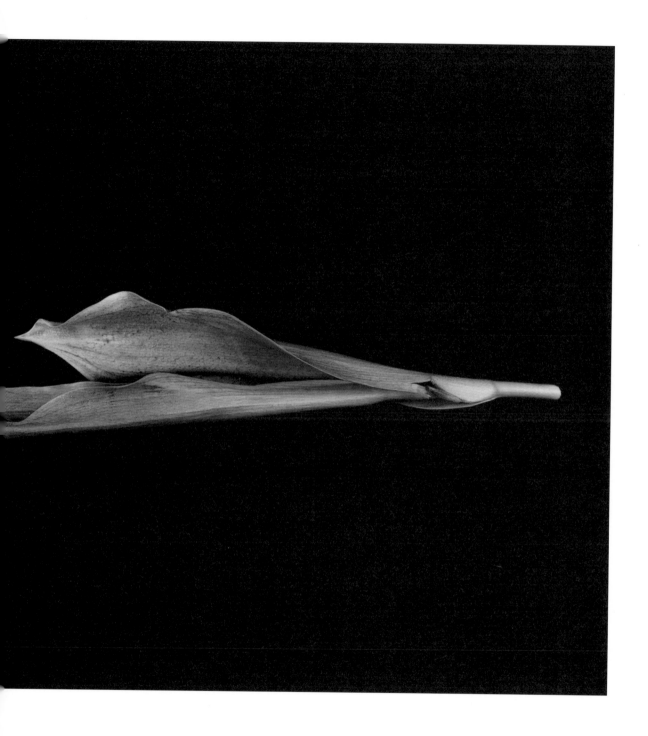

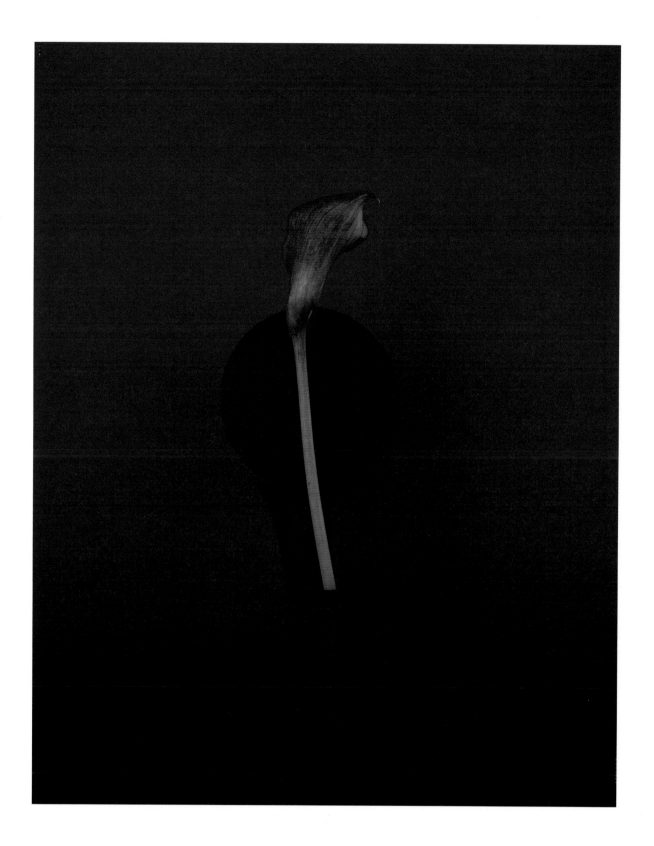

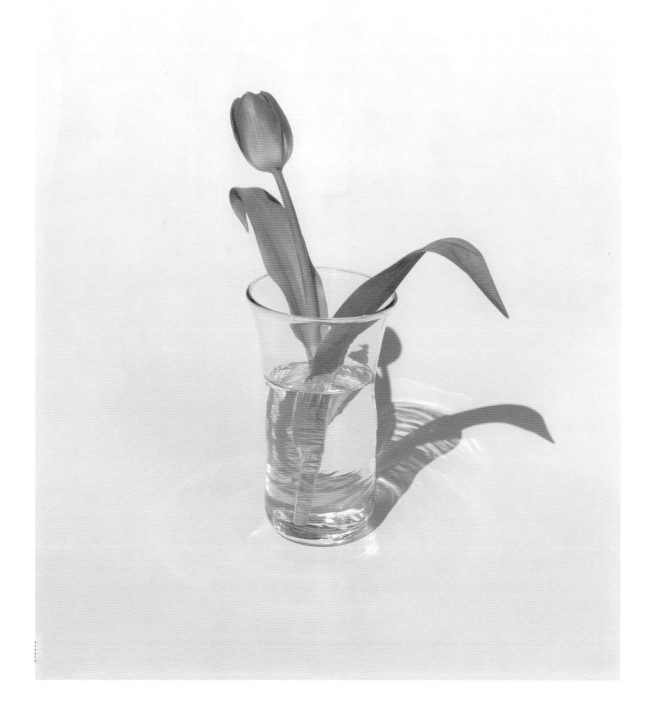

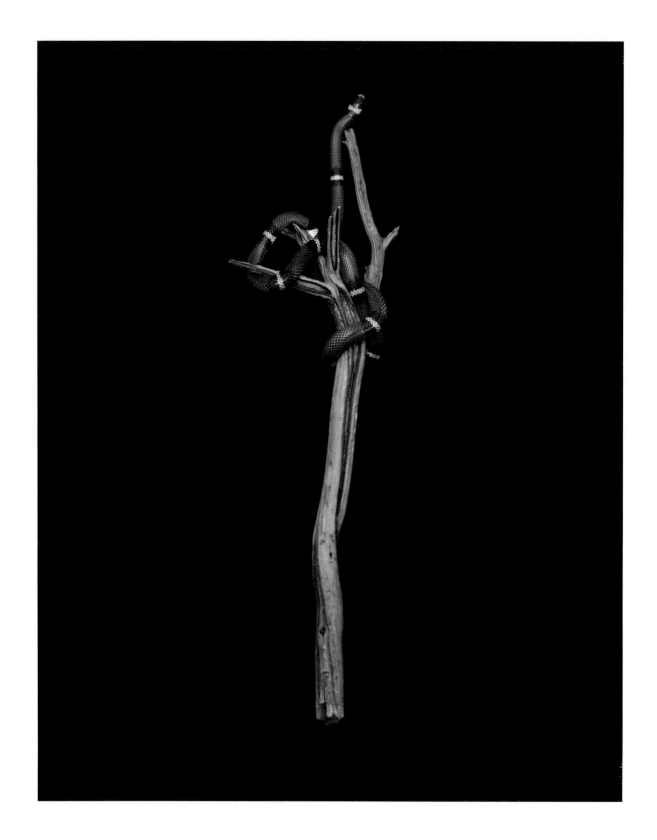

梅普尔索普遗作

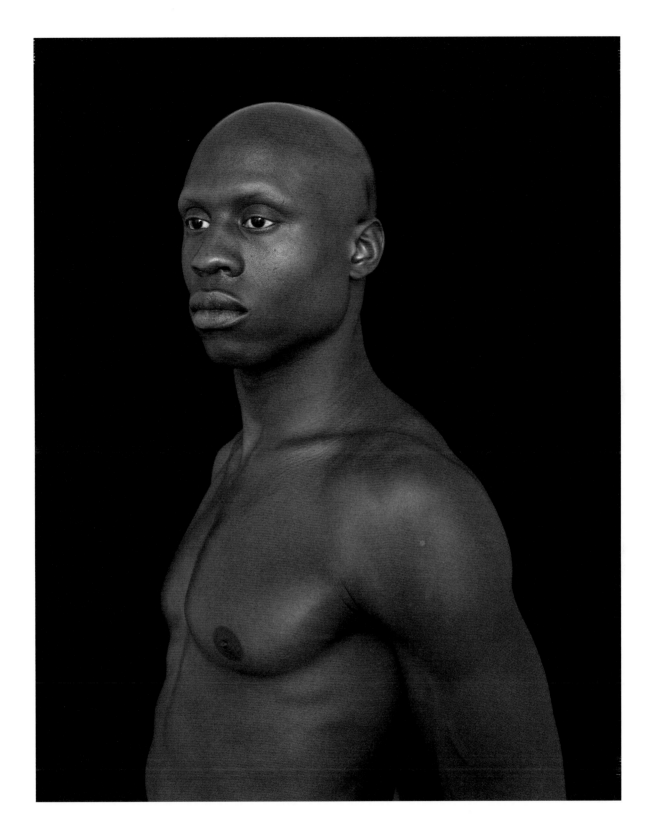

梅普尔索普遗作

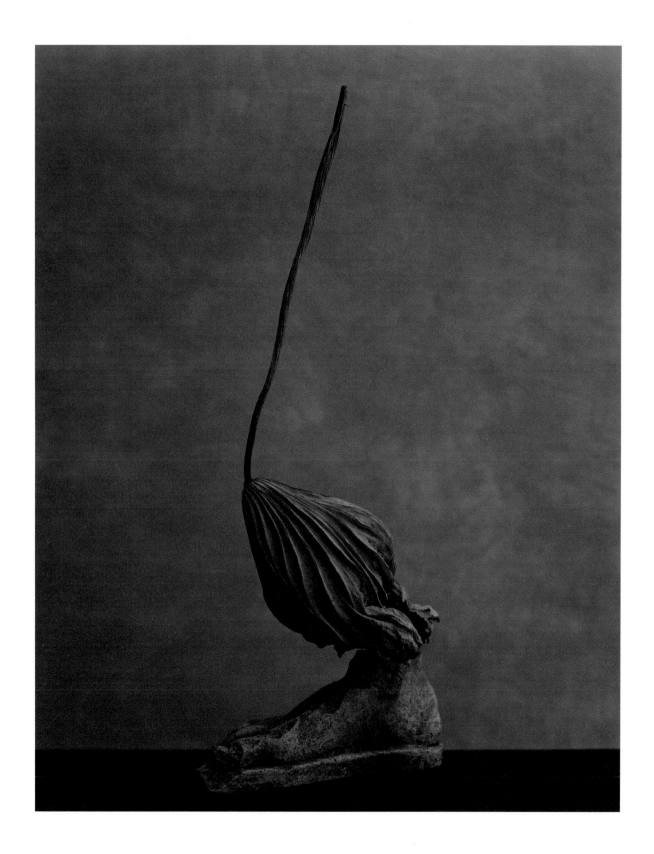

静

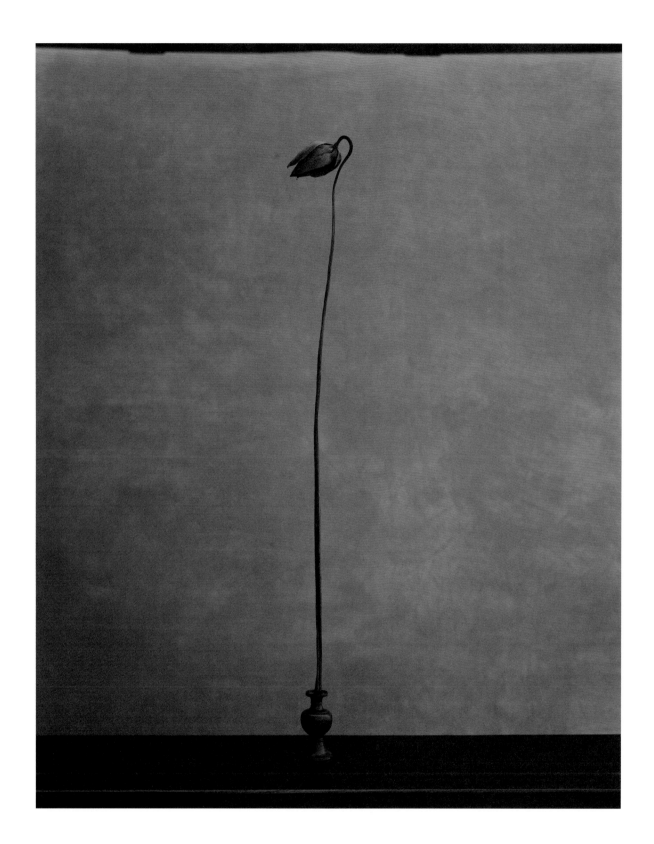

静

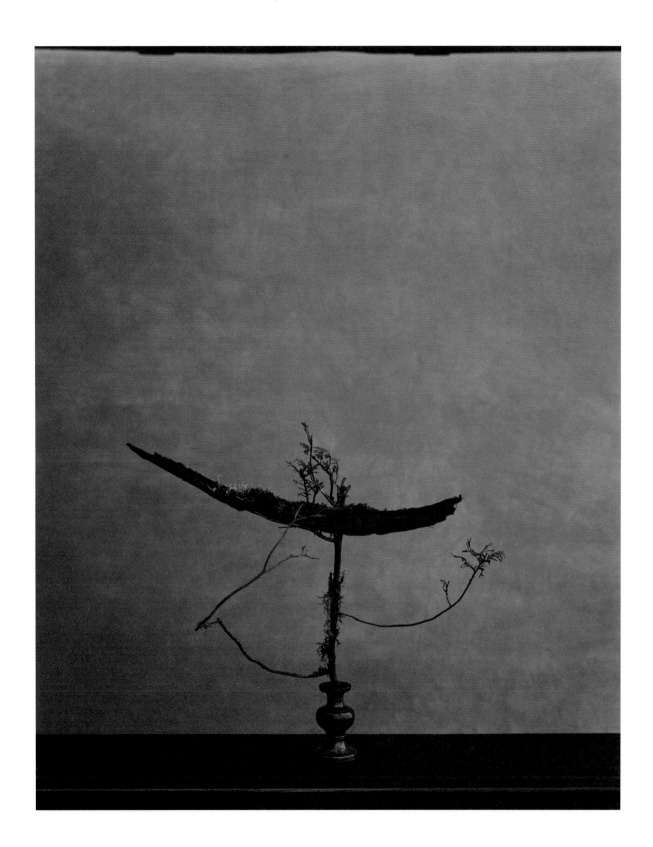

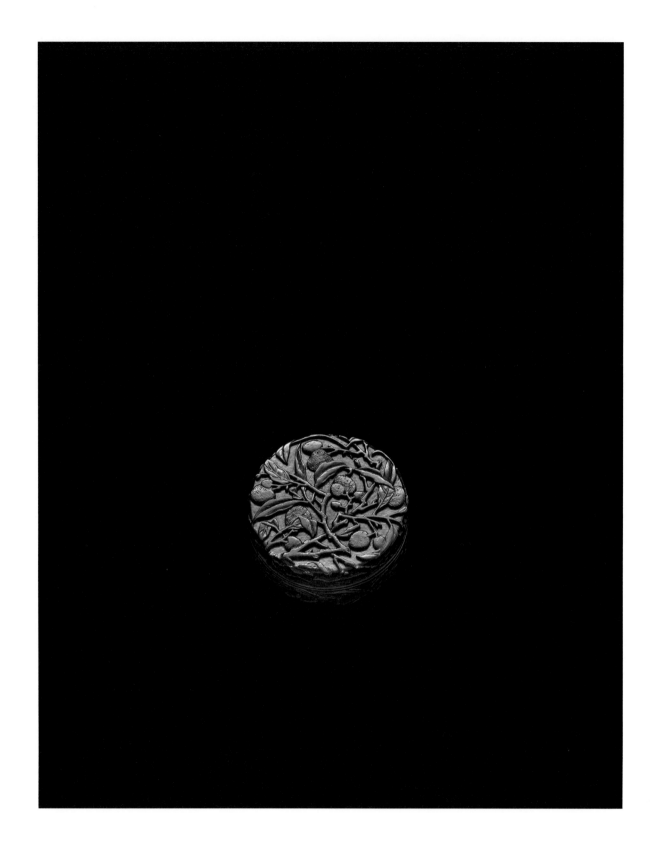

明 李文甫 折枝荔枝紫檀香盒

明 李文甫 饕餮纹紫檀香盒

明 汪中山 经之墨

明 鲍天成 文水沉香腕几

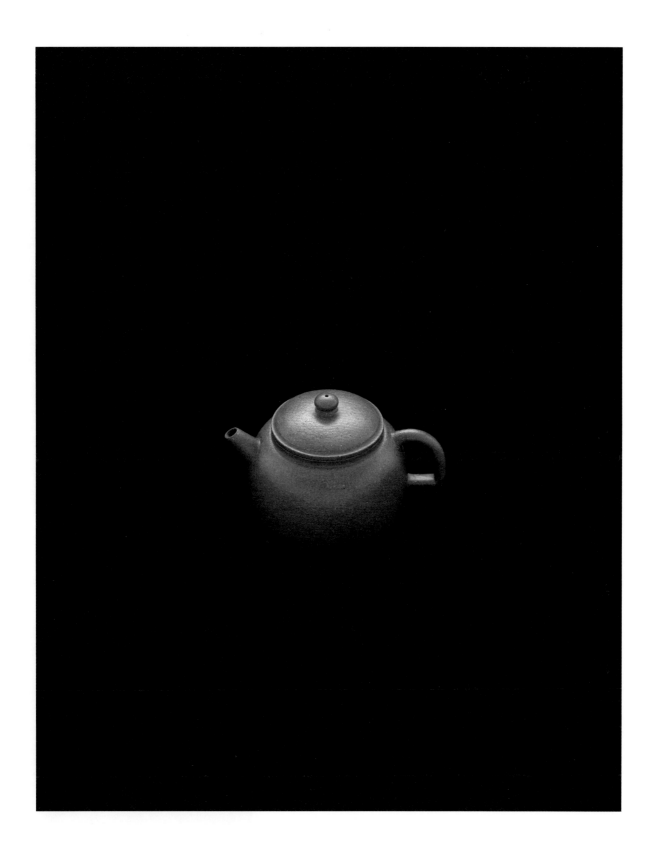

明 李仲芳 净绿轩紫砂壶

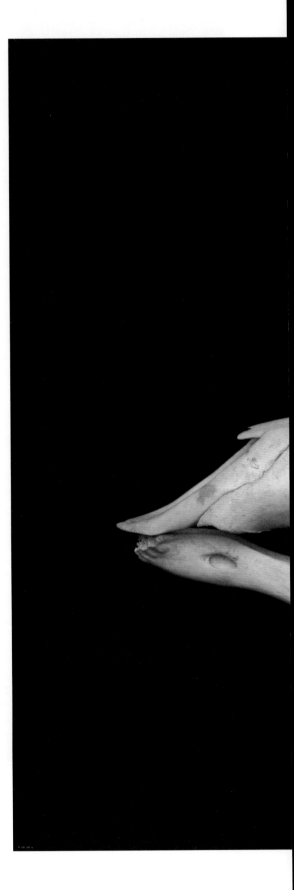

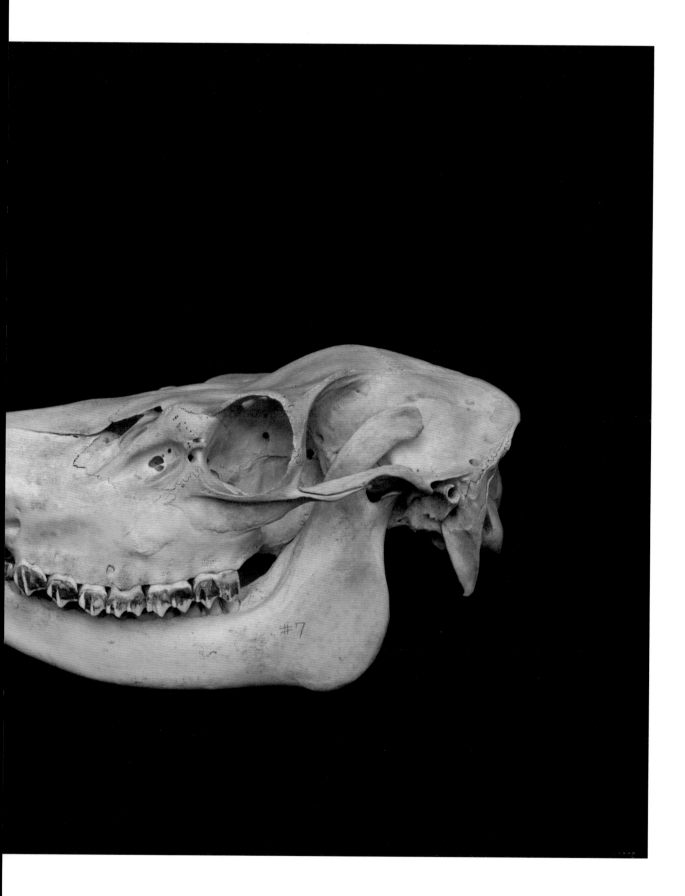

马鹿（雌）鹿科

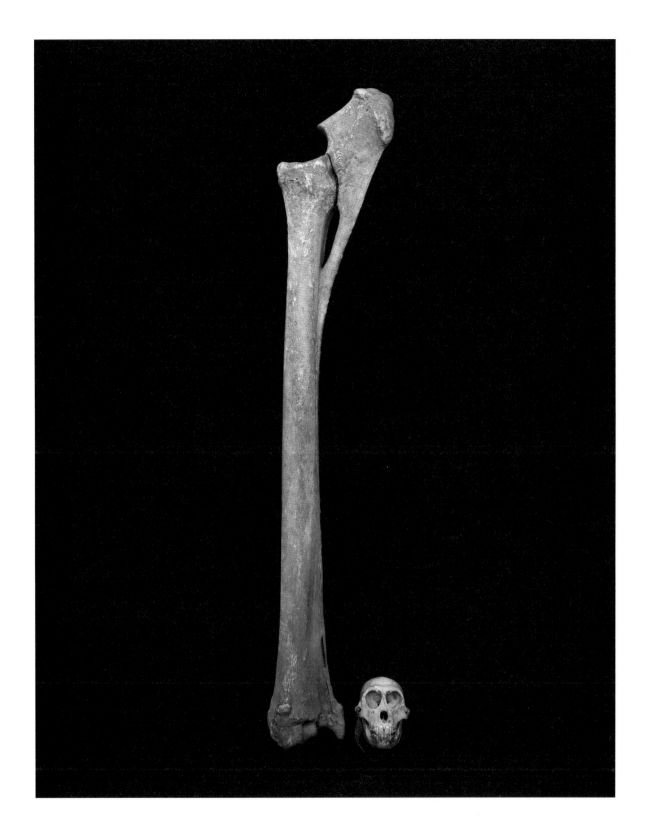

前臂骨（左）日本猕猴　猴科（右）

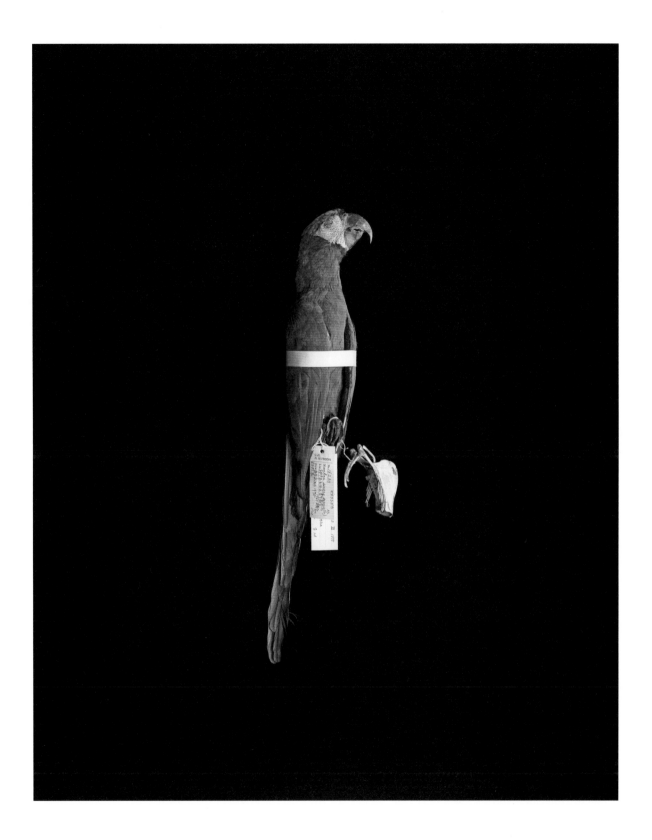

栗额金刚鹦鹉（雄）

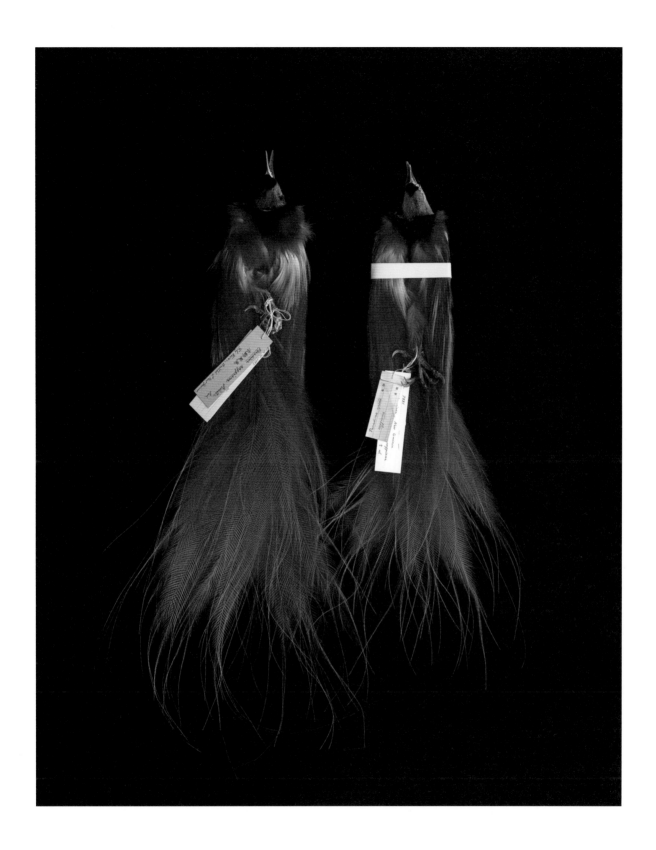

新几内亚极乐鸟（雄）

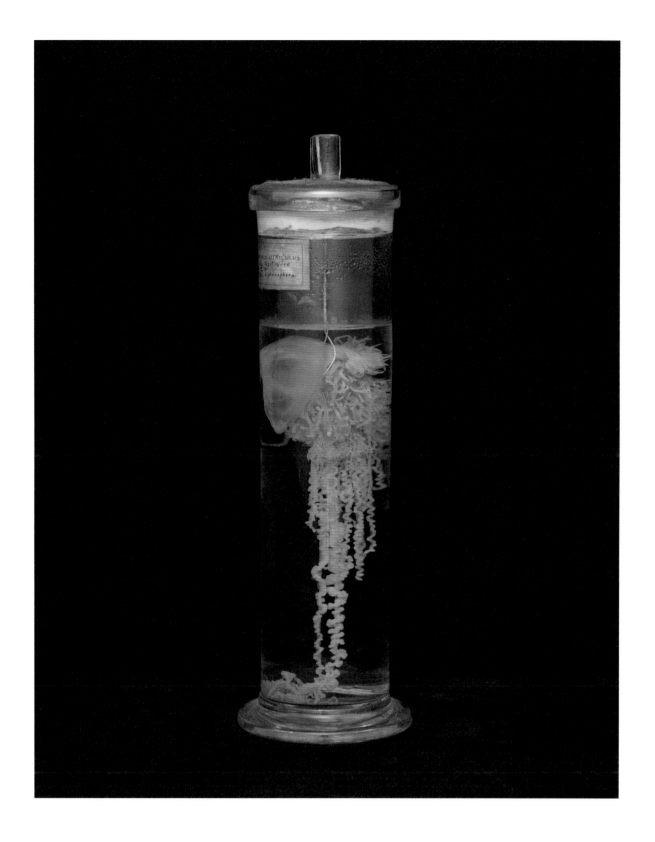

僧帽水母　僧帽水母科

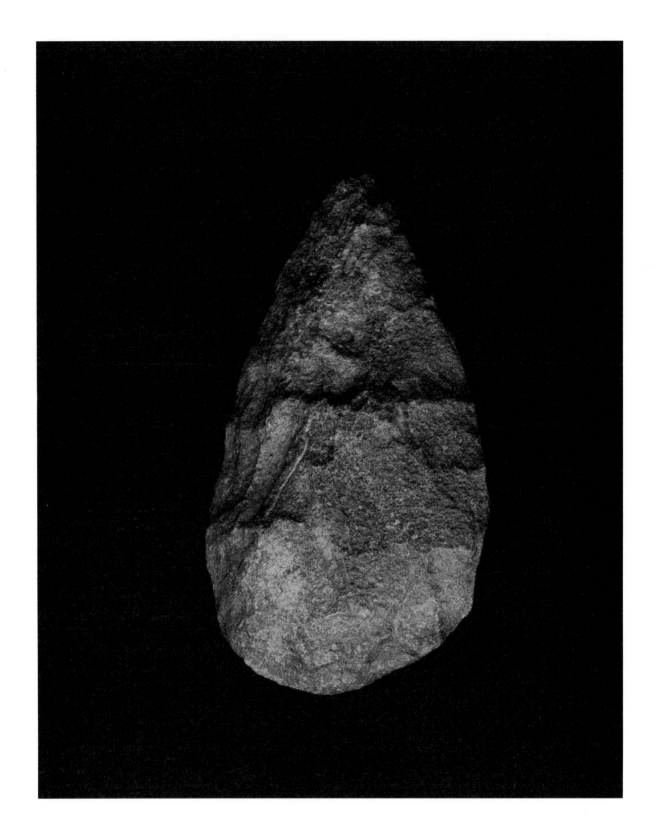

手斧（非洲）

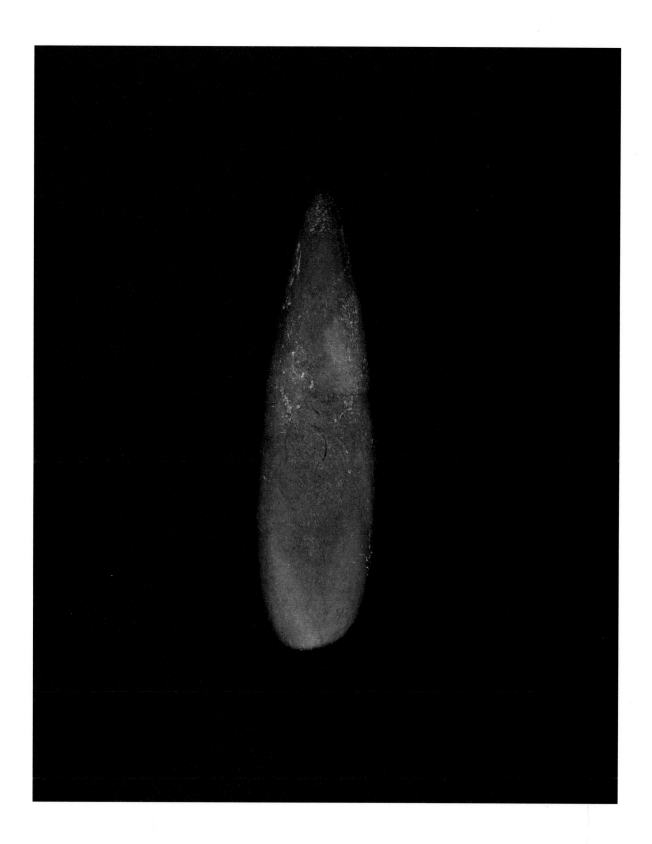

石斧（日本）

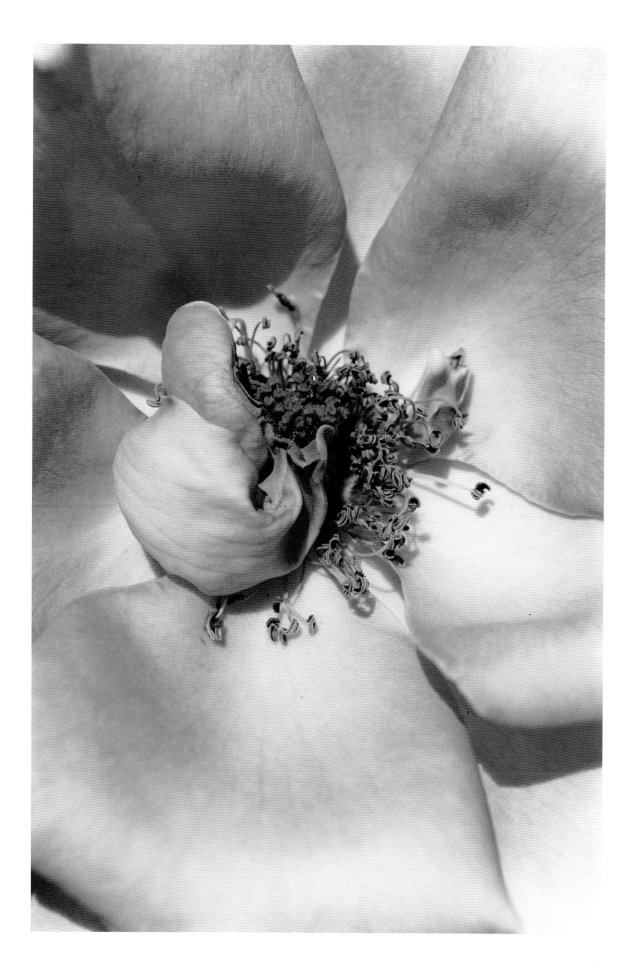

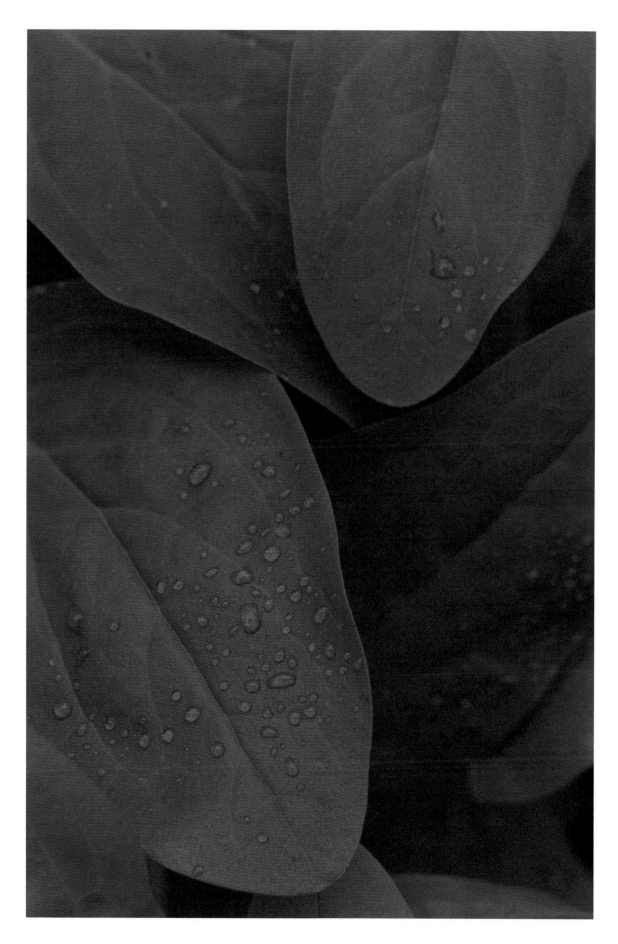

春绿

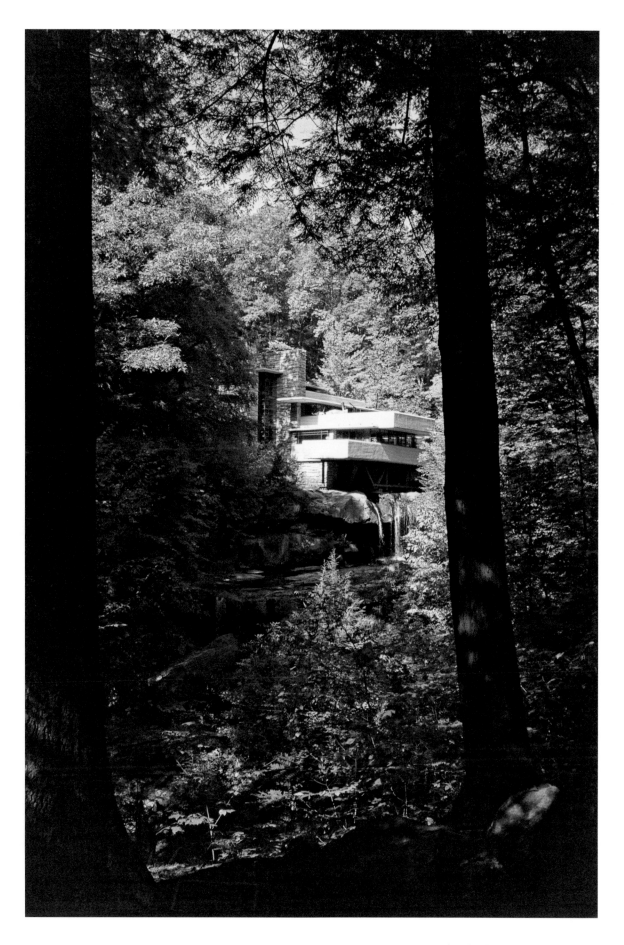

弗兰克·劳埃德·赖特：流水别墅

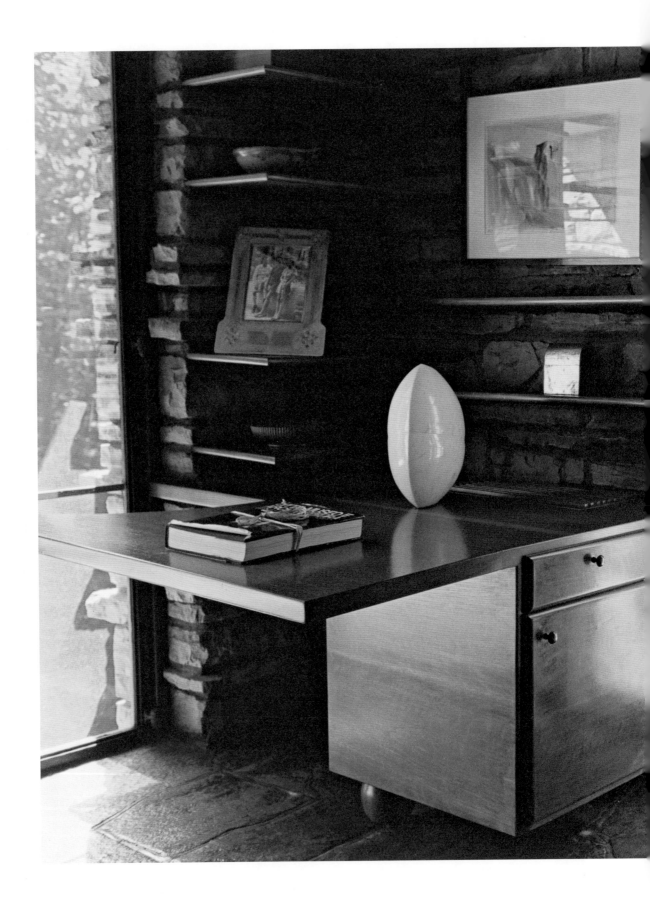

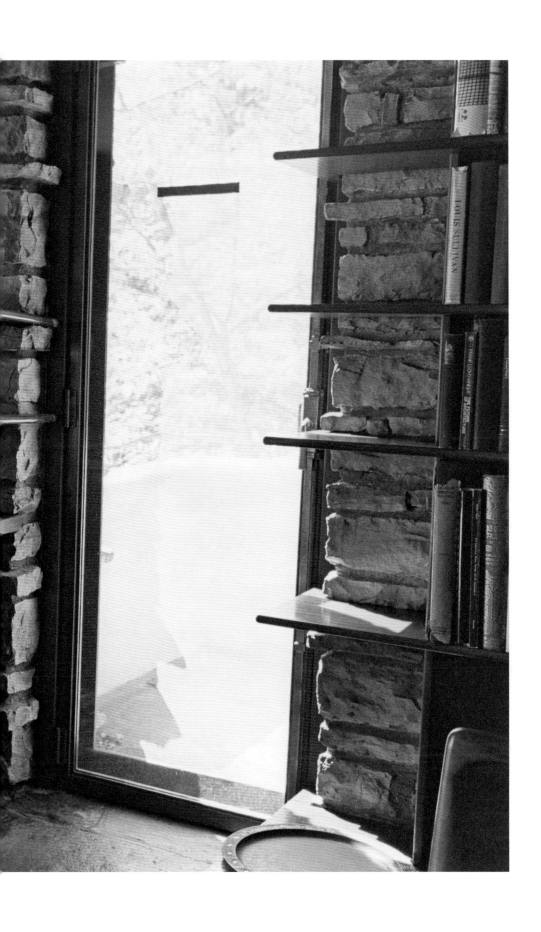

弗兰克·劳埃德·赖特：流水别墅

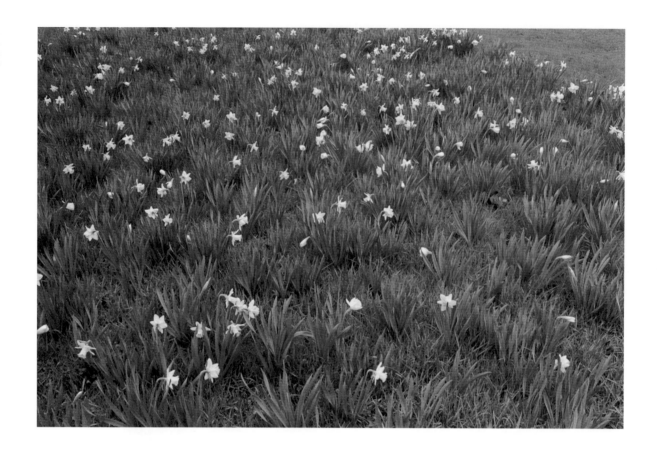

普莱诺　2003

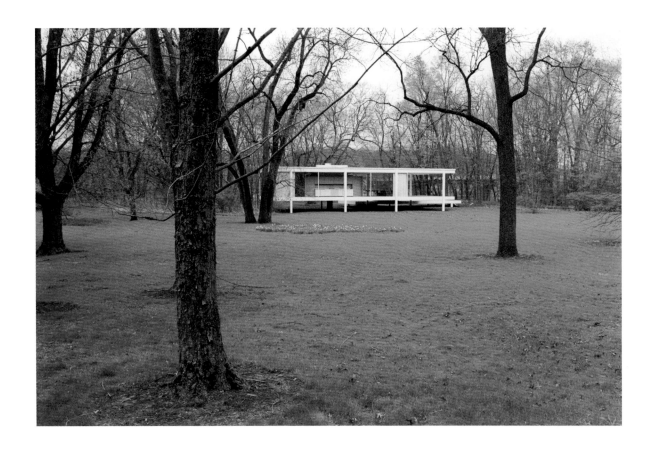

密斯·凡·德·罗：范斯沃斯住宅

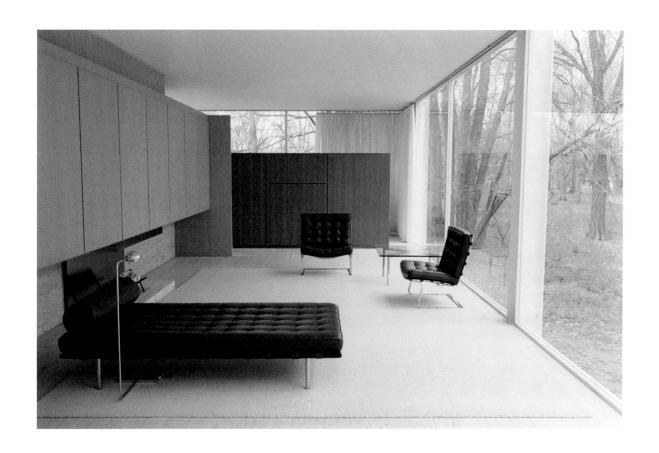

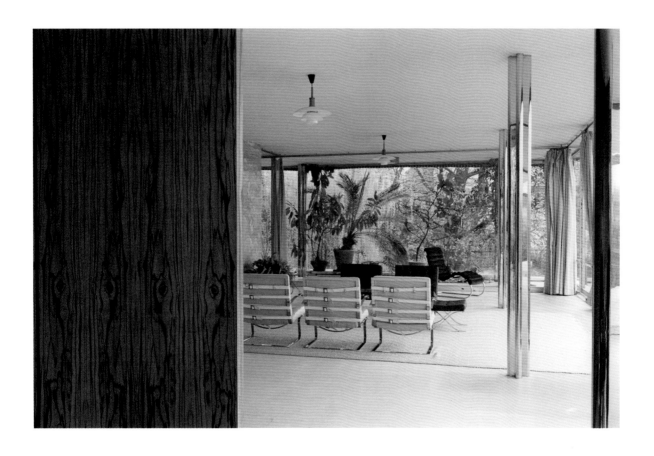

密斯·凡·德·罗：图根哈特别墅

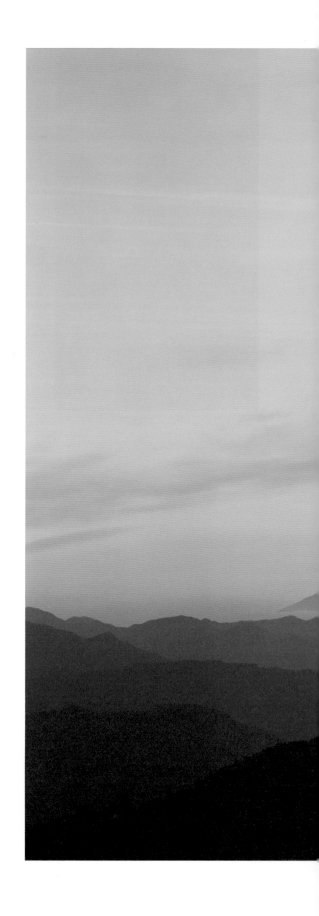

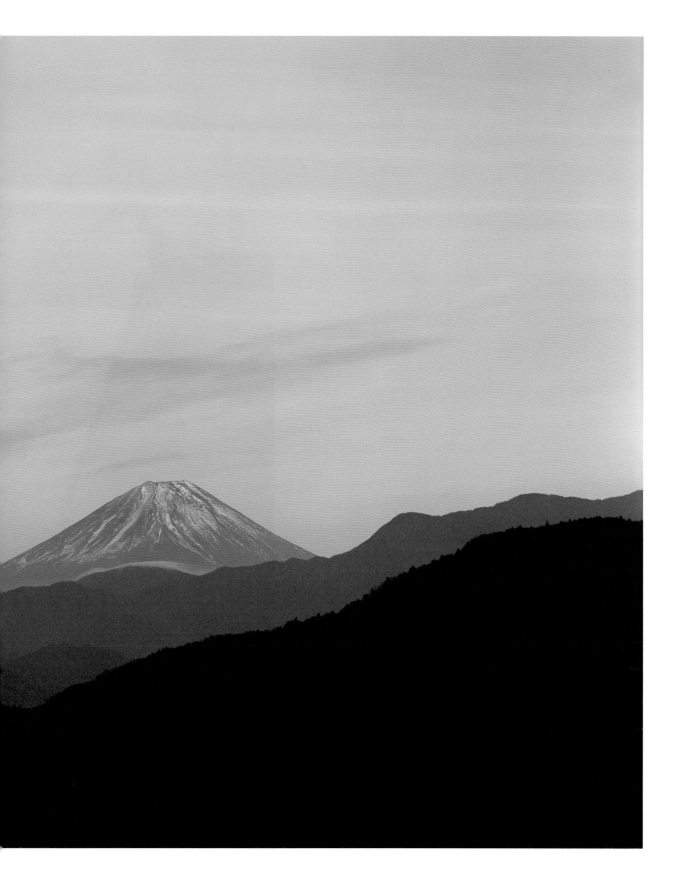

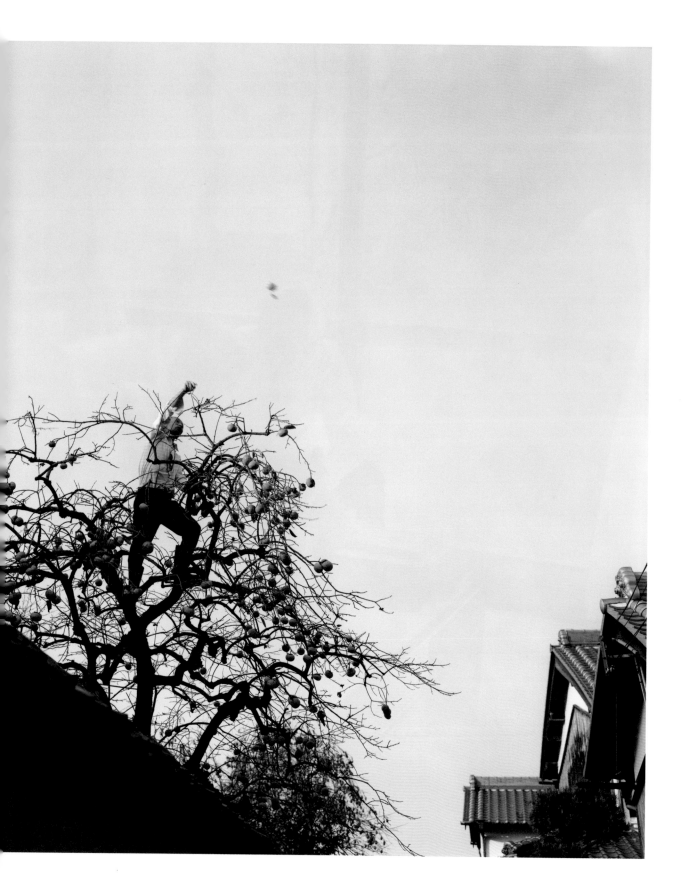

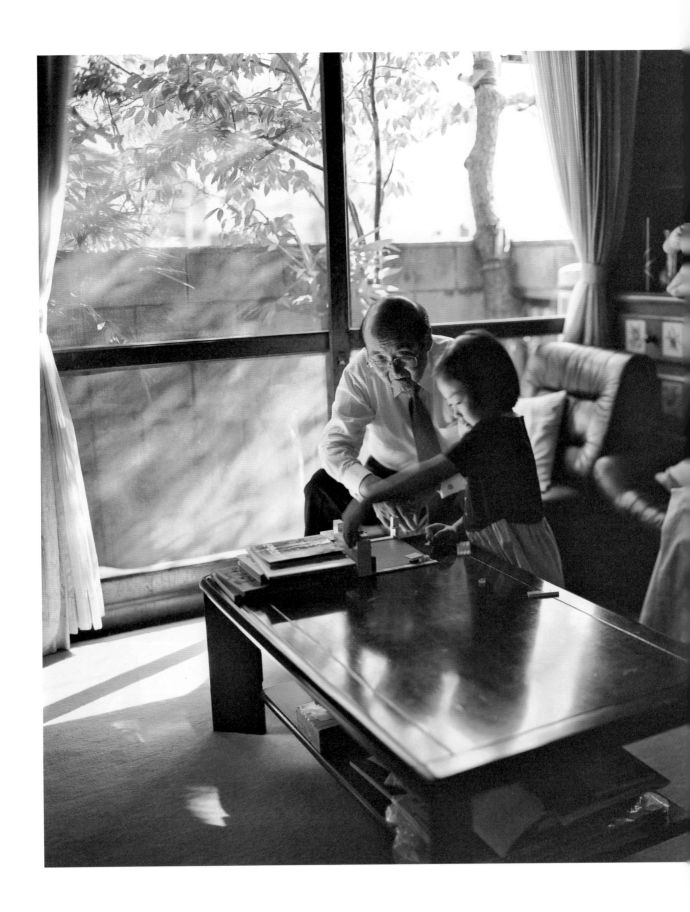

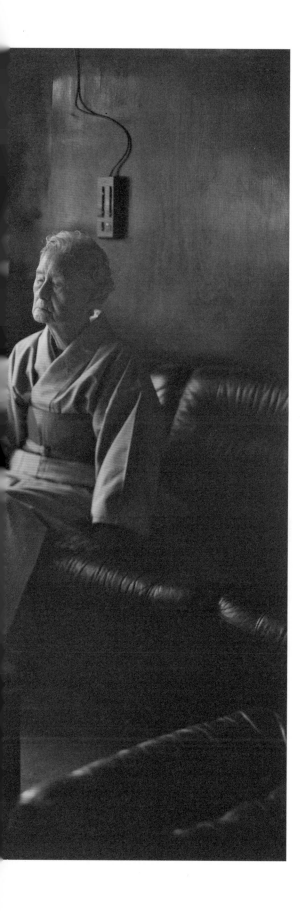

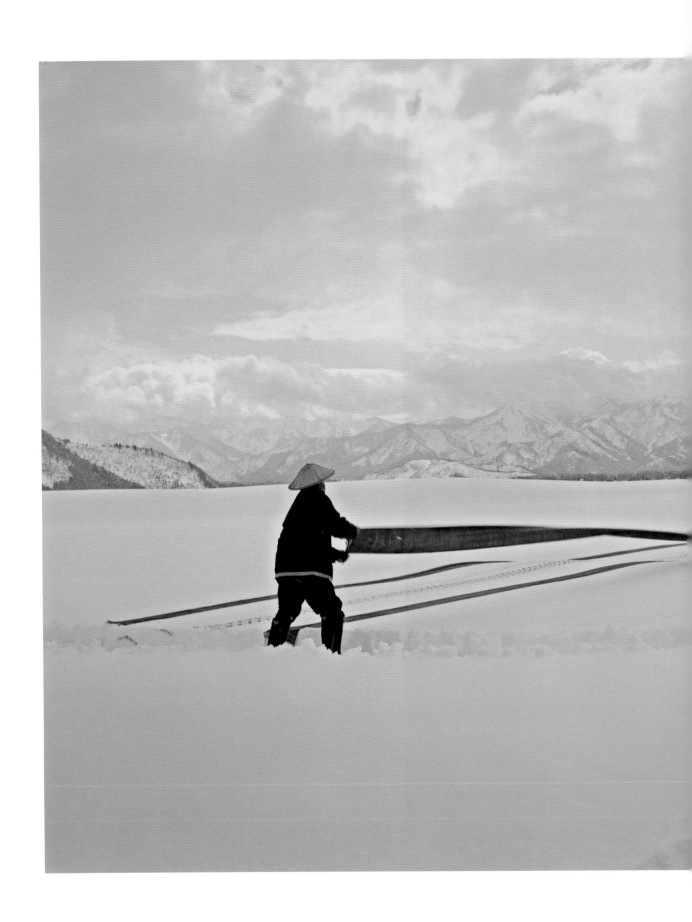

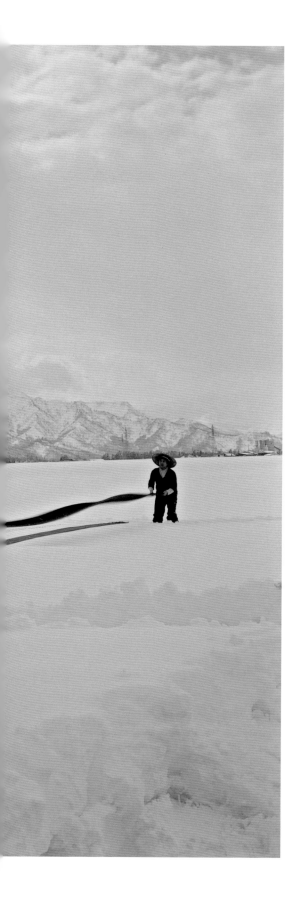

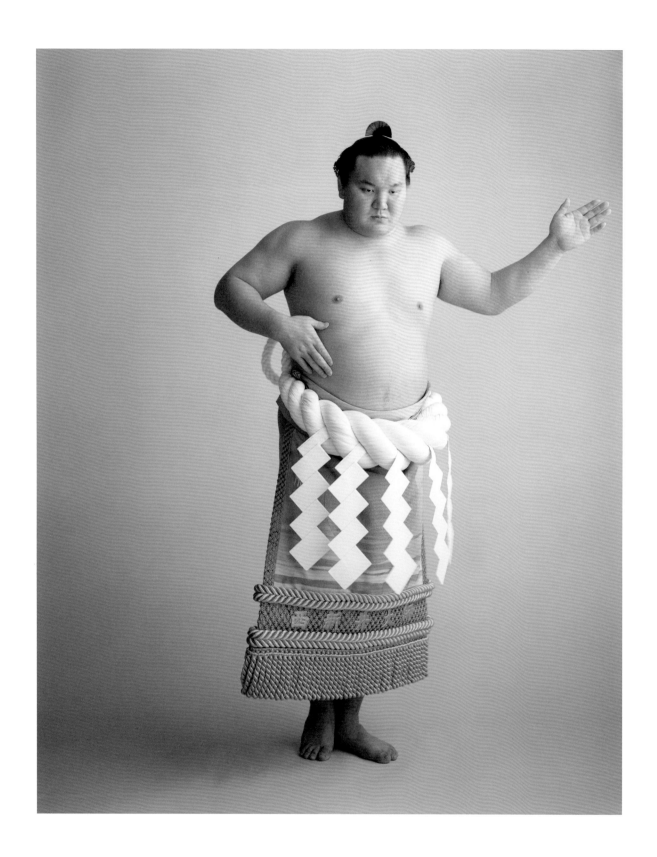

白鹏

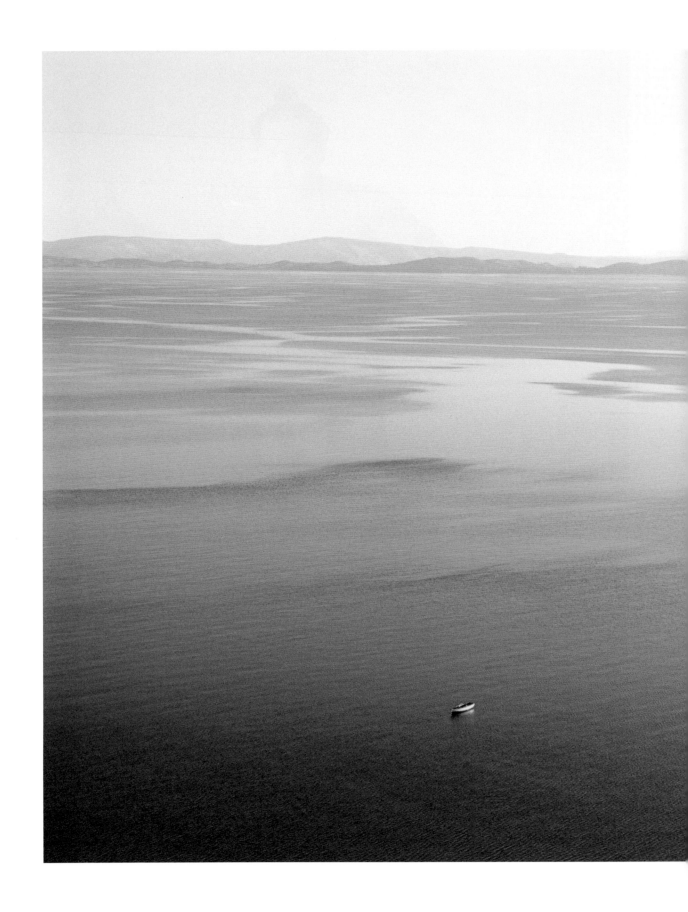

的的喀喀湖 2012

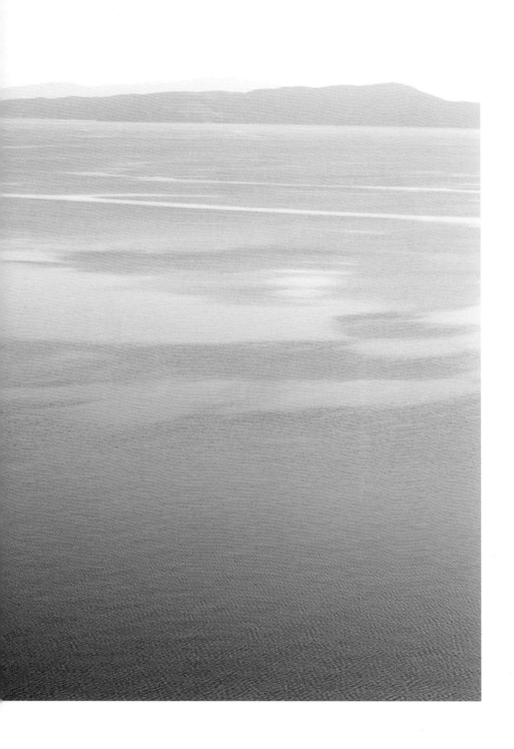

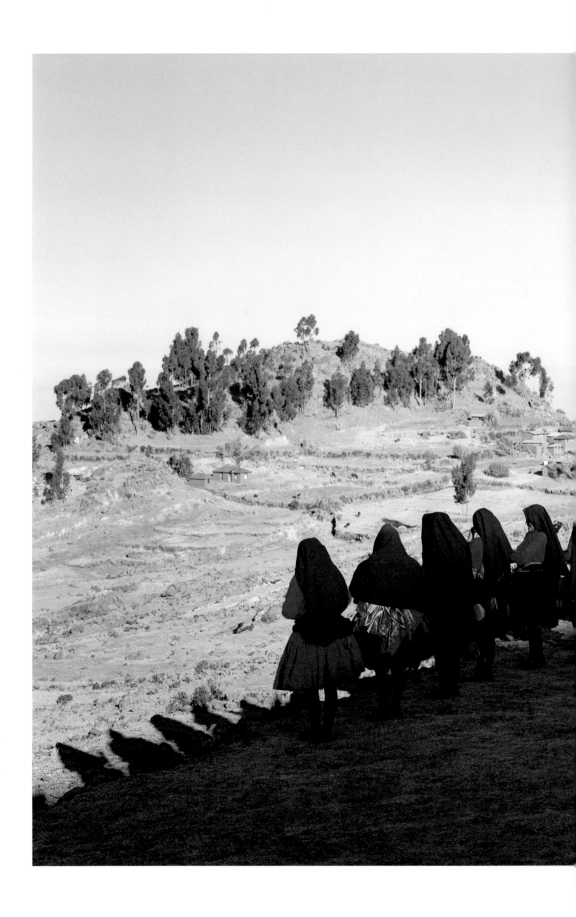

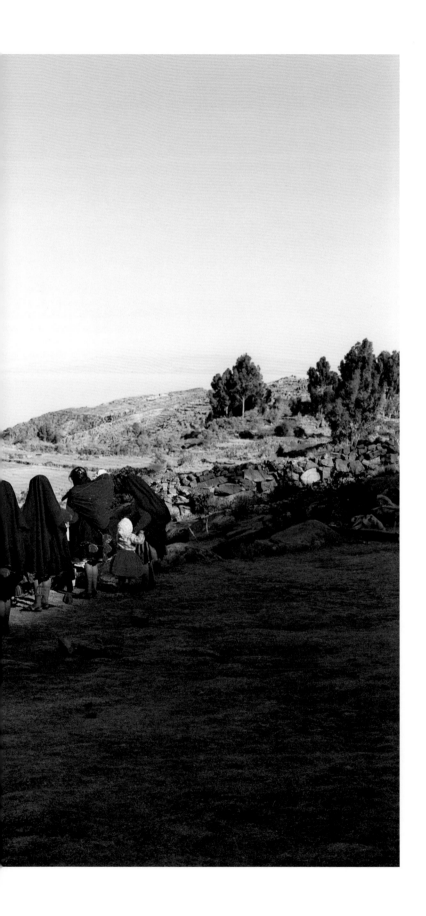

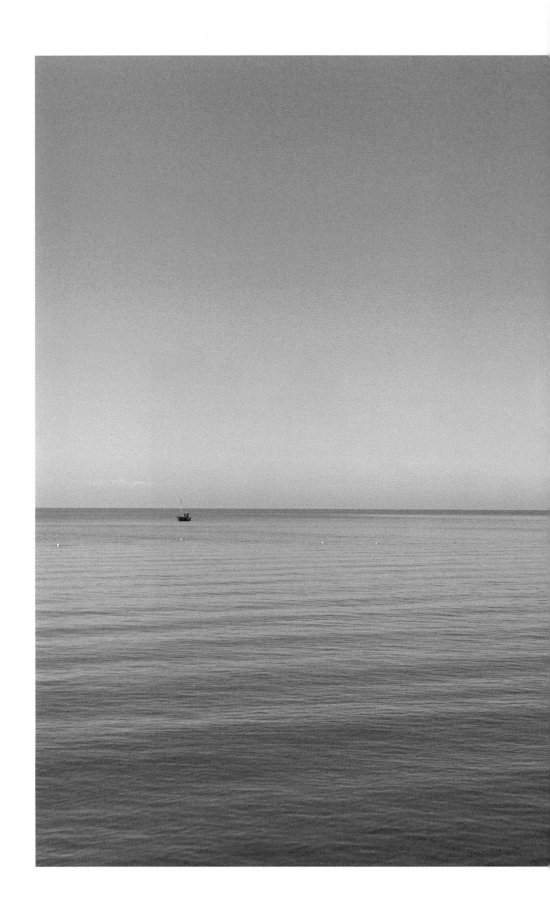

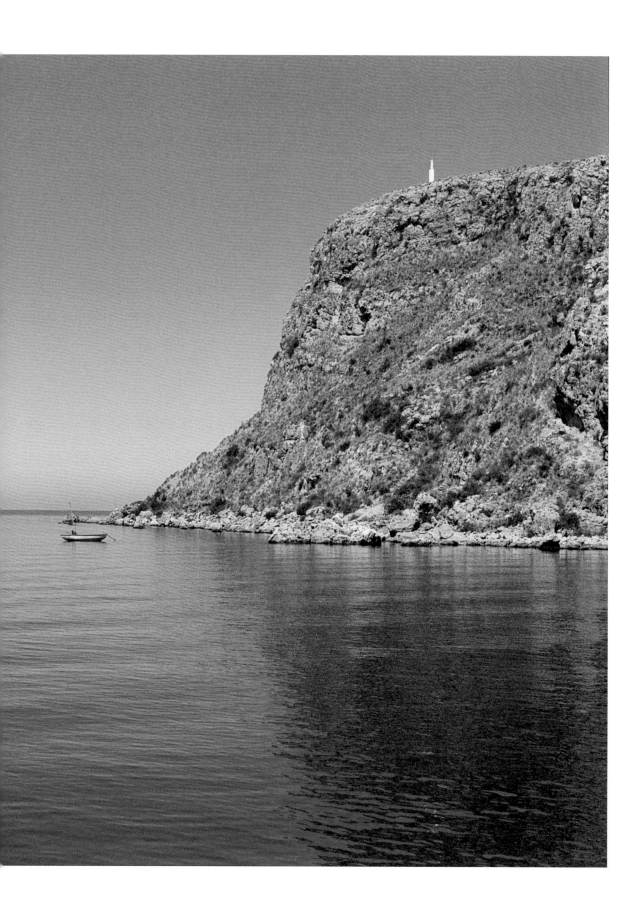

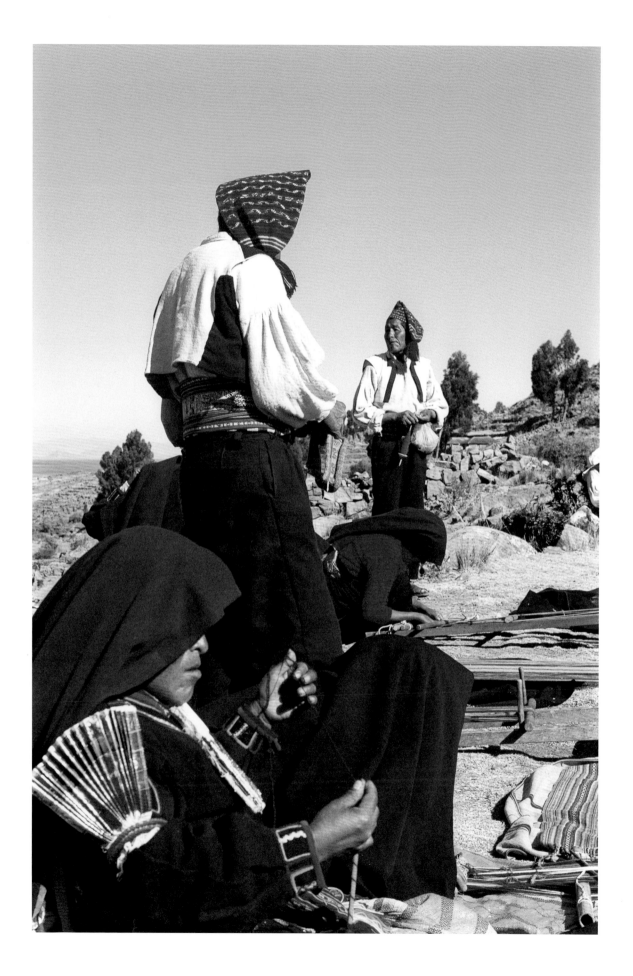

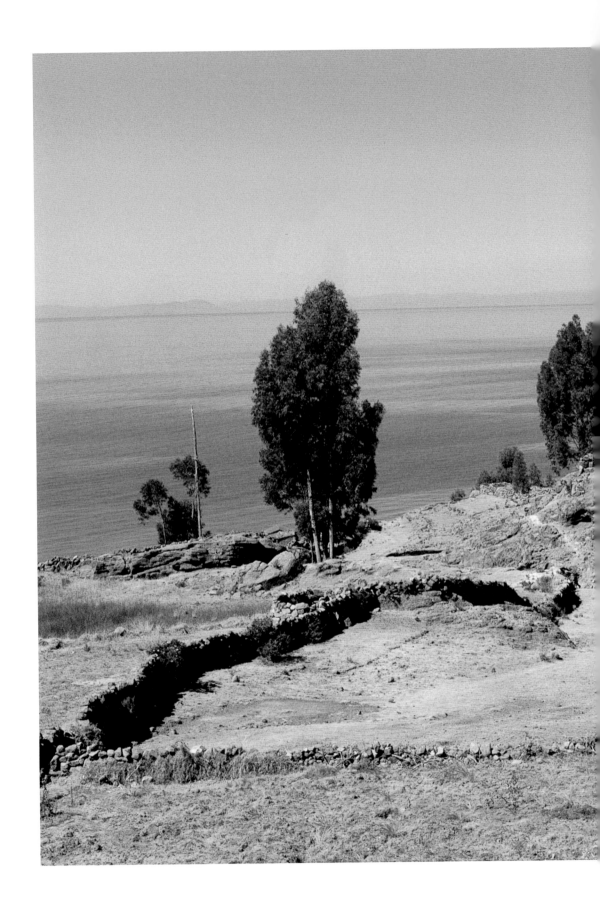

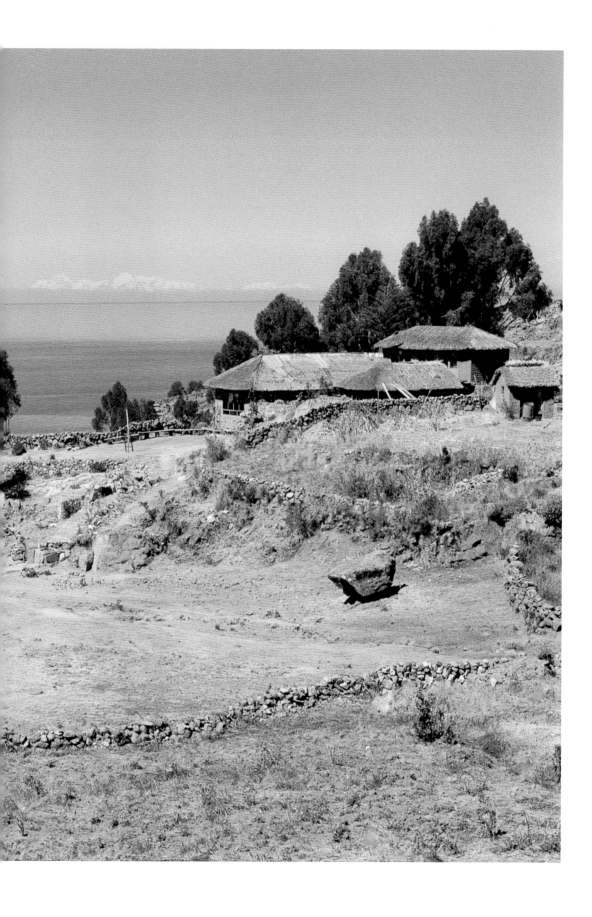

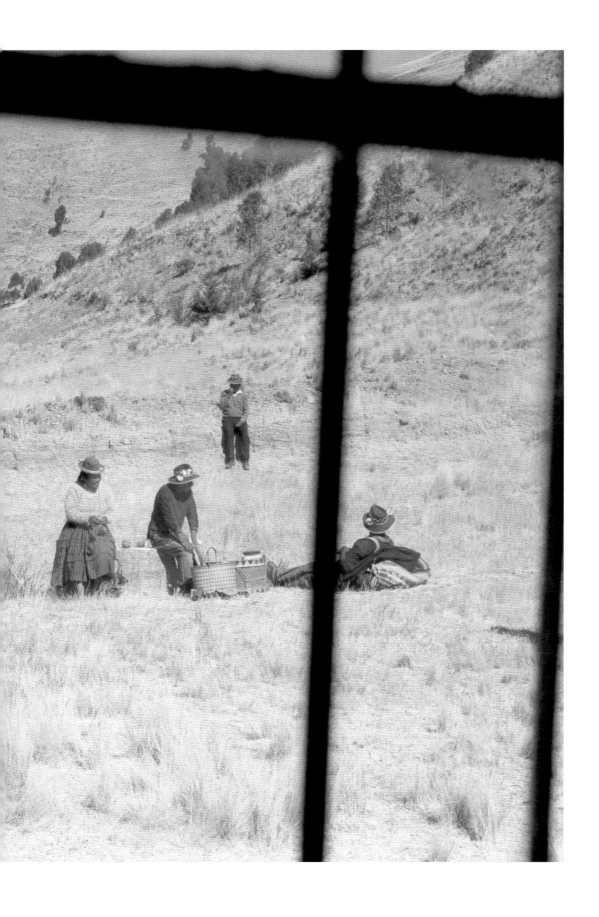

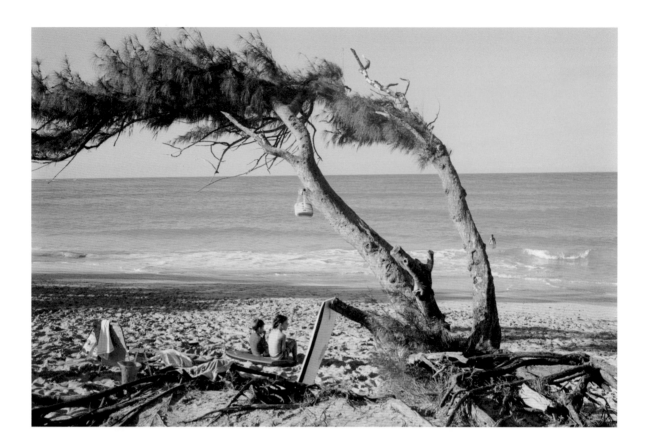

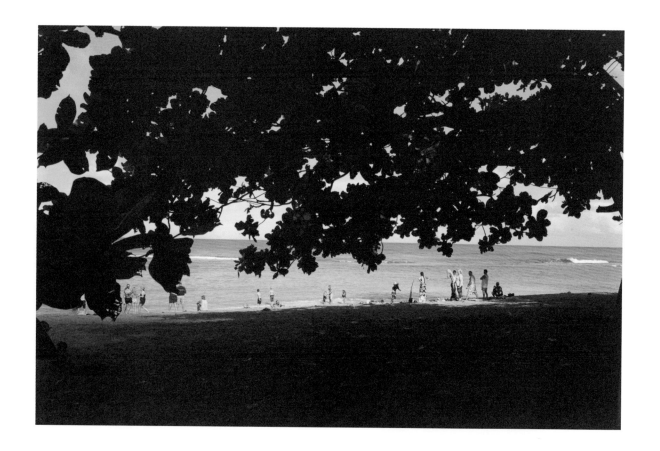

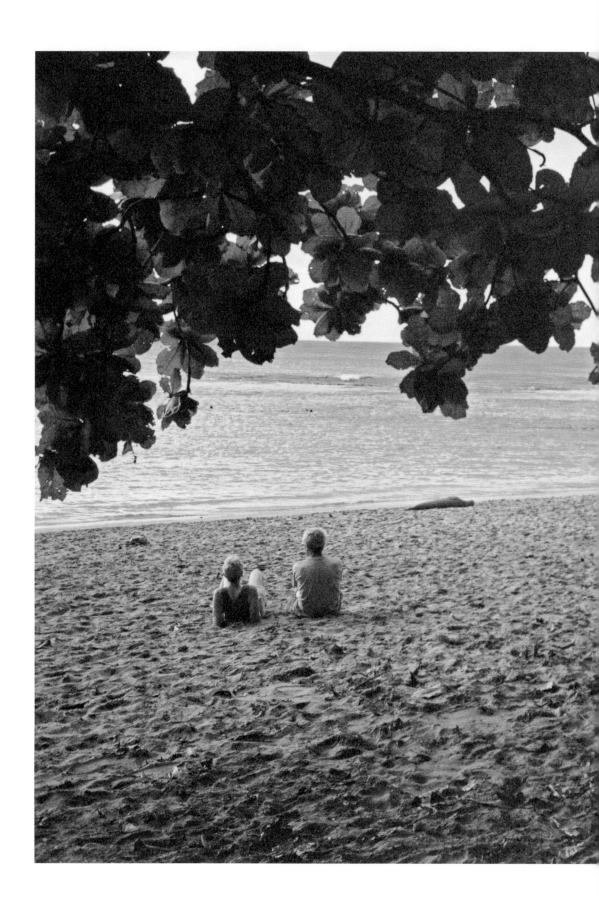

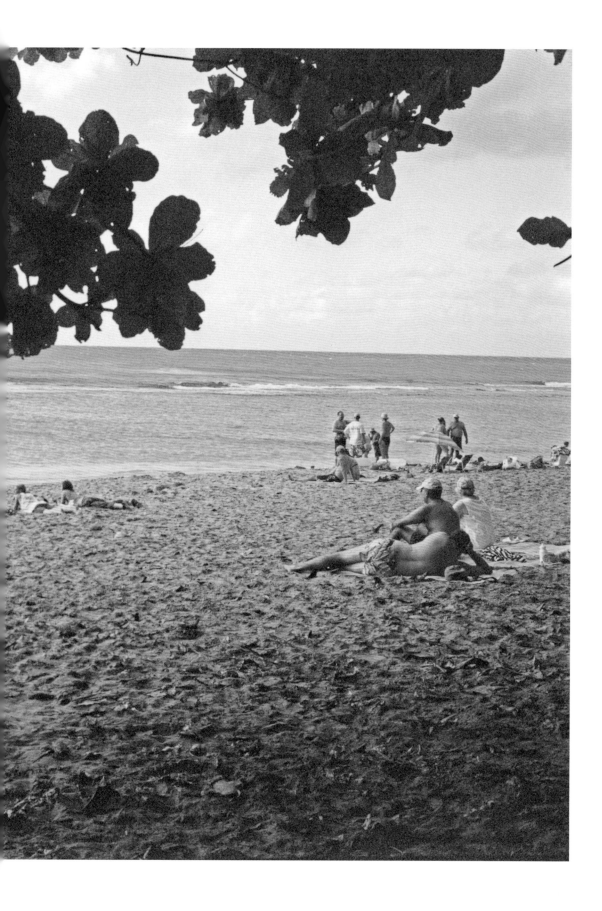

毛伊岛 2005

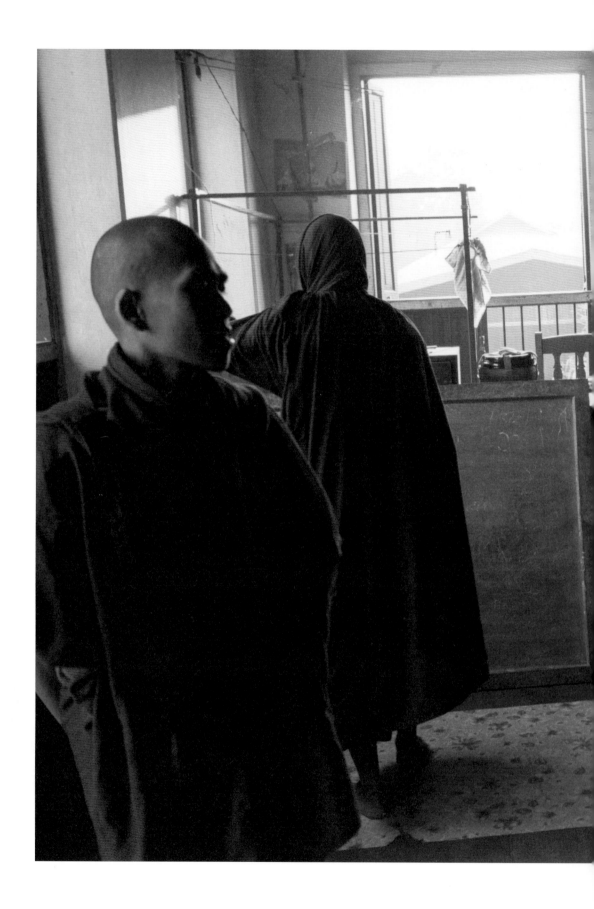

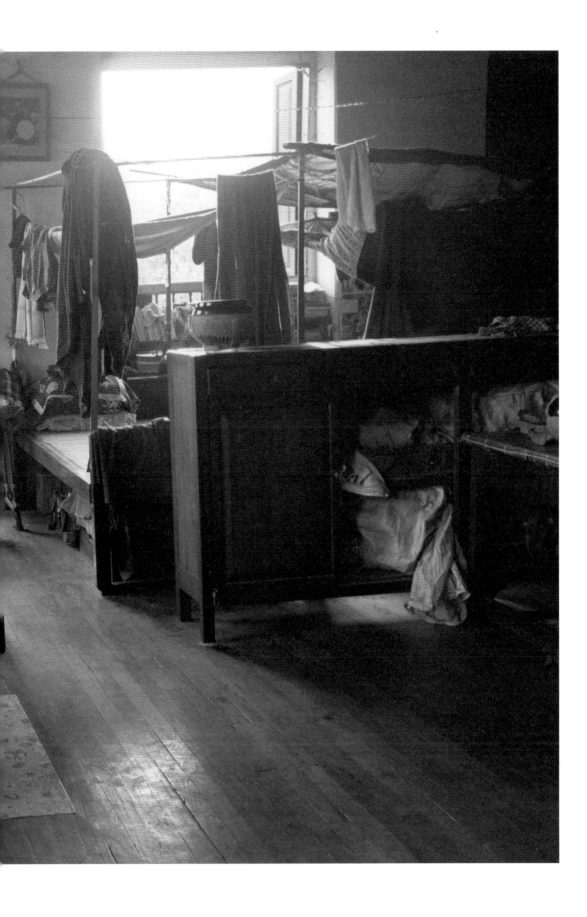

萨库修道院

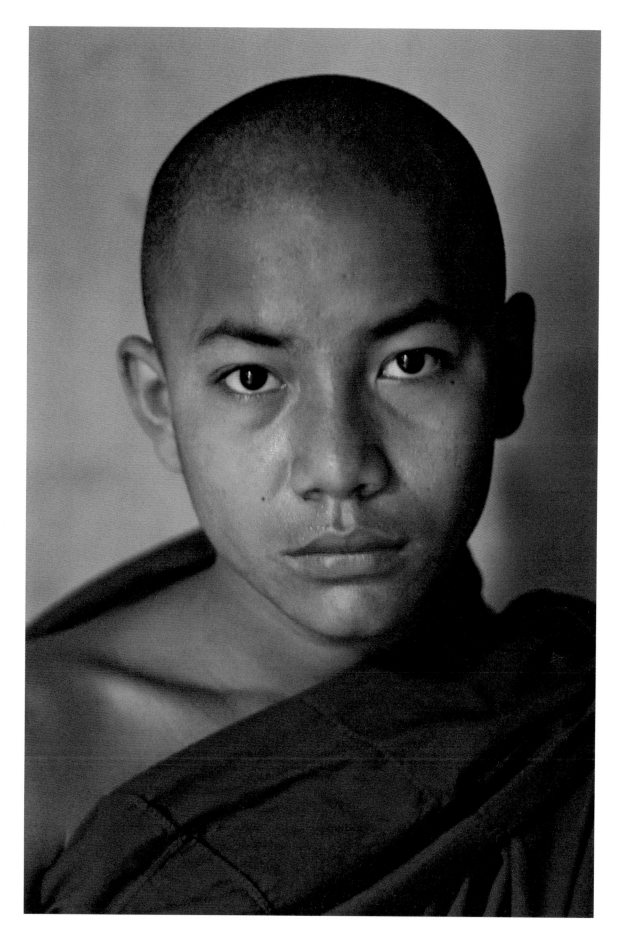

萨库修道院

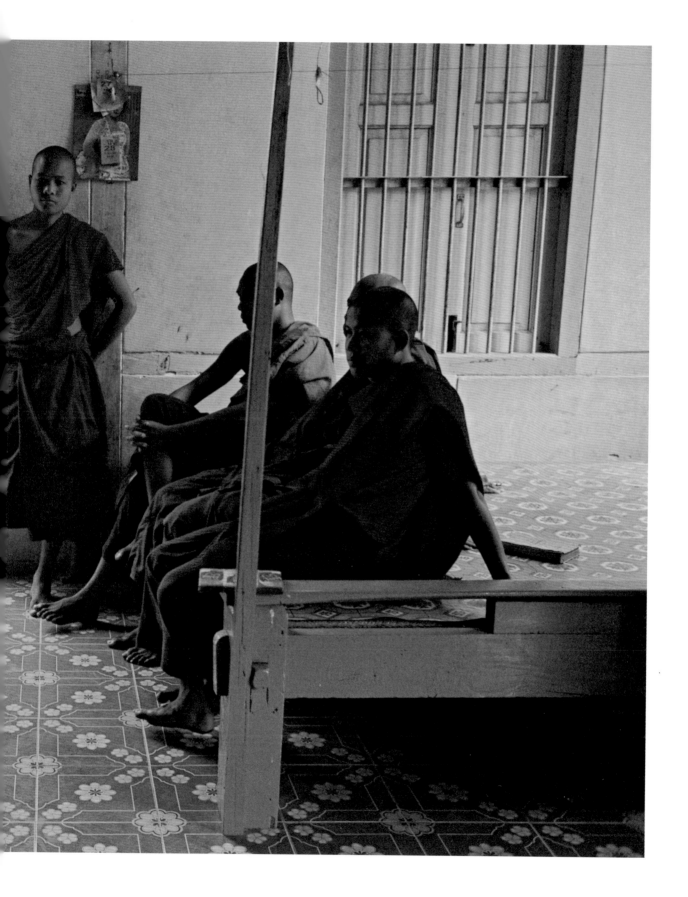

萨库修道院

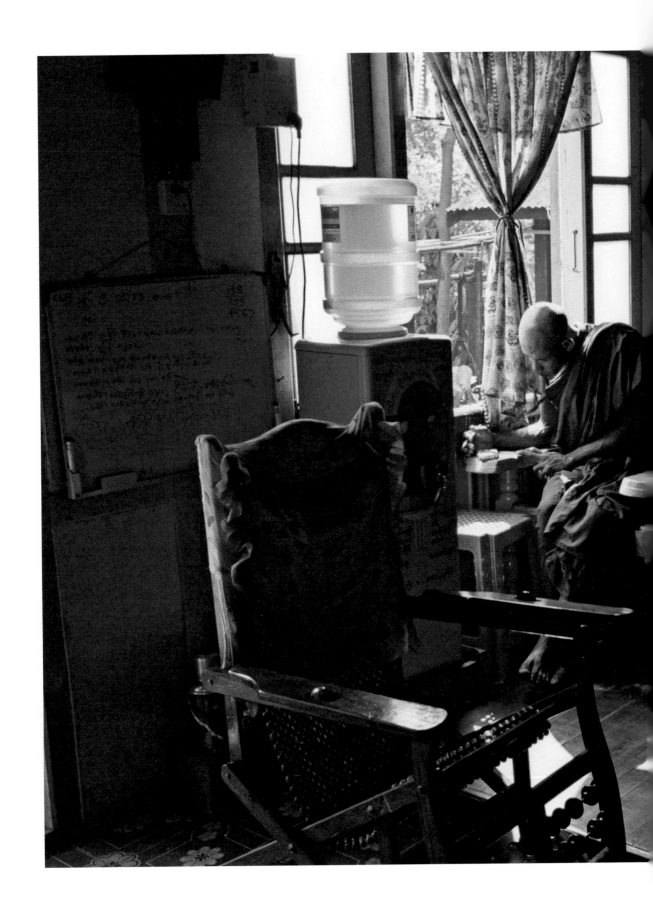

萨库修道院

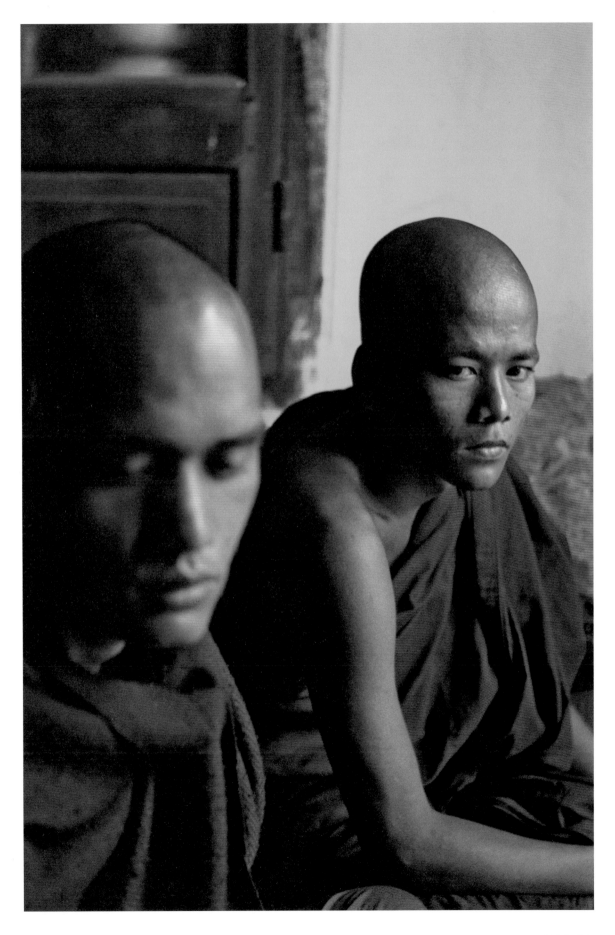

萨库修道院

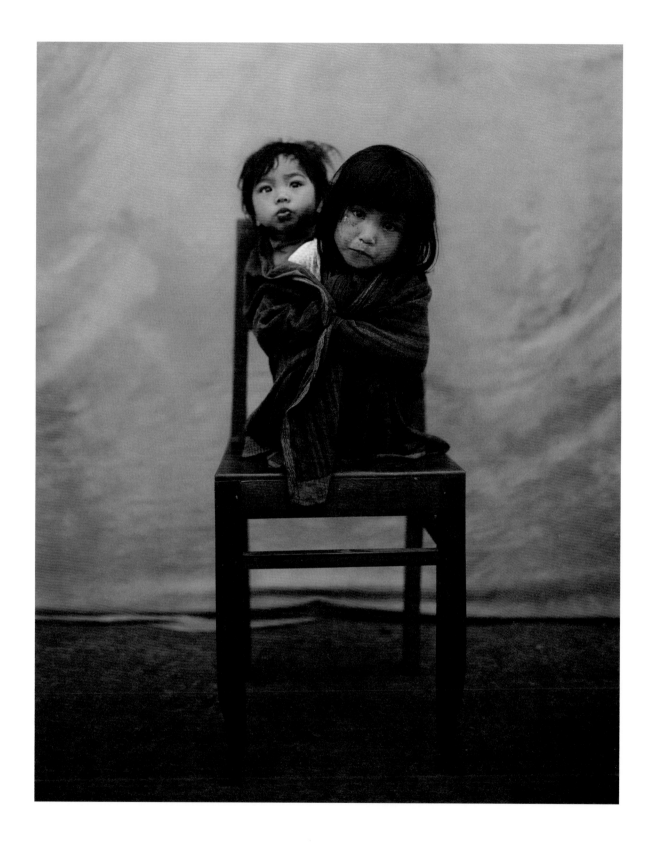

考特·西尔与克比尔

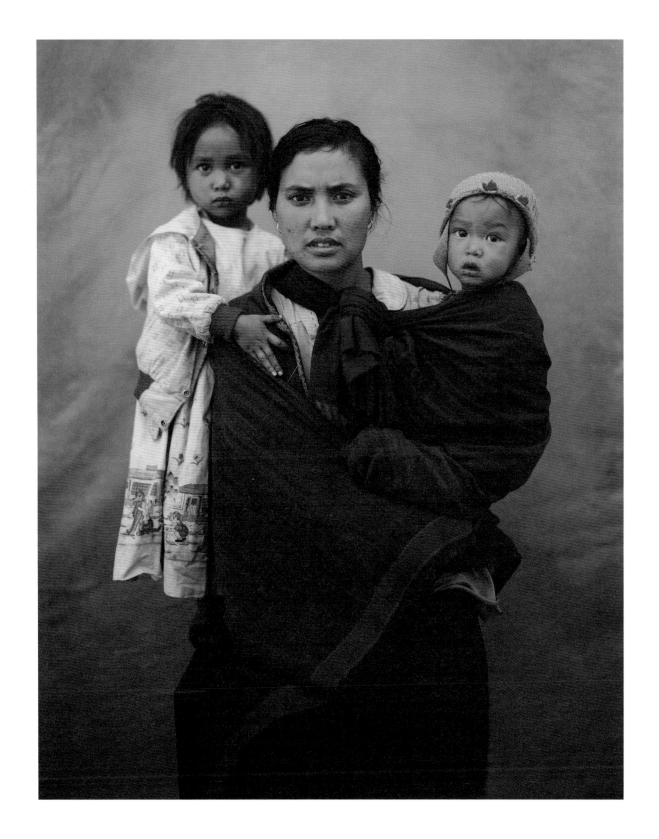

达戈特·格尔与她的孩子们

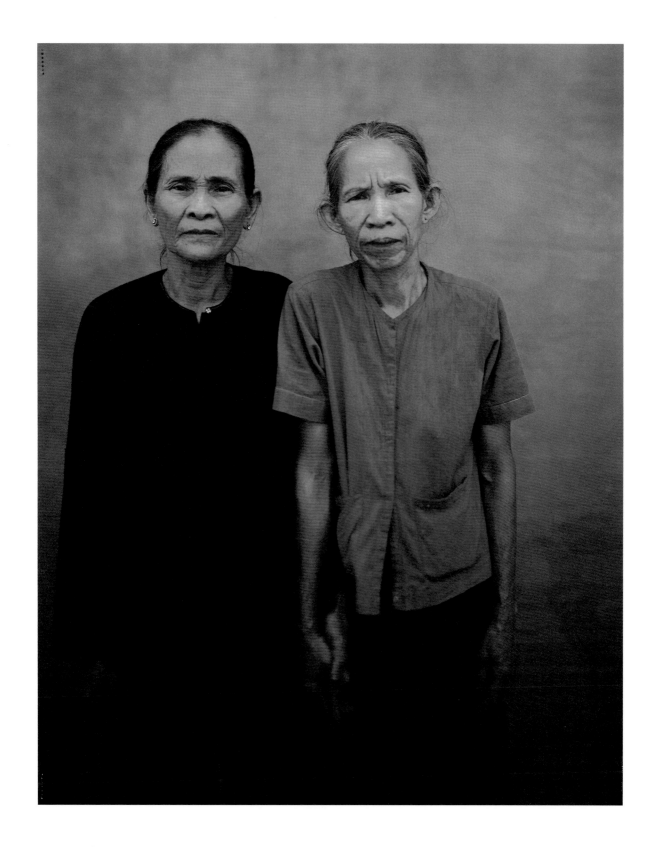

阮氏芥与阮氏黄

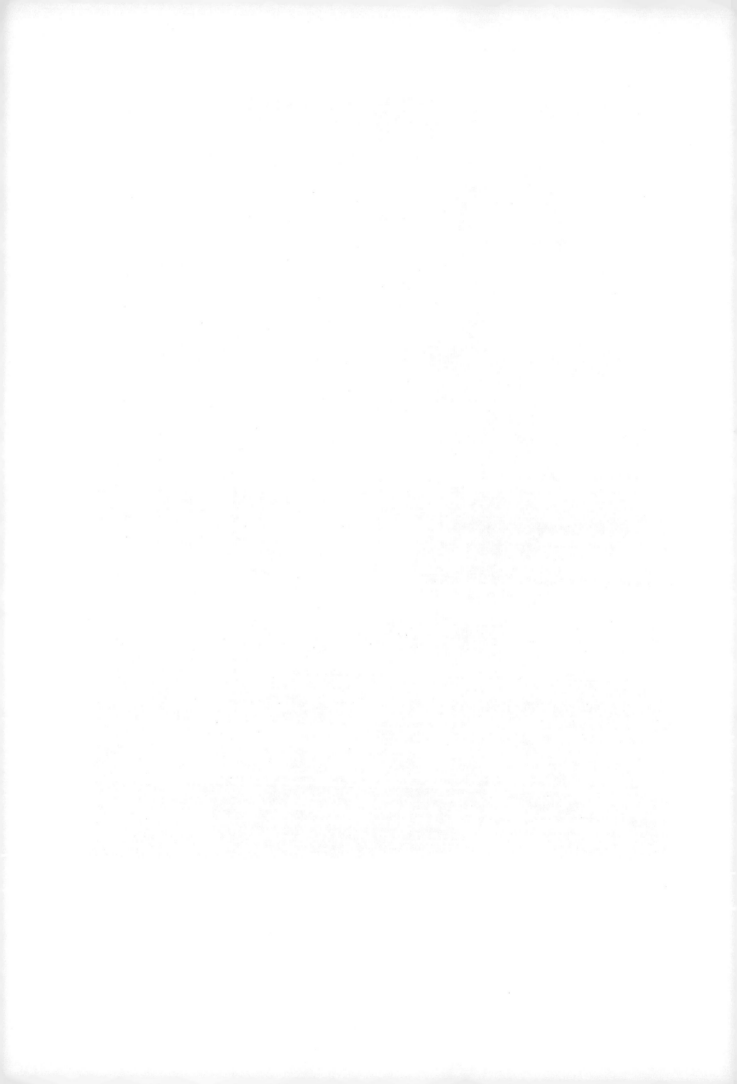

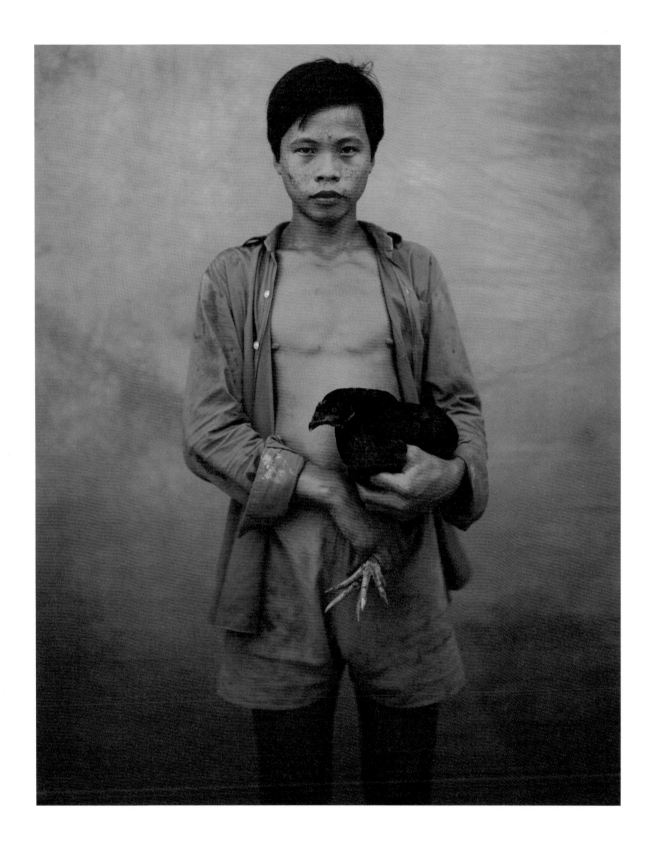

陈方平

南京　2003

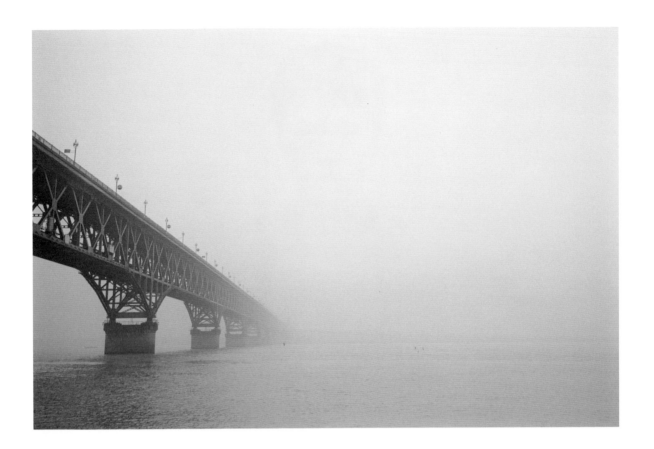

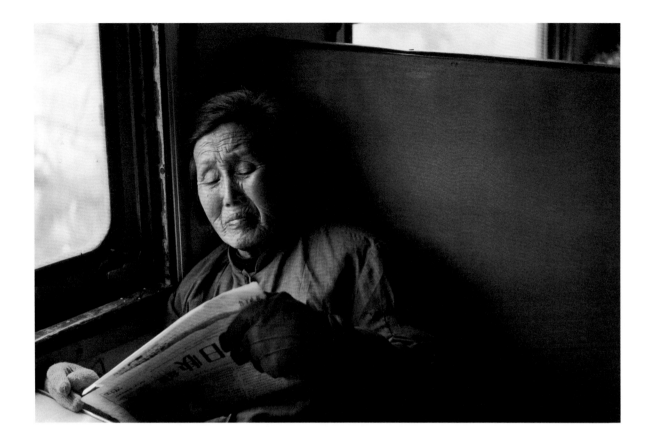

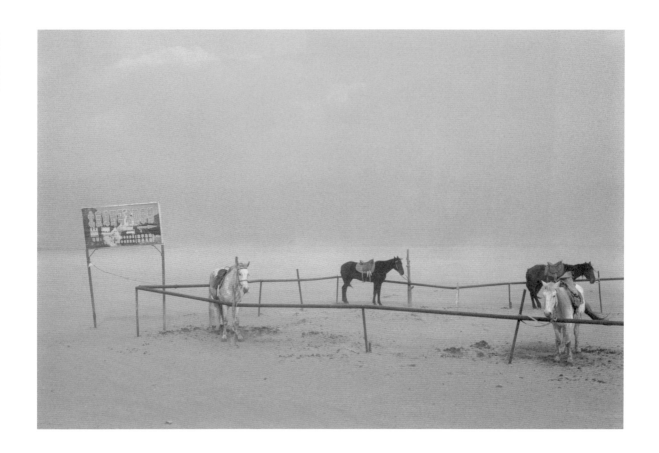

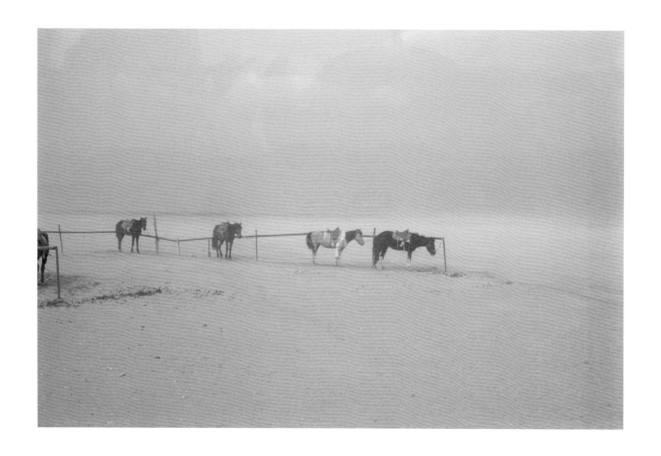

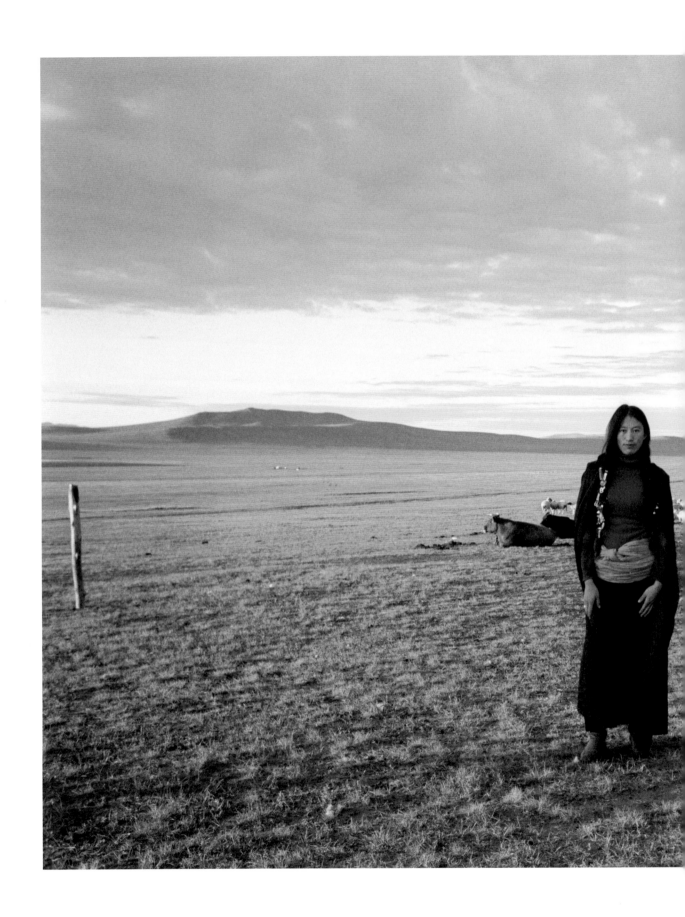

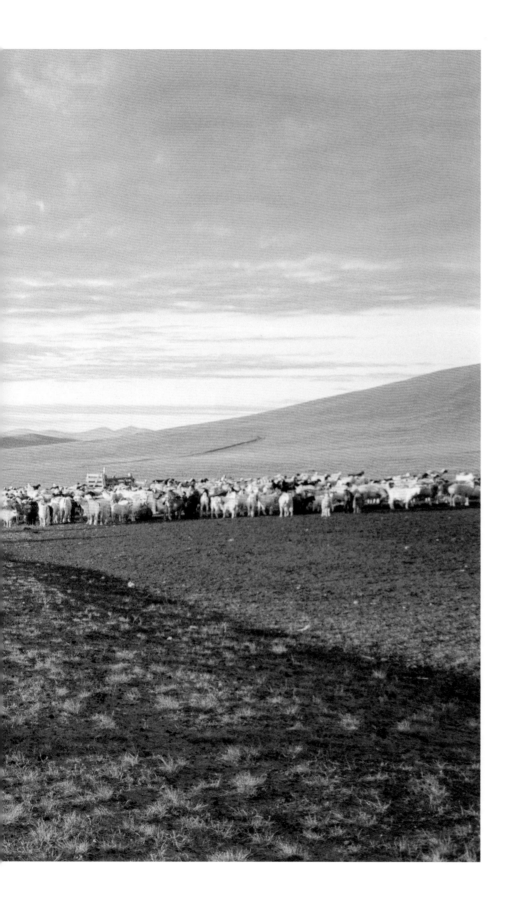

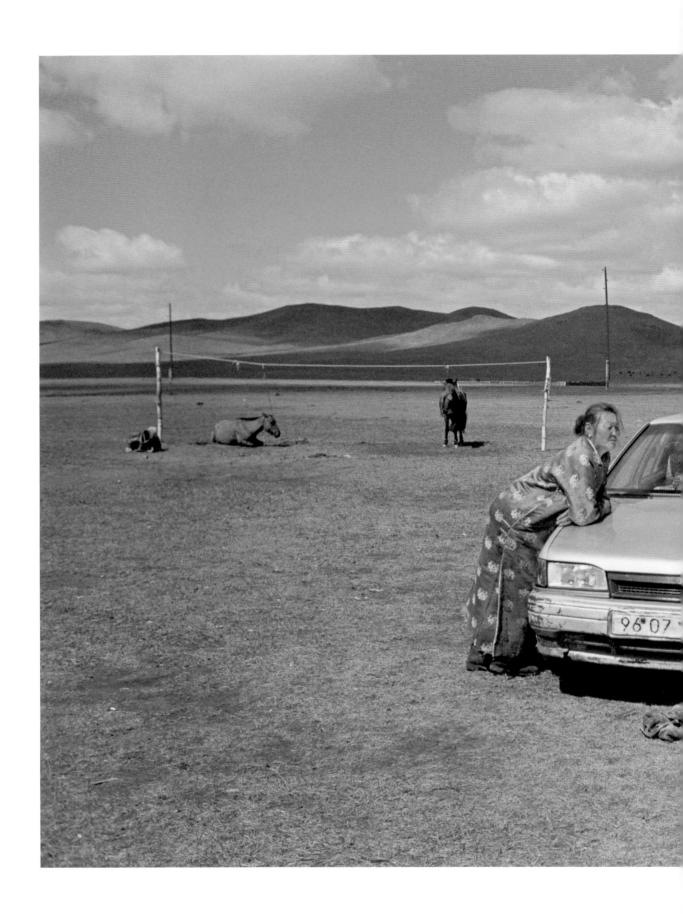

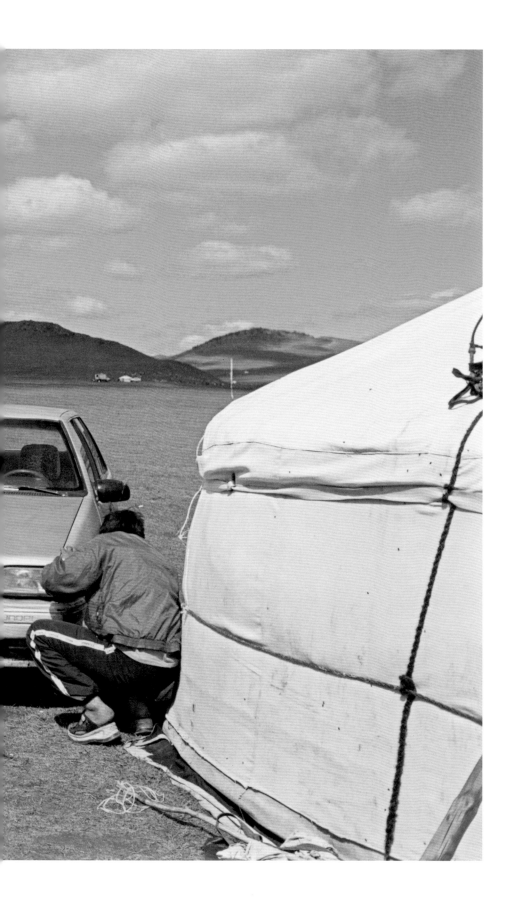

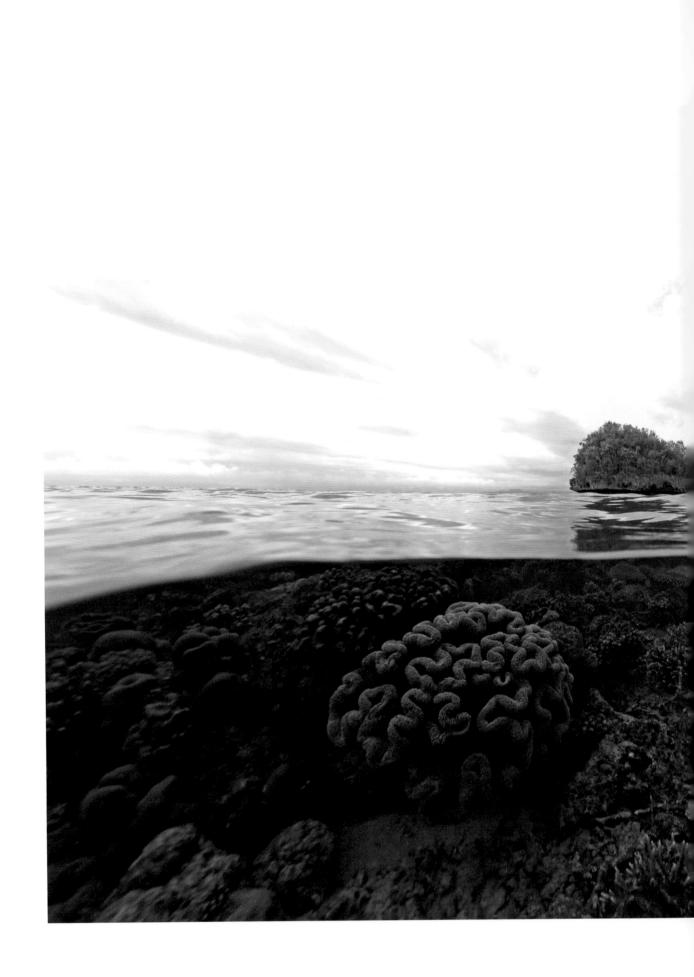

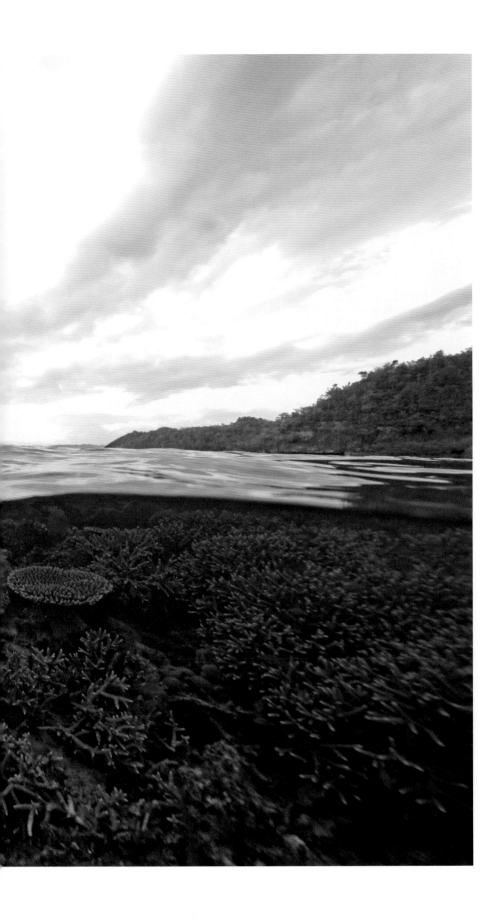

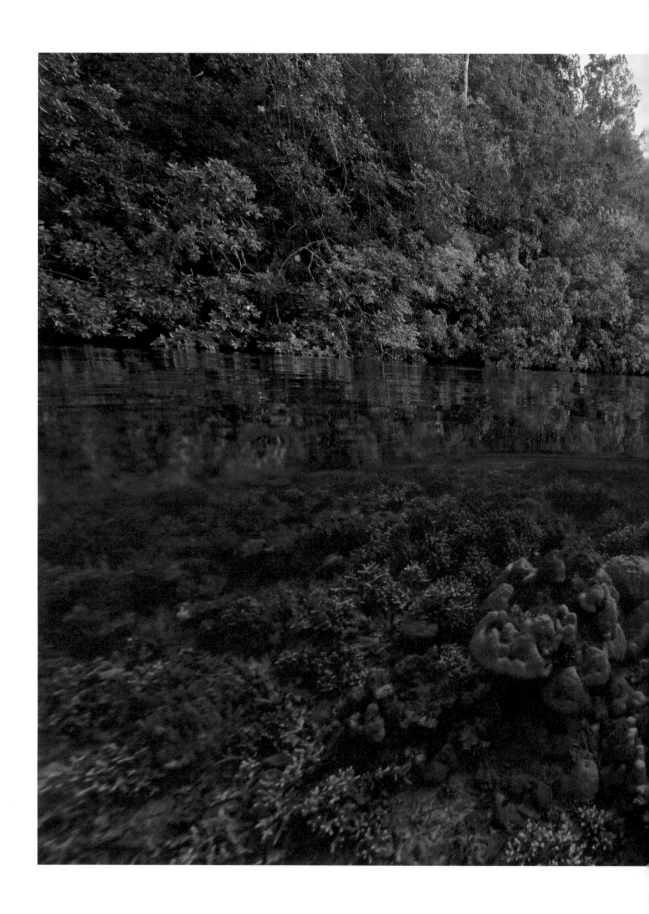

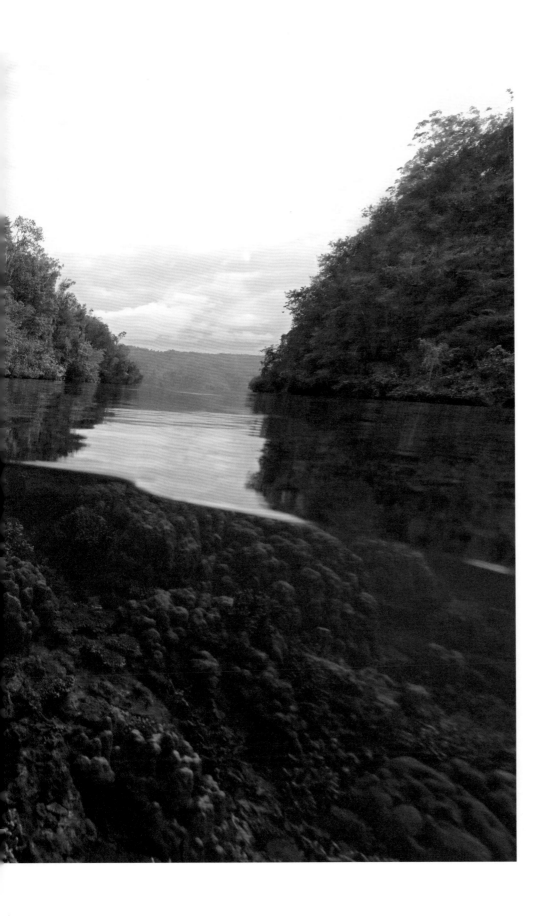

拉贾安帕特群岛　2015

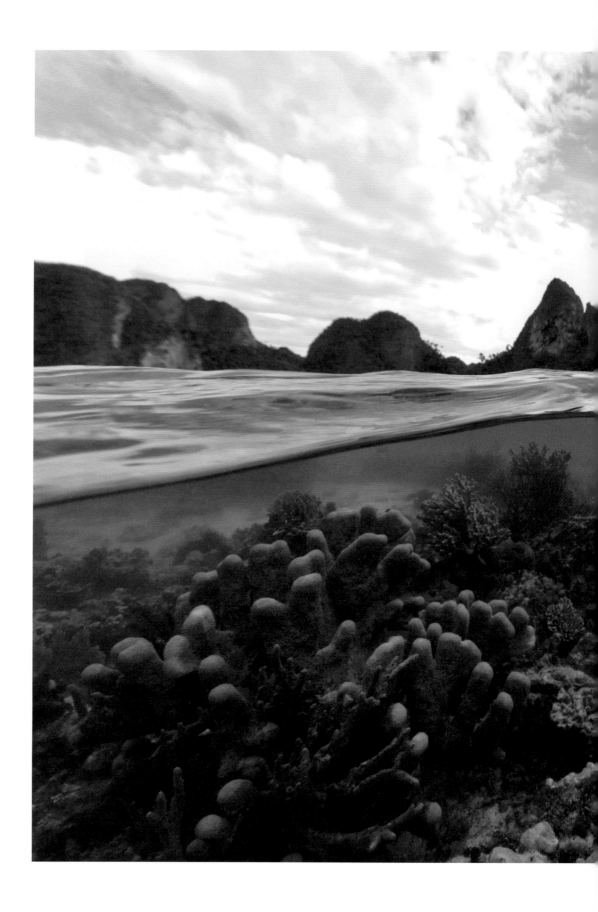

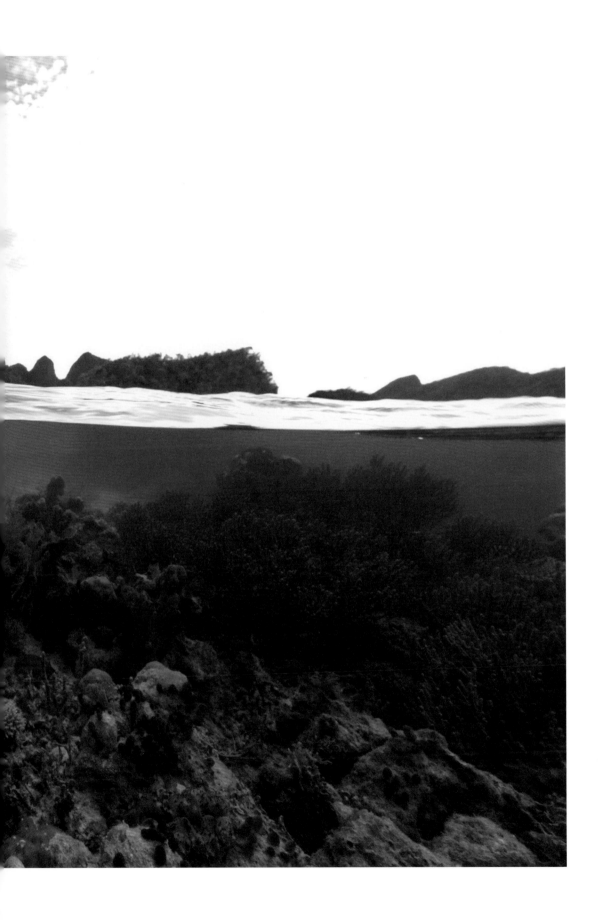

拉贾安帕特群岛　2015

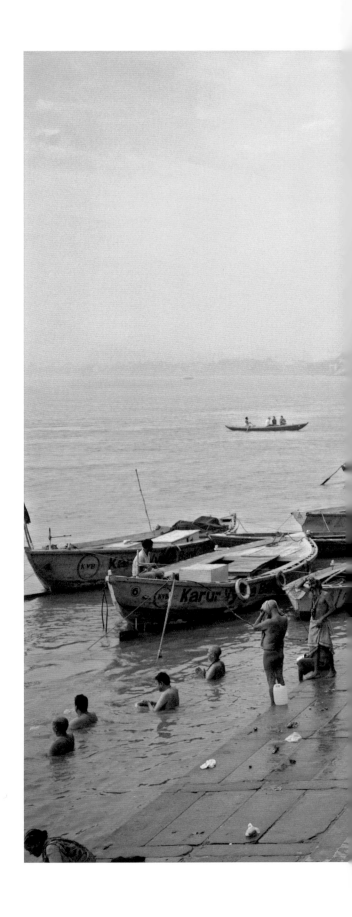

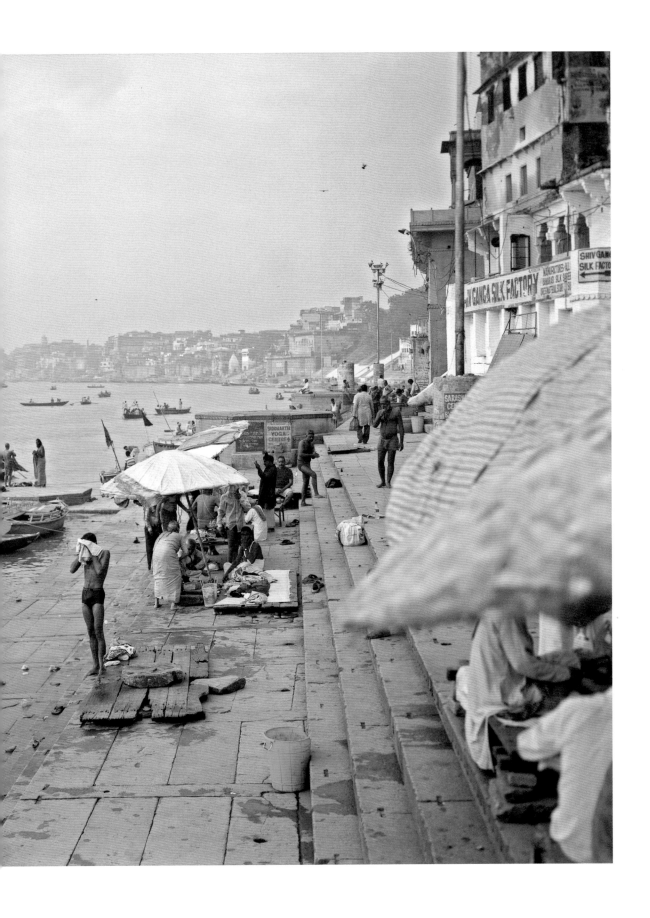

恒河

恒河

瓦拉纳西 2013

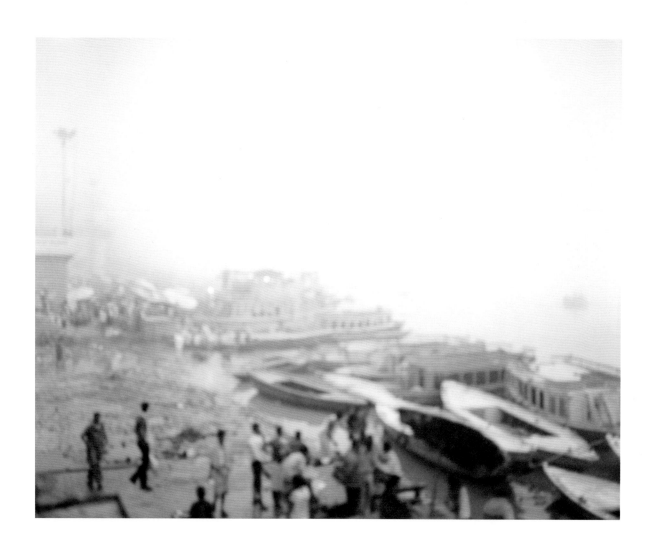

恒河

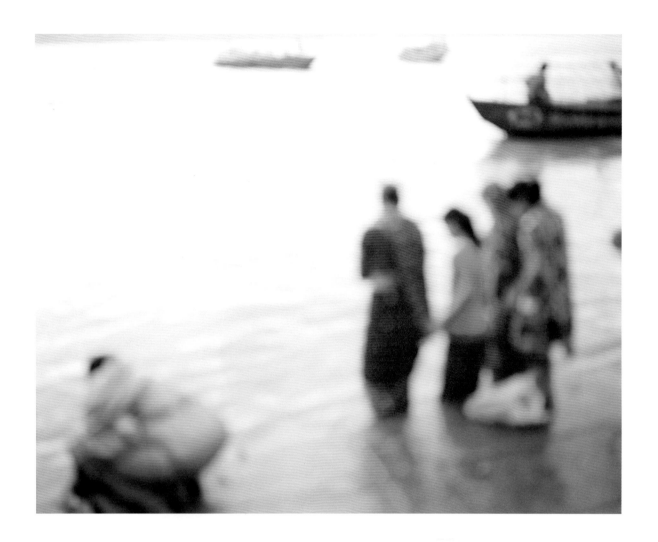

恒河

瓦拉纳西　2013

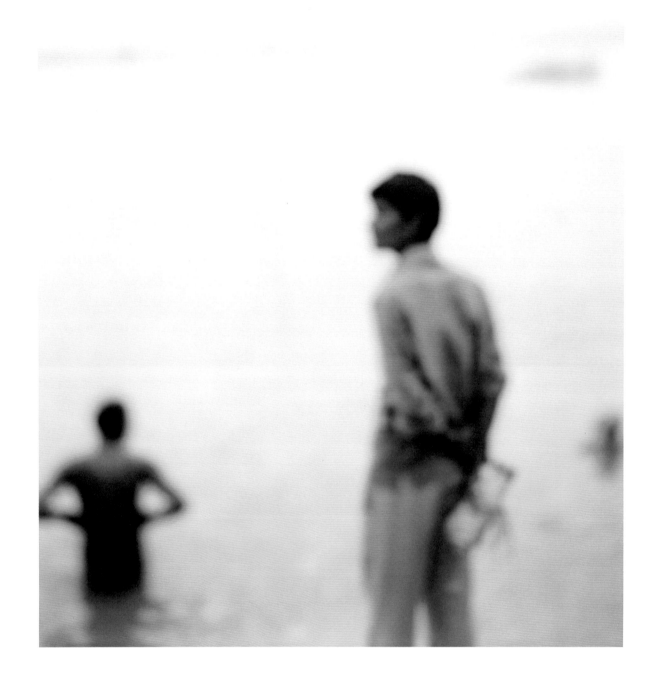

恒河

瓦拉纳西 2013

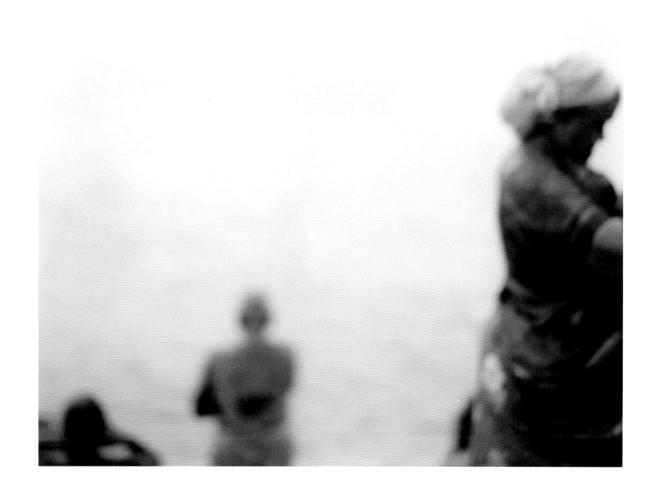

恒河

瓦拉纳西　2013

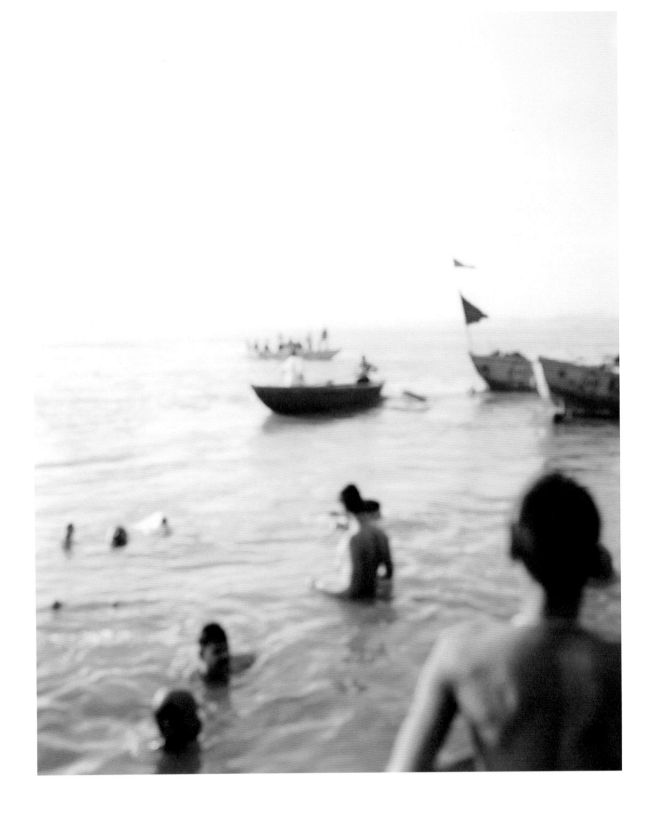

恒河

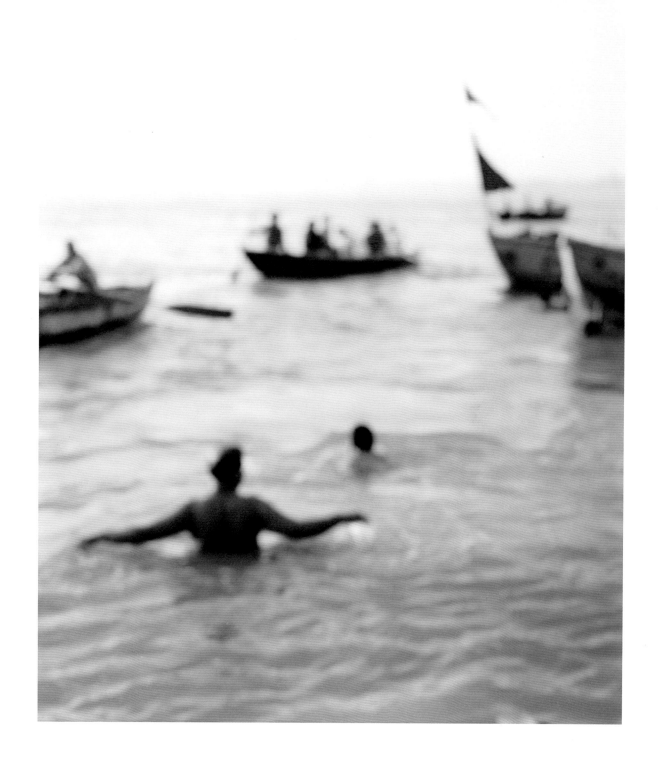

恒河

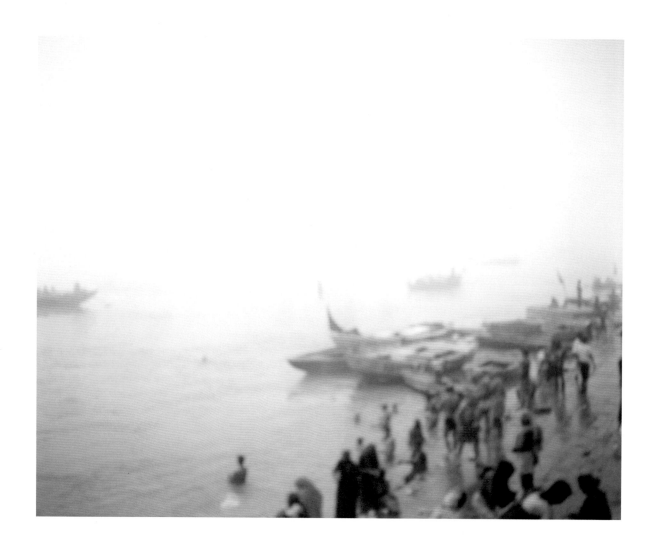

恒河

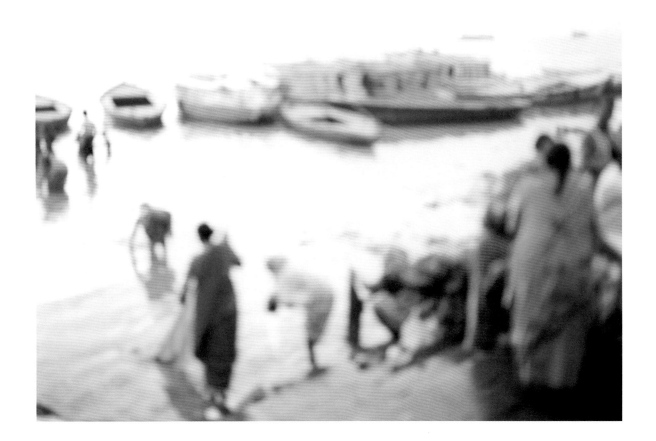

恒河

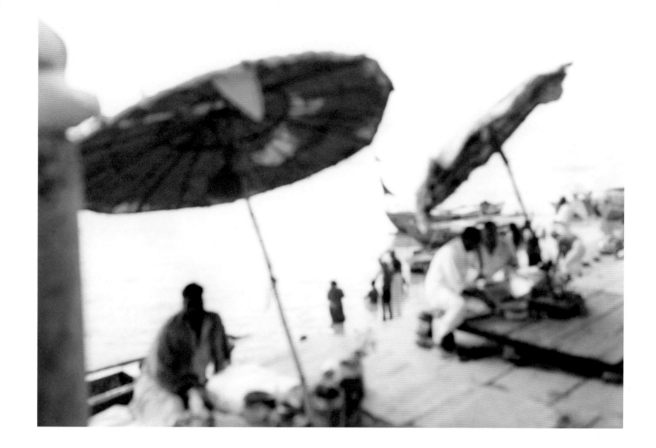

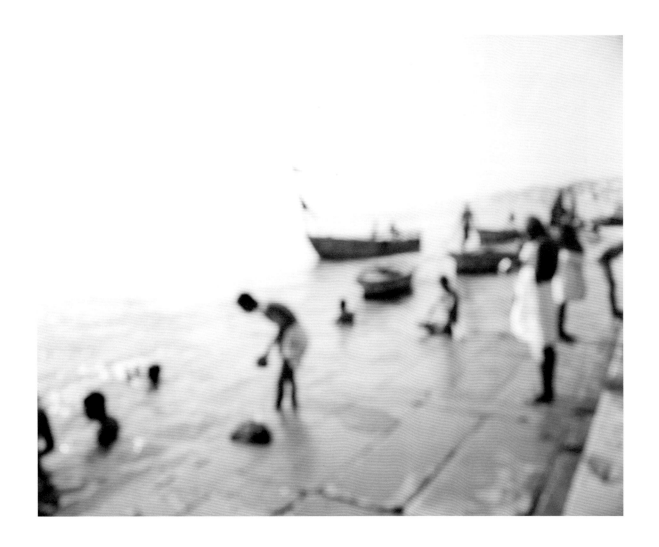

恒河

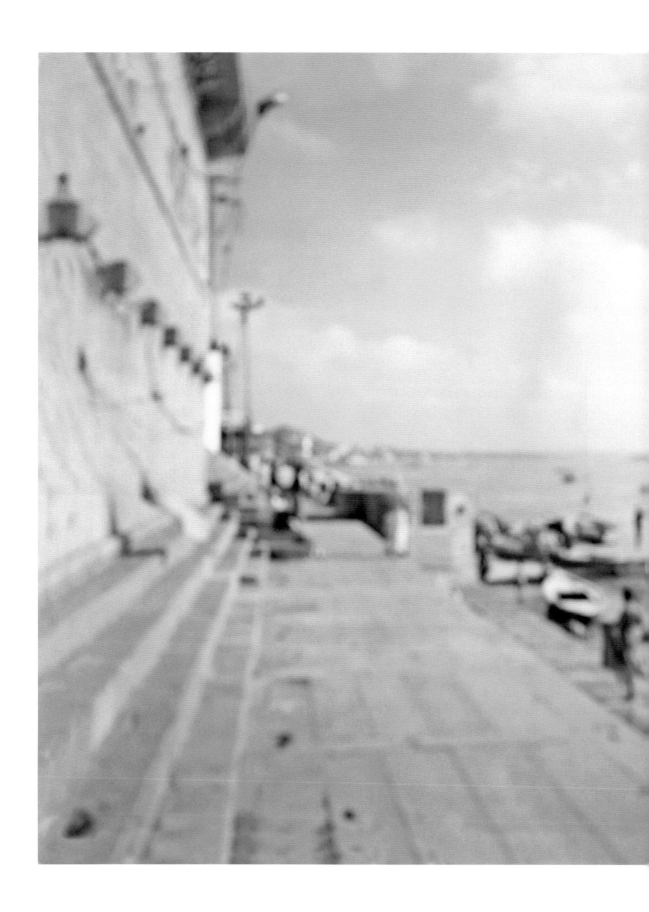

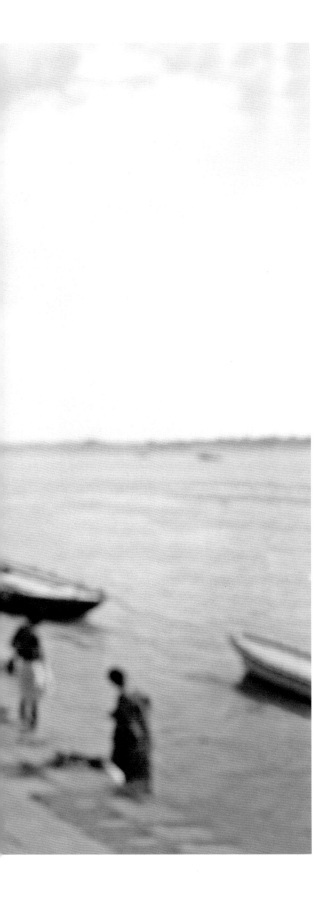

恒河

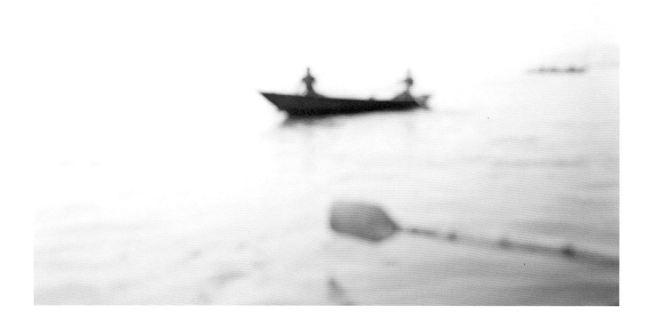

恒河

恒河

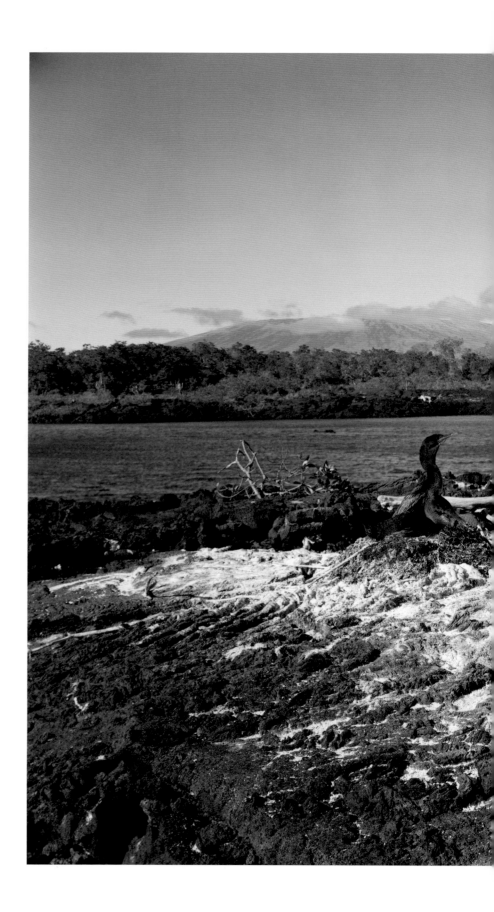

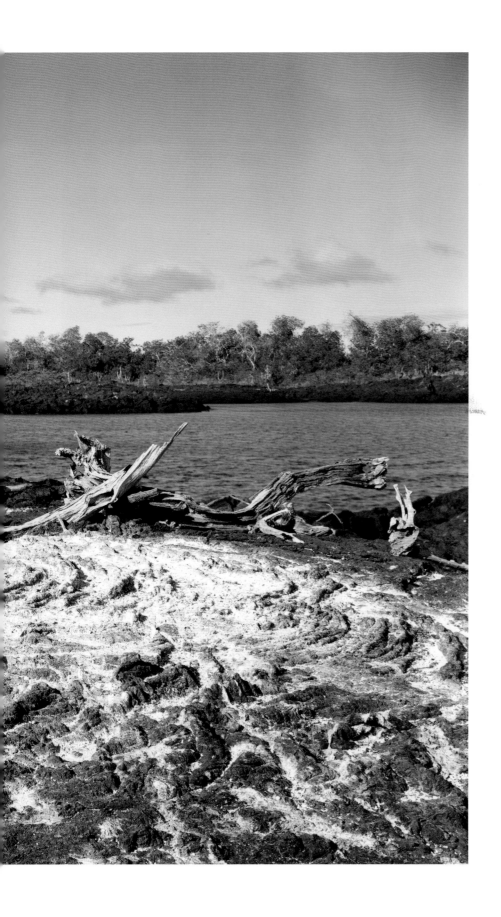

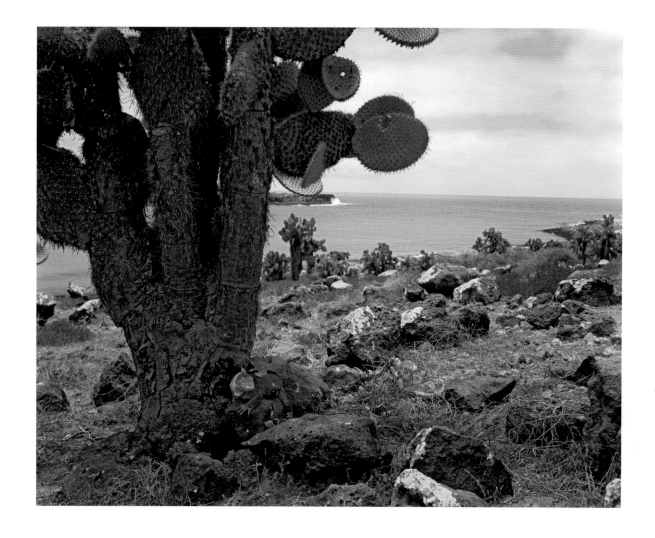

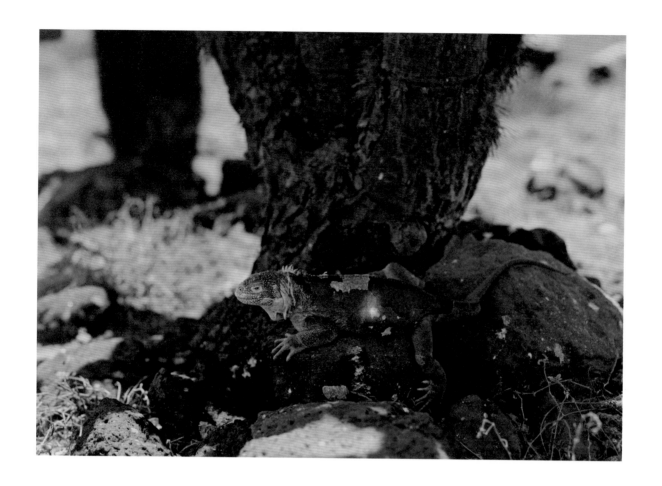

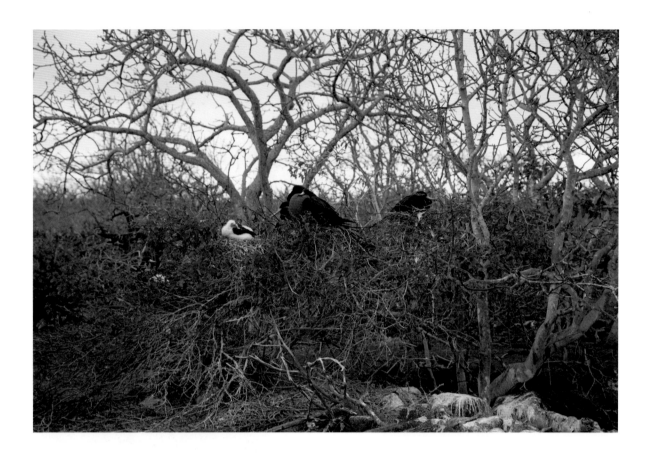

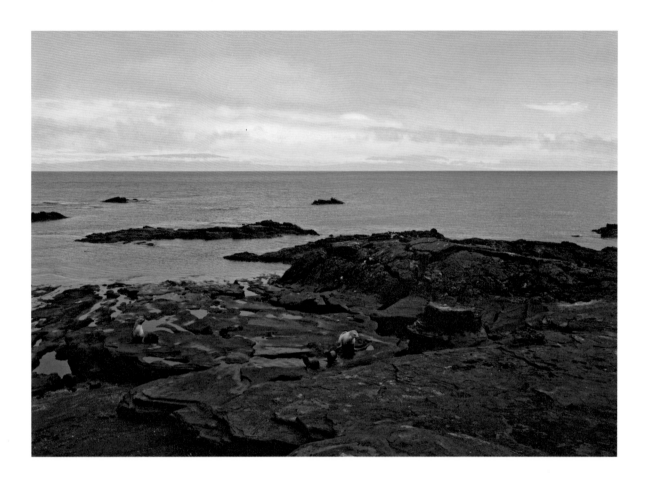

加拉帕戈斯群岛　2017

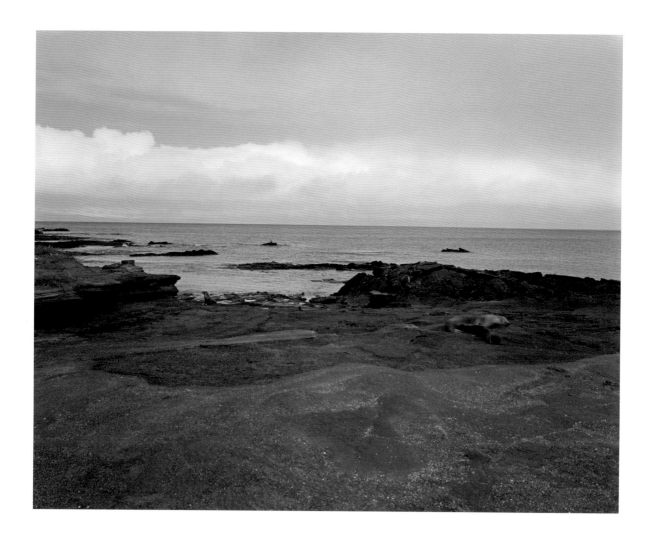

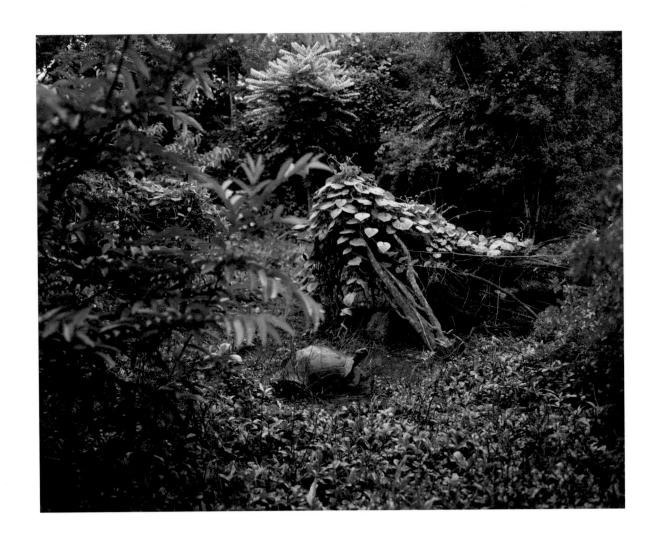

加拉帕戈斯群岛　2017

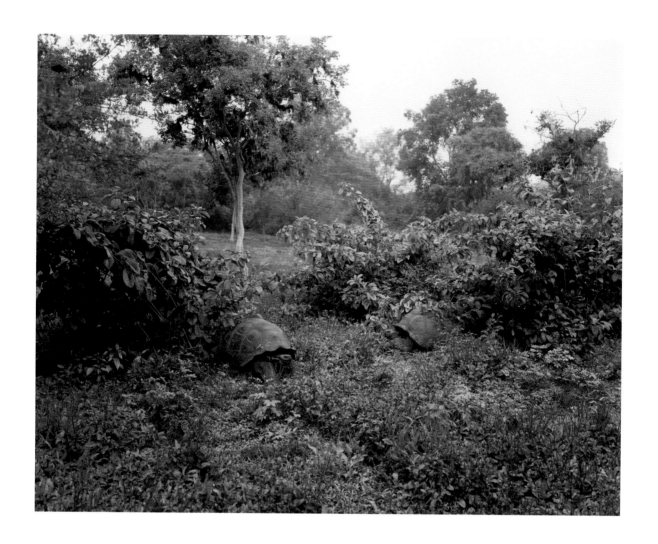

加拉帕戈斯群岛 2017

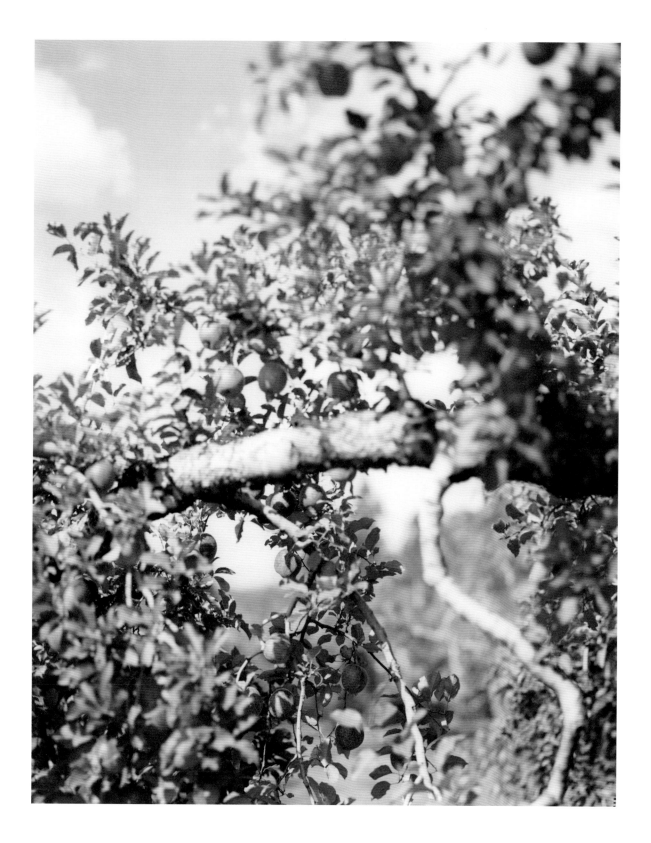

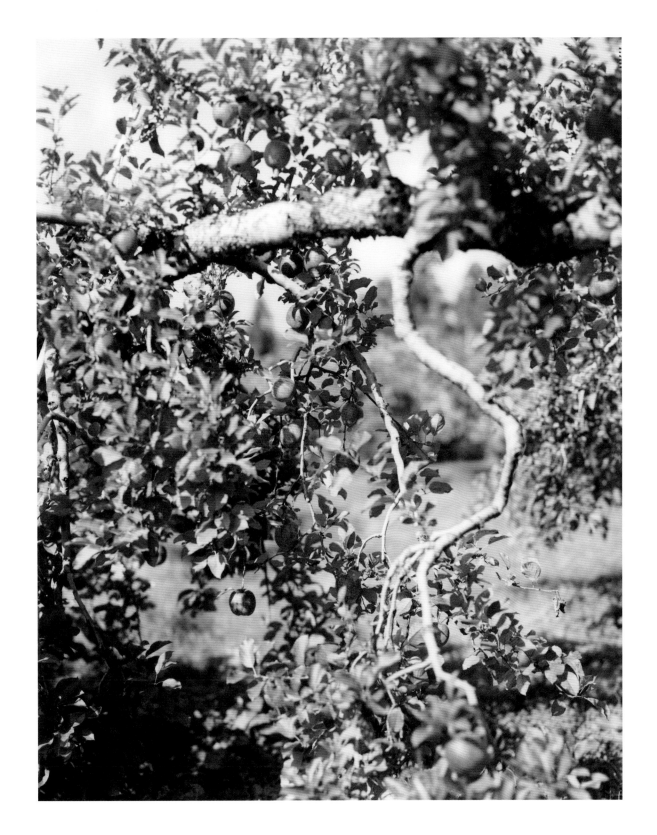

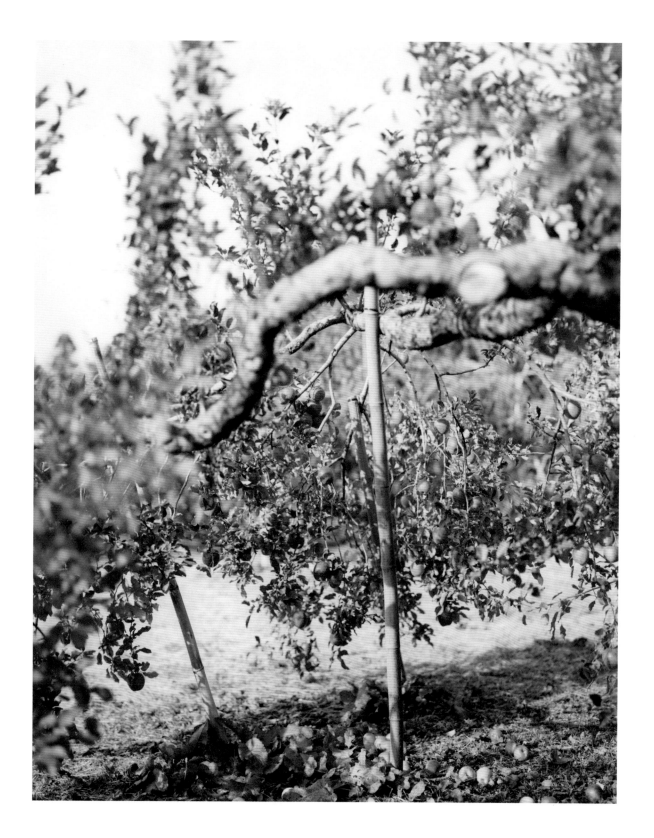

群马　2016

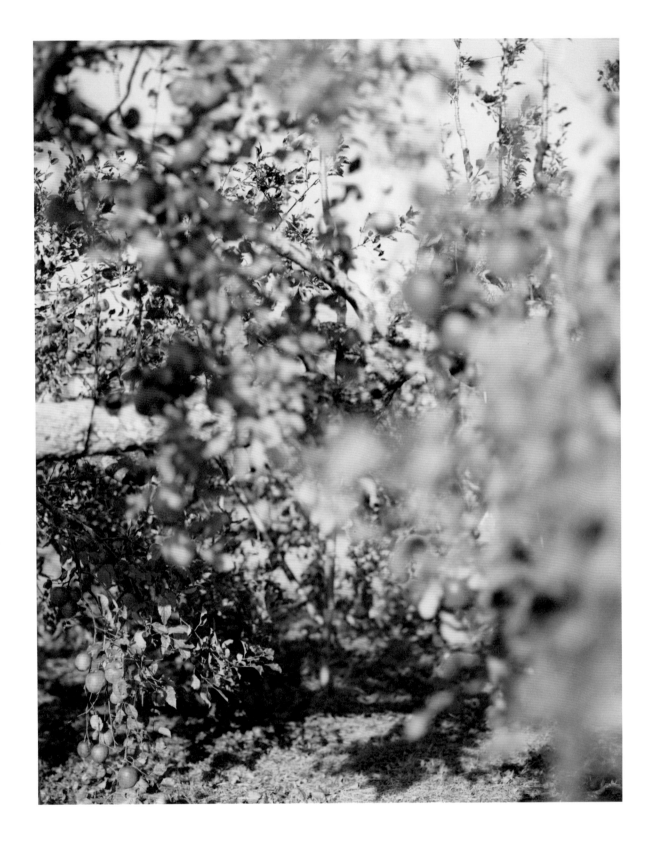

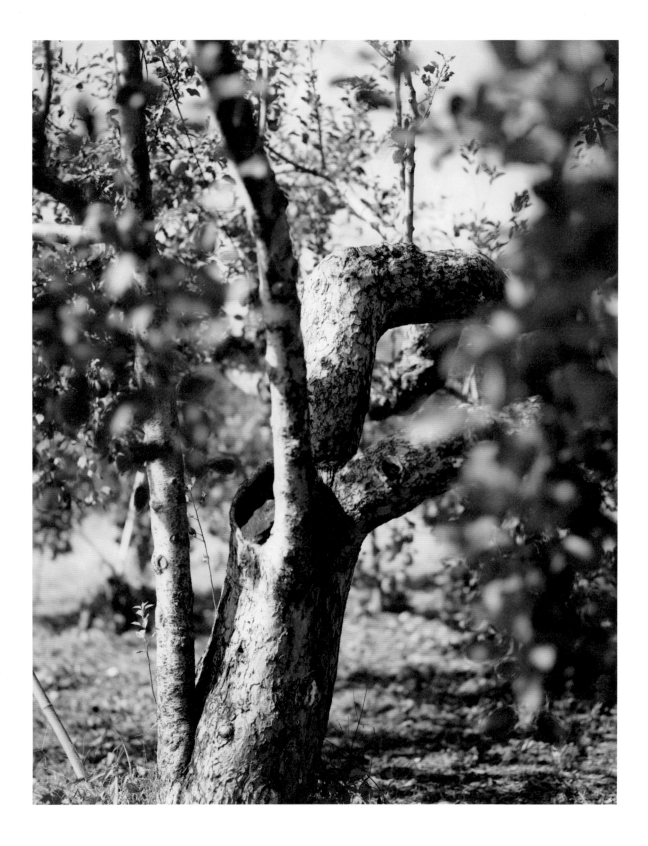

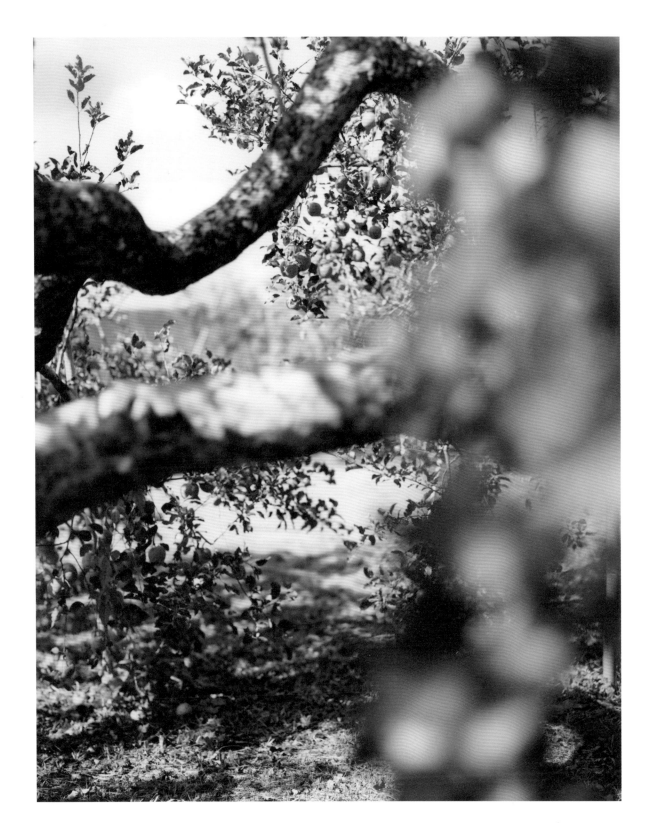

河

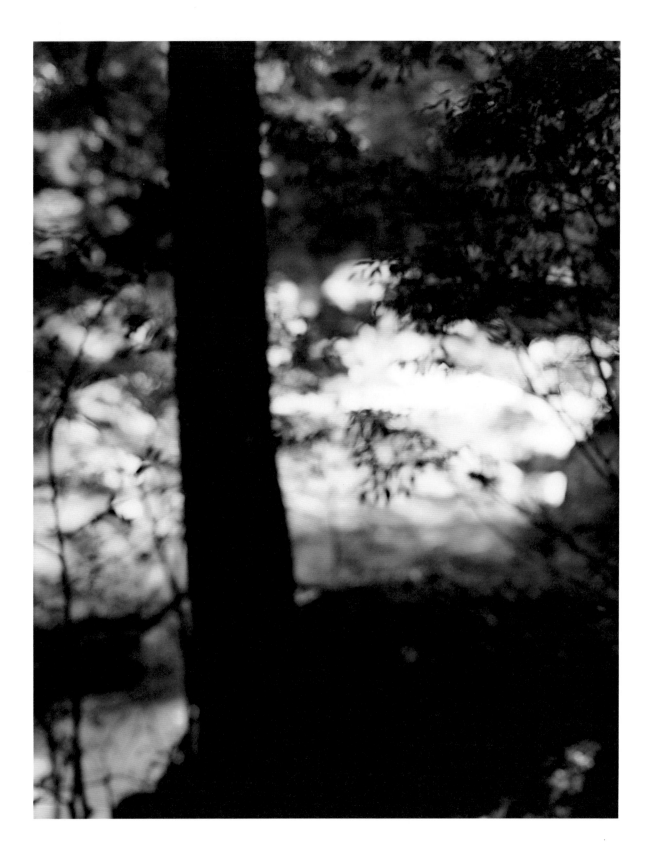

河

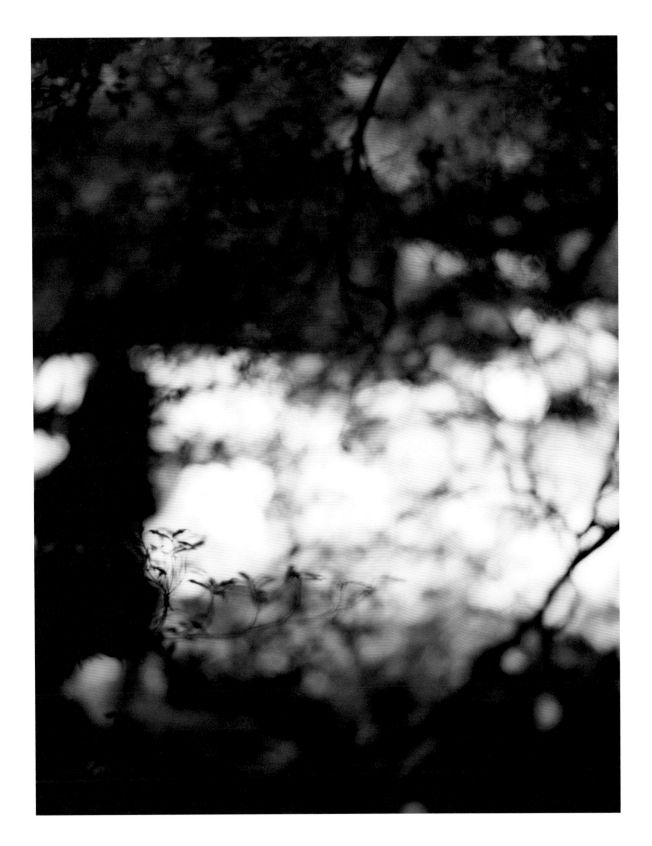

河

河

屋久島　2012

河

河

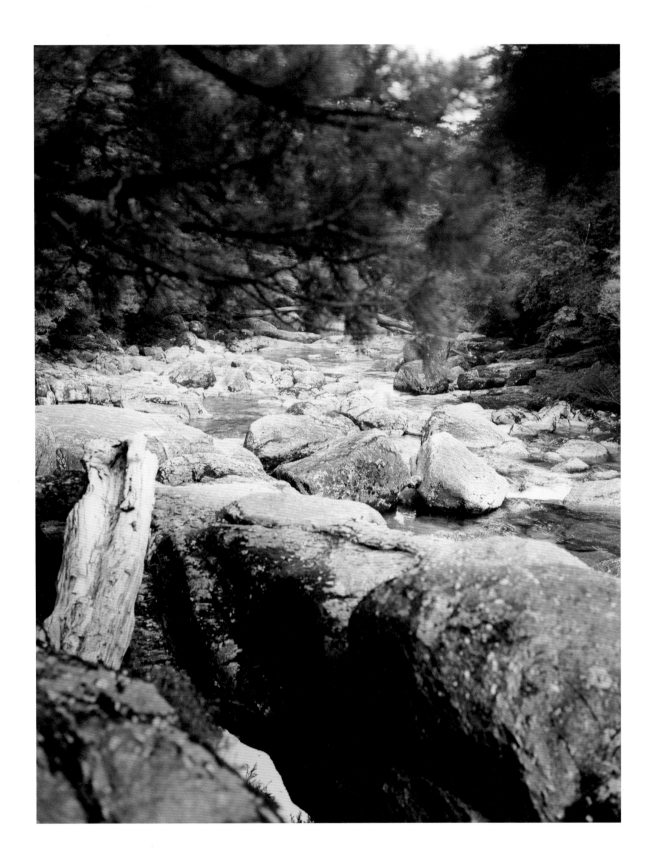

河

河

屋久島 2011

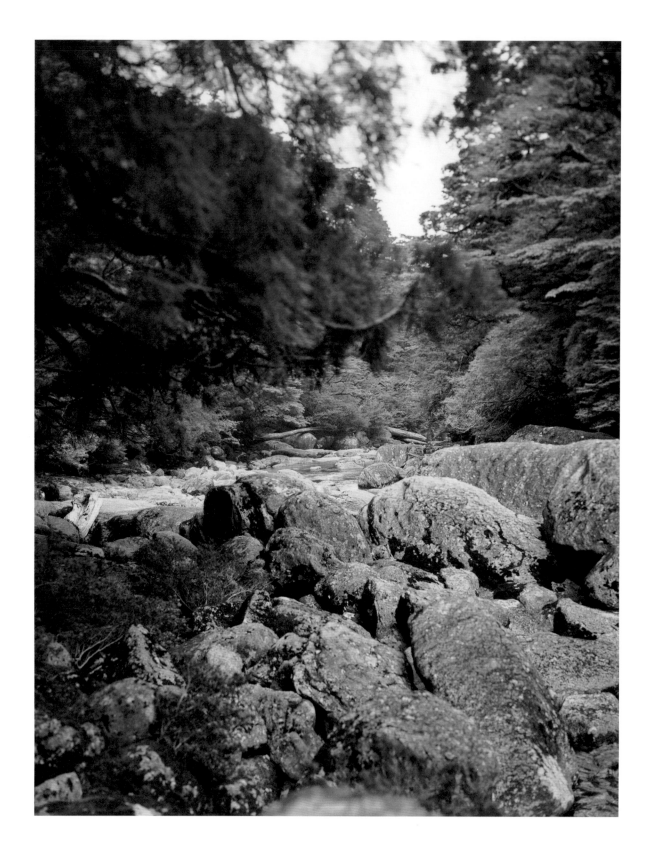

河

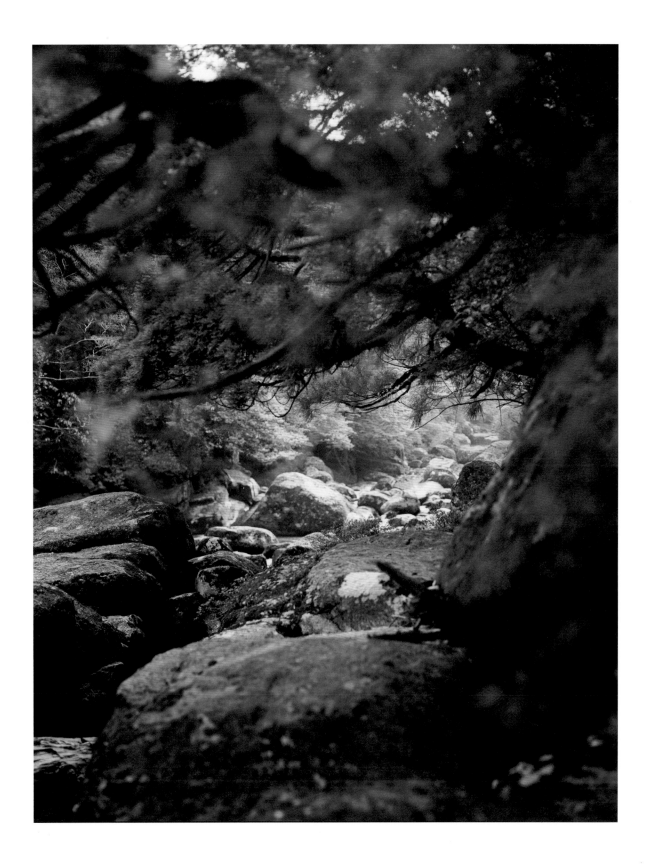

河

屋久岛　2012

河

河

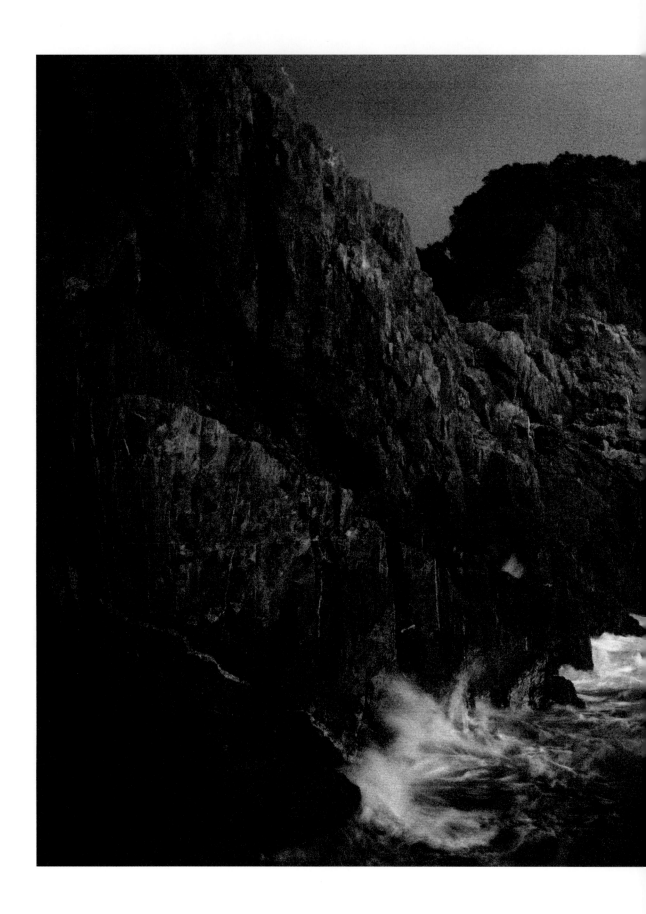

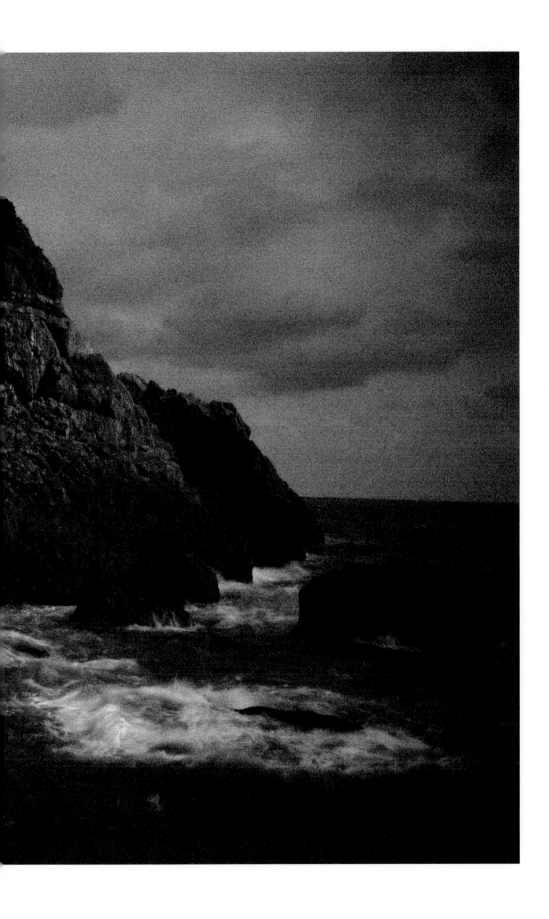

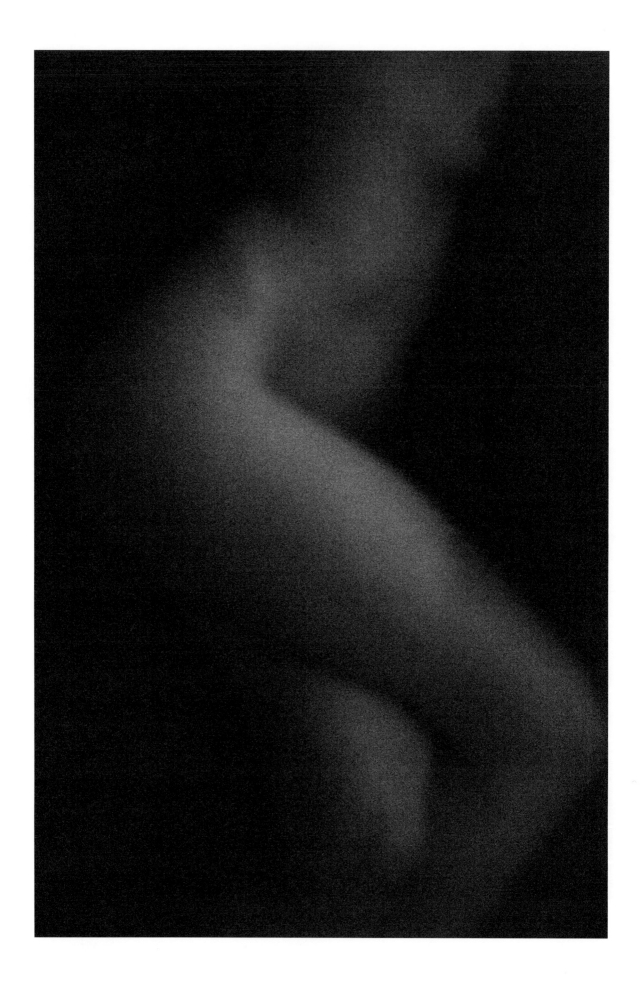

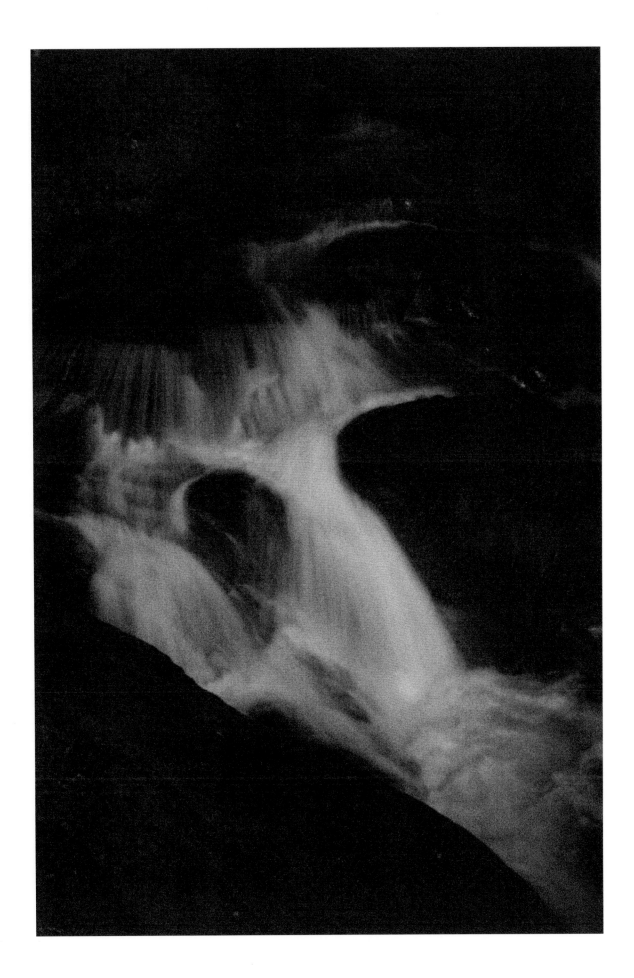

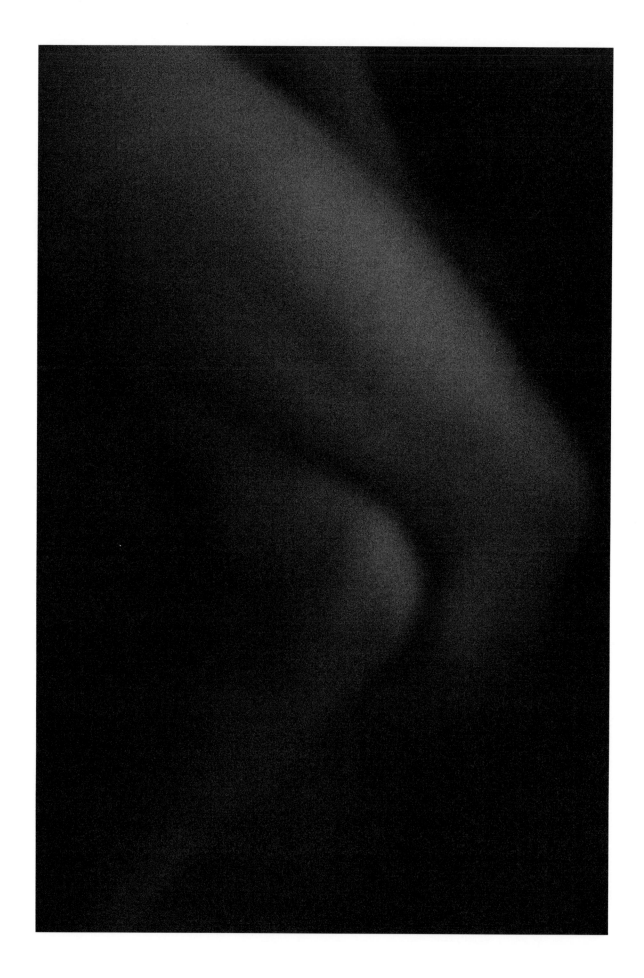

东京　2019

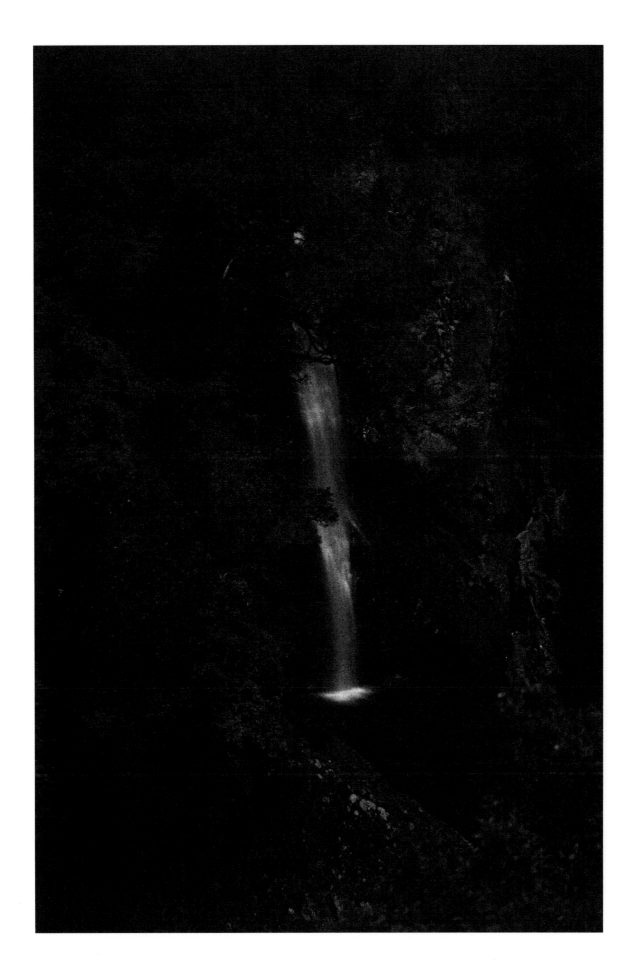

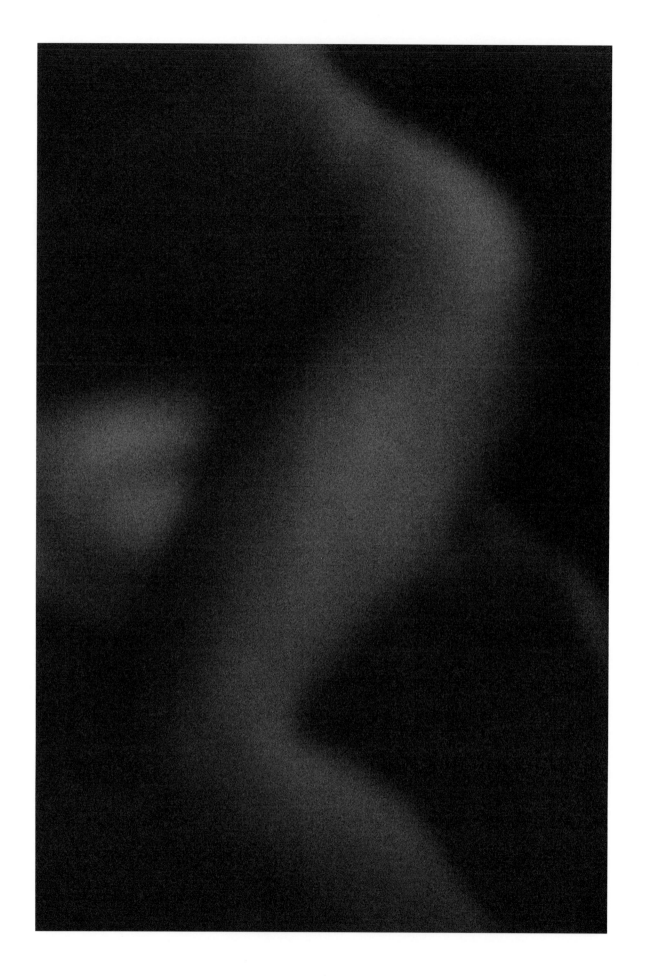

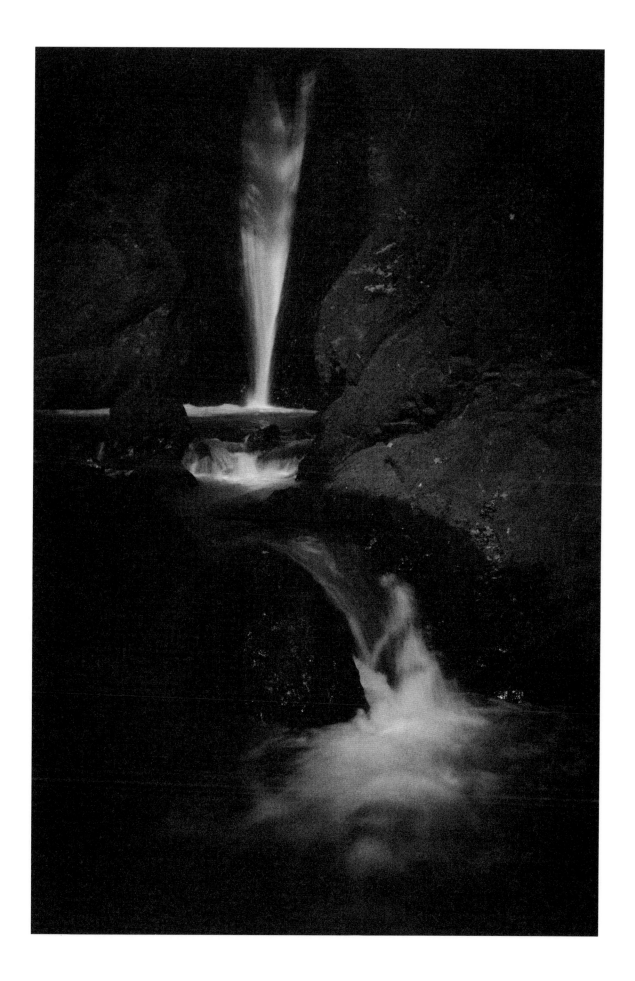

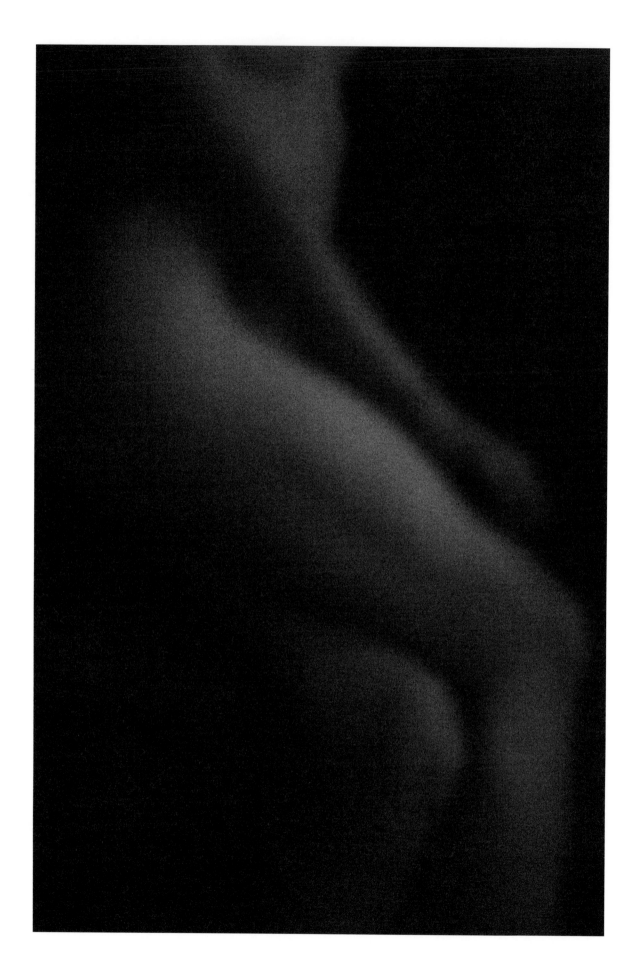

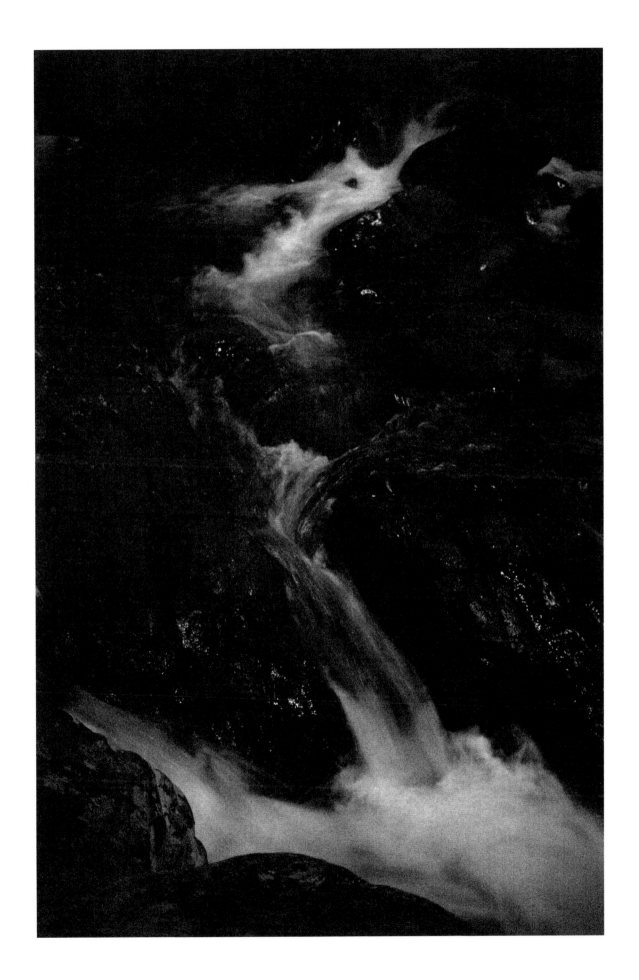

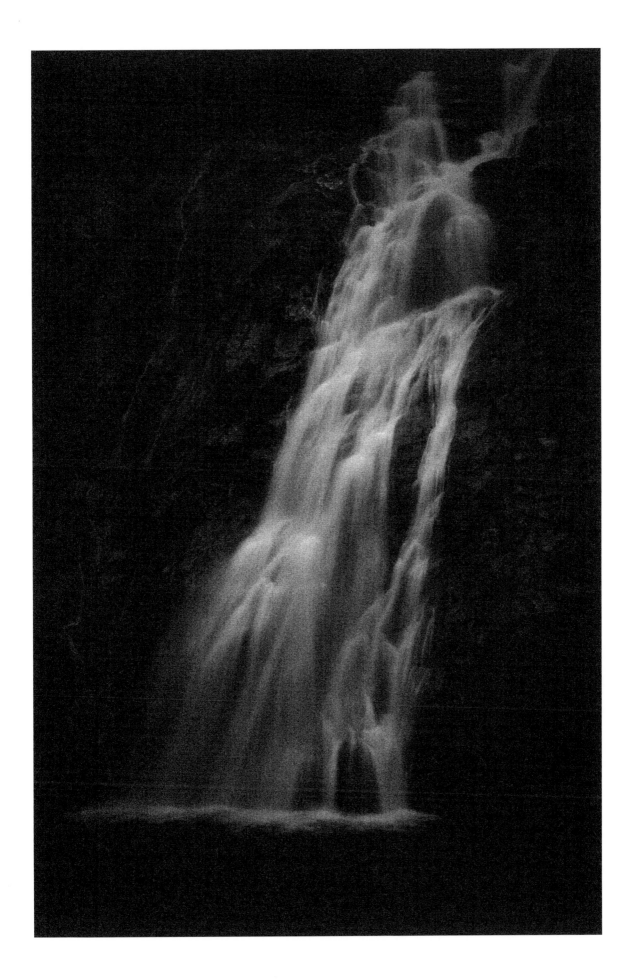

屋久島　2020

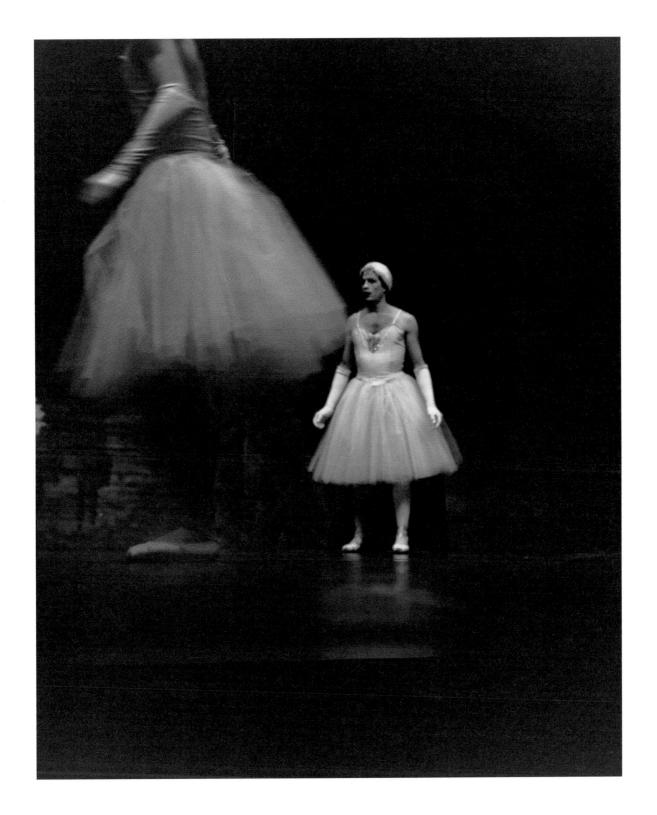

托卡黛罗芭蕾舞团

致谢

本书中收录的照片拍摄于 1982 年至 2022 年的 40 年间。看着书中的每一张照片，我都可以清晰地回忆起拍摄时的经历和当时在场的人们。

在拍摄创作的过程中，如果没有相关人员的帮助，这些照片就不会诞生于世。我也不可能完成这本书。我想向所有参与其中的人们表达我最深的谢意。

旭通广告公司

赤赤舍艺术出版公司

Arts Council 东京（公益财团法人东京都历史文化财团）

朝日新闻出版株式会社

Baron & Baron 股份有限公司

株式会社美术出版社

Bitters End 股份有限公司

株式会社文艺春秋

佳能市场营销日本株式会社

东海旅客铁道株式会社

查尔斯·卓丹

株式会社中央公论新社

大德寺·玉林院

株式会社 DC CARD

株式会社电通

株式会社 éditions treville

迅销公司

株式会社五狐

法兰克·穆勒制表厂

弗兰克·劳埃德·赖特基金会

富士通株式会社

株式会社奇客影像制作

古驰

株式会社博报堂

爱马仕

本田技研工业株式会社

日本邮政株式会社

日本烟草产业株式会社

鬻淞阁

东山慈照寺·观音殿（银阁寺）

尊尼获加

JUN 有限公司

株式会社鹿岛出版社

株式会社讲谈社

株式会社求龙堂

株式会社 Laforet 原宿

株式会社 Little more

宫城野部屋

莱梅班巴博物館

武者小路千家财团法人官休庵

独立行政法人国立科学博物館

日本相扑协会

株式会社日本设计中心

株式会社日清制粉集团本社

株式会社 Office Konjo

松下电器产业株式会社

株式会社巴而可

公益财团法人乐美术馆

REMY JAPAN 株式会社

人头马

株式会社 ROCKIN'ON 日本

株式会社良品计划

株式会社流行通信社

萨库修道院

山海塾

株式会社青幻舍

合同会社西友

株式会社世界文化社

株式会社思潮社

SHINGATA

株式会社资生堂

株式会社小学馆

软银株式会社

株式会社 SUN-AD

三得利株式会社

株式会社 SWITCH PUBLISHING

T Magazine

株式会社宝岛社

株式会社竹尾

塔里埃森保护股份有限公司

株式会社朝日新闻社

株式会社三菱银行

株式会社西武百货店

东京大学综合研究博物馆

东京都市赛马场

株式会社东急 AGENCY

凸版印刷株式会社

株式会社丰田市场营销日本

株式会社 tRADEMARK

株式会社优衣库

United Vagabonds

财团法人东京大学出版会

株式会社华歌尔艺术中心

株式会社 WANI BOOKS

宾夕法尼亚州西部保护区

全棉时代

株式会社 X-Knowledge

财团法人山阶鸟类研究所

株式会社读卖广告社

致谢企业

				致
阿部昌彦	土井真人	长谷川宽之	今村直树	谢
阿比留丽美	土井德秋	长谷川好男	今村德考	个
足立光弘	井伊百合子	桥本麻里	稻田京子	人
上松清志	江川悦子	桥本正则	稻垣护	
赤松绘利	江木良彦	桥本龙太	稻垣亮式	
赤峰贵子	永仓雅之	畠山雄荣	伊能佐知子	
赤坂年健	江守彻	畠中铃子	猪本典子	
赤冢佳仁	榎木康治	田野宪一	井上道子	
秋枝纯代	榎本裕	羽鸟贵晴	井上嗣也	
秋筱宫文仁亲王	法比安·巴伦	速水惟广	井上庸子	
秋山晶	法比安·穆亚尔	林里佳子	井上幸惠	
秋山友彰	弗朗克·穆勒	樋口良澄	入江广宪	
亚历山德罗·米歇尔	藤森益弘	日暮真三	石田节子	
阿尔弗雷德·伯恩鲍姆	藤尾直史	引地摩里子	石井千律子	
天野孝之	藤岛美雪	姬野希美	石井原	
安藤菜穗子	藤田芳康	平石洋介	石井宽	
安藤隆	深田启志	平田晓夫	石井律	
阿妮塔·欧埃德	深井佐和子	平田浩二	石川英嗣	
安娜·赫格伦德	福家敬子	平田浩辅	石森泉	
青叶淑美	福典子	平山智佳	石泽正树	
青木宏	福地掌	广内启司	矶岛拓矢	
青木一浩	福田泉	蛭田瑞穗	矶目健	
青木正克	福田航	久石让	伊藤明美	
青木淳子	福田毅	桧山和男	伊藤浩史	
青木美辉	福田康夫	桧山雄一	伊藤一枝	
青野厚子	福原义久	本多三记夫	伊藤久美子	
青柳晃一	福井晋	本田亮	伊藤直树	
荒井信人	福里真一	本乡敦司	伊藤夏树	
荒井信人	福岛裕一郎	本间绢子	伊藤隆	
荒井努	古泽敏文	堀内恭司	伊藤俊治	
阿拉塔	古谷哲朗	细川刚	伊藤佐智子	
浅叶克己	布施刚	细谷严	系井重里	
浅野夕佳	二村周作	细谷聪	石井良雄	
麻生哲朗	二村知子	细谷勇作	岩本真弓	
小豆泽直子	吉瑞·海恩斯	兵头俊裕	岩野朝彦	
马场直树	权田雅彦	一坊寺麻衣	岩崎亚矢	
马场哲哉	后藤淳美	一仓宏	岩崎俊一	
坂悠季	后藤繁雄	一仓彻	岩立马夏	
坂东美和子	郡家淳	市村作知雄	泉阳子	
布莱恩·克拉克	乔治伊藤	井出好美	泉屋政昭	
布莱恩·海瑟灵顿	黄玄龙	伊贺大介	杰夫·穆雷	
查理·弗朗斯	浜边明弘	五十岚真人	杰西卡·徐	
夏洛特·大卫	滨田勉	饭岛三智	神宫广志	
千原秀介	原研哉	饭岛由纪子	约翰·C·杰	
克里斯托弗·菲利普斯	原田满生	饭泽耕太郎	乔伊斯·兰姆	
出川洋介	原田宗典	池田雅俊	乔蒂·古普塔	
土桥代幸	原田阳介	池田泰辛	贾古玛塔卡	
道面宜久	原岛直子	池谷仙克	鹿岛光一	

627

镰田惠理子	鬼泽邦	舛冈秀树	村口笃史
龟山晃子	小林雅之	松原始	永井大辅
加茂克也	小林惠	松本纪子	永井一史
嘉村健	小林美鹤	松本隆	永见浩之
金井政明	小林信彦	松野熏	永岛重尚
金井正人	小林沙耶香	松尾佳奈	名古屋隆
神田宇树	小林康秀	松冈敏隆	中江和仁
钟钟江哲朗	小林良弘	松重勇记	中上健次
金子仁久	小林达雄	野本惠	中川克也
兼崎知子	古平昭信	道山智之	中川俊郎
笠原伸介	小暮美奈子	三牧广宣	仲田贵志
葛西薫	恋川智子	米拉·萨迪克	中岛厚秀
河西正胜	小岛知子	三泽遥	中岛英树
河西绿	小町悦未	三留正美	中岛信也
柏崎春奈	小松洋一	三桥幸和	中岛孝迪
片冈慎介	小西利行	三山由里子	仲条正义
片山哲	小西俊之	三浦美奈	中村航平
加藤英夫	今野千寻	三浦武彦	中村桃子
加藤建吾	小佐野保	宫川一郎	中村友子
加藤保纪	小霜和也	宫地潮	中村晋平
加藤芳夫	甲州博行	三宅阳子	中村真一
川口美保	小山田孝司	宫久保真纪	中村祐树
川口清胜	久保四日	宫崎史	中野真理
川合 健一	熊谷隆志	宫崎贞男	中崎意气
河村美穗	熊谷登喜夫	宫崎晋	中岛祥文
河村民子	国井美果	三好朋子	中田美佐
河崎真太郎	国武贞克	沟江彩	中冢康
川崎年登	黑田高俊	水口克夫	中泽健介
川濑敏郎	草间和夫	水上裕规	南波美纱树
川岛胜	玖岛裕	水野慎一	南乡琉碧子
俊成和作	桑木知二	水田久成	二井洋
肯尼迪·泰勒	久世理惠子	望月勋	二村知子
健一	蕾蒂西亚·德·蒙塔伦贝尔特·维娃	茂木展生	西秋良广
吉濑浩司	李建全	桃木虎之助	西川哲生
菊地康	李钊	森熏	西川善文
木村升	刘宪良	森昌行	西野渡
木村俊士	栾溯	森本千绘	西野嘉章
木村草一	麻亲美纱子	森崎展也	西冈范敏
木村达司	前原启	森田增子	西内律子
木村靖夫	前田良辅	森田庆次	西泽惠子
桐岛凯伦	前田知已	森田瑞穗	丹羽吉康
桐岛洋子	前原启	守屋园子	野田
岸和弘	间野丽	本尾久子	野田风
北川广一	东野马克	宗形英作	野口强
北风胜	丸桥桂	村口笃史	野口和己子
北村文人	丸山纮史	村上辉树	野间真吾
北村道子	增田丰	村上广	野村直树
清岛滋	升本恭一郎	村上龙	野村真一

野中直	佐伯弘美	岛仓二千六	高井熏
吴功再	佐川一郎	清水晶子	高野雅子
小田久郎	左合瞳	清水正已	高冈一弥
尾田识好	斋木繁	下山宏治	高田正治
小田桐团	斋木猛	神保武志	高规成纪
小川真司	斋藤洋久	筱田谦一	高上晋
小川美纪	斋藤诚	筱原惠理子	高山直美
小河原永吉	斋藤充裕	筱冢太郎	高柳利惠子
大口达也	斋藤由香	申谷弘美	武田利一
小仓真希	坂上和弘	盐崎秀彦	武井美纱
大栗麻理子	坂植光生	白井阳平	佐野武治
小原淳平	佐村宪一	白石尊信	竹尾稠
大平崇雄	佐野研二郎	白山春久	竹尾有一
大路浩实	佐野拓	庄野裕晃	武内宽雄
大久保笃志	五月女则子	周藤广明	泷本淳
太田江理子	屉岛崇行	副田高行	泷泽直己
太田菜穗子	佐佐木宏	染谷诚	大野拓广
冈康道	佐佐木那保子	索尼娅·E·吉列恩	玉水恭司
冈由佳利	佐佐木猛智	索尼娅·S·帕克	田村由美子
冈田直也	佐宗亚衣子	索菲亚·阿尔亨斯	田边千明
冈田高行	佐藤昭	须藤尚子	田中秀幸
冈本和夫	佐藤宽	菅泉	田中宏峰
冈本欣也	佐藤可士和	须贺启介	田中润
冈本学	佐藤宪将	菅付雅信	田中直美
冈本行正	佐藤夏实	菅原涟	田中典之
冈村匡伦	佐藤治	杉山恒太郎	田中嗣久
冲元良	佐藤谅	祐真朋树	田边俊彦
大岭洋子	佐藤唯长	孙家邦	谷口宏幸
大森清史	佐藤富太	诹访元	谷口真平
大西克史	佐藤卓	铃木一弘	谷川爱
小野勇介	泽田博道	铃木和夫	谷山雅计
小野田隆雄	泽田耕一	铃木望哲	丹生一朋
大贯卓也	泽井圣一	铃木宗博	丹野英之
大建直人	清野惠里子	铃木理雄	达富一也
大西裕之	关阳子	铃木康生	田谷勉
大泽启	仙波晋二	田平拓也	照井晶博
大下敦	千宗屋	田保智世	蒂姆·夏普
大下健太郎	濑田裕司	立和田聪	都甲英人
大竹秀子	柴田常文	多田琢	富川荣
大家伸一	涩谷阳一	高木顺	丰田晋介
大规慎二	志田雅	高木希	坪内文生
尾崎拓	志贺章	高桥聪	土井智生
帕梅拉·米奇	重延直人	高桥亚弥子	土屋尚士
皮埃尔 - 亚历克西·杜马	鹿村祐二	高桥弘幸	角田纯一
拉菲·纳扎尔·卡拉卡恰安	岛裕隆	高桥直子	鹤见宫古
黛娜·谭	岛林裕一	高桥秀明	堤一夫
定井勇二	岛袋保光	高桥忠和	都筑响一
定冈雅人	岛田辰哉	高桥靖子	内川隆

内山章	渡边秀文	山本康一郎	米山佳子
UDA	渡边三郎	山中久美子	吉田裕
上田富朗	渡边俊	山中康敬	吉田奈津美
植村润吉	八木秀人	山西荣辅	吉田真
梅本洋一	八幡高广	山野边毅	吉田芳昭
梅村太郎	矢岛彻	山崎刚史	义井丰
梅泽明香	药师寺卫	山内纯子	吉村喜彦
鱼住勉	山田胜也	柳下裕介	吉野耀脩
浦岛茂世	山田宪	柳井康治	吉野裕介
后智仁	山田尊康	柳井正	吉冈达夫
牛古侑树	山形季央	八岛秀二	汤浅万纪子
维多利亚·马伦齐	山口言悟	安田英树	勇见胜彦
弗拉迪米尔·久洛维奇	山口典久	安光史织	汤泽实和子
和田美惠子	山口由佳	安村彻	吴曼洁
若林觉	山本真司	横尾嘉信	文页溪
胁达也	山本笃	由美	刘显章
若生秀人	山本和子	米村浩	张斯田
鹫津幸治	山本贤治	米岛刚	

※ 本名单基本遵从日文发音顺序排列

本影集中所收录的作品是与各位同仁共同创作完成的。我们曾尝试与各位相关人士取得联络以征得刊载许可，但其中一部分人的联系方式不明或未予回复。我们为此深感歉意。如给您带来任何不便，烦请您与人民邮电出版社联系。